FL STUDIO
SOFTWARE STUDIO

超級編曲軟體 FL STUDIO 完全解密

■您不可不知的軟體操作祕技！

■內含最新效果器和樂器用法！

■圖文解說，縮短您的學習時間！

■您必備的電腦音樂工具書！

錢李明◎著

飛天膠囊數位科技有限公司◎編審

作者的話

　　FL Studio 在這幾年被越來越多的人所喜愛和使用，它與其他同類型的音樂製作軟體本質一樣，但是操作方法與使用技巧卻是十分的奇特，相信有不少讀者在最開始接觸到 FL Studio 時會覺得比較茫然，看著多功能的介面不知道該從哪兒下手，或者是摸索出了最基本的編輯方法，對大多數技巧方面的應用卻是一片空白。

　　FL Studio 學習和使用起來並不難，若您了解 FL Studio 的操作概念與工作原理後，就會發現這個音樂軟體操作上不僅不算困難，而且還相當有趣。

　　這是筆者所寫關於 FL Studio 的第二本書，遺憾的是，在上一本書講解了很多使用技巧，以及很多算是比較「冷門」的技巧，但是並沒對 FL Studio 本身所內建的樂器與效果器進行說明；而本書除了詳細講解 FL Studio 所增加與改善的新功能之外，對 FL Studio 本身所帶的樂器與外掛式效果器也做了比較詳細的講解，算是彌補了前一本書的遺憾。

　　本書不同於市面上很多同類型的音樂軟體書籍，並非以翻譯說明書的方式說明，因為那樣會讓讀者不易明瞭，而且也沒有耐心和興趣繼續學下去。本書講解的方式是以實例區分步驟來逐步講解，讀者朋友們只需要跟著當中所講的步驟來做，就能夠學會所提到的操作方法與使用技巧，簡單直觀，是入門與升級的最佳教材。

　　希望這本書能夠讓讀者朋友們迅速學會並掌握 FL Studio 的使用，從而創作出真正屬於自己的音樂。

　　由於本人能力有限，再加上時間緊迫，懇請各位讀者對書中存在的問題批評指正。

<div align="right">錢李明</div>

作者簡介

　　錢李明，2002 年畢業於武漢音樂學院，在學校期間主修作曲與古典吉他，畢業後開始刻苦學習電腦音樂製作，期間接觸到了 FL Studio 並被這個軟體所吸引，於是開始學習與研究。

　　網名為「賣血過年」，由於在網路致力於推廣 FL Studio 以及各種音樂軟體與外掛程式的影片與文字教學，使幾乎所有電腦音樂製作愛好者都認識了這個網名。

　　曾在大陸某電腦音樂類雜誌擔任過主編一職，並發表過無數有關音樂類與電腦音樂製作類的文章與使用教材，又於 2006 年曾以「賣血過年」為筆名，出版《FL Studio 音樂製作軟體實戰手冊》一書，熱銷於大陸與台灣。

contents

第一章

基礎操作

1.1 軟體概述

　　FL Studio 是比利時 Image Line 軟體公司開發的一款功能完整的音樂工作站軟體。適合在 PC WINDOWS 系統下操作。Image Line 公司成立於 1994 年，致力於商業音訊解決方案，娛樂和網際網路技術。1998 年開始研發音樂軟體，包括 FL Sutdio，它起初的名稱為 Fruityloops。這個軟體在當時已經成為製作 LOOP 軟體中的標準，當升級成為一個完整的虛擬音樂工作站時，全球已有 80000 位使用者，和每月 150000 次的下載試用。並受到音樂權威雜誌 computer music 和 keyboard 的高度評價。

　　FL Studio 在大陸又暱稱為「水果」軟體，因為它的標誌就是一個水果圖案，其本身強大的 LOOP 功能與電子合成器，深受 DJ 們以及電子音樂愛好者的青睞，時下所聽到的一些電子舞曲，基本上大多數都出自 FL Studio 之手。

　　FL Studio 為一款功能強大的音樂工作站，並可以完成與勝任各種不同風格、種類的音樂編輯與製作，使得目前使用 FL Studio 的音樂愛好者越來越多，而且 FL Studio 也正逐步成為專業音樂人製作音樂時，必定會使用的一個音樂軟體。

　　FL Studio 的電子合成器種類多樣，可以隨心所欲合成出任何自己想要的電子音色，而它也內附高品質的取樣素材庫，透過那些真實的取樣素材，可以幫助您完成非常好的音樂作品。

　　FL Studio 的效果器十分有特色，所做出來的各種效果能夠令人驚喜。而它除了內附的音色外掛程式與音色素材庫之外，還支援多種主流格式的外掛式音源與效果器。

　　FL Studio 的操作靈活多樣，因此十分適合做現場演出，有相當多的音樂人與 DJ 都在現場演出中使用它。

　　在視訊方面，FL Studio 也具有視訊配樂的功能，還衍生出另一種高階視訊產生器，能夠讓操作者創造出屬於自己的 3D 動畫，這個新穎功能對於做現場表演來說相當有幫助。

　　在同類型音樂軟體中，FL Studio 的優點顯得極為突出，您可以用它做電子舞曲、配樂，還能用它做出古典交響曲，甚至用它來錄製自己的歌聲，可以說，幾乎沒有無法完成的任務。

　　現在，就請您跟隨我，來一窺 FL Studio 的奧妙世界吧！

1.2 設置與視窗介紹

1.2.1 介面區塊概述

　　FL Studio 的介面相當明瞭易懂，它基本分為幾大塊，每一塊都有著各自不同的功能，這裏先介紹幾個重要區塊。

　　播放與速度視窗：裏面有播放、停止、錄音鍵以及播放進度線，速度視窗顯示的是當前音樂速度，PAT 視窗則顯示的是當前樂句的號碼，如圖 1-2-1 所示。

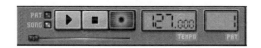

圖 1-2-1 播放與速度視窗

　　漸進式音序器（**Step Sequencer**）視窗：主要作用是編輯音符，它有兩種顯示方法，一種是音符數量顯示方法，一種是琴鍵軸縮圖顯示，如圖 1-2-2 所示。

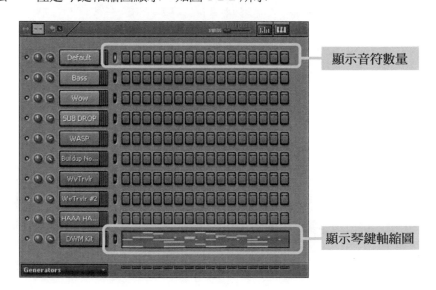

顯示音符數量

顯示琴鍵軸縮圖

圖 1-2-2 Step Sequencer

Browser 視窗：它的作用是「資源管理」，透過這個視窗可以使用軟體內附的音色以及效果器參數，當然還有不少示範曲與技巧示範檔也在其中，如圖 1-2-3 所示。

圖 1-2-3 Browser 視窗

琴鍵軸（Piano roll）視窗：能在當中編寫或者錄製 MIDI 音符，長度不限，在音符下方可以編輯單個音符的音量，或者是 MIDI 控制器參數，如圖 1-2-4 所示。

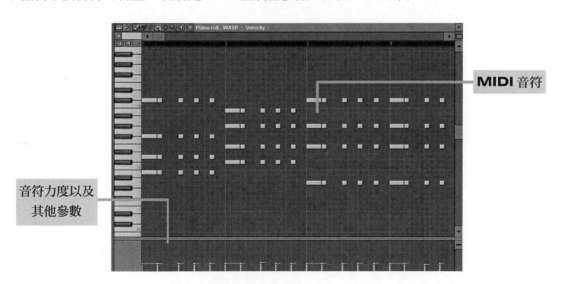

圖 1-2-4 Piano roll

Playlist 視窗：在上方可以編輯樂句，透過自己的排列方式來拼湊樂句，並把在音序器視窗裏編寫或錄製的單個小節樂句組合成完整的樂曲。下方視窗裏則是用來編輯音訊檔（Audio file）以及畫上各種參數 Envelope 曲線，如圖 1-2-5 所示。

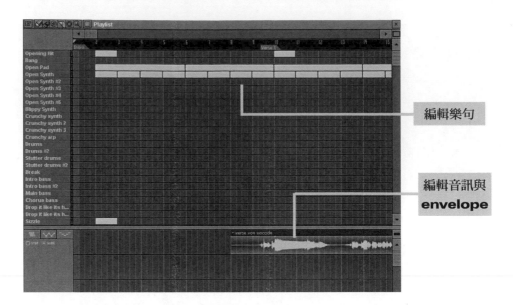

圖 1-2-5 Playlist 視窗

還可以直接在下面編輯與組合各個 Pattern 樂句，請參考 FL Stuidio 內附之示範曲，如圖 1-2-6 所示。

圖 1-2-6 示範曲《Dance With Me》

圖 1-2-7　示範曲開啟方法

混音台（**Mixer**）：分為 64 個音軌與四個發送軌（Send tracks），每一軌可以單獨對應到單個或者多個音色軌道，從而可以直接對單個或多個音色軌道發揮作用，在混音台中也可以對每個通道（channel）載入各種效果器，如圖 1-2-8 所示。

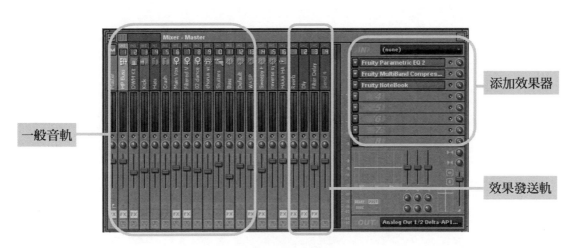

圖 1-2-8　混音台

在右上角有 5 個小視窗樣式的快捷按鈕，它們分別從左至右依次代表著 Playlist 視窗、漸進式音序器視窗、琴鍵軸視窗、Browse 視窗、混音台，點擊這幾個按鈕能分別跳出與隱藏這 5 種視窗，如圖 1-2-9 所示。

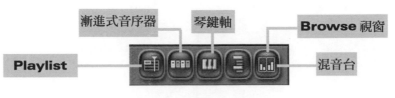

圖 1-2-9 快捷方式按鈕

除了使用這 5 個快捷方式按鈕來打開或隱藏這 5 個區塊之外，還可以利用電腦鍵盤上的快速鍵，電腦鍵盤上的 F5、F6、F7、F8、F9 這 5 個按鈕按順序分別也是控制 Playlist 視窗、漸進式音序器視窗、琴鍵軸視窗、Browser 視窗、混音台視窗，熟練使用快速鍵能幫助使用者提高工作效率。

1.2.2 基本設置

第一次使用 FL Studio 的時候，必須要先進行一些基本設置，才能夠在使用起來更加方便順手，請在【OPTIONS】下拉功能表中點擊 MIDI settings 來打開設置（Settings）視窗，或者按電腦鍵盤上的 F10 鍵，如圖 1-2-10 所示。

圖 1-2-10

打開 Settings 視窗後，在【Output】內選擇好自己的輸出音效卡項目，在【Input】內選擇好自己已經連接安裝好的 MIDI 鍵盤，並且點亮下方的【Enable】，這樣 MIDI 鍵盤就能夠正常輸入 MIDI 信號了，如果使用者沒有 MIDI 鍵盤，則可以不用選，如圖 1-2-11 所示。

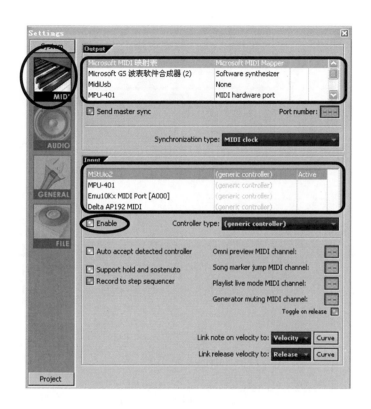

圖 1-2-11 MIDI 設置視窗

　　設置好 MIDI 之後，點擊 Settings 視窗左側的第二個圖示『AUDIO』，就進入了音訊設置，接下來就來進行音訊設置，首先在【Output】內選擇好自己的音效卡 ASIO 驅動，如果使用者的音效卡不是專業音效卡，並不支援 ASIO 驅動，則可以選擇「ASIO4ALL V2」。「ASIO4ALL V2」是在安裝 FL Studio 7 時內附的 ASIO 驅動程式，使用它幾乎能達到跟專業音效卡一樣的延遲時間，但是這畢竟是虛擬的 ASIO，在達到縮短延遲的同時，付出的代價則是耗用系統與 CPU 的資源，所以要進行音樂製作，最好還是搭配一塊專業音效卡比較好。

音樂教室：ASIO

　　ASIO 的全稱是 **A**udio **S**tream **I**nput **O**utput，直接翻譯就是「音訊流輸入輸出介面」的意思。通常這是專業音效卡或高階音訊工作站才會具備的性能。採用 ASIO 技術可以減少系統對音訊流信號的延遲，增強音效卡硬體的處理能力。同樣一塊音效卡，假設使用 MME 驅動時的延遲時間為 750 毫秒，那麼當換成 ASIO 驅動後，延遲量就有可能會降低到 40 毫秒以下。

　　當在『Output』內選擇【ASIO4ALL V2】之後，會出現「Show ASIO panel」按鈕，如圖 1-2-12 所示。

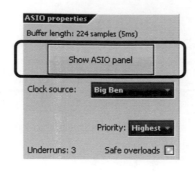

圖 1-2-12

點擊後就會出現【ASIO4ALL V2】的控制面板，在這個控制面板中可以對該 ASIO 驅動進行調節，如圖 1-2-13 所示。

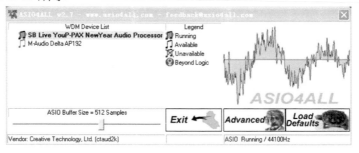

圖 1-2-13 【ASIO4ALL V2】控制面板

如果是選擇專業音效卡的 ASIO 驅動，再點擊「Show ASIO panel」按鈕，就會出現專業音效卡的控制面板，同樣也可以透過自己的音效卡控制面板，對音效卡進行調節，筆者在這裏使用的是 M AUDIO 192 音效卡，如圖 1-2-14 所示。

圖 1-2-14 M AUDIO 192 音效卡的控制面板

接下來請點擊 Settings 視窗左側的第三個圖示【**GENERAL**】，這裏面的設置可以先使用
FL Studio 預設的，值得一提的是最下面的 Skin 欄，透過這裏的下拉選單，可以自由選擇您喜
歡的面板，如圖 1-2-15 所示。

圖 1-2-15 GENERAL 設置視窗

接著請點擊 Settings 視窗左側的最後一個圖示【FILE】，出現檔案設置視窗，點擊 Directory
下左邊的小檔案夾圖示，就會跳出一個路徑設置對話框，在此設置好您的取樣音色存放的路
徑，然後點選確定，這時所選擇的音色就會出現在操作介面左邊的「Browser」視窗了，如圖
1-2-16 所示。

已經被連接上的
取樣音色路徑

圖 1-2-16 Browser 視窗

在檔案設置的最下面還有一個「VST plugins extra search folder」的設置選項，這是用來選擇你所裝的 VST 或 VSTi 外掛程式資料夾的。如果不更改，一般會預設路徑為"X:\Image-Line\FLStudio\Plugins\Vst"。這裏"X"是指您的 FL Studio 程式安裝磁碟機，您也能變更檔案夾路徑，如圖 1-2-17 所示。

圖 1-2-17 變更 VST 格式外掛程式的路徑

接下來點擊 Settings 視窗左側最下面的「Project」滑動方塊，點擊它之後會自動滑到上面去，同時會出現 Project 設置視窗，在「Project」下又會出現兩個圖示。首先請看第一個圖示【INFO】的視窗，這個視窗裏的設置其實就是為自己的作品寫上版權，「Title」寫上樂曲名稱，「Genre」選擇樂曲風格，「Author」寫上作者姓名，在「Info（supporting RTF data）:」內填上更多的版權聲明，在「URL」下可以填寫上自己的網址，填寫這些內容對於保護自己作品的版權是十分必要的，如果點亮最下面的"Show it on opening"，在每次打開這個專案檔的時候，就會首先跳出這個版權聲明，來告訴大家這個專案的作者版權資訊，而用滑鼠點擊版權資訊中的網址，就會自動打開網頁瀏覽器並連接上該網址，如圖 1-2-18 所示。

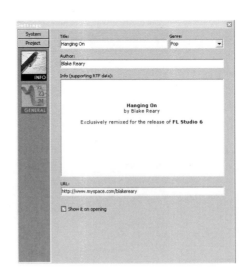

圖 1-2-18 填寫版權資訊

　　最後就是【GENERAL】的設置了，在這裏可以修改「Bar」與「Beat」中的數字，來進行節拍的修改，比如 FL Studio 預設的節拍是 4/4 拍，如果要做 6/8 拍的曲子怎麼辦呢？就需要透過這個設置來進行修改了，其他兩個選項保持預設即可，除非有特殊用途才會修改其他兩個選項，如圖 1-2-19 所示。

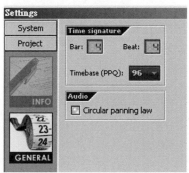

圖 1-2-19 設置拍號

　　其他未提到的選項請暫時先保持 FL Studio 預設狀態，這些設置在後面會單獨詳細講解。

1.2.3 漸進式音序器 Step Sequencer

　　在漸進式音序器的編輯欄中有十六個小方塊，每四個方塊用不同的顏色來區分，這是為了觀看上更加方便。每一個小方塊就是一個十六分音符，所以就可以一目了然看到它有四拍（每拍四個十六分音符），關於如何製做三十二分音符，在後面的章節中會有詳細講解，如圖 1-2-20 所示。

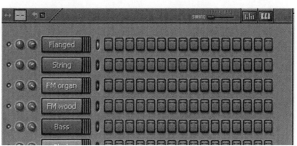

圖 1-2-20

　　通常 FL Studio 預設每小節的節拍數量是 4/4 拍，如果我們要做 3/4 拍子的樂段怎麼辦？請看編輯欄左上角的一個小方框，如圖 1-2-21 所示，在此用滑鼠上下拖動就可以改變每小節的節拍數量，如圖 1-2-22 所示，已經改為了 3/4 拍子。

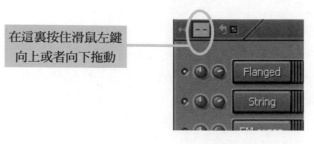

在這裏按住滑鼠左鍵
向上或者向下拖動

圖 1-2-21

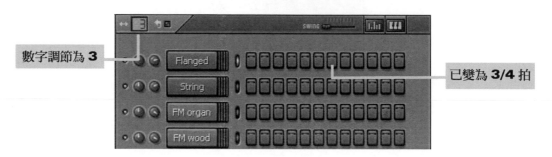

數字調節為 **3**

已變為 **3/4** 拍

圖 1-2-22

另外，音軌左邊有兩個旋鈕和一個綠色的小燈，綠色的小燈就是「靜音」（mute），單擊綠色的小燈，小燈熄滅就可以關閉這一軌的聲音，反之則會打開這一軌的聲音。那兩個旋鈕左邊的是「聲相」（pan）控制，可以使這一軌的聲音從左聲道或者從右聲道發出來。右邊的旋鈕則是控制該音軌音量（channel level），如圖 1-2-23 所示。

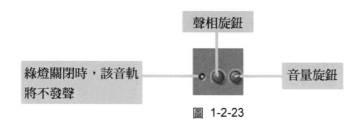

聲相旋鈕

綠燈關閉時，該音軌
將不發聲

音量旋鈕

圖 1-2-23

◇**實例：下面我們學習如何編輯一軌音樂以及一些常用編輯技巧。**

在左邊的「Browser」欄的 **PACKS** 找到一種音色，按住滑鼠左鍵不放，並將其一直拖到音軌放開，這時候就可以對這個音色進行編輯了。此時音高都是一樣的，皆為中央 C，那麼如何改變音高呢？點擊編輯欄右上角的鍵盤小視窗，如圖 1-2-24 所示，接著會出現圖 1-2-25 所示的黑白鍵盤，在這些黑白鍵盤裏就可以編輯出音高。現在點播放鍵來聽聽看吧！

點擊這裡

圖 1-2-24

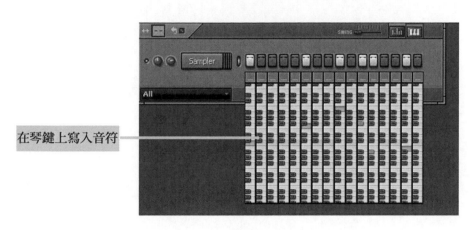

在琴鍵上寫入音符

圖 1-2-25

接下來請看圖 1-2-26 所示，在其中一個音符下單擊滑鼠左鍵就會出現一個白色的小三角形，它的作用是讓相鄰的兩個音過度的圓滑，產生類似於滑音之類的效果了，點播放鍵聽聽看！

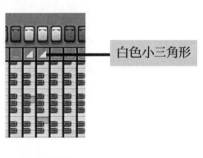

白色小三角形

圖 1-2-26

如果要使這些音符整體移調，有一個快速簡便的辦法，就是按住電腦鍵盤上的「Ctrl 鍵」，然後用滑鼠點住其中一個音符（鋼琴鍵盤裏的音符）上下拖動，您會發現所有的音符都跟著一起上下移動了。

滑鼠中間的滑輪可以調整音區顯示的高低。如果要改變每個音符的音量以及聲相等，可以點擊編輯欄右上角的另一個小視窗 ![icon]，這樣就會出現圖 1-2-27 所示。

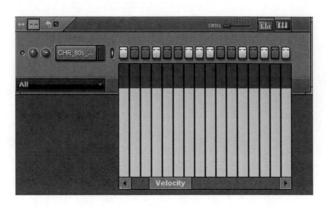

圖 1-2-27

剛打開的時候最下面的水平滑塊預設的是「Velocity」，也就是音符力度，用滑鼠就可以在上面畫出每個音符的強弱。如果用滑鼠按住「Velocity」這個滑塊左右移動，就會出現各種參數，其中有聲相（Pan）、釋放值（Release）、Mod X 與 Mod Y（調節這兩個參數可以達到類似於 XY 控制器的效果，本書中將會介紹）、音高（Pitch）與變速（Shift）。其中變速很有意思，透過變速的滑塊可以改變當前某個或某些音符的發生速度，但整體樂段的速度卻不會發生變化。

速度視窗與 **PAT** 視窗：如圖 1-2-28 所示， TEMPO 是速度視窗，用滑鼠按住上下拖動可以改變樂曲的速度，速度值精確到小數點後三位，FL Studio 預設速度是 140.000。

圖 1-2-28

PAT 視窗就是「PATTERN」的簡寫，這裏顯示的是 1，說明當前正在編輯的是第一個PATTERN，用滑鼠按住上下拖動就可以編輯其他的 PATTERN。

打開預設模板 ：在 FL Studio 介面左上方的功能表，點擊【FILE】，在下拉選單找到「New from template」，在子功能表裏有很多預先給使用者準備好的不同風格音軌專案，當中的音色與音軌已經為使用者準備好了，打開即可進行編輯，裡面都標註好了風格名稱與相關的圖片，讓人一目了然，如圖 1-2-29 所示。

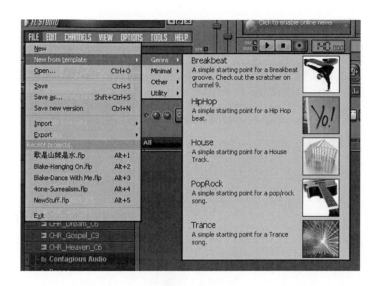

圖 1-2-29

如果不想要使用 FL Studio 的預設專案，可以在「Minimal」子功能表下選擇「Empty」，就會打開一個空白檔，沒有任何準備好的音軌與音色，需要操作者自己添加音軌。

1.2.4 琴鍵軸 Piano Roll 視窗

選擇好一個音色準備進行編輯，取用方法見上一節。在音軌名稱上點滑鼠右鍵，選擇「piano roll」，如圖 1-2-30 所示，或者參照之前介紹過的快捷方式與電腦鍵盤上的快速鍵來直接打開琴鍵軸視窗。

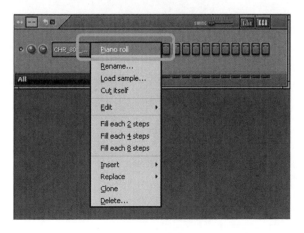

圖 1-2-30

這時候會出現琴鍵軸視窗，如圖 1-2-31 所示。當中有很多小方格，這些小方格所代表的意義，跟我們之前學 PATTERN 裏的方格是一樣的，都表示音符的節奏。在方格上方寫著「1」、「2」、「3」等數字，它們代表第幾小節，拖動上面的水平滑塊可以看到後面的小節數。

圖 1-2-31　琴鍵軸

雙擊琴鍵軸視窗最上方欄位的空白處，可以讓琴鍵軸的視窗最大化或者縮小。最左邊的鋼琴鍵盤就代表了音高，選擇琴鍵軸視窗左上角的「鉛筆」工具，就可以寫入音符了，如果寫錯了可以在音符上點滑鼠右鍵刪除，這一點不同於其他軟體，相當方便。

在音符下方，FL Studio 預設顯示的是每個音符的力度大小，在力度線上面都有一條水平直線，這直線表示著每個音符的長短，在音符偏多的情況下調整力度的時候，可以透過這些橫向的直線來區別音符，如圖 1-2-32 所示。

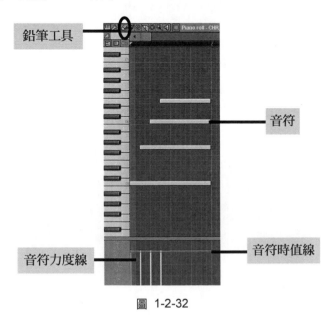

圖 1-2-32

用滑鼠可以拖動音符，當滑鼠在音符上變成橫向箭頭時，可以拖動音符的時值長短。SNAP欄如圖 1-2-33，如果選擇「Line」，則每次寫入的音符都是規則的，嚴格按照音符時值的長短來寫入，意即每一個音符都是緊靠在方格上寫出來的。如果在 SNAP 欄中選擇「none」，這時寫出來的音是很自由的，不會完全靠著方格，音符的長短也可以隨意拉伸，如圖 1-2-34 所示。

圖 1-2-33　　　　　　　　　　　　　圖 1-2-34　　　音頭與音尾並沒有完全靠緊節拍線

在琴鍵軸的下方左側空白處單擊滑鼠左鍵，就會出現一些選項，如圖 1-2-35 所示。

圖 1-2-35

這些選項分為兩大欄目，分別是 Note Properties（音符屬性）與 Channel controls（通道控制）：

Note Properties（音符屬性）

Note Panning	音符聲相	選擇該選項後即可隨意修改每個音符的左右聲相。
Note velocity	音符力度	用於修改每個音符的力度大小。
Note release	音符釋放值	可修改每個音符的釋放值大小。
Note filter cutoff frequency	音符濾波頻率	通過調整它，可以改變每個音符的頻率，類似於一個濾波器。
Note filter resonance（Q）	音符濾波 Q 值	調整 Q 值的工具，一般頻率與 Q 值共同作用獲得很有趣的效果，比如一段音樂的音色由悶到清晰的效果，就是由這兩個值來調出來的。
Note fine pitch	音符的音高	顧名思義，用來修改音符的音高。

通道控制（Channel controls）裡三個選項分別為通道聲相（Channel panning）、通道音量（Channel volume）與通道音高（Channel pitch），透過對它們的調整可以改變整個音軌的聲相、音量與音高，而調整它們也不是像音符屬性中，每個音符都必須單獨調節，可以選擇琴鍵軸左上方工具欄的「刷子」工具來畫出比較滑順的曲線，如圖 1-2-36 所示。

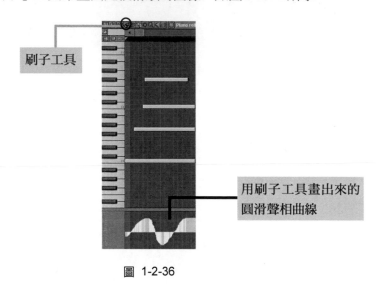

刷子工具

用刷子工具畫出來的圓滑聲相曲線

圖 1-2-36

關於琴鍵軸音符的編輯方法與技巧在本書第二章裡有詳細的講解。

1.2.5 播放清單 Playlist 視窗

首先，在漸進式音序器裏編好一個小節的音樂，當前「PAT」（Pattern）號設置為 1。如圖 1-2-37 所示。

PAT 號

圖 1-2-37

點擊螢幕右上角的五個快捷按鈕的第一個，或者是按電腦鍵盤上的快捷鍵「F5」，如圖 1-2-38 所示。

Playlist 快捷方式按鈕

圖 1-2-38

出現 Playlist 播放清單視窗，如圖 1-2-39 所示。

圖 1-2-39 Playlist 播放清單視窗

　　這時播放清單視窗左邊垂直的一排寫著「Pattern 1」、「Pattern 2」等等，它們代表了操作者在漸進式音序器裡編寫的各個樂句內容。由於事先已經在 PAT 1 裏編寫好了一小節音樂，接著可以將它寫在播放清單視窗中。注意！要將其寫在「Pattern 1」那一排，寫在其他地方是不會有聲音的哦！

　　在圖 1-2-40 範例已經寫好了四個小節，也就是把編輯好的「PAT 1」重複了四遍。

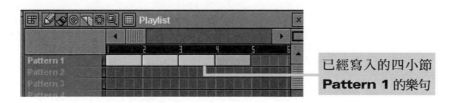

已經寫入的四小節
Pattern 1 的樂句

圖 1-2-40

　　這時候如果要試聽的話，單擊滑鼠左鍵把播放鍵旁邊的「SONG」點亮，切換到播放全曲模式，如圖 1-2-41 所示。

圖 1-2-41

這時候會有一個小箭頭出現在編輯欄，也就是播放的位置指示，如圖 1-2-42 所示，這時候您就可以聽到連續四小節的樂句了。

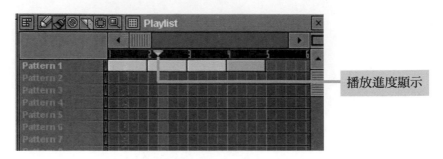

播放進度顯示

如圖 1-2-42

依次類推，用滑鼠點擊播放清單視窗左側的「Pattern 2」，在「PAT」視窗裏也就會顯示"2"，而漸進式音序器內的音軌會變成空白，就表示您可以編輯第二個 Pattern 了，編輯完後再到播放清單視窗裏加入「pattern 2」，如圖 1-2-43 所示。這樣就可以依序編輯出很多聲部，複雜的樂曲也就形成了。

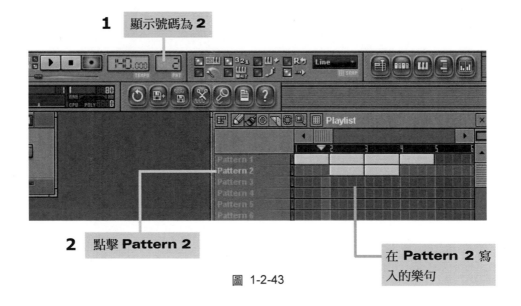

1 顯示號碼為 2

2 點擊 Pattern 2

在 Pattern 2 寫入的樂句

圖 1-2-43

做完樂曲後就可以匯出為音訊檔，選擇左上角功能表欄【FILE】的「EXPROT」，裡面有各種音樂格式，選擇一種格式就可以匯出了，如圖 1-2-44。

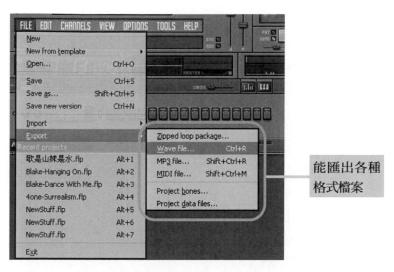

能匯出各種
格式檔案

圖 1-2-44

然後選擇匯出檔案的存放路徑，接著又會出現一個視窗，如圖 1-2-45 所示，上面寫著匯出格式的各種參數以及曲子的時間長短、小節數等等。您只需要點擊「Start」就可以順利匯出成音訊檔了。

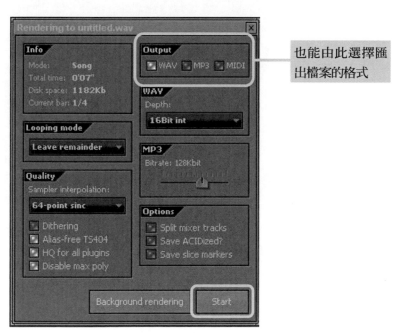

也能由此選擇匯
出檔案的格式

圖 1-2-45

在【GENERAL】設置視窗裏的「Skin」選擇 FL Studio 面板的時候，若選擇最後一項「With pattern selector」後，在「PAT」顯示視窗旁會出現從 1 到 9 的數字按鈕，方便我們直接點擊上面的數字，來切換音序器顯示的內容，但是僅限於 9 個 PAT 的切換。如圖 1-2-46 所示。

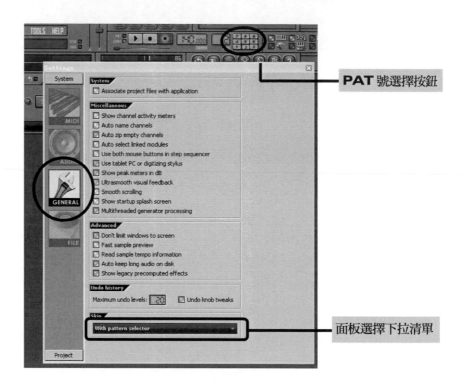

PAT 號選擇按鈕

面板選擇下拉清單

圖 1-2-46

而把滑鼠放在「PAT」顯示視窗上，滑鼠會自動變成一個上下方向的雙箭頭，按住滑鼠左鍵並上下拖動滑鼠即可任意切換當前顯示 PAT。

以上所講的內容只是為了方便入門初學者的學習，對於更多更複雜的功能在此僅一筆帶過。因為對於剛開始接觸 FL Studio 的朋友們來說，剛開始上手並不需要使用到複雜的使用方法，而設置視窗更多更複雜的功能，也會在以後的章節裏詳細講解。

第二章
MIDI 音符編輯基礎以及製作技巧

2.1 音符編寫

2.1.1 寫入音符

寫入音符很簡單，只需要在琴鍵軸裏點擊滑鼠左鍵便能寫入音符，如需要刪除寫錯的音符，只需要在該音符上點擊滑鼠右鍵即可。下面的內容您將開始接觸到一些應用技巧。

SKILL 1：音符切片

用切片（Chopping）技巧可以把一個音符切成很多小塊，從而產生一種效果，而這種切片的效果在電子音樂是經常會用到的。

在 Browser 視窗匯出一個音色到漸進式音序器內，在漸進式音序器的音軌名稱上點擊滑鼠右鍵，然後在跳出的功能表內選擇第一項「Piano roll」（琴鍵軸），就會出現這一音軌的琴鍵軸視窗，如圖 2-1-1 所示。

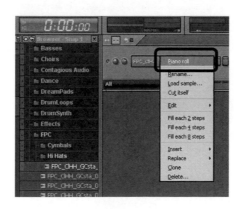

圖 2-1-1

使用滑鼠左鍵，先在琴鍵軸窗裡寫下一個長音符，如圖 2-1-2 所示。

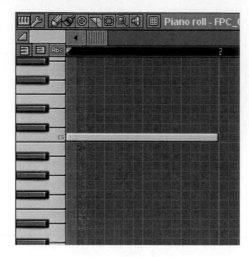

圖 2-1-2 寫入音符

在琴鍵軸視窗的左上角有鋼琴鍵盤樣式的工具，點擊它並選擇「Tools」下的 "Chop..."，如圖 2-1-3 所示。

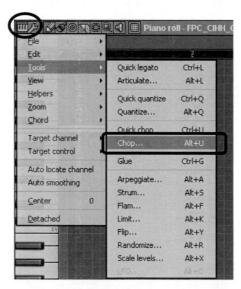

圖 2-1-3

或者是在該工具按鈕旁選擇「扳手」工具，「扳手」工具其實就是把「Tools」內所有的工具單獨列了出來。點擊它後，出現的下拉功能表與「Tools」內的功能表是一樣的，如圖 2-1-4 所示。

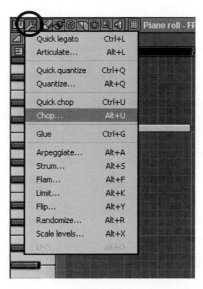

圖 2-1-4

接著會跳出圖 2-1-5 所示視窗，一個音符已經被分割成了一小段的音符，並出現了一個
Chopper 視窗，其中的【Options】內，「Time mul」旋鈕預設值是在中間，這時候音符是完全
按照節拍來切的，每隔 16 分音符就被切一次，如圖 2-1-5 所示。

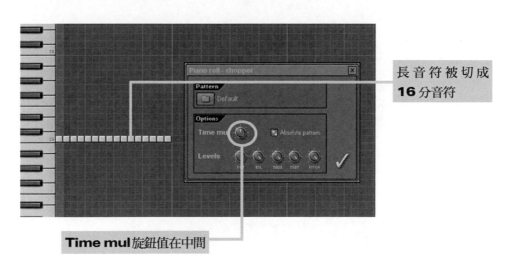

長音符被切成
16 分音符

Time mul旋鈕值在中間

圖 2-1-5

用滑鼠按住「Time mul」旋鈕不放，並把「Time mul」旋鈕往左邊旋轉，音符就會被切得
更細，反之向右旋轉則音符被切得更粗。

在 Chopper 視窗內最上面有個「Pattern」設置區域，預設參數顯示為「Default」，如圖 2-1-6 所示。當用滑鼠點擊「資料夾」圖示時，會跳出一個檔案路徑選擇視窗，在該視窗內有 FL Studio 附帶的更多切片參數，使用者可以選擇自己需要的切片參數來運用。

圖 2-1-6 Pattern 設置區域

在 Chopper 視窗的【Options】內，最下面的那一排「Levels」旋鈕代表聲相、音量等等。這些旋鈕與琴鍵軸下面的設置是一樣的。點擊旋鈕，琴鍵軸下的參數設置也會跟著出現，如圖 2-1-7 所示。

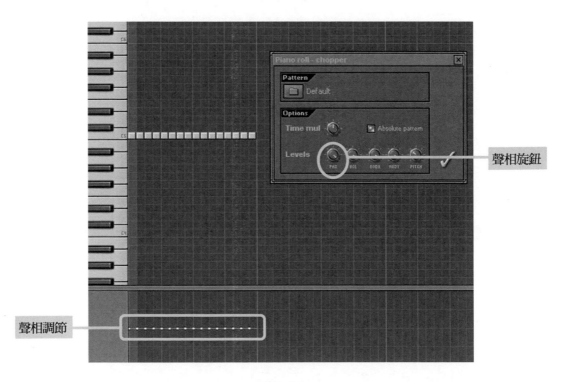

圖 2-1-7

在圖 2-1-8 有一個快速切片設置。這個選擇可以直接把音符切成規則的小片，如果在【SNAP】設置的是「Line」，此時音符是按十六分音符來切的，如圖 2-1-8 與圖 2-1-9 所示。如果在【SNAP】裏設置的是「（none）」，則切出來的切片是六十四分音符。

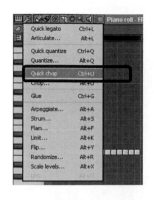

圖 2-1-8

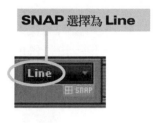

圖 2-1-9

SKILL 2：複製音符與刪除音符

選擇琴鍵軸窗左上角的虛線方框工具，如圖 2-1-10 所示。

圖 2-1-10

在琴鍵軸窗選擇好自己要複製的音符，這時候只要是用虛線工具選擇到的音符都會變成紅色音符（按住電腦鍵盤的 Ctrl 鍵，同時用滑鼠選擇音符也是同樣的效果），如圖 2-1-11 所示。

圖 2-1-11 選擇音符

用虛線工具選擇音符有兩種方法，第一種方法是直接以滑鼠在琴鍵軸視窗按住再拖動，只要在拖出來的範圍之內的音符會全部變紅，也就是被選中了；第二種方法是用滑鼠直接點一下左邊直立的鋼琴鍵盤上之琴鍵，這時候該聲軌中的所有音符就會被全部選中並變紅。

對於選中變紅的音符，可以對齊進行複製或刪除的操作，只需要按一下電腦鍵盤上的「Delete」鍵，所有被選中並變紅的音符就會被刪除。若刪除錯誤想反悔怎麼辦？沒問題，按住電腦鍵盤上的「Ctrl」＋「Z」鍵就可以返回上一步的操作。

現在來對音符進行複製，但是要在操作之前選回鉛筆工具，如圖 2-1-12 所示。

圖 2-1-12

只需要按住電腦鍵盤上的「Shift」鍵。然後用滑鼠按住變紅的音符中任何一個音符並進行拖動，就可以將所有選中的音符整體複製起來。接著放開「Shift」鍵，這時候複製出來的音符全是紅色，您只需要以滑鼠左鍵按住任何一個紅色音符，就可以整體拖動到您想要的任意位置，如圖 2-1-13 所示。

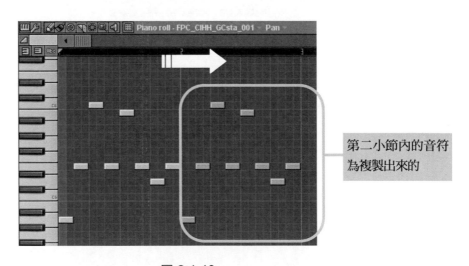

第二小節內的音符為複製出來的

圖 2-1-13

SKILL 3：整體修改音符長度

改變某個音符的長度很簡單，只需要將滑鼠放在音符尾部，當滑鼠變成一個左右方向的雙箭頭時，就可以按住滑鼠左鍵隨意拖動，來修改音符長度。但是若要整體修改音符的長度，就需要用到上面所學到的方法。

選擇工具欄的「虛線方框」工具，或者是按住電腦鍵盤上的「Ctrl」鍵，然後用滑鼠在琴鍵軸裏拖動，選擇需要修改長度的音符，當這些音符被選中後就會變為紅色，這時候您只需要把滑鼠任意放在某個音符的尾部，當滑鼠變成一個左右方向的雙箭頭時，就可以按住滑鼠隨意拖動了，這樣所有被選中的音符就會同時改變長度，如圖 2-1-14 所示。

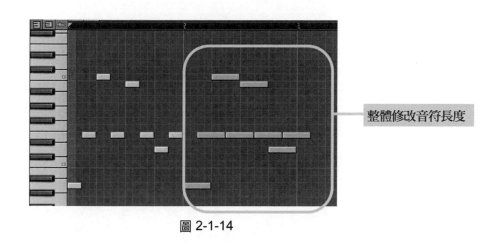

整體修改音符長度

圖 2-1-14

SKILL 4：整體移動音符

方法同上，只需要選擇工具欄的「虛線方框」工具，或者是按住電腦鍵盤上的「Ctrl」鍵，選擇所有想要移動位置的音符，當這些音符變為紅色後，用滑鼠左鍵按住任意一個音符做上下左右的移動，那麼所有被選中的音符也會一起跟隨移動，如圖 2-1-15 所示。

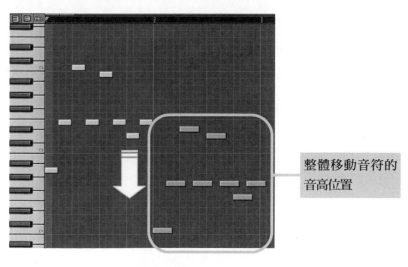

整體移動音符的
音高位置

圖 2-1-15

SKILL 5：部分修改音符力度以及其他參數值的方法

當有些音符處在同一個節拍點上，也就是說音符的發聲時間是同時的，在這種情況下，如果要改變某部分音符的力度以及其他參數值就顯得頭疼，如果您只想改變低音區的力度，卻在修改的同時使高音區的力度也發生了變化，如圖 2-1-16 所示。

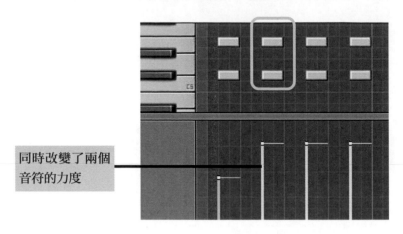

同時改變了兩個音符的力度

圖 2-1-16

要怎樣才能只修改低音區或者只修改高音區音符的力度呢，很簡單，方法如下：選擇工具欄的「虛線方框」工具，或者是按住電腦鍵盤上的「Ctrl」鍵，選擇所有低音區的音符，被選擇好的音符變成紅色，而這些音符的力度值同時也變成了紅色，然後再用滑鼠在力度視窗裏試試看，就會發現只能在力度視窗裏修改變成了紅色的力度值，而沒被選中的音符力度，也就是預設的綠色音符力度，絲毫不會受滑鼠影響，如圖 2-1-17 所示。

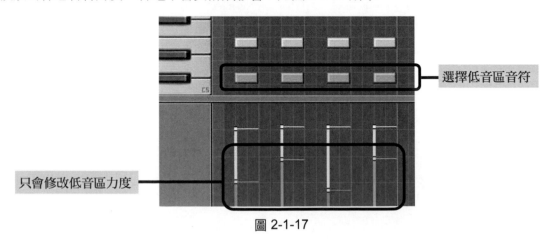

選擇低音區音符

只會修改低音區力度

圖 2-1-17

同樣地，如上述方式也能修改聲相參數或其他參數。

2.1.2 音符量化

> ### 音樂教室：量化（Quantization）
>
> 　　關於「量化」，往往用於錄製完音符之後，因為在錄製音符（後面的章節會講到如何錄製 MIDI 音符）的時候，難免有失誤以及節奏不穩的地方，所以需要用到「量化」來使音符對齊節拍格線，使節奏變穩，但是對於很多音樂人來説，他們很痛恨「量化」，因為「量化」會使音符機械化而沒有「人性」，他們寧願要「不完全精確」的節奏，也不要「絕對精確」的節奏，但是在這裏講到的「量化」目的，並非要使音符達到「完全精確」，恰好相反，**使用「量化」就是為了使音符達到「不完全精確」**，並且還能使用「量化」功能來量化音符的力度值，這樣反而能使音符更加具有「人性」。

　　首先在琴鍵軸窗寫下音符，在這裏用一套鼓組來進行示範，目前的音符由於是用滑鼠寫上去的，所以節奏應該是「完全精確」的，如圖 2-1-18 所示。

圖 2-1-18 輸入節奏精確的音符

　　點擊「扳手」工具，在跳出的下拉功能表內選擇「Quantize...」，或者按電腦鍵盤上的快速鍵「Alt+Q」，會跳出一個量化設置視窗，如圖 2-1-19 所示。

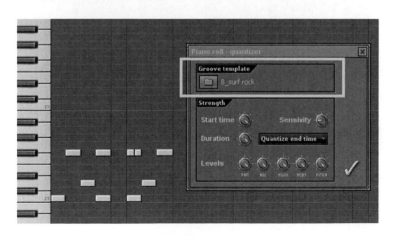

圖 2-1-19

在量化視窗內的【Groove template】有一個「檔案夾」圖示，點擊它，就會跳出來一個路徑選擇視窗，當中有 FL Studio 附帶的量化參數，這些參數可以微妙地改變音符之間的節奏以及音符力度，在琴鍵軸窗也會出現一些紅色的網格，這些紅色的網格就形成了新的節奏與新的音符時值，如圖 2-1-20 所示。

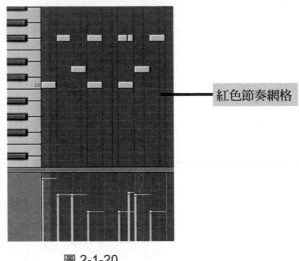

紅色節奏網格

圖 2-1-20

在量化視窗的【Strength】設置區域，可以透過「Start time」、「Sensitivity」、「Duration」幾個旋鈕，來對音符時值進行更細微的調整。在「Duration」右邊的下拉視窗選擇不同的選項之後，再來調整這三個旋鈕，所造成的效果是不同的，如圖 2-1-21 所示。

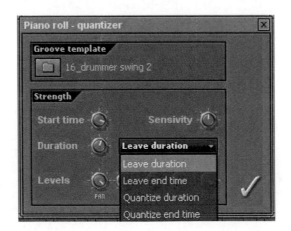

圖 2-1-21

SKILL 6：節奏的量化切片

關於節奏的量化切片，還是回到上個小節所講到的音符切片技巧來。上個小節所講到的示範只是單音如何進行切片，而對於鼓組的節奏型或者是多個音符來說，我們可以利用切片的技巧，使原先的節奏型消失，產生一種全新又出人意料的節奏型。這個技巧非常適合用在電子音樂當中。

先以「鉛筆」畫出一段旋律，如圖 2-1-22 所示。

圖 2-1-22

打開切片視窗，打開方法見上一小節內容，點擊「Pattern」設置區域的「檔案夾」圖示，在跳出的檔案路徑選擇視窗內挑選想要的風格，這樣音符就會出現新的節奏排列方式，如圖 2-1-23 所示。是不是很驚喜？

圖 2-1-23

2.1.3 滑音技巧

在這裡說明在 FL Studio 怎樣做滑音技巧（要特別說明的是，並不是所有的音色都能支援滑音技巧，有很多音色外掛程式就不能使用這種方法來做滑音）。

首先取用 Browser 視窗內「Packs」＞「Sytrus」＞「Guitar」下的「Guitar-distorto」這個音色，匯入到漸進式音序器後，就會出現「Sytrus」合成器的介面，如圖 2-1-24 所示。

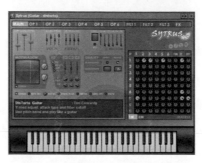

圖 2-1-24 Sytrus 合成器的介面

在此可以自己調整音色的各種參數，進而調出自己喜歡並具有特點的特殊音色出來，實際作法就不在本章節詳細講解，請參考本書第三章內容。在此先採用預設的音色，請直接把它關掉（點擊合成器介面右上角的"×"，如果要打開來編輯音色，只需在音軌名稱上點擊滑鼠左鍵就行）。

音色載入後，就可以進行編輯作曲了。打開這軌的琴鍵軸窗。先畫出一個長音，在圖 2-1-25 中那個音符是「C5」，也就是簡譜 C 大調的「1」，並且延續了四拍，也就是一小節的時間，然後選擇琴鍵軸窗左上角的三角形工具，如圖 2-1-25 所示。

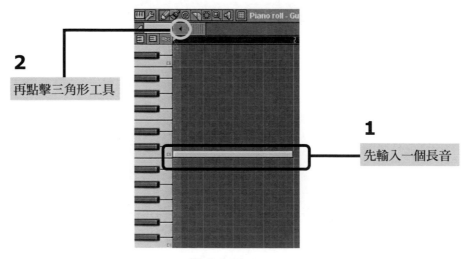

2 再點擊三角形工具

1 先輸入一個長音

圖 2-1-25

假如要讓這個音在第二拍的開始就滑到高八度的「1」上去，可以在選完了三角形工具後直接在第二拍的「C6」上畫出一個音符，這個音符上會有一個小三角形的符號。不用理會這個音符的長短，因為在這個音符之後的延音都是「C6」這個音，而不會返回「C5」這個音。快聽一聽做出來的效果吧！如圖 2-1-26 所示。如果需要做出一個音滑了很多次的效果，可以重複前面的步驟來做一做。

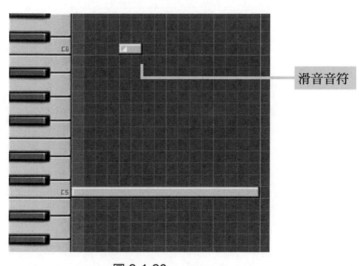

滑音音符

圖 2-1-26

這個滑音技巧其實還可以運用於製造顫音，如圖 2-1-27 所示，這樣做出來的一個長音會上下顫動。

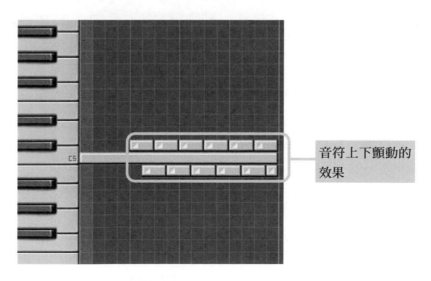

音符上下顫動的效果

圖 2-1-27

2.2 錄製音符

2.2.1 混合錄製與單獨錄製

FL Studio 不僅可以用滑鼠做音樂，也可以用 MIDI 鍵盤錄製 MIDI 音符，並且它還具有一個特殊功能是其他軟體所沒有的，就是用電腦鍵盤充當 MIDI 鍵盤！

先看圖 2-2-1 的四個圖示，現在這裡只需要用到其中三個，如圖 2-2-1 所示。

圖 2-2-1

	用電腦鍵盤充當 MIDI 鍵盤。
	在開始錄製之前，提示幾個節拍點（如果是 4/4 拍子的音樂就會提示 4 點，如果是 3/4 拍子的音樂則會提示 3 點）。
	圖示畫的其實就是節拍器上左右搖晃打節拍的拍桿，它的功能就是在錄音的過程中打出節拍點。在錄製 MIDI 音符之前，需要把這三個選項都選上，如果您是使用真的 MIDI 鍵盤錄製，則不需要把第一個用電腦鍵盤充當 MIDI 鍵盤的選項選上。

在 Browser 視窗內取出 Sytrus 音色，接著把錄音鍵點亮，再點擊播放鍵，在預備拍倒數四聲後，就可以開始彈奏鍵盤進行音符錄製了，如圖 2-2-2 所示。

錄音鍵

圖 2-2-2

錄完後點擊停止鍵，在音軌上就會出現剛才演奏的音符，音軌上顯示的是琴鍵軸的縮小視圖，是為了讓我們能夠約略查看的，如圖 2-2-3 所示。

圖 2-2-3 琴鍵軸的縮小視圖

如果在錄製過程中出現了一些小錯誤,錄製完畢後還能在琴鍵軸窗用滑鼠修改音符。錄製 MIDI 音符時,如果在原來檔案中重新錄製,會把之前的音符給「洗掉」,這樣對於需要分次錄製 MIDI 音符上很不方便,除非您能一次就演奏成功。這種錄製方法就是所謂的「單獨錄製」。

如果需要錄製鼓的節奏,但演奏起來很不方便或者容易出錯,這時候可以選擇【OPTIONS】的「Blend recorded notes」,讓它前面打上勾後,如圖 2-2-4 所示,這樣就能先錄製一個聲部,然後再重新錄製另一個聲部,而且之前錄製的聲部也不會被「洗掉」,這鐘錄製方法就被稱為「混合錄製」。

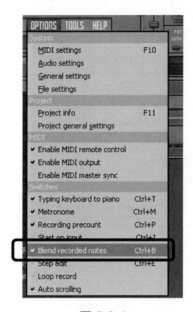

圖 2-2-4

2.2.2 同時錄製不同音軌（音色）的 **MIDI** 音符

當使用 FL Studio 附帶的鼓單音色,或是自行添加的單音音色,將它們同時添加於幾個不同的音軌,這時候做一套節奏就很麻煩,必須一個音軌一個音軌的來做。比如要做一個基本 4/4 拍子的節奏,就必須在底鼓(Base drum)軌中寫入單獨的底鼓節奏,接著又必須在軍鼓(Snare)軌中寫入單獨的軍鼓節奏。如此類推,一個節奏中用到的鼓音色越多,就越麻煩也浪費時間,有一個方法可以加速錄製時間。

按電腦鍵盤上的快速鍵「F10」,或者是在【OPTIONS】裏選擇第一項「MIDI Settings」,在跳出來的 MIDI 設置視窗裏,把「Omni preview MIDI channel」後的數字小窗內改成"1",如圖 2-2-5 所示。

圖 2-2-5

把「電腦鍵盤--MIDI 鍵盤」按鈕點亮,這時候您的電腦鍵盤就可以當做 MIDI 鍵盤來使用了,有 MIDI 鍵盤的人請使用 MIDI 鍵盤較方便,如圖 2-2-6 所示。

圖 2-2-6

現在打開一個鼓組,如圖 2-2-7 所示。

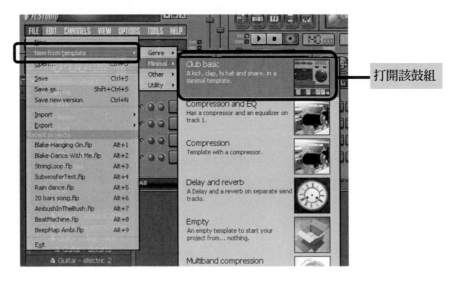

圖 2-2-7

接著演奏一下電腦鍵盤裏的鍵試試，就會發現從"Z"鍵開始，每個字母都可以直接控制不同的音軌。字母的排列跟 MIDI 鍵盤的琴鍵是相對應的，請您多嘗試幾次，就能發現電腦鍵盤對應 MIDI 鍵盤的訣竅了。點亮錄音鍵並定好節奏速度，然後點擊播放鍵開始錄音，如圖 2-2-8 所示。

圖 2-2-8　開始錄音

分別使用電腦鍵盤上的"Z"、"X"、"C"、"V"鍵，就可以同時控制這四軌音色了，錄完之後會看見這四軌都被錄製進去，如圖 2-2-9 所示。

圖 2-2-9　音符被同時錄進不同的音軌

當然您也可以分段錄製，錄製完不準確的地方，可以使用量化工具，或是直接以滑鼠來修改音符的位置跟時值。

2.2.3 MIDI OUT 軌的使用方法

FL Studio 不僅能使用附帶的音色，或是使用其他音源來製作音樂，它還能編輯 MIDI 音樂。一般而言，國際標準的 GM 具有 128 種 MIDI 音色，在 FL STUDIO 中，您也可以這 128 種 GM 音色來做出標準的 MIDI 音樂。

匯入一個 MIDI OUT 軌，方法如圖 2-2-10 所示，在音軌編輯欄裏就出現了「MIDI OUT」軌，同時「MIDI OUT」軌的【Channel settings】設置視窗也會跳出來，如圖 2-2-11 所示。如果未跳出 "Channel settings" 視窗，用滑鼠左鍵點擊音軌名稱就會出現。

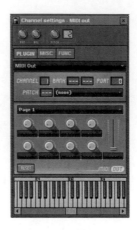

圖 2-2-10 圖 2-2-11

打開【OPTIONS】，選中「Enable MIDI output」，選中後將會在其左邊出現一個"∨"，而在 MIDI OUT 軌的【Channel settings】視窗裏，FL Studio 預設的「PORT」是"0"，如圖 2-2-12 所示。

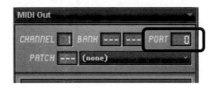

圖 2-2-12

這時候必須要在 MIDI Setting 裡，把音效卡的輸出 PORT 也設成"0"，否則會無法聽到 GM 格式音色，如圖 2-2-13 所示。

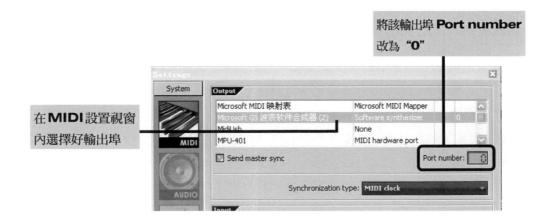

將該輸出埠 **Port number** 改為 **"0"**

在 **MIDI** 設置視窗內選擇好輸出埠

圖 2-2-13

選擇與更換音色：在【Channel settings】視窗裏的「PATCH」，右邊預設顯示的是"（none）"，如圖 2-2-14 所示。

圖 2-2-14

點擊"（none）"就會出現 128 種 GM 音色供您選用，如圖 2-2-15 所示。

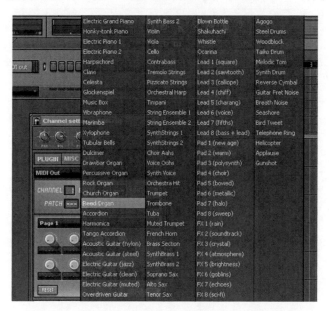

圖 2-2-15　出現 128 種 GM 音色可供選擇使用

選擇其中一個音色，那麼這個音色的名稱與編號都會出現在「PATCH」設置中，如圖 2-2-16 所示。

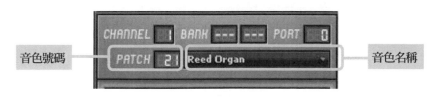

圖 2-2-16

在「CHANNEL」視窗寫著"1"，表示現在用到的 MIDI 通道是第一個通道，一般的音效卡都支援 16 個通道。而第 10 個通道是規定放置鼓組，也就是如果您把通道號碼調成 10，那麼這一軌的聲音就全部變成了套鼓的聲音，這一點一定要注意！

好了，到此為止全部設置完畢，現在您可以在「MIDI OUT」軌編輯 MIDI 音樂了！但是這時還只有一個聲部，您需要添加各種不同的聲部跟樂器，才能做出一首完整的樂曲。只需要繼續添加 MIDI 軌，重複以上的步驟來設置音色就行了，需要注意的是：「CHANNEL」通道數字是相同的數個聲部，它們的音色等參數都會是一樣，如果要選擇不同的樂器音色，就必須給每個 MIDI 軌選擇不同的「CHANNEL」！

音樂教室：128 種 GM 格式音色對照表（0-127）	
鋼琴類	
0 Acoustic Grand Piano	大鋼琴（聲學鋼琴）
1 Bright Acoustic Piano	明亮的鋼琴
2 Electric Grand Piano	電鋼琴
3 Honky-tonk Piano	酒吧鋼琴
4 Rhodes Piano	柔和的電鋼琴
5 Chorused Piano	加合奏效果的電鋼琴
6 Harpsichord	羽管鍵琴（撥弦古鋼琴）
7 Clavichord	柯拉維科特琴（擊弦古鋼琴）
色彩打擊樂器類	
8 Celesta	鋼片琴
9 Glockenspiel	鐘琴
10 Music box	音樂盒
11 Vibraphone	顫音琴
12 Marimba	馬林巴琴
13 Xylophone	木琴
14 Tubular Bells	管鐘
15 Dulcimer	大揚琴
風琴類	
16 Hammond Organ	擊杆風琴
17 Percussive Organ	打擊式風琴
18 Rock Organ	搖滾風琴
19 Church Organ	教堂風琴
20 Reed Organ	簧管風琴
21 Accordian	手風琴
22 Harmonica	口琴
23 Tango Accordian	探戈手風琴
吉他類	
24 Acoustic Guitar (nylon)	尼龍弦吉他
25 Acoustic Guitar (steel)	鋼弦吉他

26 Electric Guitar (jazz)	爵士電吉他
27 Electric Guitar (clean)	清音電吉他
28 Electric Guitar (muted)	悶音電吉他
29 Overdriven Guitar	加驅動效果的電吉他
30 Distortion Guitar	加失真效果的電吉他
31 Guitar Harmonics	吉他和音
貝斯類	
32 Acoustic Bass	大貝斯（聲學貝斯）
33 Electric Bass (finger)	電貝斯（指彈）
34 Electric Bass (pick)	電貝斯（撥片）
35 Fretless Bass	無品貝斯
36 Slap Bass 1	掌擊貝斯 1
37 Slap Bass 2	掌擊貝斯 2
38 Synth Bass 1	電子合成貝斯 1
39 Synth Bass 2	電子合成貝斯 2
弦樂類	
40 Violin	小提琴
41 Viola	中提琴
42 Cello	大提琴
43 Contrabass	低音大提琴
44 Tremolo Strings	弦樂群顫音
45 Pizzicato Strings	弦樂群撥弦
46 Orchestral Harp	豎琴
47 Timpani	定音鼓
合奏／合唱類	
48 String Ensemble 1	弦樂合奏 1
49 String Ensemble 2	弦樂合奏 2
50 Synth Strings 1	合成弦樂合奏 1
51 Synth Strings 2	合成弦樂合奏 2
52 Choir Aahs	人聲合唱「啊」
53 Voice Oohs	人聲「嘟」
54 Synth Voice	合成人聲
55 Orchestra Hit	管弦樂敲擊齊奏
銅管類	
56 Trumpet	小號
57 Trombone	長號
58 Tuba	大號
59 Muted Trumpet	加弱音器小號
60 French Horn	法國號
61 Brass Section	銅管組（銅管樂器合奏音色）
62 Synth Brass 1	合成銅管音色 1
63 Synth Brass 2	合成銅管音色 2

簧管類	
64 Soprano Sax	高音薩克斯風
65 Alto Sax	次中音薩克斯風
66 Tenor Sax	中音薩克斯風
67 Baritone Sax	低音薩克斯風
68 Oboe	雙簧管
69 English Horn	英國管
70 Bassoon	巴松
71 Clarinet	單簧管（黑管）
笛類	
72 Piccolo	短笛
73 Flute	長笛
74 Recorder	豎笛
75 Pan Flute	排笛
76 Bottle Blow	蘆笛
77 Shakuhach	日本尺八
78 Whistle	口哨聲
79 Ocarina	奧卡雷那
合成主音類	
80 Lead 1 (square)	合成主音 1（方波）
81 Lead 2 (sawtooth)	合成主音 2（鋸齒波）
82 Lead 3 (caliope lead)	合成主音 3
83 Lead 4 (chiff lead)	合成主音 4
84 Lead 5 (charang)	合成主音 5
85 Lead 6 (voice)	合成主音 6（人聲）
86 Lead 7 (fifths)	合成主音 7（平行五度）
87 Lead 8 (bass+lead)	合成主音 8（貝斯加主音）
合成音色類	
88 Pad 1 (new age)	合成音色 1（新世紀）
89 Pad 2 (warm)	合成音色 2（溫暖）
90 Pad 3 (polysynth)	合成音色 3
91 Pad 4 (choir)	合成音色 4 （合唱）
92 Pad 5 (bowed)	合成音色 5
93 Pad 6 (metallic)	合成音色 6 （金屬聲）
94 Pad 7 (halo)	合成音色 7 （光環）
95 Pad 8 (sweep)	合成音色 8
合成效果類	
96 FX 1 (rain)	合成效果 1 雨聲
97 FX 2 (soundtrack)	合成效果 2 音軌
98 FX 3 (crystal)	合成效果 3 水晶
99 FX 4 (atmosphere)	合成效果 4 大氣
100 FX 5 (brightness)	合成效果 5 明亮
101 FX 6 (goblins)	合成效果 6 鬼怪

102 FX 7 (echoes)	合成效果 7 回聲
103 FX 8 (sci-fi)	合成效果 8 科幻
民間樂器類	
104 Sitar	西塔爾（印度）
105 Banjo	班卓琴（美洲）
106 Shamisen	三昧線（日本）
107 Koto	十三弦箏（日本古箏）
108 Kalimba	卡林巴
109 Bagpipe	風笛
110 F iddle	民族提琴
111 Shanai	山奈
打擊樂器類	
112 Tinkle Bell	叮噹鈴
113 Agogo	Agogo
114 Steel Drums	鋼鼓
115 Woodblock	木魚
116 Taiko Drum	太鼓
117 Melodic Tom	通通鼓
118 Synth Drum	合成鼓
119 Reverse Cymbal	銅鈸
聲音效果類	
120 Guitar Fret Noise	吉他換把位雜音
121 Breath Noise	呼吸聲
122 Seashore	海浪聲
123 Bird Tweet	鳥鳴
124 Telephone Ring	電話鈴
125 Helicopter	直升機
126 Applause	鼓掌聲
127 Gunshot	槍聲

2.2.4 Fruity LSD

　　FL Studio 也有另外一種簡便方法來製作 MIDI 檔，就是利用 **Fruity LSD** 這個外掛程式。這個外掛程式是由效果器內調出來使用的，效果器與混音台的功能與用法，在以後的章節裏會詳細講解，這裡先不做說明。

　　首先按電腦鍵盤上的快速鍵「F9」，或者是點擊混音台的快捷圖示打開混音台，如圖 2-2-17 所示。

圖 2-2-17 混音台介面

選擇混音台內音軌的第一軌「Insert 1」，並在混音台介面右邊插入效果器的第一欄裏點擊「▼」，會出現一排下拉功能表，選擇第一個「Select」選項，即可打開效果器功能表，在功能表內，很容易就能找到 Fruity LSD 這個外掛程式，如圖 2-2-18 所示。

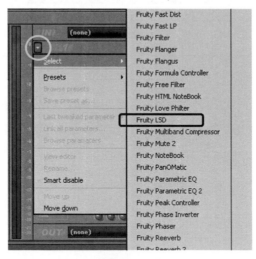

圖 2-2-18

如果找不到該外掛程式，可選擇效果器功能表最上面的一個選項「More...」，選擇以後，就會跳出效果器管理視窗，當中分類列出了電腦裏安裝的 VST 與 DX 外掛程式，在每個外掛程式的前面有一個小方框，只要以滑鼠點擊方框，方框內就會出現英文字母「F」，如圖 2-2-19 所示。

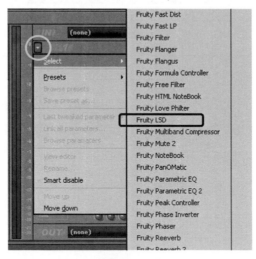50

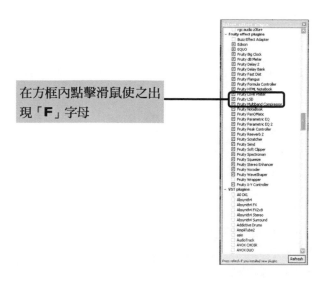

在方框內點擊滑鼠使之出現「**F**」字母

圖 2-2-19

只要外掛程式前面的方框內顯示出了英文字母「F」，該外掛程式就會自動顯示在之前所講到的「Select」選項子功能表下，所以一般情況下，可以將習慣使用或常用外掛程式，將其調入到「Select」選項子功能表下，這樣能更提高效率。

在混音台內音軌的第一軌「Insert 1」，使用 **Fruity LSD** 後，會自動跳出該程式的面板，就會看見使用的 MIDI 音色庫檔名稱為"Roland GM/GS sound set"，預設 PORT 號碼為"1"，音軌數量為 16 個，根據國際 GM 標準，第 10 軌預設為打擊樂音色，請在最下面的"DEVICE"裏選擇音效卡驅動程式，如圖 2-2-20 所示。

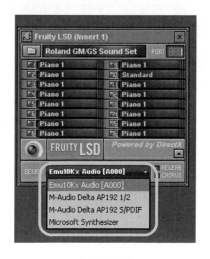

圖 2-2-20

接下來添加一個 MIDI 軌，然後打開 MIDI 軌的設置視窗，設置視窗內的 PORT 號預設為
"0"，只需要將 MIDI 軌的設置視窗內 PORT 號碼改為與 Fruity LSD 的 PORT 號一樣的號碼，
也就是"1"，就能夠使 MIDI 軌發聲了，當然將 Fruity LSD 的 PORT 號改為"0"也能達到同樣目
的，如圖 2-2-21 所示。

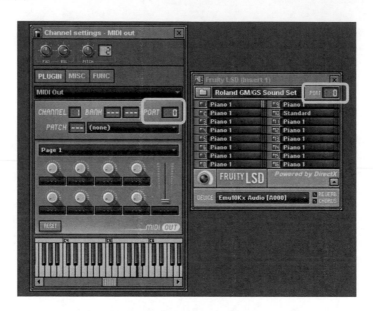

圖 2-2-21 將兩個的 PORT 號碼改成一樣的

點擊一下 Fruity LSD 通道內的音色名稱，就會出現一個音色選擇表，這裡的音色選擇比
音效卡附帶的 GM 音色更豐富，但也是符合 GM 格式標準的，如圖 2-2-22 所示。

圖 2-2-22 LSD 內的音色列表

接著就可以增加到 16 個 MIDI 軌，再把每個 MIDI 軌的「CHANNEL」號碼與 Fruity LSD
通道號搭配起來，就可以使用 Fruity LSD 所選擇好的音色了。舉例來說，Fruity LSD 第 3 通道
內選擇的是一個 Jazz Gt.（爵士吉他）音色，要使用這個音色，只需要將 MIDI 的設置面板的
「CHANNEL」號碼改為"3"即可。如圖 2-2-23 所示。

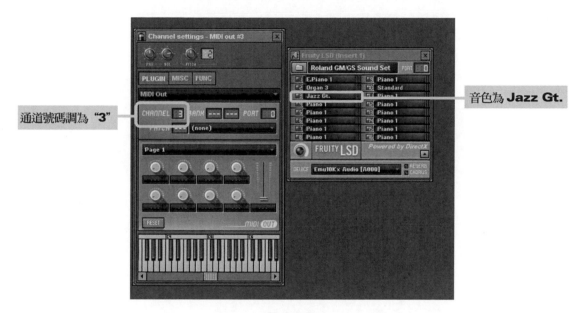

圖 2-2-23

在 Fruity LSD 面板的右下角分別有「REVERB」（殘響）與「CHORUS」（合唱）效果
的開關，點亮它們前面的燈即可啟動該效果，如圖 2-2-24 所示。

圖 2-2-24



2.2.5 MIDI 控制器

首先建立一個 MIDI OUT 軌，打開 MIDI OUT 軌的設置視窗。在設置視窗中有 8 個旋鈕與一個推桿，可以利用這些旋鈕與推桿來作為 MIDI 控制器。您可別以為在 MIDI 檔案只能控制幾種資訊，其實它有 8 個頁面，每個頁面都有 8 個空白旋鈕與一個空白推桿，加起來就有好幾十個控制器了，用於控制一首 MIDI 曲子綽綽有餘，如圖 2-2-25 所示。

8 個頁面可供切換

圖 2-2-25

首先在第一個旋鈕上點擊滑鼠右鍵，選擇「Configure...」，會跳出一個【Control settings】視窗，也就是控制器視窗，您能為該控制器命名，名稱分為 Full name（全稱）和 Short name（簡寫），以方便在 MIDI OUT 設置視窗旋鈕下方的小視窗裡查看該 MIDI 控制器的名稱。而 Controller #就是用來輸入 MIDI 控制器的號碼了，CC 就是 MIDI 控制器，也可以選擇其他的 MIDI 資料修改資訊，如圖 2-2-26 所示。

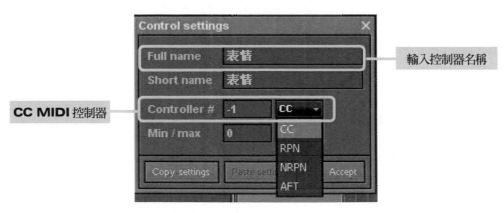

輸入控制器名稱

CC MIDI 控制器

圖 2-2-26

點擊「Accept」確定後，就可以使用這個旋鈕來控制 MIDI 參數。比如設置好一個 11 號表情控制器，在播放製作好的 MIDI 檔的時候，轉動這個旋鈕就能很明顯的聽到表情控制器所帶來的變化。

如何來設置這個控制器的參數呢？除了 EDIT EVENTS 與 Envelope 控制線之外，還有其他幾種方法。在控制器旋鈕上點擊滑鼠右鍵，選擇「Edit events in piano roll」，然後在該 MIDI OUT 軌的琴鍵軸窗下方的參數裡，就能看到您剛才設置好的表情控制器了，如圖 2-2-27 所示。

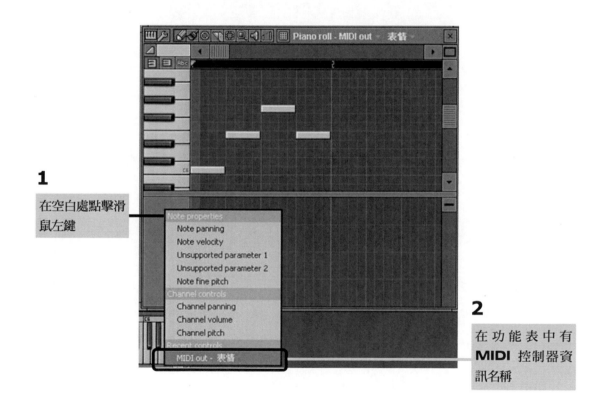

圖 2-2-27

當您選擇了「Edit events in piano roll」後，就已經自動把琴鍵軸窗下方的顯示改成了「表情」控制器，接下來就可以用鉛筆或者是刷子工具，對照著 MIDI 音符來畫表情控制資訊了，如圖 2-2-28 所示。

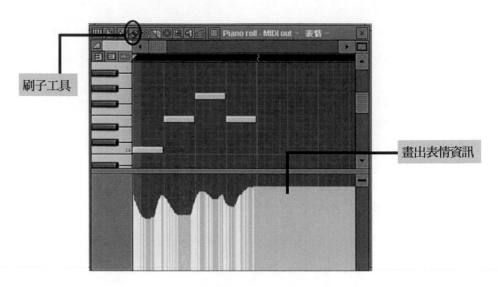

刷子工具

畫出表情資訊

圖 2-2-28

當播放樂曲時，也能看到 MIDI OUT 設置視窗中已設置好的表情控制器，旋鈕會跟隨著剛才所畫好的表情資訊轉動。

音樂教室：常用的 MIDI 控制器		
1	顫音	一般合成器上有個轉輪，名字叫"Modulation"（調節輪），調節輪是可以分配的。通常預設值分配給 1 號控制器，也就是顫音。
2	呼吸控制器	它是使用呼吸控制器直接輸入的。也就是說，它是即時錄音所得到的，如果覺得不理想，可以修改它。需要注意的是氣口、起音、落音的自然。它的作用是漸強、減弱、淡入、淡出的幅度。聽起來一定要是真實的、人吹的感覺。SAX 等音色運用最多，其次是弦樂的獨奏。
5	滑音時間	這個控制器不單獨使用。它在單獨使用時候沒有效果，因為只有了滑音時間，而滑音的開關沒有打開。那麼 65 號滑音控制器就可以算是一把鑰匙。也就是說 65 號的預設值是關閉狀態，將它改為任意一個大於"0"的數字，「鎖」就開了。然後用 5 號設定滑音的時間，數值越大，滑音時間越長，反之則越小。
7	音量	它是控制 Volume（音量）的一個控制器。可取範圍是 0-127。
10	聲相	能夠調節聲音是從哪隻耳朵的方向傳來的，在一般的音序軟體中都使用 64 這個預設值(也就是聲音在正中間位置)，最小值 0 表示最左邊，最大值 127 代表最右邊。而在 XG 音源預設值是 C，它也是代表中間聲相位置，取值範圍在 L63-R63 之間。
11	表情	它是控制某一軌強弱變化的一個控制器，這個控制器是我們在作 MIDI 時候調整樂曲中漸強、漸弱、漸入、漸出時使用的。它的可取範圍是 0-127。
64	延音	這個控制器名字叫「延音」，其實就是延音踏板。像原聲鋼琴一樣，是右腳踩的最外面那個延音踏板。67 弱音踏板、68 連滑音踏板控制器、69 保持音踏板都不常用。

65	控制器	前面已經介紹了 5 號控制器 Portamento Time（滑音時間）它不單獨使用，而是和 65 號滑音控制器在一起的，它們永遠不能分離。65 號滑音控制器就可以算是一把鑰匙，將它的數值調到 127，效果就會出現。
71	泛音	這個控制器是操作低通濾波器的諧振參數對音色進行編輯。如果 71 號泛音（harmonic content）控制器與 74 號亮度（Brightness）控制器結合使用，音色將會有變化。
72	釋音時間（Release time）	它們都用於控制音色的 Envelope 變化。就是把音頭變硬、變軟；音尾變長、變短。
73	起音時間（Attack time）	
74	亮度（Brightness）	用於控制濾波器的截止頻率。如果 71 號泛音（harmonic content）控制器與 74 號亮度（Brightness）控制器很好的結合使用，會有令人驚喜的變化。

2.3 編輯音符中的小技巧

2.3.1 對漸進式音序器內音軌的分組方法

在做音樂的時候，經常會出現一首曲子裏有很多個音軌，這樣看起來會眼花撩亂，通常螢幕也放不下這麼多的音軌，想要看到下面的音軌還必須拖動右邊的位置移動條，實在是不方便，所以這裡說明怎樣為這些音軌分組，使我們看起來一目了然。

請看圖 2-3-1 所示，就以這一套音色來做示範，從上往下的音色分別是：1-4 為不同的鼓音色；5-7 是三種吉他音色，8-10 是三種弦樂音色。

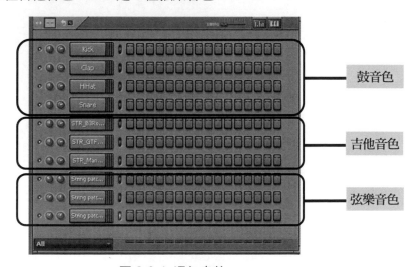

圖 2-3-1　添加音軌

請看編輯欄的左下角表示所顯示的音軌，FL Studio 預設的是「All」，也就是顯示所有音軌，如圖 2-3-2 所示。

圖 2-3-2

在音軌名稱右邊有一個綠色的小燈，如圖 2-3-3 所示。在綠燈上面點滑鼠右鍵，會使這一軌的燈熄滅或打開，用這種方法可以任意點亮音軌，點滑鼠左鍵則會使所有音軌右邊的燈同時熄滅或打開，如圖 2-3-4 所示。

圖 2-3-3

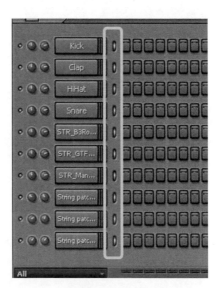

圖 2-3-4

要把前四個音軌（鼓組）分為一個組，只需要用滑鼠右鍵把前四軌的綠燈點亮，然後選擇主功能表裏【CHANNELS】下的「Group selected...」選項，或者按電腦鍵盤上的「Alt+G」快速鍵，接著會出現一個小框「Filter group name」，就是讓您自己寫好要分組的名字，以中文或英文書寫皆可，然後按 Enter 鍵就順利的完成了第一到第四個音軌的分組，如圖 2-3-5 所示。

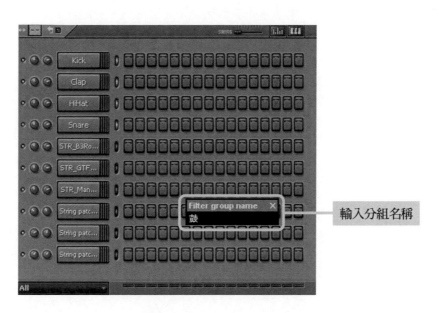

輸入分組名稱

圖 2-3-5

　　這時候在螢幕上只看見前四個音軌了，別的音軌去哪裡了？別著急，看一看圖 2-3-6 的左下角，裏面寫著「鼓」，這就是我們剛分好的鼓組。

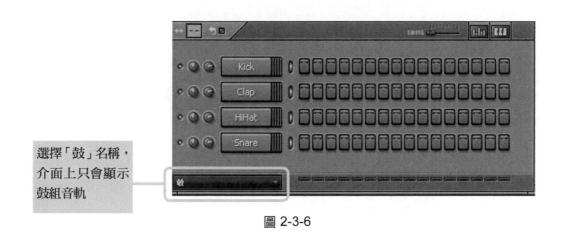

選擇「鼓」名稱，
介面上只會顯示
鼓組音軌

圖 2-3-6

　　如果要看所有的樂器，則在這裡選擇「All」，此時所有的音軌就又會重新出現，在圖裏還有一個選項是「Unsorted」，這個選項的作用是「把沒有分組的音軌顯示出來」，如圖 2-3-7 所示。

圖 2-3-7

分組的作用就是為了讓我們更加方便的來編輯音樂，上面是示範分組的過程，現在您可以自己試試把剩下的三軌弦樂和三軌吉他也分組吧！

2.3.2 使用 Layer 製作混合音色與鼓組音色庫

Layer 就是「層」的意思，它的主要用法有兩種：

用 Layer 使幾種不同的音色，同時發聲形成一種新的合成音色。首先把需要合成的音色匯入到漸進式音序器裏，如圖 2-3-8 所示。

圖 2-3-8 添加音軌

然後把 Layer 呼叫出來，如圖 2-3-9 所示。

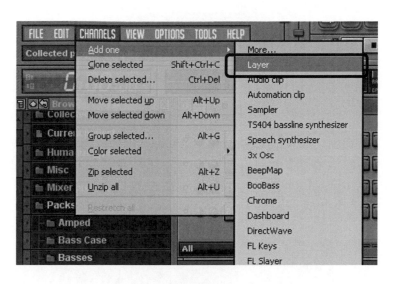

圖 2-3-9

　　這樣就添加了一個 Layer 軌，Layer 軌本身沒有任何聲音，它是用於編輯別的音軌聲音，在 Layer 上點擊滑鼠左鍵，出現【Channel settings】視窗，如圖 2-3-10 所示。

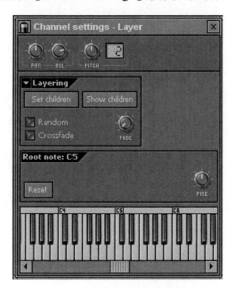

圖 2-3-10 Layer 設置視窗

　　然後把所有的音軌，或者是您想要使用之音軌右邊的綠燈點亮，接著在 Layer 軌的【Channel settings】視窗裏點擊「Set children」，如圖 2-3-11 所示。

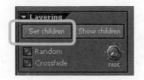

圖 2-3-11

這時候就已經完成了 Layer 的設置了，在 Layer 軌裡寫進一個音符，在播放的時候，會發現剛才所選擇的軌道音色全部一起發出聲音來了，在每一個音軌的右邊都會有聲音播放的顯示，如圖 2-3-12 所示。

圖 2-3-12 播放 Layer 軌的音符同時，所有被合併的音軌都會發聲

以上是第一種 Layer 技巧，接下來介紹第二種技巧：

選擇一套鼓組，分配不同的鍵位後，在 Layer 軌裏同時編輯（前面步驟與上述相同，差別在後面的操作）。先選擇一套鼓組，如圖 2-3-13 所示。

圖 2-3-13

　　接下來在 Layer 上點擊滑鼠左鍵呼叫出【Channel settings】視窗。再把所有的音軌，或者是您想要使用的音軌右邊綠燈點亮。接著在 Layer 軌的【Channel settings】視窗點擊「Set children」。在 Layer 軌寫進一個音符，播放的時候，會將剛才所選擇的軌道音色全都一起發出聲音來了。

　　在【Channel settings】視窗下面的鋼琴鍵盤中給每個音色分配一個鍵位，方法如下：點擊「Kick」軌的名稱，呼叫出「Kick」軌的【Channel settings】視窗，在視窗內選擇「MISC」，在最下面就會出現一排琴鍵，在"C5"鍵上方有一個橘色的小方塊，表示這個鼓的音色在這個鍵位上，並且上面還標有「Root note:C5」的字樣，如圖 2-3-14 所示。

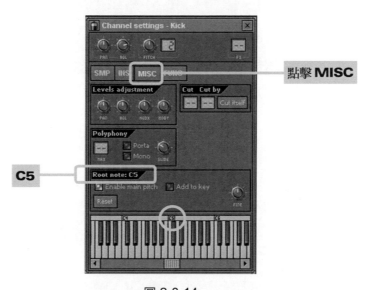

圖 2-3-14

　　現在只需要在"C5"上的那個橘色方塊點一下滑鼠左鍵，「Root note:C5」的字旁邊就會出現「zone:C5 to C5」的字樣，這說明我們已經把這一軌的鼓音色分配給了 Layer 軌裏的"C5"這個鍵位，如圖 2-3-15 所示。

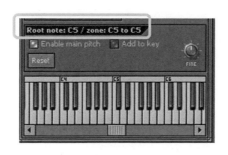

圖 2-3-15

接著打開「Clap」軌的【Channel settings】視窗，會發現在最下面的鋼琴鍵盤裏這個音的鍵位也是"C5"。在 #C5 的位置上點擊一下滑鼠右鍵，橘色的小方塊就會跑到 #C5 的位置上去了，而且上面的字樣也變成了"Root note:C#5"，如圖 2-3-16 所示。

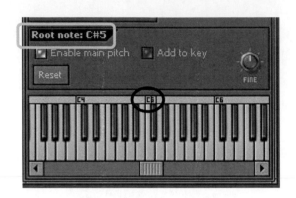

圖 2-3-16

在"#C5"鍵上那個橘色方塊點擊左鍵，就順利把這個音軌的音色分配給了 Layer 軌的"#C5"的鍵位上，此時上面的字樣也會變成"Root note:C#5/zone:C#5 to C#5"，如圖 2-3-17 所示。

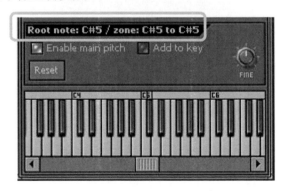

圖 2-3-17

依據上述講解的內容，請讀者朋友們自己動手把剩下的兩軌鍵位，分別分配給"D5"與"D#5"。全部分配給 Layer 後，打開 Layer 軌的【Channel settings】視窗，點擊滑鼠左鍵，拖動鍵位的範圍將這四個鍵位覆蓋上，這時候上面的字樣把覆蓋的音區範圍寫的很清楚"Root note:C5/zone:C5 to D#5"，如圖 2-3-18 所示。

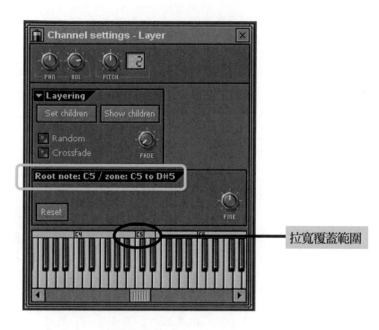

拉寬覆蓋範圍

圖 2-3-18

分配已經完成，打開 Layer 軌的琴鍵軸視窗，在這四個鍵位上編輯一個節奏看看，一套鼓組的音色就能夠在同一個琴鍵軸視窗完成編輯了。

2.3.3 三連音與混合節拍

SKILL 1：三連音甚至是多連音

在琴鍵軸，FL Studio 預設所看到的「網格」（節拍線）都是 4/4 拍，而且每個小格就是一個十六分音符，如圖 2-3-19 所示。

圖 2-3-19　琴鍵軸窗

如果想要在一拍或者幾拍之內做出一個三連音怎麼辦呢？光靠眼睛用筆去畫音符的時值長短一定會不準確，唯一的方法就只好改變「網格」的顯示方法了。

改變「網格」的顯示方法很簡單，在琴鍵軸最上方的工具圖示裏，選擇最後一個「網格」工具，就會出現下拉功能表，當中的各個選項，就是用來調整「網格」的視圖，如圖 2-3-20 所示。

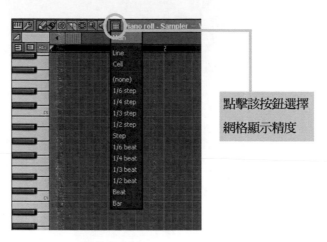

圖 2-3-20

在下拉功能表的選項與上方的「SNAP」下拉功能表是一樣的，不同的是，在琴鍵軸裏的「網格」工具主要是針對琴鍵軸裏節拍的顯示設置，而「SNAP」裏的選項則是針對【Playlist】視窗裏的節拍顯示設置。

現在只需要選擇「1/3 beat」，就能夠看見琴鍵軸裏的「網格」線變成了每一拍三個網格，也就是說已經把每一拍平均分隔成了三份，接下來就可以在裡面寫入三連音了，如圖 2-3-21 所示。

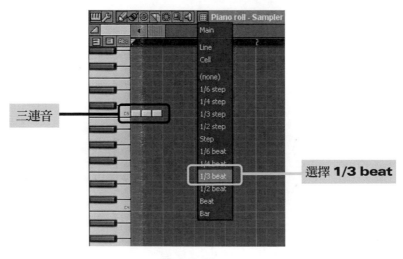

圖 2-3-21

　　要移動音符的位置，也是每移動一次就可以移動一個三連音的長短位置。如果選擇「1/6 beat」，雖然「網格」的顯示並沒有發生任何變化，但是只要移動音符，音符會每次只移動一拍的 1/6 長短位置，如圖 2-3-22 所示。

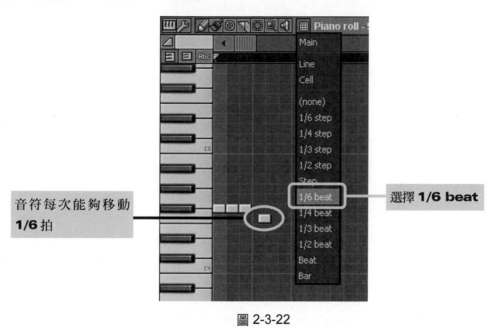

圖 2-3-22

　　關於其他一些選項與上面所講的相同道理，在這裏不一一示範了。同樣地，以上內容在【Playlist】視窗裏利用「SNAP」中的選項用法都相同。

SKILL 2：混合節拍

　　在漸進式音序器中，左上角是用於調節當前這個 PATTERN 的拍數，這一點在先前已經講過，如圖 2-3-23 所示。

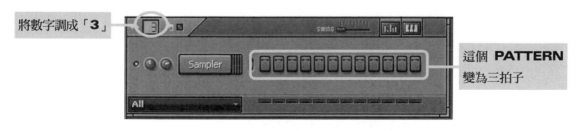

圖 2-3-23

而在檔案設置視窗內也能改變當前 PATTERN 的拍數，這一點也曾講到過，如圖 2-3-24 所示。

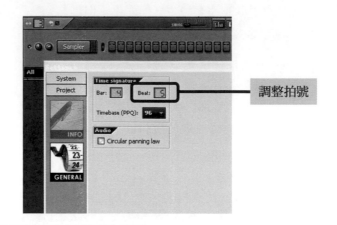

圖 2-3-24

若要在 FL STUDIO 中做一個混合拍子的曲子，也就是比如經常有 4/4 拍與 5/4 拍之類的交替拍子出現。方法如下：

在第一個 PATTERN 編輯好一個 4/4 的節奏型，如圖 2-3-25 所示。

圖 2-3-25 4/4 拍的節奏型

在第二個 PATTERN 編輯好一個 5/4 的節奏型，如圖 2-3-26 所示。

圖 2-3-26 5/4 拍的節奏型

　　打開 Playlist 視窗，準備把這兩個樂句整合編輯起來，Playlist 視窗預設是一小節四個網格，也就是每小節四拍，點擊 Playlist 視窗左上角工具欄第一個圖示，在下拉功能表裏選擇「Zoom」，會看見有四個選項，如圖 2-3-27 所示。

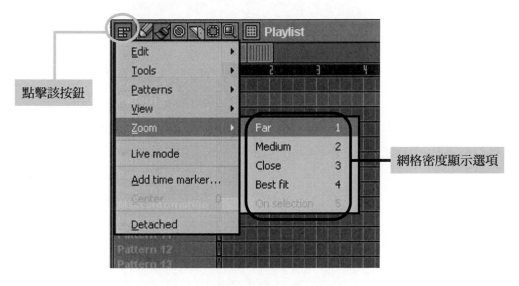

點擊該按鈕

網格密度顯示選項

圖 2-3-27

　　選擇第一個「Far」，網格會變的很密集，這種情況適合我們查看整曲，如圖 2-3-28 所示。選擇第二個「Medium」，網格是按小節來畫分，就是每個小節一個網格，如圖 2-3-29 所示。

圖 2-3-28　密集顯示

圖 2-3-29　每小節一個網格

選擇第三個「Close」，節奏分的更細了，所看到的就不是一個網格代表一個小節了，而是一個方格代表一拍，也就是 FL Studio 預設的狀態，如圖 2-3-30 所示。

圖 2-3-30　每拍一個網格

而選擇第四個「Best fit」會把網格拉長放大，節拍卻更加細緻，每一小節四拍，每拍四個十六分音符，全部顯示出來，如圖 2-3-31 所示。

圖 2-3-31　加寬顯示

　　前面是對這四個選項的說明，現在回到第三種「Close」狀態，開始編輯第一個跟第二個 PATTERN 的混合節拍，現在就可以把這種節拍對的很整齊了，如圖 2-3-32 所示。

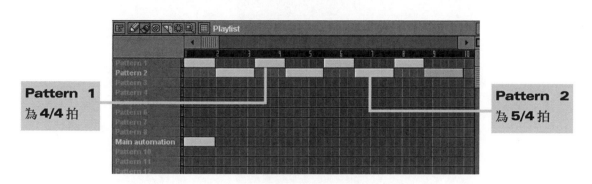

圖 2-3-32

　　除了上面所講到的這個方法之外，其實有另外一個更簡單的方法，就是用滑鼠按住並上下拖動 Playlist 視窗右上角的那個小方塊，這樣就可以自由的變換我們所查看的狀態，情況與上面講到的那四個選項是一樣的，如圖 2-3-33 所示。

圖 2-3-33

2.3.4　Channel settings 面板使用方法

　　【Channel settings】可以對音軌的音符進行一些處理，比如琶音，延遲等多種效果處理，以下將講到一些常用的功能，但不是對每個旋鈕作非常詳細的講解，這需要您自己多聽多積累，這裡只講幾個重點。

　　在 Browser 視窗內選擇好一個音色，匯入漸進式音序器。點擊音色名稱就會出現【Channel settings】視窗，如圖 2-3-34 所示。

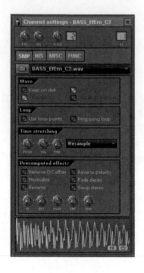

圖 2-3-34 【Channel settings】 視窗

當中有很多參數調節，有四個面板——【SMP】、【INS】、【MISC】、【FUNC】，剛打開的時候預設的面板是 SMP 的面板。

「SMP」面板

由上自下分為幾大塊，每一塊都有自己獨特的功能：

【Wave】的字母都是灰色的，要在一定條件下才能用到。

圖 2-3-35

【Loop】有兩個選項「Use loop points」與「Ping pong loop」，但是這兩個選項對不同的音色會有不同的處理，取決於最下面波形裏那兩段紅線所在位置的不同，而 FL Studio 附帶的音色每種波形顯示，那兩段紅色指示線所在的位置都會不一樣。

圖 2-3-36

【Time stretching】中有三個旋鈕，分別可以編輯這個音色的波形（MUL）、改變音色音高（PITCH）或時值（TIME）等等。

圖 2-3-37

【Precomputed effects】中有很多種效果調節。比如「REVERSE」可以使這個音色的波形反過來播放，若點亮效果前面的燈時，就會看到下面的波形會產生相應的變化。下面有五個旋鈕，其中可以利用「IN」和「OUT」來做出「漸入」和「漸出」的效果。其他的旋鈕都有各自獨特的功能。

圖 2-3-38

「INS」面板

裏面的各種調節都是用來改變這個音色的，透過紅色指示線可直接表現出音色的變化，比如音頭（ATT）、音尾（SUS）、釋放時間（REL）等。

圖 2-3-39

【LFO】指的是低頻震盪器，可以下面幾個鈕來改變音色的震盪，還可以選擇震盪的形狀，在左邊有三種形狀可供選擇。

三種形狀可供選擇

圖 2-3-40

在右邊的【Filter】的兩個旋鈕分別可以控制音的長短和頻率，以上介紹的都需要您自己來感受與體驗。

圖 2-3-41

「MISC」面板

【Levels adjustment】裏的四個旋鈕分別是聲相、音量、X 和 Y 頻率值。【Polyphony】點亮「Porta」，然後旋轉「SLIDE」旋鈕，如圖 2-3-42、2-3-43 所示。

圖 2-3-42

圖 2-3-43

接著編輯音符，如圖 2-3-44 所示，就可以聽到會有滑音出現，並且「SLIDE」往右轉會使這個滑音速度變慢，往左轉則可以使這個滑音速度變快，轉到極左的時候，就聽不到這個滑音的效果了。有關 MISC 的其他功能，在以後的章節會結合操作說明。

圖 2-3-44　輸入音符

「FUNC」面板

【Echo delay/fat mode】

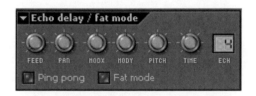

圖 2-3-45

FEED	往上轉一點，然後播放，就會聽見每個音符都出現了延遲，也就是回聲。
PAN	這個旋鈕是來控制回聲的左右聲相，它並不能控制原本聲音的左右聲相。
CUT	用來「剪切」回聲。
RES	可以為音色增加一點高頻的音色進去。
PITCH	能改變回聲的音色，比如說，讓回聲一聲比一聲高；"TIME"是來控制回聲時間的。
ECH	數字是指回聲的數量，FL Studio 預設是 4 個，可以根據實際需要來調節。

下面的兩個選項「Ping pong」和「Fat mode」也會產生不同的效果。

【Arpeggiator】

是一個琶音器，透過選擇「CHOR」"D"中預設的和聲來讓一個音符自動生成相應的琶音，如圖 2-3-46 所示，而琶音的模式（也就是上琶、下琶或是混合琶）可在圖中選擇，如圖 2-3-47 所示。

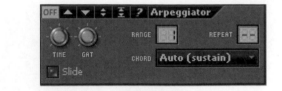

圖 2-3-46 圖 2-3-47

TIME	可以控制琶音的快慢。
CAT	控制每個音符自身的時值的，越往左邊旋轉，音符的時值就越短。
RANGE	琶音在音區裏的範圍。
REPEAT	琶音在音區裏重複的次數。
Slide	選擇會使音符變成滑音，配合選擇琶音的模式可以使音符變成不同的滑音。

「CHORD」的和絃預設種類繁多，如圖 2-3-48 所示。

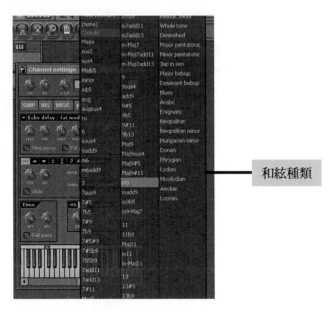

和絃種類

圖 2-3-48

【Time】

　　有兩個旋鈕是要配合在琶音模式下才能使用的，單獨使用沒有任何效果，比如在琶音模式下「GAT」旋鈕用於控制琶音的數量以及音的時值，而且還可以與【Arpeggiator】琶音編輯欄中相同的「GAT」旋鈕一起配合使用。所有的旋鈕相互配合後能做到意想不到的效果，請您花時間動手去實驗就能體會。

圖 2-3-49

【Tracking】

有兩種控制選擇，一個是「VOL」，一個是「KB」，而經過前面的學習，您也應該認識其中這些旋鈕的名字了。

圖 2-3-50

2.3.5 在琴鍵軸裡製作和絃與琶音

在琴鍵軸窗做吉他琶音的確是很不方便，不過在 FL STUDIO 可以利用裏面的一個小功能做出非常人性化的琶音。

首先請選擇一個吉他音色，然後打開琴鍵軸，在第一拍寫好和絃，而寫和絃有一個簡便方法，用滑鼠點擊琴鍵軸窗左上角的「小鍵盤」圖示，會出現一個下拉功能表，選擇「CHORD」就會出現很多形式的和絃名稱。

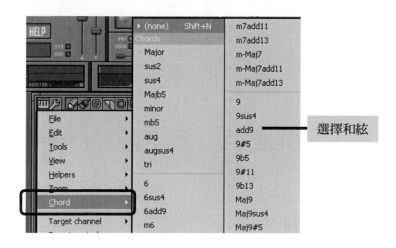

圖 2-3-51

只要選中其中一個和絃名稱，在琴鍵軸窗點擊滑鼠，整個和絃就會出現了。

圖 2-3-52 自動寫入和絃

　　接下來如果要做出吉他琶音，如果沒有工具能夠自動生成，就只好靠滑鼠去拖動音符的位置與力度，這樣做很不方便，也浪費時間。但是不要緊，還是選擇用滑鼠點擊琴鍵軸窗左上角的「鍵盤」或者是「扳手」圖示，選擇「鍵盤」下的「TOOLS」＞「STRUM…」，或者是使用快捷鍵「ALT+S」。（註：「小扳手」下拉功能表裏的選項，其實跟「小鍵盤」下拉功能表的「TOOLS」功能表一模一樣。）

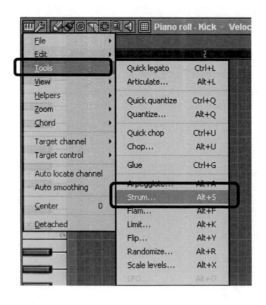

圖 2-3-53

選擇完畢後，會跳出【Piano roll-strumizer】視窗，這個視窗分為兩大塊，「Start」與「End」。在「Start」與「End」旁邊各有兩個小燈，關閉小燈則表示它的功能將被關閉。在「Start」有「Time」與「Velocity」的旋鈕項，還有兩個選擇"Preserve end"與"Trigger ahead"，而「End」只有"Time"旋鈕。

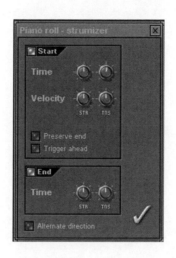

圖 2-3-54 Piano roll-strumizer 視窗

先轉動「Start」的"Time"欄第一個旋鈕，會發現這個和絃的音符都依次往後挪動位置，而且移動位置很精細，只要調好，多試聽幾次就能做出很像吉他琶音的效果。

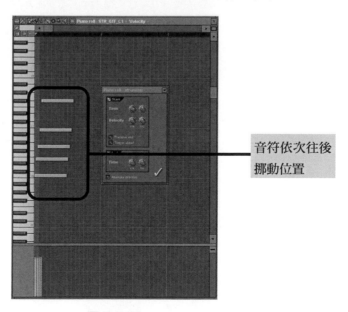

音符依次往後挪動位置

圖 2-3-55

接下來轉動「Start」的"Time"欄第二個旋鈕，會發現音符是從最上面的最高音開始依次往後挪動位置。

圖 2-3-56

轉動「Start」的"Velocity"欄第一個旋鈕，這是用來修改每個音符的力度，轉動時會發現所有音符的力度會同時發生改變，而且改變幅度是有規律的。

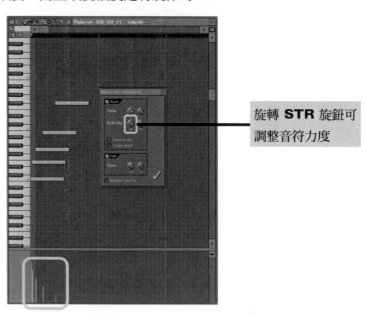

旋轉 **STR** 旋鈕可
調整音符力度

圖 2-3-57

　　轉動「Start」的"Velocity"欄第二個旋鈕，會發現音符的力度也是從最上面的最高音開始依次開始改變力度值。

　　點亮「Preserve end」，會剪切掉後面音符的「尾巴」，使和絃的音長跟它的根音一樣長，如下圖就已經把這個和絃自動給剪切成了兩拍。

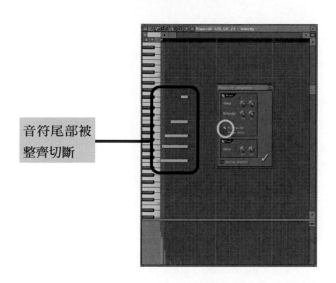

音符尾部被
整齊切斷

圖 2-3-58

　　在點亮「Preserve end」的狀態下接著點亮「Trigger ahead」，所有的音符就都頂到頭了，而音長結尾則是跟「Preserve」的狀態下形成一個「鏡像關係」，也就是說好像照鏡子一樣。

圖 2-3-59

若關閉「Preserve end」卻保留「Trigger ahead」，所有音符還是頂到頭，但是結尾卻沒有任何作用了。

圖 2-3-60

在「End」欄下第一個旋鈕可以依次改變音符的音長，向左邊旋轉會使音符由高音往低音依次縮短音符長度。相反，朝右邊旋轉會使音符有低音往高音依次縮短音符長度。

左轉 **STR** 旋鈕

圖 2-3-61

而「End」欄下第二個旋鈕，是作用於第一個旋鈕上所產生的效果，透過左右旋轉它，可以更加精細的修改音符的時值。

2.3.6 琴鍵軸其他技巧

SKILL 1：ARPEGGIATE

首先在琴鍵軸窗寫好一個和絃，然後點擊琴鍵軸窗左上角的「扳手」圖示，會出現編輯下拉功能表，選擇「ARPEGGIATE..」，會跳出一個對話方塊，並能見到事先寫好的那個和絃已經被切成很多小音符了。

圖 2-3-62 Arpeggiate

可以透過 Gate 旋鈕改變音符的長短。

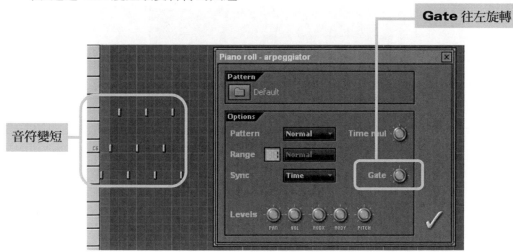

圖 2-3-63

透過 Time mul 旋鈕來改變切片的數量,越往左轉切片數量越多,越往右轉切片數量越少。

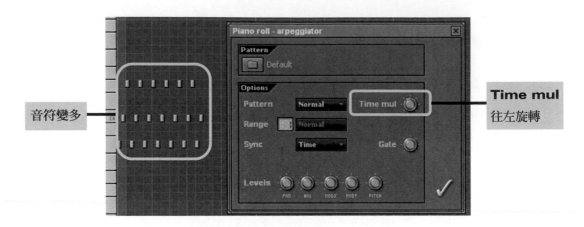

圖 2-3-64

最下面 Lelvel 欄的那排旋鈕在之前的文章中已經講到過,就是聲相,音量等調節,在此不再贅述。

點擊 Pattern 欄的「檔案夾」,就會跳出一個路徑選擇視窗,在這裏可以選擇 FL Studio 已經為我們預先設置好的音符樣式。

在 Range 裏選擇「2」,然後在下拉功能表選擇 Flip,就能把和絃的根音往下移動一個八度,把數字改成「3」後,和絃的根音就會往下移動兩個八度。

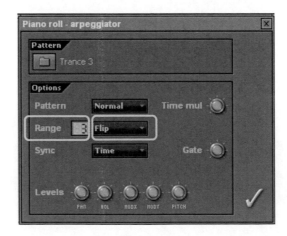

圖 2-3-65

SKILL 2：Flam

在下拉功能表選擇「Flam...」，跳出來的【Piano roll-flamer】視窗結構很簡單，只有兩個旋鈕與兩個選項。

往右轉動「Time」旋鈕，就會發現在原有的音符上複製出了跟原來一樣的音符，並且往後移動，而且還覆蓋在原有的音符上，同時可以轉動「Velocity」旋鈕，來改變複製出來的音符力度。

圖 2-3-66

往左轉動「Time」旋鈕，會發現在原有音符的前面出現了新的音符，好像把原來的音符往後面擠出去一樣，同樣也透過 Velocity 旋鈕，來改變新出現的音符力度。

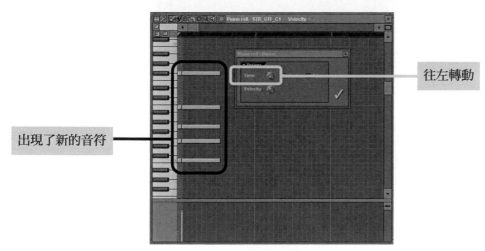

往左轉動

出現了新的音符

圖 2-3-67

點亮「Before」後，原有的音符與多出來的音符會合在一起了。

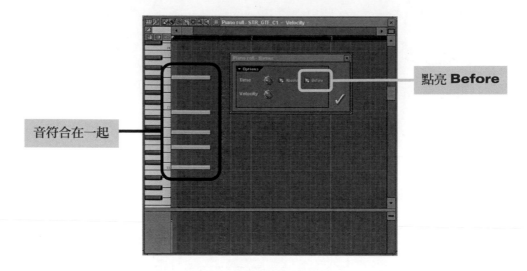

圖 2-3-68

如果旋轉「Time」旋鈕，使多出來的音符與原有的音符並沒有完全壓住節拍線，這樣播放出來的聲音是不合拍子的，可以熄滅「Absolute」，它會自動把這些音符量化，變成完全壓住節拍線。

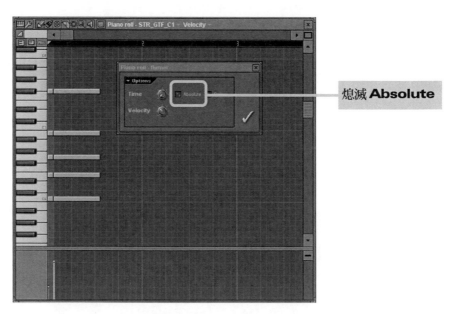

圖 2-3-69

此外在 Options 左邊的下拉功能表裡，有幾個預設好的模式可供選擇。

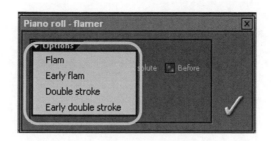

圖 2-3-70

SKILL 3：Limit

在下拉功能表選擇「Limit...」，跳出的【Piano roll-key limiter/transposer】視窗是一個「鍵盤」，而且上面還有橘色的覆蓋區域。

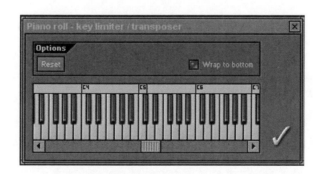

圖 2-3-71 Piano roll-key limiter/transposer 視窗

可以在不更改音符的情況下隨便轉調，只需要在琴鍵上點擊音符就能夠直接轉調了，比如要把一個 C 調的曲子轉成 bB 調，在鍵盤原本設定在 C5 上，用滑鼠點擊一下 D5 鍵，仔細看琴鍵軸窗，這些音符在不改變結構的情況下已經轉成了 bB 調，關於轉調的度數和原理請您參考相關的介紹樂理書籍，這裡就不再贅述。

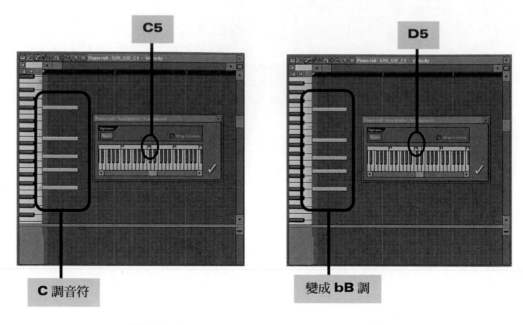

圖 2-3-72 　　　　　　　　　　　圖 2-3-73

如果轉著轉著把自己轉暈了，想要恢復為原調，只需要點擊 Options 的 Reset 就可以復位到原調了。

SKILL 4：Randomize

透過下拉功能表，選擇「Randomize...」，跳出【Piano roll-randomizer】視窗，同時琴鍵軸中的音符徹底發生了改變，用這個功能可以隨意組合您所編輯之和絃的節奏。

圖 2-3-74

透過 Key/Scale 可以選擇調性與和絃的性質。

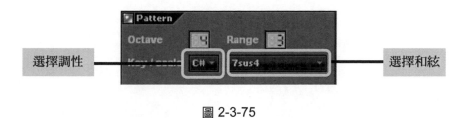

選擇調性　　　　　　　　　　　　　　　　　　　　選擇和絃

圖 2-3-75

Octave 是用來改變音符的高低八度，而 Range 是用來改變音符的高低密集程度的。Length 旋鈕與 Variation 旋鈕都是用來修改音符的時值長短的。

圖 2-3-76　　　　　　　　　　　　　圖 2-3-77

Population 旋鈕是用來增加或者減少音符的數量的，往左旋轉音符數量變少，往右旋轉音符數量增多。

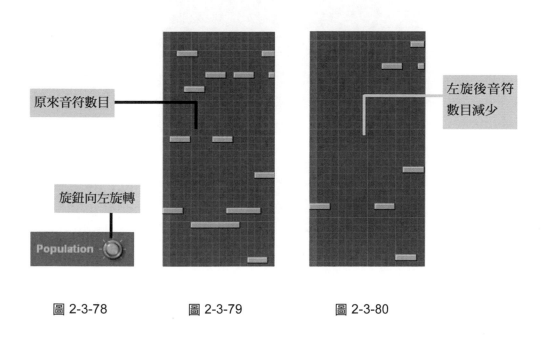

原來音符數目

左旋後音符
數目減少

旋鈕向左旋轉

圖 2-3-78　　　　　　圖 2-3-79　　　　　　圖 2-3-80

Stack 是用來改變音符的排列形式，同時也能改變音符的數量，它是跟 Population 旋鈕配合著使用的。

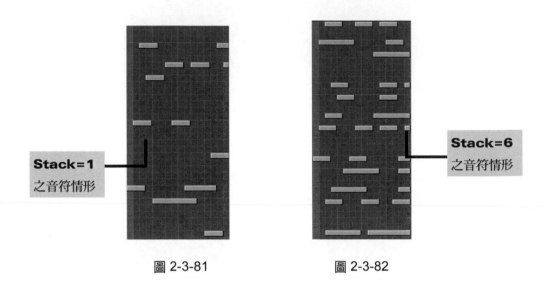

Stack=1
之音符情形

Stack=6
之音符情形

圖 2-3-81　　　　　　　　　圖 2-3-82

Seed 中的左右箭頭也是用來改變音符的排列形式，同時點亮「Merge same notes」選項後，能夠自動連接或者刪除相臨的相同幾個音符。

圖 2-3-83

在 Levels 欄目也有 Seed 功能，它能即興改變當前所調節的音符參數之排列形式。所謂當前調節的音符參數，是指在 Levels 中那一排旋鈕，分別是聲相（PAN），音量（VOL）等等。

圖 2-3-84

在調節聲相的同時，關閉 Bipolar 選項，會發現聲相只會偏向一邊了。

圖 2-3-85　　　　　　　　　　　　　　圖 2-3-86

SKILL 5：Scale levels

「Scale levels...」就是用來修改整體或是被選定音符的音量，這三個旋鈕相互配合使用才能看到效果，否則您會以為這三個旋鈕的作用都是一模一樣。

圖 2-3-87 Piano roll-level scaling

SKILL 6：Quick legato

在「板手」圖示的下拉選單中，選擇「Quick legato」，就會自動改變音符時值長短了。

音符時值變長

圖 2-3-88

SKILL 7：Articulate

當選擇了「Articulate...」，會跳出【Piano roll-articulator】視窗，在這裡調節音長。

圖 2-3-89 Piano roll-articulator 視窗

Multiply 旋鈕與 Variation 旋鈕也是相互配合使用的，旋轉它們可以改變音長，當您把 Variation 旋鈕轉動到最左邊的時候，點亮 Use lengths，就會發現所有的音符都會變成一樣的時值了（不管之前那些音符分別的時值長短是多少）。

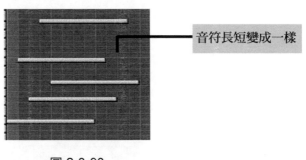

音符長短變成一樣

圖 2-3-90

這時候就可以旋轉 Multiply 旋鈕與 Variation 旋鈕來改變這些音符的時值長短。

圖 2-3-91

若不點亮 Use lengths 而旋轉 Multiply 與 Variation 旋鈕，結果與點亮 Use lengths 下的情況是完全不一樣的。

圖 2-3-92

2.3.7　將 MIDI 檔案匯入漸進式音序器或琴鍵軸

在主功能表【FILE】目錄下找到「Import」，在子功能表下有「MIDI file...」選項，選擇該選項就能匯入 MIDI 格式的檔案，接下來會跳出一個檔案路徑選擇視窗，在該視窗內找到需要的 MIDI 檔案，選擇並匯入。

接著又會出現一個對話視窗，詢問匯入方式，預設狀態下是把該 MIDI 檔案的所有 MIDI 軌全部分軌匯入，如圖 2-3-93 所示。

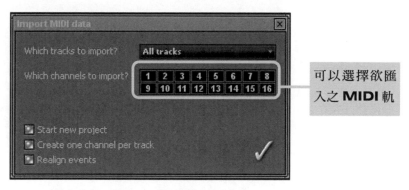

圖 2-3-93　匯入 MIDI 檔案對話方塊

點擊「Which tracks to import？」後的下拉視窗，可以選擇單獨匯入該 MIDI 檔的某一條 MIDI 軌，如圖 2-3-94 所示。

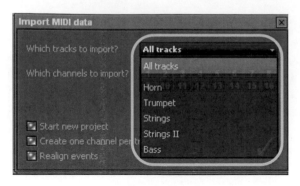

圖 2-3-94

如果本來就已有開啟一個專案,想把新的 MIDI 檔案匯入進來與原專檔混合,只需要熄滅「Start new project」前面的燈即可。

當 MIDI 檔案匯入後,預設分組的名稱顯示是該 MIDI 檔案的名稱,這時候根本看不到先前的專案,如圖 2-3-95 所示。

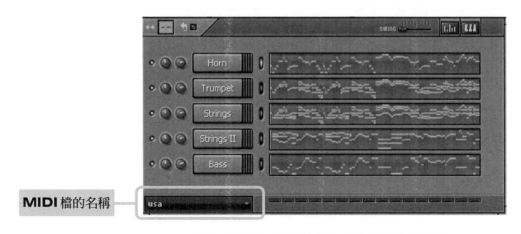

MIDI 檔的名稱

圖 2-3-95 匯入 MIDI 檔案後的漸進式音序器

如果想同時看見 MIDI 檔的音軌與先前專案的音軌,只需要在分組名稱功能表選擇「All」即可看到全部音軌,分組方法詳情請見前面的章節。

這時候播放 MIDI 檔案,會發現根本聽不到任何聲音,別急,先點擊任意一軌 MIDI 的名稱,就會跳出來該 MIDI 軌的設置視窗,如圖 2-3-96 所示。可以看到,MIDI 軌的"PORT"號預設數字為「0」,所以必須要把音效卡的"PORT"號也改為「0」,才能正常聽到 MIDI 軌發出的聲音。

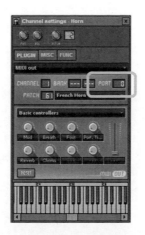

圖 2-3-96 MIDI 軌的設置視窗

按電腦鍵盤上的快速鍵「F10」，跳出 MIDI 設置視窗，在【Output】內選擇有 MIDI 音色庫的設備，並將該設備的「Port number」改為「0」，接著再點擊播放鍵，即可聽見 MIDI 音軌發出的聲音了。

SKILL：在琴鍵軸內匯入 MIDI 檔案的方法

打開某一軌的琴鍵軸視窗，點擊左上方工具欄第一個「鍵盤」圖示，在跳出的下拉功能表選擇「File」，並在子功能表選擇「Import MIDI file...」，或者是按電腦鍵盤上的快速鍵「Ctrl+M」即可匯入 MIDI 檔案，接著會跳出一個檔案路徑選擇視窗，在該視窗內找到所需要的 MIDI 檔案並開啟。

此時也會跳出來匯入設置視窗，如果在該琴鍵軸中本來就已經寫入了 MIDI 音符，在匯入新的 MIDI 檔之後不想讓之前寫入的音符被刪掉，只需要把「Blend with existing data」前的燈點亮即可，如圖 2-3-97 所示。

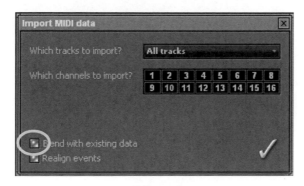

圖 2-3-97

確定之後，MIDI 檔案便被匯入到琴鍵軸視窗內了，剛匯入的音符為全選狀態，顏色為紅色，而之前已經寫好的音符並不會被刪除，仍然保留在琴鍵軸內，顏色為預設的綠色，如圖 2-3-98 所示。

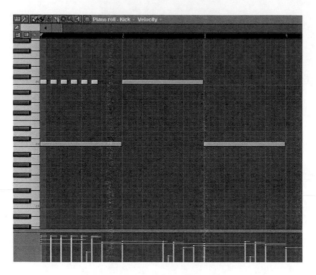

圖 2-3-98 混合匯入

如果在琴鍵軸窗內匯入一個多軌的 MIDI 檔，這些 MIDI 音軌則用不同的顏色來自動區分開每個聲部，如圖 2-3-99 所示。

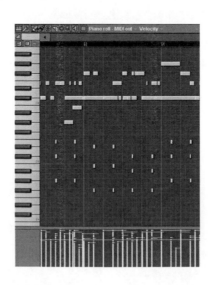

圖 2-3-99 以不同顏色的音符來區分聲部

第三章

音色與樂器

　　現在的音樂人已經不滿足用 MIDI 音色庫的音色來編曲了，往往會配合使用別的音色取樣，以及各種外掛程式來做出更動聽的曲子。這一章主要講解各種不同類型的音色使用方法以及技巧。

3.1 取樣音色

3.1.1 SF2 音色

　　SF2 音色是創新公司建立的一種音色檔案格式，主要為了配合創新公司推出的音效卡而使用，在這個音色庫中有很多種音色，也有可能只有一種音色，這取決於這個音色庫的作者。

　　在 FL Studio 介面的右邊 Browser 欄有一個「Soundfonts」檔案夾，其中有 FL Studio 附帶的一個 SF2 音色檔，能允許使用者匯入 SF2 格式的音色，在 FL Studio 中使用。方法如下：

　　在「Soundfonts」上點擊滑鼠右鍵，並選擇最後一個選項「Explore folder」，如圖 3-1-1 所示。

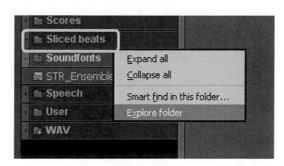

圖 3-1-1

　　這時候會跳出一個資源管理器視窗，顯示的路徑是 FL Studio 中 Soundfonts 檔案夾的位置，這個檔案夾目前只存放了 FL Studio 附帶的一個 SF2 音色，您可以將購買的 SF2 音色存放到該路徑檔案夾下，當存放完畢之後，在 Browser 視窗的「Soundfonts」目錄下即可直接看到這些 SF2 音色檔，如圖 3-1-2。

圖 3-1-2

　　若以後卸除安裝 FL Studio 後，這些音色不會被卸載掉，所以請放心大膽的卸除安裝，而在重新安裝 FL Studio 之前，需要把這個檔案夾轉移到其他硬碟分區內，避免重新安裝的檔案夾覆蓋它。當重新安裝完畢後，再將該檔案夾內的 SF2 音色檔轉移回來即可。

　　用滑鼠左鍵點住一個 SF2 音色不放，再拖進音軌編輯欄中然後放手，就會出現了這個音色的音軌，然後點擊音軌名稱，跳出該音軌的【Channel settings】視窗，如圖 3-1-3 所示。

圖 3-1-3 SF2 管理器介面

　　您會發現它的介面跟先前提過的不一樣了（PLUGIN 面板），它是專門用於編輯 SF2 音色的一個面板，如圖 3-1-4 所示。

圖 3-1-4

　　當中有很多調節的旋鈕與推桿，任何合成器都會有這四個推桿，分別是"A"、"D"、"S"、"R"四個參數，分別用來調整音頭、音尾、釋放值等等，而當中有兩個效果器設置「REVERB」與「CHORUS」（殘響與合聲），其中關於「SEND TO」的設置先暫時跳過，會在以後的章節專門來講「SEND」的用法。

　　中間的橘色字就是當前這個 SF2 音色庫裏的音色，它左邊的「PATCH」與「BANK」號是音色庫早就定義好的，如圖 3-1-5 所示。

圖 3-1-5　音色號碼與音色名稱

　　點擊這個金黃色的音色名稱，就會出現這個 SF2 音色庫中所有的音色列表，如果這個 SF2 是音色庫檔案的話，就會有很多種不同的音色名稱出現在這個表內，您就可以在這裏變換音色，而 FL Studio 附帶的弦樂 SF2 音色是個單音色，音色表內只會顯示出只有一個單獨的音色，如圖 3-1-6 所示。

圖 3-1-6

　　如果並沒有按照最開始講到的方法，將 SF2 音色匯入到 Browser 視窗的「Soundfonts」目錄下，則可以點擊【Channel settings】視窗內的「檔案夾」圖示，如圖 3-1-7 所示。

圖 3-1-7

　　在點擊「檔案夾」圖示之後，就會跳出一個路徑選擇視窗，可以透過這個視窗匯入存放在電腦硬碟內的其他 SF2 格式音色檔，來替換當前所使用的 SF2 音色檔。如果您的電腦內已安裝了可以編輯 SF2 音色的取樣器軟體，而且又想對當前的 SF2 音色進行修改與整理，則只需要點一下「EDIT」圖示，如圖 3-1-8 所示。

圖 3-1-8

　　點擊後會自動打開所安裝的取樣器軟體，並自動將當前 SF2 音色檔加載入該取樣器內，接下來就可以在該取樣器內進行自己的修改整理了，在此筆者使用的 VSAMPLER 這個取樣器，如圖 3-1-9 所示。關於這個取樣器的用法，本書不做贅述。

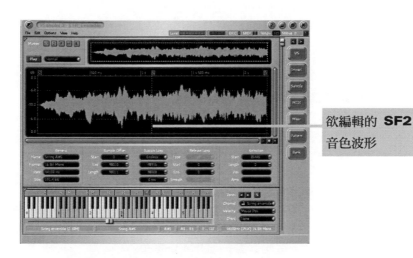

欲編輯的 **SF2** 音色波形

圖 3-1-9 VSAMPLER 取樣器

3.1.2 其他格式的取樣音色

Wav 格式

WAV（Wave Audio Files）是微軟開發的一種音效檔案格式，其副檔名為*.wav。用於儲存 Windows 平台的音訊資訊資源，Windows 平台及其應用程式能支援。WAV 是 Windows 作業系統中應用最為廣泛的一種音訊格式，我們平時聽到的 Windows 的啟動音樂就是這種格式。WAV 的存儲容量非常大，大約一分鐘 CD 音質（44.1khz、16 Bit）的音訊要佔用 10MB 的存儲空間。

WAV 檔作為最經典的 Windows 多媒體音訊格式，應用非常廣泛，它使用三個參數來表示聲音：取樣位元數、取樣頻率和聲道數。 聲道有單聲道和立體聲之分，取樣頻率一般有 11025Hz（11kHz）、22050Hz（22kHz）和 44100Hz（44kHz）三種。WAVE 檔所占容量=（取樣頻率×取樣位元數×聲道）×時間/8（1 位元組=8 Bit）。

MP3 格式

MP3 全稱是 MPEG Layer 3，狹義上就是以 MPEG Layer 3 標準壓縮編碼的一種音訊檔格式。由於音訊是多媒體的重要組成部分，因此在 ISO/MPEG 標準中就包含了音訊壓縮方面的標準。 ISO/MPEG 音訊壓縮標準包括了三個使用高性能音訊資料壓縮方法的編碼方案（perceptual coding schemes）。按照壓縮品質（每 Bit 的聲音效果）和編碼方案的複雜程度分別是 Layer 1、Layer 2、Layer 3。所有的編碼採用的基本結構是相同的。除了採用傳統的頻譜

分析和編碼技術的基礎，還運用了子帶分析和心理雜訊感知模型理論。也就是透過研究人耳和大腦聽覺神經對音訊失真的敏感度，在編碼時先分析音效檔案的波形，利用篩檢程式找出噪音量（Noise Level），然後濾去人耳不敏感的信號，經過矩陣量化的方式，將餘下的資料每一位元打散排列，最後編碼形成 MPEG 檔。

【音樂教室】

MPEG 語音編碼具有很高的壓縮率，透過計算可以知道一分鐘 CD 音質（44100Hz＊16Bit＊2Stereo＊60Second）的 WAVE 檔，若未經壓縮需要 10 兆左右的存儲空間。而 MPEG Layer 1 和 Layer 2 這兩層的壓縮率分別可達 1:4 和 1:6～8。而 MPEG Layer 3 的壓縮率更是高達 1:10～12，也就是說一般 1 分鐘的 CD 音質的音樂，經過 MPEG Layer 3 壓縮編碼可以壓縮到 1 兆左右，而且保持不失真。這也就常提到的 MP3 音樂檔。

別小看一個 MP3 檔，它可是結合了最新的高科技手段。大家知道電腦上的 WAV 檔大多數是以 PCM 編碼方式來保存聲音資料。對於高音質的音樂可以採用 44.1KHz 取樣頻率，16 Bit 量化的數位化標準。這樣的 WAV 檔的音質與 CD 是一樣的 。如果用適當的工具軟體來截取 CD 上的數位音訊並保存為 CD 音質的 WAV 檔，然後進行 MPEG Layer 3 的壓縮編碼形成 MP3 檔，再用合適的解碼軟體對 MP3 解碼。那麼就能節約大量存儲空間，又保持 CD 音質。實際上採用 MP3 格式，在一張普通的光碟上能保存相當於 10～12 張 CD 上的音樂。

MP3 的格式一般是 44.1 kHz，立體聲，16 Bit。資料流程是 128BPS。6688i 支持這個標準格式，同時也支持資料流程更小或者更大的 MP3。對於許多 16M，32M 或者 64M 的 MMC 的用戶，存放 MP3 難免覺得空間狹小。透過如 Sreambox ripper 程式可以縮小 MP3 檔案長度、將 wav、rm、mpeg 等音訊、視訊檔轉換為音訊 mp3、wma 等檔案。

RX2 格式

很多的 LOOP 光碟都會看到 RX2 檔， 它是 Reason 軟體的專用格式檔案。在 Reason 打開 LOOP 音源插入音色時會看到很多藍色的檔案，這些檔都是 RX2 格式的。它播放的是被切片的 WAV。 RX2 是一種 LOOP 切片檔，它所切割的是同名稱 WAV 檔。一個 RX2 檔只有幾K 或者 10 幾 K，WAV 格式的 LOOP 在 FL Studio 中不能對應速度量化，但是有了 RX2 切片檔就可以了，目的就是可以讓 WAV 格式之 LOOP 可以跟 FL Studio 的速度統一同步。

AIF 格式

AIF/AIFF：蘋果電腦公司開發的一種音效檔案格式，支援 MAC 平台的 16 位元、44.1kHz 立體聲。

　　以上舉例說明四種不同格式的音訊格式，這四種音訊格式可以直接匯入 FL Studio 的音軌中進行使用，方法如下：

　　在開啟 FL Studio 後，在主功能表【OPTIONS】內打開「File settings」檔案設置視窗。在【Browser extra search folders】面板內有一排「檔案夾」圖示，如圖 3-1-10 所示。

圖 3-1-10 　【Browser extra search folders】面板

　　任意點擊一個「檔案夾」圖示，就會跳出路徑選擇視窗，選擇所有包含以上所說的四種格式之音色檔案夾。當該檔案夾的路徑出現在「檔案夾」圖示右邊之後，即可關閉檔設置視窗，隨後就能看到被選擇的檔案夾出現在了 Browser 視窗內。

　　接下來我們看看每種音色的不同之處：

　　WAV 格式的音色圖示在 FL Studio 內顯示為一段波形，如圖 3-1-11 所示。MP3 格式的音色圖示在 FL Studio 內顯示為"MP3"字母的樣式，如圖 3-1-12 所示。RX2 格式的音色圖示在 FL Studio 內顯示為藍色的切片檔，如圖 3-1-13 所示。

Falcon A1	1	100 cello trip
圖 3-1-11	圖 3-1-12	圖 3-1-13

　　AIF 格式的音色圖示在 FL Studio 內也顯示為與 WAV 格式檔一樣的圖示，因為它們畢竟都是波形檔，只不過是兩個不同的公司所建立的不同格式而已。

　　接下來選擇需要的音色，用滑鼠按住直接拖進漸進式音序器的空白處，即可添加該音色的音軌。AIF 與 WAV 格式的音色匯入較快，而 MP3 格式的則較慢，因為中途會有一個轉換過程，當匯入 MP3 格式的音色檔時，實際上 FL Studio 已經把 MP3 轉換成了 WAV，由於 MP3 實際上是壓縮格式的一種，所以音質必定會有損失，所以一般情況下並不建議使用 MP3 格式的音色。

　　RX2 格式的音色匯入到漸進式音序器後，打開該音軌的【Channel settings】視窗，可以看見該音色的波形上方會有黃色的小箭頭，每個箭頭都代表一拍，表示這個音色是個切片音色，如圖 3-1-14 所示。

　　黃色節拍點

圖 3-1-14

【音樂教室】
一般來說，按照物理聲學原理，當一段音訊速度變慢時，音調自然會變低，反之速度變快時，音調自然會變高，但是 RX2 的音色則違反了這一自然物理現象。不過當您使用 RX2 格式音色並寫下音符的同時，拉下 FL Studio 速度視窗的速度，可以聽到該音色音調變低了，並且會跳出一個對話方塊，詢問是否在當前速度下保持該音色的原音調，如果選擇了「Yes」，該音色則會以當前修改的速度並按原調繼續播放下去，反之若選擇了「No」，該音色則會繼續保持音調變低而播放下去。

3.1.3 人聲模擬 Speech

　　FL Studio 有一個很特殊的功能，就是能夠自己發出人的聲音，但是僅限於英文，下面就講一講這個有趣的功能。

　　在左邊的 Browser 視窗裏有個資料夾叫做【Speech】，該目錄下的檔案圖示全是一張「嘴巴」樣式的圖示，如圖 3-1-15 所示。

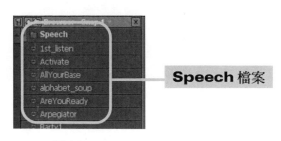

　　Speech 檔案

圖 3-1-15

當中有 L Studio 預設的一些模擬人聲，您可以每個都聽聽看，如果不小心把 Browser 視窗關閉了，可以直接按下電腦鍵盤上的快速鍵「F8」，即可呼叫出 Browser 視窗。

用滑鼠點住其中一個模擬人聲檔不放，然後拖往漸進式音序器中（可以覆蓋原先的音軌，也可以拖到空白處另建一個音軌），這時候會跳出一個【Speech properties】視窗，在這個視窗下能對當前語句進行修改與調整，如圖 3-1-16 所示。

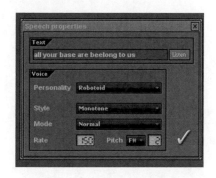

圖 3-1-16 Speech 編輯介面

在【Text】中可以編寫自己想要讓 FL Studio 發出的英文語句，右邊的「Listen」鍵可以試聽效果。而在下面的 VOICE 區塊中可以自由選擇男聲、女聲、童聲、老年人的聲音等等。「Personality」與「Style」（語言風格）與「Mode」（發音模式）這三個選項的效果互相搭配會出現各種各樣的效果。「Rate」欄的數字是指語速，數字越大，語速越快，反之會越慢。

在「Pitch」欄寫的是音名（有樂理知識的讀者應該知道，1234567 七個音對應的音名是 CDEFGAB，變化音則在前面加上"#"或"b"）；在「Pitch」欄就可以升高或降低語調；在右邊還有一個顯示數字的小方框，改變數字就可以使音色變化。

在【Text】編寫欄中編寫好的字旁邊以括弧括上的數字，就是音符的音高，這樣做可以使您編輯好的語句「唱起歌」來，如圖 3-1-17 所示。

填入音高
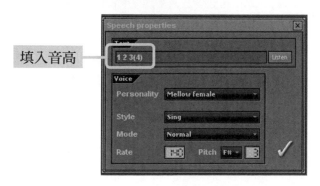

圖 3-1-17

編輯完後就按下【Speech properties】視窗右下角的「∨」確定,會出現一個路徑選擇視窗,用來選擇剛編輯好的人聲之存放位置。確定後,在漸進式音序器中就會出現了編好的音軌,而 Browser 視窗內【Speech】目錄下也會多出剛才所儲存的語句檔,以方便下一次取用,如圖3-1-18 所示。

可以看到被儲存的檔案,並在下次能夠直接使用

圖 3-1-18

還有第二種編輯模擬人聲的方法,在主功能表的【CHANNELS】內選擇第一項「Add one」,接著在子功能表中選擇「Speech synthesizer」,就可以進行模擬人聲編輯,方法就跟上面所講到的方法相同。當編輯完確定以後,漸進式音序器內會出現語句的切片檔,如圖 3-1-19 所示。

圖 3-1-19 琴鍵軸窗縮略圖

打開該音軌的琴鍵軸視窗,會發現這幾個英文單字已經被分配到不同的鍵位上,用這個語音切片能夠在琴鍵軸視窗內編輯出很特別的語音讀法,如圖 3-1-20 所示。

每個單字都從句子中
單獨切出來以便編輯

圖 3-1-20

3.2 樂器

3.2.1 FPC 取樣鼓機

　　FPC 是 FL STUDIO 附帶的一個鼓機，音色不錯而且功能強大。首先在主功能表的【CHANNELS】選項呼叫出 FPC。FPC 的介面左邊有 16 塊音墊，點擊它們就可以聽到不同鼓的音色，每點擊音墊的同時，在介面右邊就會顯示該音色的「層」，這說明這些音色都是「複合」音色，分別透過不同的力度來觸發不同層內的音色，當然可以進行人為的修改，如圖 3-2-1所示。

圖 3-2-1 FPC 面板

在右上角的雙箭頭上點擊滑鼠右鍵，就可以更換不同的鼓組取樣音色，如圖 3-2-2 所示。

圖 3-2-2

在 FPC 介面的左上角，點擊當前鼓音色名稱旁的下拉箭頭，就會出現下拉功能表，在「Bank A」的子功能表內可以切換其他的鼓音色，一共 16 個鼓音色，如圖 3-2-3 所示。

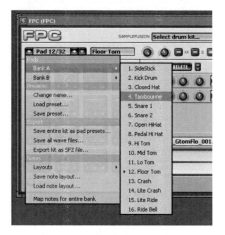

圖 3-2-3 切換當前鼓音色

「Bank B」內全是空的，表示可以自行載入單音鼓音色到鼓墊上去，同時在鼓墊下方分別有「Bank A」與「Bank B」的快捷按鈕可作切換。選擇一個空鼓墊，這時候右邊的「MIDI NOTE」內會顯示該鼓墊在琴鍵軸裏的鍵位名稱，如果覺得不方便，可以根據自己的喜好來修改該鍵位名稱，如圖 3-2-4 所示。

圖 3-2-4 音色鍵位名稱

　　接著在 FPC 介面的中下方，有個專門用來匯入自己存放在硬碟內其他單音鼓音色的面板，通過點擊「檔案夾」圖示按鈕，即可在跳出的路徑選擇視窗，選擇將要匯入的單音鼓音色，確定之後，該音色就會被匯入到選定的空鼓墊上了，這時候再去點擊這個鼓墊即可聽到該音色，如圖 3-2-5 所示。點亮下方的「REVERSE」按鈕，則這個音色的波形被反向過來，如圖 3-2-6 所示。

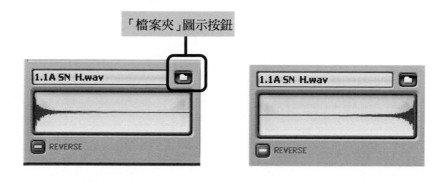

圖 3-2-5　　　　　　　　　　　　圖 3-2-6　　波形已經被反轉過來

　　接下來點擊「層」內的「CREATE」按鈕，新增一個空白層，「DELETE」按鈕則是刪除當前選中的層。選中該空白層時，前面的燈是亮著的，而中下方匯入音色的區域也為空白，如圖 3-2-7 所示。

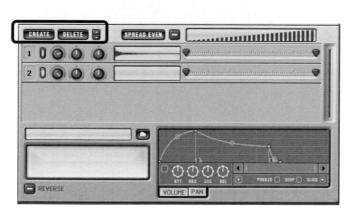

圖 3-2-7

　　現在可以在匯入音色的區域內匯入第二個音色，透過拖動這兩層上面的前後滑桿，對這兩個音色的力度觸發點進行修改，如果點擊「SPREAD EVEN」按鈕，則會自動將這兩個音色平均分配，該按鈕旁顯示的線條為力度線條，越往左邊力度越小，越往右邊力度越大，使用滑鼠點擊這個力度線條視窗其他位置，也能觸發這兩層中的兩個音色播放，如圖 3-2-8 所示。

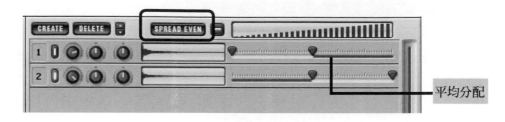

平均分配

圖 3-2-8

　　打開 FPC 的琴鍵軸視窗，找到該鼓墊的鍵位並輸入一個音符，在該音符下方的參數視窗內，預設顯示的是力度，若並非顯示力度，請用滑鼠在該視窗左側空白處點擊左鍵，在出現的功能表內選擇"Note velocity"，這樣在參數視窗內就會顯示出該音符的力度值，如圖 3-2-9 所示。

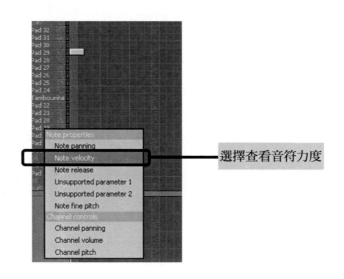

選擇查看音符力度

圖 3-2-9

　　由於之前將該鼓墊上的兩個音色分為兩層，每層的力度觸發值都平均分配，所以當把該音符的力度值調高於中線，也就是高於一半的時候，該音符觸發並播放出來的是第二層中的取樣音色，如圖 3-2-10 所示。

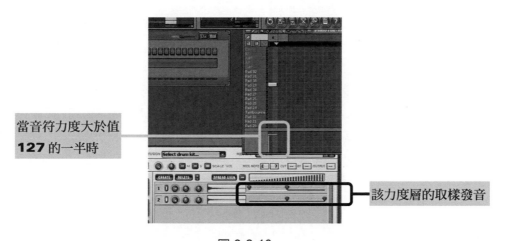

圖 3-2-10

　　當把該音符的力度值調低於中線時，該音符觸發並播放出來的是第一層裡的取樣音色，用這種方法就能自己製作專屬的 FPC 取樣音色庫。

　　在 FPC 介面的右上角 MIDI LOOP 上，點擊「檔案夾」圖示樣式的按鈕，就會跳出路徑選擇視窗，在裏面有 FL Studio 預設好的各種 LOOP 節奏的 MIDI 檔，如圖 3-2-11 所示。

圖 3-2-11

　　當選擇並開啟一個 MIDI 檔案，會發現該 LOOP 節奏型已經被匯入至琴鍵軸窗內，接下來就可以直接利用這些 LOOP 檔案來幫曲子添加鼓聲部了。在該 LOOP 名稱左右邊分別有兩個向左和向右的箭頭按鈕，透過這兩個按鈕可以切換目前選定 LOOP 檔的檔案夾內其他的 LOOP 檔，或者以最右邊的向下小箭頭來直接選擇該檔案夾內某個 LOOP 檔，如圖 3-2-12 所示。

圖 3-2-12

　　使用 FPC 鼓機您不用擔心後期處理的問題，因為每個鼓音色都可以直接分配到 FL Studio 的混音台內，當把每個鼓的音色都分配到混音台的不同軌道內之後，就可以對每個鼓來進行單獨的效果調節，這一點實在是太方便了，分配方法如下：

　　當點擊了某個鼓墊之後，就表示該鼓墊被選中，在 MIDI NOTE 裡可以看到該鼓音色被分配到琴鍵軸窗內的鍵位，而在後面有個 OUTPUT 方塊，該方塊是用來將當前被選中的鼓音色分配到混音台的其中一軌，比如選擇一個鼓之後，將 OUTPUT 內的數字改為"2"，接下來播放一下該鼓，就會發現 FL Studio 的混音台第二軌有了回應，也就表示您可以在混音台內對該鼓音色進行聲相、音量、等化之類的效果處理了，如圖 3-2-13 所示。同理，其他所有的音色都能夠利用這種方法來分配到不同的混音台軌道內。

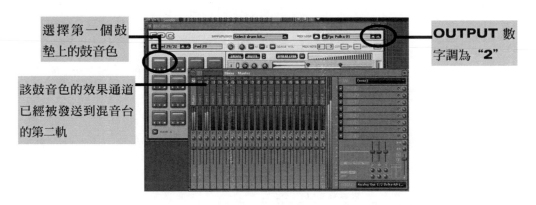

選擇第一個鼓墊上的鼓音色

OUTPUT 數字調為 "2"

該鼓音色的效果通道已經被發送到混音台的第二軌

圖 3-2-13

【音樂教室】：對於「層」的技巧處理

1. 當把兩個或兩個以上的層內音色力度分配混合一部分，則當力度達到它們混合的程度時會同時觸發這兩個音色。
2. 當 SPREAD EVEN 旁的按鈕點亮時，層內的音色無法混合在一起，只能分別單獨分配力度。

　　在上方有兩個旋鈕與三個按鈕，如圖 3-2-14 所示。第一個旋鈕為當前選中音色的音量控制，第二個旋鈕為當前選中音色的聲相控制，M 按鈕是靜音，點亮 M 按鈕後，播放 LOOP 時就會發現當前選中的這個音色不會發出聲音，而其他的鼓音色照常發聲，S 按鈕為獨奏，點亮 S 按鈕後，播放 LOOP 時就會發現僅有當前選中的這個音色發聲，而其他鼓音色不會發聲，最後一個 SCALE VOL 按鈕尤其重要，一般情況下都必須點亮該按鈕，只有在該按鈕被點亮時，音符的力度才會有所回應，如果熄滅該按鈕，音符將不再有力度變化。

圖 3-2-14

　　右下角的 envelope 面板是用來調節 ADSR 四個參數的，每一種不同的音樂軟體內，調節 envelope 的方法都不大一樣，而關於 FL Stuido 內 envelope 的調節方法與技巧將在後面的章節裏詳細講到，如圖 3-2-15 所示。

圖 3-2-15

　　FPC 鼓機的音色並不是只有預設的幾套鼓，它其實有更多的擴展音色，只需要點擊 FPC 面板最上方的 SAMPLEFUSION 功能表裏的箭頭，就會出現一個音色表視窗，這個音色表內顯示的音色並不是已經在電腦內裝好了的音色，而是需要連接網路去下載，分為幾大類，分別為「Electronic」（電音類）、「HipHop」、「Real」（真實取樣類）與「World」（世界打擊樂類），在音色表右下角有個 Refresh 按鈕，點擊該按鈕就會更新音色，使音色表內的音色名稱與官方發佈的音色表同步更新，而左下角的「Options...」按鈕則是用來設置音色路徑的，如圖 3-2-16 所示。

點擊該按鈕

自動列出不同種類鼓的音色表

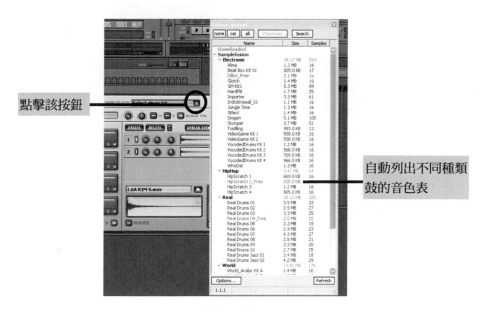

圖 3-2-16

當在音色表內選擇好一套鼓音色之後,雙擊該音色名稱,FL Studio 就會自動開始連線網路下載,如圖 3-2-17 所示。(提示:您必須先至原廠官網註冊軟體才行!)

圖 3-2-17 開始下載音色

3.2.2 Wave Traveller 音訊扭曲機

在 FL Studio 裡內建一個外掛程式,它的功能是將聲音的波形扭曲變調,利用這個功能還可以模擬出 DJ 刮唱盤的聲音。選擇主功能表【CHANNELS】下的「Add one」來添加這個外掛程式,這個外掛程式叫『Wave Traveller』。添加完畢後在漸進式音序器內就會出現 Wave Traveller 的音軌,同時 Wave Traveller 的面板也會跳出來,如圖 3-2-18 所示。

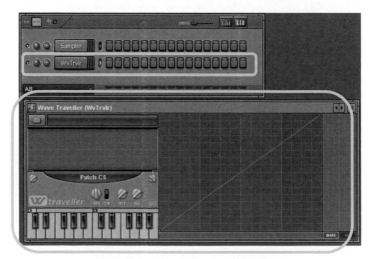

圖 3-2-18 Wave Traveller 的面板

這個外掛程式本身是沒有任何聲音的，它需要匯入別的音訊來進行修改和扭曲。在小檔案夾上點擊一下就會出現檔路徑選擇視窗，在此選擇需要匯入使用的音效檔案。或者可以直接在左邊的 Browser 欄中找到一個音色檔，並拖進外掛程式內，此時這個音色的波形就會出現在外掛程式中了，而且音色的名稱也會出現在小檔案夾旁邊的視窗內，如圖 3-2-19 所示。

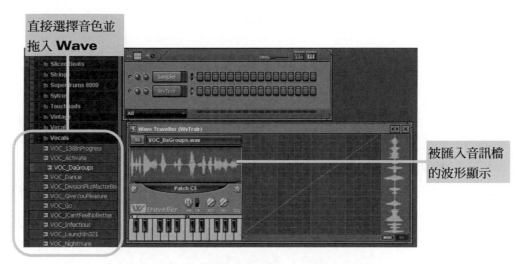

圖 3-2-19

在外掛程式下面的小鋼琴鍵盤上，橘色的小方塊在 C5 上，表示當前欲編輯波形的鍵位是在 C5 上，進行任何的編輯都不影響其他鍵位上的聲音，如圖 3-2-20 所示。

圖 3-2-20

在外掛程式的左邊，可用滑鼠隨意彎曲那條紅線，這紅線的作用就是利用分段調整音訊的播放速度，而達到扭曲音訊的效果。最左邊直立著擺放的波形是方便用來與紅色線條對位的，用滑鼠點擊紅色線條上任意位置都能產生一個新的節點，然後用滑鼠按住該節點任意拖動即可彎曲紅線，在編輯的過程中，左邊也有該紅線在波形上進行扭曲的示意圖，如圖 3-2-21 所示。

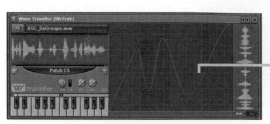

圖 3-2-21

用滑鼠點住外掛程式裏琴鍵上的 C5 鍵或者是演奏 MIDI 鍵盤上的 C5 鍵，就可以試聽剛扭曲出來的效果，如果不滿意，可以及時修改。若彈奏除了 C5 鍵以外的琴鍵，會發現這些琴鍵上的波形並沒有被扭曲。

在外掛程式介面的右下角有兩個選項「WAVE」（波形）與「VOL」（音量），之前編輯的就是「WAVE」。現在選擇「VOL」就會出現編輯音量的介面，同時會出現紫色線條，剛才的紅色線條則變為灰色且無法在當前狀態下進行編輯。利用紫色線條來編輯音量，下圖中是已經編輯過的畫面，如圖 3-2-22 所示。

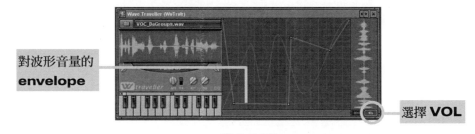

圖 3-2-22

如果想編輯更多，可以繼續在別的鍵位上編輯不同的扭曲模式。調節外掛程式左上角最左邊和最右邊的兩個旋鈕，就可以控制這段波形播放與停止的位置，如圖 3-2-23 所示。

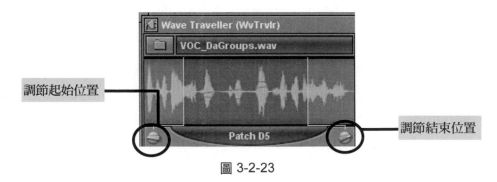

圖 3-2-23

調節 SPD 旋鈕則可以調整這段音色的速度；ATT 旋鈕可以改變該音色一開始的強弱；REL 旋鈕能控制該音色的延遲。T-A 的選擇開關是用來控制音色的長短，並在外掛程式左邊的視窗看到變化，而最右邊那兩個左右方向的小箭頭，則是用來查看與控制下面鋼琴鍵盤的高低八度的音區，如圖 3-2-24 所示。

圖 3-2-24

圖 3-2-25

接著就可以在琴鍵軸窗裏編輯一段扭曲效果的聲音了，如果想做出不太按節拍發出的聲音，請先把「SNAP」選擇成（none），如圖 3-2-25 所示。

打開琴鍵軸窗，在 C5 的位置上就是編輯好的第一段音色，在 D5 的位置上就是編輯好的第二段音色，您可以將一段段音色疊加上去，從而產生出扭曲的效果，如圖 3-2-26 所示。

填寫音符序

圖 3-2-26

圖 3-2-27

如果發現使用以上的方法也無法讓音符的節奏不壓著節拍線，請在琴鍵軸窗口上工具欄裏點擊「網格」工具，並選擇「Main」（跟隨 SNAP 中的選擇）或者（none），如圖 3-2-27 所示。

3.2.3 其他各種內建合成器與樂器外掛程式詳解（15 個外掛程式）

　　FL Studio 內建很多功能不同，功能又十分強大的合成器外掛程式，到底有多強大呢？請大家播放 FL Studio 的示範曲，那些示範曲中的電子合成音色十分悅耳，全都是使用這些合成器外掛程式製作出來的，這一講將介紹這些合成器外掛程式。

<3x OSC 震盪器>

　　從主選單【CHANNELS】中「Add one」找到 3x OSC 並打開後，在漸進式音序器即出現 3x OSC 軌，並同時跳出 3x OSC 的介面，此時會發現這個合成器的介面居然就融合在 Channel settings 面板內，而且看上去很不顯眼，根本不像個合成器，但是仔細看看，會發現裏面有不同頻率波形的調變，OSC 才是這個合成器的名字，而 3x OSC 是指裏面分別為 OSC 1、OSC 2、OSC 3 三個調變面板，也就是利用這三個面板內不同的震盪波段，來調變合成出一種嶄新的電子合成音色，如圖 3-2-28 所示。

圖 3-2-28 3x OSC 面板

　　每個面板內的調節都相似，只是 OSC 2 與 OSC 3 面板內都比 OSC 1 面板多了一個 VOL（音量）旋鈕，接下來先從 OSC 1 面板講起。

　　在 OSC 1 面板內，有六種不同的震盪波形，選擇不同的震盪波形會產生不同的音色，選擇最左邊的震盪波形「正弦波」，所發出的聲音是最圓滑平穩的，在演奏 MIDI 鍵盤或者播放音符時可以查看到該音色的頻率震盪圖形，如圖 3-2-29 所示。選擇最右邊的震盪波形「白噪」後 ，所發出的聲音則是噪音，波形震盪的也會更劇烈，如圖 3-2-30 所示。

圖 3-2-29　震盪圖形

圖 3-2-30　震盪圖形

在這六種震盪波形之後，有個「？」按鈕，選擇該按鈕後會跳出一個檔案路徑選擇視窗，在這個視窗內可以匯入別的音效檔案，它會利用被匯入的音效檔案特性，自動產生一種震盪波形，而且只要是 FL Studio 所能支援的音效檔案格式都能夠被匯入進來。值得一提是如果匯入 Speech 語言檔，還能在語言視窗建立自己想要發出的語句，在匯入到 OSC 之後，能夠聽到這個語言檔所發出的震盪音訊，當然這時候所聽到的已經不是語言了，而是由 OSC 震盪出來的聲音，如圖 3-2-31 所示。

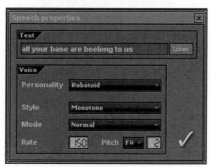

圖 3-2-31 Speech

在這些震盪波形按鈕上方有兩個旋鈕，其中 SP 旋鈕保持預設值時，該音色最飽滿，如果把該旋鈕轉向兩邊，音色就會變暗。SD 旋鈕如果旋轉到兩邊，會使音色的頻率震盪發生改變，造成「顫音」。

在面板旁還有三個旋鈕，如圖 3-2-32 所示，分別是 PAN、CRS、FINE，其中 PAN 是用來調整聲相的，將 PAN 旋鈕轉到極左邊，這個音色就只會從左聲道發出，反之只會從右聲道發出。CRS 旋鈕用於調整音高，往左旋轉會提升音高，反之會降低音高，能調出不同的高低八度音，全名為 Coarse Pitch Tune，意思是「音高粗調」。FINE 旋鈕用於音高的微調，全名為 Fine Pitch Tune，意思是「音高微調」。

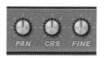

圖 3-2-32

接下來就能將以上所講到的內容運用到 OSC 2 與 OSC 3 了，透過調整每個 OSC 內的參數，可以將三個 OSC 發出的聲音進行混合和合成，最後創造出一種獨特的聲音。

<TS404>

TS404 是一個外掛合成器，在功能上比上面的 3x OSC 更豐富，這一點從面板上就能看出。TS404 除了有兩 OSC 震盪器之外，還有一個 ENVELOPE 功能，一個 FILTER 濾波器，一個 LFO 低頻震盪器，一個 DIST 扭曲失真，如圖 3-2-33 所示。

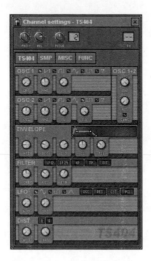

圖 3-2-33 TS404 面板

關於 OSC 震盪器的功能，其中 3x OSC 的內容已經講解過，而 OSC 1-2 的作用是將這兩個震盪器所發出的聲音進行混合，MIX 旋鈕用來調節兩個震盪器占總輸出的音量比列，往左邊旋轉會使 OSC 1 所調出來的音色音量佔更多總輸出比例，反之則會使 OSC 2 所調製出來的音色音量占更多總輸出比例，RM 的全名為「Ring Modulation」，直接翻譯過來的意思是「鈴聲調變的音量」，也可以稱為「環調器」，點亮最下面的 SYNC，就會使兩個震盪器所發出的波形能達到同步。

ENVELOPE 的四個參數是任何合成器裏都具有的，ATT 的全稱為「Attack」，用來調節音色的啟始觸發，可以用它做出漸入效果的音色，Dec 的全稱為「Decay」，用來調節音色的衰減長度，Sus 的全稱為「Sustain Hold」，用來調節音色的維持長度，Rel 的全稱為「Release」，用來調節音色的釋放長度，SL 旋鈕的全名為「Sustain Level」意思為維持程度，它的作用是用來調節音色衰減的快慢，如圖 3-2-34 所示。

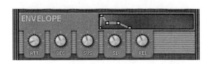

圖 3-2-34　ENVELOPE

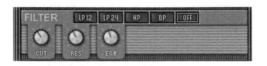

圖 3-2-35　FILTER 濾波器

　　FILTER 濾波器，三個旋鈕分別是 CUT，全名為「Cutoff」，用於截止頻率；RES 全名為「Resonance」，表示諧振；ENV 為「Envelope Follow」。上面四個參數選擇為不同的濾波範圍，OFF 為關閉，如圖 3-2-35 所示。

　　LFO 低頻震盪器，是用於緩慢調整波形上下截止的參數，正因為緩慢的震盪，所以被稱為低頻震盪，其中 AMT 旋鈕用於調整波數，SPD 旋鈕用於調整震盪的速度，在上面還有三種震盪波形可供選擇，右邊有四個參數，其中選擇 OSC 可調整震盪器，RES 可調整迴響，CUT 為頻率截止，PW 可調整震盪音調的寬度，如圖 3-2-36 所示。DIST 扭曲失真，調整這兩個旋鈕就能獲得扭曲失真的「髒」音色，如圖 3-2-37 所示。

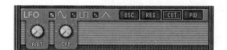 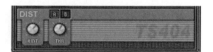

圖 3-2-36　低頻震盪器　　　　　　　　圖 3-2-37　扭曲失真

＜BeepMap＞

BeepMap 是一個使用圖形來生成音色的外掛程式，很有意思。

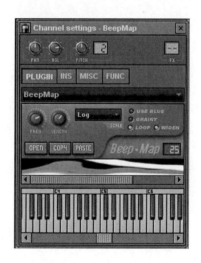

圖 3-2-38 BeepMap 面板

　　點擊面板上的 OPEN 按鈕，會跳出來一個檔案路徑選擇視窗，會發現 FL Studio 已經給使用者準備了一些圖片，您可以在這些圖片裏選擇一個匯入到 BeepMap，BeepMap 會根據所匯入圖片中的顏色來生成自己的音色，當然，你也可以把自己的照片匯入進來看看會產生什麼樣的聲音。

在 OPEN 按鈕旁分別是 COPY（複製）按鈕與 PASTE（貼上）按鈕。在這幾個按鈕上面有兩個旋鈕，其中 FREO 旋鈕用於調節音色的音高，往右邊旋轉會使音調升高，往左邊旋轉會使音調降低；LENGTH 旋鈕用於調節音色的速度，往右邊旋轉會使音色的速度減慢，往左邊旋轉會使音色的速度加快。

在 SCALE 下拉功能表中有三個選項，Log、Linear、Harmonics，選擇它們分別能使音色變成「圓潤的」、「直的」與「泛音」，如圖 3-2-39 所示。

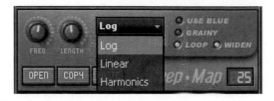

圖 3-2-39

剩下的幾個選項 USE BLUE（使用藍色通道）、GRAINY（顆粒性）、LOOP（循環）、WIDEN（聲場加寬）都可以產生出各種不同的效果。所需要注意的是，BeepMap 只能在同一時間觸發四個音符，多於四個音符以上的音符將不會被發出聲。

<BooBass>

BooBass 是個很棒的電貝斯樂器模擬器，它所類比出來的音色非常出眾，可以聽一下 FL Studio 附帶的示範曲《After The Operation》，裏面的電貝斯聲部就是由 BooBass 做出來的，相當逼真，如圖 3-2-40 所示。

圖 3-2-40 BooBass 面板

　　BooBass 的面板非常簡單，只有三個旋鈕可供調節，用於調節電貝斯的 EQ 等化程度，它們分別為 BASS（低頻）、MID（中頻）、TREBLE（高頻），將旋鈕往右邊旋轉即是提高該頻段，往左邊旋轉則是降低該頻段。

<FL Slayer>

　　若提到 BASS，就不得不說到 Slayer 電吉他模擬外掛程式了，Slayer 電吉他模擬外掛程式最新版本已經升級至 2.5，原本並不在 FL Studio 附帶外掛程式之列，自從 FL Studio 5 開始，便融合了這個電吉他外掛程式 1.0 的版本，並將 Slayer 更名為 FL Slayer，如圖 3-2-41 所示。

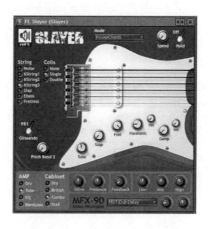

圖 3-2-41　FL Slayer 面板

　　更換音色：只需要用滑鼠右鍵點擊一下面板右上角的左右雙箭頭，即可出現 FL Studio 附帶的音色表，即可選擇與更換音色，可以看到當中有各種不同效果的電吉他音色，不僅有單音電吉他，也有和聲電吉他，甚至居然還有一些 BASS 音色，可見這個外掛程式還能類比出一些 BASS 的音色。

　　當選擇好一個音色之後，透過面板上方的 Mode 下拉功能表，即可選擇該音色的演奏模式，如圖 3-2-42 所示。

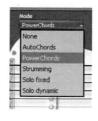

圖 3-2-42

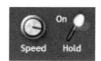

圖 3-2-43

在 Mode 下拉功能表右邊分別是 Speed（速度）旋鈕與 Hold（保持音）開關，如果將 Hold 開關設置成「Off」，就表示在播放過程中沒有開啟保持功能，當停止播放後，Slayer 所發出的電吉他聲立即會嘎然而止。相反地，如果將 Hold 開關設置成「On」，就表示已經開啟了保持功能，當播放停止後，Slayer 所發出的電吉他聲不會立即停止，而是會慢慢漸弱自然消失，就類似於演奏者演奏真吉他時，彈完了最後一個音沒有立即止弦，而讓聲音自然消失的道理，如圖 3-2-43 所示。

將滑鼠按住吉他面板上的拾音器不放，並上下拖動滑鼠，即可使拾音器在吉他上前後移動，關於這一點，或許對於沒有接觸過電吉他的讀者來說可能不太清楚，電吉他琴弦所發出音的的位置就取決於拾音器所在的位置，根據物理理論，離琴橋越近演奏，聲音會越「硬」也越「脆」，而遠離琴橋演奏，聲音會越「軟」也越「悶」，而變換拾音器所在的位置就是為了調整琴所發出的聲音，如圖 3-2-44 所示。

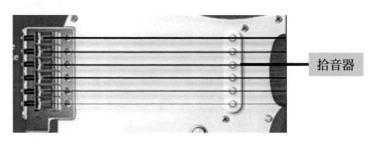

拾音器

圖 3-2-44

在面板的左邊有「String」與「Coils」選項，「String」的選項下可以選擇琴弦與演奏方法，每換一種音色會根據那個音色自動變更，當您選擇好一個音色後也可以進行手動的變更，「Coils」的選項下分別為 None（預設）、Single（單音）、Double（雙音），當選擇打開一個單音音色後，再選擇 Double，會明顯聽見變成了像兩把吉他同時演奏一個音符的效果，如圖 3-2-45 所示。

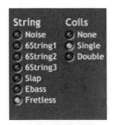

圖 3-2-45

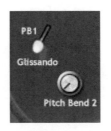

圖 3-2-46

　　「Glissando」用於切換兩種不同的滑音奏法，它是與「Pitch Bend 2」旋鈕結合使用的，當把「Glissando」切換成 PB1，在演奏音符的過程中旋轉「Pitch Bend 2」旋鈕到最右，只能將該音符的音高滑到高大二度的音上，而將「Glissando」切換成 PB2 之後，在演奏音符時旋轉「Pitch Bend 2」旋鈕，會得到更大幅度的滑音，如圖 3-2-46 所示。

　　在面板的左下角，也有兩個選項「AMP」與「Cabinet」，「AMP」下的選項內，"Dry"為「乾聲」，選擇它後，任何失真效果都沒有作用，所發出的聲音為電吉他清音；選擇"Tube"則會產生失真效果；"EQ"為等化，"Bandpass"為帶通，是指僅能在規定的上方和下方頻率之間通過的濾波器。

　　「Cabinet」下的選項為"Dry"、"British"、"Combo"、"StaX"，這四個選項是用來選擇音箱類比的類型，可根據自己的喜好來選擇，如圖 3-2-47 所示。

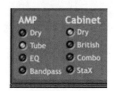

圖 3-2-47

　　面板下方有一排旋鈕，「Drive」用來調節失真度，往右旋轉就會加大失真度，「Presence」用於調節強度，越往右邊旋轉，吉他原音會越強烈，越往左邊旋轉，吉他原音會越弱，調節到最左之後，只能聽見效果音了，「Feedback」用於調節回饋音，往右旋轉就會加大回饋音的強度，在右邊三個旋鈕是用來調節等化的，分別是「Low」（低頻）、「Mid」（中頻）、「High」（高頻），如圖 3-2-48 所示。

圖 3-2-48

　　在最下面的下拉視窗中可以選擇各種各樣的吉他效果器，而視窗右邊的兩個旋鈕相互配合，可以調整當前選擇的效果器之效果發送量參數。在面板下面還有一系列的旋鈕用於調節音色，如圖 3-2-49 所示。

圖 3-2-49

這些旋鈕如何在演奏過程中即時旋轉呢？如果在演奏過程中需要用到滑音，怎樣才能讓滑音旋鈕按照我們的設置來旋轉起來呢？別急，在本書第四章中會為您講解。

<FL Keys>

FL Keys 是一個鋼琴外掛程式，如圖 3-2-50 所示。

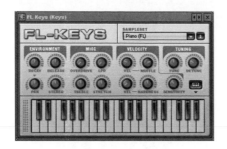

圖 3-2-50 FL Keys 面板

更換音色：用滑鼠右鍵點擊面板右上角的左右雙箭頭，就會出現音色表，裡面有各種風格鋼琴的音色，如圖 3-2-51 所示。另外在 SAMPLESET 下拉功能表中，還可以切換三種模式的音色，第一種為普通鋼琴音色，第二種為電鋼琴音色，第三種為管風琴音色，如圖 3-2-52 所示。

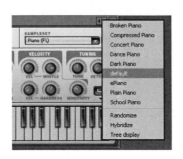

圖 3-2-51　更換音色　　　　　　圖 3-2-52

選擇後可以點擊 SAMPLESET 下拉箭頭按鈕右邊的「！」按鈕，就會在面板上顯示當前音色的資訊。在音色資訊中，"NAME"為該音色的名稱，"AUTHOR"為該音色的作者，"SAMPLERATE"為該音色的取樣率，"VELOCITY LAYERS"為該音色的力度分層數，"NR OF SAMPLES"為這套音色的取樣音色數量，"RANGE"為取樣音色所覆蓋琴鍵的音區，"FILESIZE"為這套取樣音色所占硬碟的容量大小。

每選擇好一個音色後可以用滑鼠點擊最下面的琴鍵來試聽音色，如果不需要琴鍵，則可以點擊面板最右邊的收攏與打開琴鍵按鈕來收攏琴鍵，如圖 3-2-53 所示。

圖 3-2-53

　　在面板上的調製區域分為四大區塊，分別為「ENVIRONMENT」（環境）、「MISC」（混合）、「VELOCITY」（速度）、「TUNING」（調諧）。

　　在「ENVIRONMENT」調製區域共有四個調節旋鈕，分別為"DECAY"（衰減）、"RELEASE"（釋放）、"PAN"（聲相）、"STEREO"（立體聲）。這個區域內的旋鈕，主要用於調節當前取樣的「性質與狀態」。

　　在「MISC」調製區域也有四個調節旋鈕，分別為"OVERDRIVE"（超載）、"LPD"（色差）、"TREBLE"（增倍）、"STRETCH"（伸展）。在此區域內的旋鈕，主要用於調節當前取樣的「音色色彩」。

　　在「VELOCITY」調製區域內有五個調製旋鈕，分別為"VEL"與"MUFFLE"（消音）、"VEL"與"HARDNESS"（硬度），這兩組旋鈕都是共同作用的，相互配合與影響當前音色的強度。

　　最後一個旋鈕"SENSITIVITY"（敏感度），是用來調節演奏音符時的琴鍵敏感度，當把該旋鈕往左邊旋轉，發出的音色將會更有力度，反之則發出的音色將更沉悶。

　　在「TUNING」調製區域內只有兩個旋鈕，"TUNE"（調音）旋鈕，旋轉它能使當前音符的音高發生微妙的變化，"DETUNE"（解諧）與"TUNE"旋鈕配合使用，可調節當前音符的音高。

<Fruit Kick>

　　Fruit Kick 是一個類比低音鼓的電子外掛程式，使用它並不是為了完全類比出跟真實的鼓一樣的音色，而恰恰相反，使用它就是為了做出更加「電子化」的打擊樂。

　　Fruit Kick 的面板非常小巧簡單，只有六個旋鈕，就能充分發揮功能，創造出無數種不同的電子打擊樂的聲音，如圖 3-2-54 所示。

圖 3-2-54 Fruit Kick 的面板

其中 MAX 旋鈕、MIN 旋鈕、DEC 旋鈕為一組，它們能相互配合使用。MAX 旋鈕能改變模擬出來的打擊強度，MIN 旋鈕用於調節音高，DEC 旋鈕則能使類比出來的打擊樂音色帶上更濃烈的電子色彩。A.DEC 旋鈕用於來給音色增加一定程度的震盪效果，CLICK 為滴答聲，DIST 能使音色產生較明顯的噪音。

＜Fruity DrumSynth Live＞

Fruity DrumSynth Live 簡稱 DrumSynth，是一套外掛電子鼓，如圖 3-2-55 所示。

圖 3-2-55 Fruity DrumSynth Live 面板

選擇電子鼓組音色：在這個外掛程式中更換音色，跟之前所講到的方法不一樣，是在面板裡的"SELECTED"視窗內選擇，如圖 3-2-56。

圖 3-2-56　　　　　　　　圖 3-2-57

在"SELECTED"視窗下方有幾個選擇按鈕，鍵盤圖示的按鈕是用來收攏與展開最下面的琴鍵介面，鍵盤圖示右邊的左右雙箭頭用來對下面琴鍵顯示區域的高低八度切換，如圖 3-2-57 所示。

選中了最右邊的 AUTO，會使下面琴鍵的顯示區域，隨著我們演奏 MIDI 鍵盤的音高區域或者播放編輯好的音符的音高區域，自動切換高低八度。

在 DrumSynth 面板內，有兩個 OSC 震盪器板面，透過這兩個震盪器可以對單個鼓音色進行處理，方法如下：

首先用滑鼠點擊琴鍵上的任意一個音，在琴鍵上方就會出現一個黃色的小方塊，表示當前音色已經被選中，同時在 WAVE 區域會顯示當前被選中音色的名稱，TRIG 區域也會顯示出該音色所在的組名，WAVE 與 TRIG 區域都能使用這些旋鈕對當前音色進行調節，相信這些旋鈕的名稱與功能大家並不陌生，如圖 3-2-58 所示。

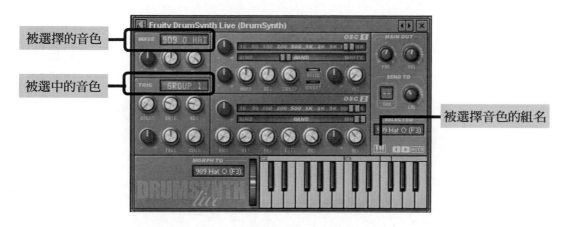

圖 3-2-58

這時候就可以使用這兩個 OSC 震盪器來對當前被選擇的音符進行調製了，OSC 1 與 OSC 2 各有兩個滑桿，上方滑桿的功能是一樣的，用來選擇頻率，單位為 HZ，"1K"表示"1000HZ"，類似於等化調節，在 OSC 1 中第二個滑桿用於調節 SWEEP 參數，與它下方的 SWEEP 旋鈕配合使用更能達到效果，如圖 3-2-59 所示。

圖 3-2-59 OSC 1

當點亮 NOISE 之後，第二個滑桿會變成與 OSC 2 第二個滑桿一樣，此時演奏或播放被選中音色的時候，會發現多了些噪音，將滑桿往左邊 SINE 滑動，會使震盪頻率變為正弦波，當前被選擇的音符聽起來也更圓滑與豐滿，將滑動桿往右邊 WHITE 滑動，會使震盪頻率變為白噪波，當前被選擇的音符聽起來會更像噪音。

在 OSC 2 面板下方的幾個旋鈕，相信大家看了會覺得眼熟，會發現 TS404 中 ENVELOPE 的旋鈕功能這裏都有，之前就提過 ENVELOPE 功能幾乎會出現在任何合成器裡，它是合成器必不可少的一部分，這裏就不再贅述了。

在 OSC 1 與 OSC 2 面板最右邊都有一個 MIX 旋鈕，這是用來調節各個震盪器的發送量，調節兩個震盪器所發出的聲音合成度，來達到自己想要的效果。

在 MAIN OUT（主輸出）中的兩個旋鈕分別為 PAN（聲相）與 VOL（音量），而「SEND TO」的功能，請參考本書第四章的內容。

<Fruity DX10>

Fruity DX10 全名為 Fruity DX10 FM Synth，這是一個調頻合成器，"FM" 全名為「Frequency Modulation」（頻率調變），如圖 3-2-60 所示。

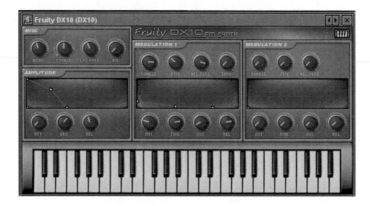

圖 3-2-60 Fruity DX10 面板

Fruity DX10 也預先準備了一些音色，可以直接使用，更換音色的方法還是用滑鼠右鍵點擊面板右上角的左右雙箭頭，就會出現很多音色可供選擇與使用。

用滑鼠點擊琴鍵或者演奏 MIDI 鍵盤，便可試聽當前選擇好的音色，如果不需要顯示琴鍵，也可以點擊面板上的「鍵盤」按鈕來收攏琴鍵，如圖 3-2-61 所示。

圖 3-2-61

在 Fruity DX10 介面上，除了鍵盤區，調製區域被分為四塊，分別是 MISC（混合）區域、AMPLITUDE（振幅）區域、MODULATION 1（調變 1）與 MODULATION 2（調變 2）區域，每個區域都有一些調製旋鈕可供調節，而振幅區域與兩個調製區域內各自都有 envelope 視窗，有了這些 envelope 顯示，會讓您對音色的調節與控制更加直觀與方便。

在這三個帶有 envelope 視窗的區域中，envelope 下方的旋鈕就是用來調整 envelope 的，其功能在以上所講解的內容裡已經有提到過。就請您自己動手調節出令人驚喜和意外的音色吧。

＜Sytrus＞

Sytrus 是一個全能合成器，綜合了 FM（調頻器）、RM（環調器）、撥弦建模、減法合成器與 envelope 編輯器，而且還有一個可編輯發聲模式與一個效果選擇區，幾乎是已經達到了全能，這個外掛合成器已經發行了單獨的 VSTi 版本，可在其他音序器軟體裡使用，如圖 3-2-62 所示。

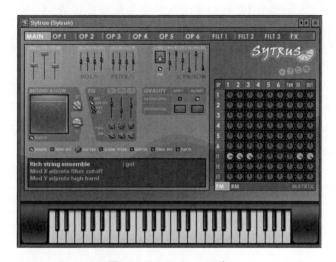

圖 3-2-62 Sytrus 面板

在 Browser 視窗裡，可以找到 FL Studio 為使用者已經預設的多種音色，使用者可以根據自己的需要直接取用，如圖 3-2-63 所示。

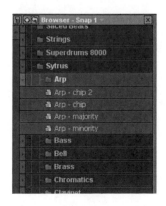

圖 3-2-63

在面板上方有一排視窗選擇標籤，MAIN 是主介面，以及從 OP1 到 OP6 共 6 個調製面板，接著是從 FILT 1 到 FILT 3 三個濾波面板，最後的 FX 是效果面板。在 Sytrus 的主面板下，分為了好幾個區域，其中左上角分別是"VOL"（音量）推桿、"LFO"（低頻震盪器）推桿與"PITCH"（音調）推桿，如圖 3-2-64 所示。在這三個推桿的右邊分別是「VOL」與「FILTER」（濾波器）的"A"（觸發）、"D"（衰減）、"S"（維持）、"R"（釋放）推桿，如圖 3-2-65 所示。

圖 3-2-64

圖 3-2-65

再往右邊，是「UNISON」（調和）的一些參數調節推桿，當"OSC"被點亮時震盪器才會有作用，如圖 3-2-66 所示。左下是「MODULATION」（調變）座標軸，用滑鼠按住座標軸中心不放，並向其他方向拖動會改變座標軸的中心點，也就是同時改變了 X 座標線與 Y 座標線的位置，如果只需要進行微調，則只需要轉動 X 旋鈕或者 Y 旋鈕即可，如圖 3-2-67 所示。

圖 3-2-66

圖 3-2-67

接下來是「EQ」（等化）區域，有三個 3 段等化推桿，從左至右分別為「低頻」、「中頻」、「高頻」，這三個等化推桿可以作用於四個 EQ 選項，選擇不同的選項會使當前等化參數作用於被選擇的發聲選項，選項分別為"OFF"（關閉 EQ 推桿所產生的作用）、"OUT+FX"（使等化參數作用於輸出聲音加上效果）、"OUT"（使等化參數只作用於輸出聲音）、"FX"（使等化參數只作用於效果聲），在下面的"FREQ"與"BW"各有三個旋鈕，它們能相互搭配使用，如圖 3-2-68 所示。

圖 3-2-68　　　　　　　　　　　　圖 3-2-69

　　在「EQ」區域右邊是「QUALITY」區域，這個區域可以對所產生的聲音進行一定程度的「量化」，當把上面兩個參數名稱下的"HQ ENVELOPES"燈點亮，然後在"OVERSAMPLING"內用滑鼠按住上下拖動，即可改變裏面所顯示的數字，透過改變數字，可以直接作用於當前合成出來的音色，如圖 3-2-69 所示。

　　接下來看一看 Sytrus 面板最右邊的「MATRIX」（距陣）區域，這個區域要以看座標的角度來理解，首先橫座標分別是 6 個"OP"、"PAN"（聲相）、"FX"（效果）、"OUT"（輸出），縱座標分別也是 6 個"OP"、三個"FILT"（濾波），在最下面可以選擇當前調節面板為"FM"或者"RM"，在這個"MATRIX"內，有一些旋鈕是已經被調節過，顏色比較亮，而沒有被調節過的旋鈕（旋鈕值被打到正中間的旋鈕）顏色比較暗，這些旋鈕必須按照看座標的方式才能看懂，結合每個被調節過的旋鈕所在的橫座標與縱座標，就可知道該旋鈕對哪個版塊的功能有作用，如圖 3-2-70 所示。

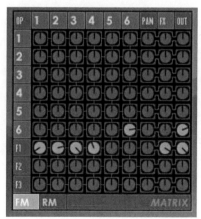

圖 3-2-70

【OP】介面

　　在此面板的 envelope 視窗，可以對合成音色進行各種處理，當選擇不同的 envelope 名稱後，就可以在視窗用滑鼠按住 envelope 節點進行拖動，一直到自己滿意的效果為止，在 envelope 上點擊滑鼠右鍵即可增加節點，如圖 3-2-71 所示。其中「ENV」envelope 的四個節點分別為"A"（觸發）、"D"（衰減）、"S"（維持）、"R"（釋放），與它下面四個調變旋鈕功能一樣。

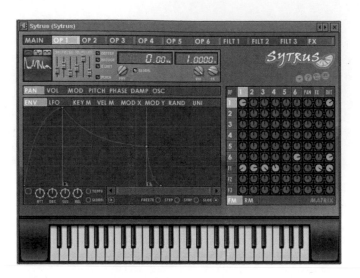

圖 3-2-71 OP1 的介面

【LFO】介面

「LFO」低頻震盪器的 envelope 下方四個旋鈕，是用來調節震盪速度與震盪形狀的，如圖 3-2-72 所示。

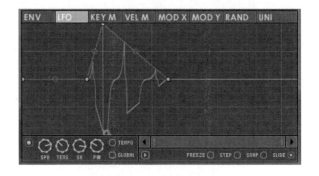

圖 3-2-72 調節低頻震盪

【KEY M】介面

KEY M（鍵盤調變）是用來使 envelope 與鍵盤上的音高相對應的，在 envelope 視窗下方顯示的是鍵盤琴鍵與音區，透過這個 envelope，可以使同樣的音色在不同的音高位置產生不同的音色效果，如圖 3-2-73 所示。

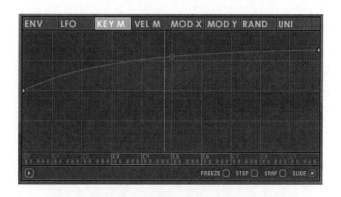

圖 3-2-73 KEY M（鍵盤調製）

【VEL M】介面

VEL M（力度調製）是用來調節這個音色在不同的力度下觸發出不同的音色，當畫好 envelope 後，用不同的力度來演奏 MIDI 鍵盤，或者用滑鼠點擊面板下的琴鍵之上下不同位置（越往上力度越小），在 envelope 視窗內就會出現一個同時與鍵盤力度回應的一條白色直線，當演奏鍵盤力度越小，白色直線就越靠左邊，反之，當演奏鍵盤力度越大，白色直線就越靠右邊，這樣可以讓您對 envelope 產生的效果更加一目了然，如圖 3-2-74 所示。

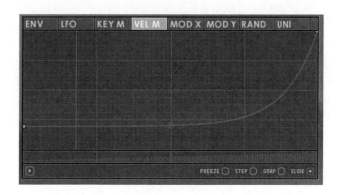

圖 3-2-74　VEL M（力度調製）

【MOD X】與【MOD Y】介面

MOD X（調製 X 軸）與 MOD Y（調製 Y 軸），它們是與主介面上調製視窗內 XY 座標相對應的，在它們的 envelope 視窗內也分別顯示一條白色直線，當然演奏鍵盤的時候，白色直線並不跟著琴鍵的位置高低或者力度大小而改變位置，這直線代表主面板之調製視窗內 XY 座標的所在位置，只有在主面板改變調製視窗內 XY 座標的所在位置，envelope 視窗內的白色

直線才會跟著移動位置，這兩個視窗內的 envelope 正是為了控制調製視窗內的 XY 座標，如圖 3-2-75 所示。

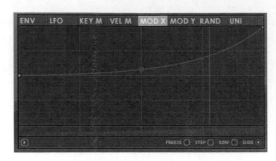

圖 3-2-75

【RAND】介面

RAND（隨機），對音色進行隨機處理，更適合在現場演奏中使用，能模擬出很微妙的感覺，當在裡面畫好 envelope 之後，連續演奏同一個音符時會發現，音符會隨機的對當前所調製的參數做隨機運動。

【UNI】介面

UNI（調和），能與主面板的 UNISON 區域共同作用，目的就是調和音色。

在 OP 介面左上角可以選擇三種震盪波形，並非一次只能選擇一種，而是可以同時選擇幾種震盪波形，當同時選擇幾種震盪波形後，視窗內顯示的波形會將這幾種震盪波形的頻率結合在一起，形成全新的震盪波形，而它右邊那些推桿都是用來對波形進行變化的，如圖 3-2-76 所示。

圖 3-2-76

在旁邊有兩個視窗，可以用滑鼠按住視窗內的數字不鬆手，然後上下拖動即可改變裏面所顯示的數字，第一個視窗是 Frequency Offset，利用修改音色的"HZ"數來對音高進行一些處理，第二個視窗是 Frequency Ratio 是頻率比，可以改變成倍的頻率比數，也就是說能使當前某個音符的音高改變高低八度，如圖 3-2-77 所示。當把「PLUCK」點亮才會產生彈撥音，熄滅後彈撥音就會消失，CENTER 可以移除直流電偏移，DECLICK 為滴答聲，B.LIMIT 為波形帶寬限制，如圖 3-2-78 所示。

圖 3-2-77　　　　　　　　圖 3-2-78

　　在 OP 視窗上方還有一排 envelope 標籤，也可以選擇它們來調整各自的 envelope，它們分別為"PAN"（聲相）、"VOL"（音量）、"MOD"（調製）、"PITCH"（音高）、"PHASE"（相位）、"DAMP"（彈撥衰減）、"OSC"（震盪器），如圖 3-2-79 所示。

圖 3-2-79

　　其實以上所講的 envelope 視窗就是分別作用於這些參數的，比如當前選擇了"PAN"，接著在 envelope 視窗中選擇"RAND"並畫好 envelope，演奏的時候會發現聲相會隨機的做左右搖擺，這樣更加容易了解 envelope 視窗的作用了吧？

　　在功能表裡最特殊的是「OSC」的調變方法，選擇「OSC」後，envelope 視窗內並看不見任何 envelope，這其實是用來自己「製造」震盪波形的視窗，透過在視窗內畫上高低不同的直條，即可改變視窗上方所顯示的震盪波形，如圖 3-2-80 所示。

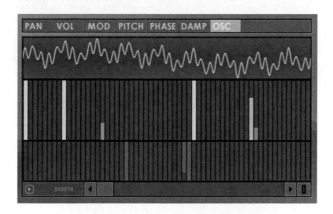

圖 3-2-80　　自己調製震盪器波形

　　接下來看看 FILT 濾波器面板的內容，當選擇「FILT 1」之後，會發現裡面也是 envelope 視窗，這些 envelope 視窗的使用方法與原理跟以上所講到的一樣，唯一不同的是，這些 envelope 現在是為濾波器內的各項參數服務。

濾波器主要 envelope 功能表分別為"PAN"（聲相）、"VOL"（音量）、"CUT"（中阻）、"RES"（回聲）、"LOW"（低通）、"BAND"（帶通）、"HIGH"（高通）、"WS"（波形映射）、"WMIX"（波形混合），如圖 3-2-81 所示。當選擇其中一個後，便可在視窗內調變該選項的各種 envelope 參數了。

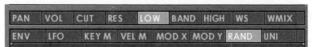

圖 3-2-81

在 FILT 濾波器面板左上角是濾波器模式，用滑鼠按住小視窗內的模式名稱，上下拖動滑鼠即可切換成不同的模式，一共有十三種，而除了切換模式之外，還有一些調整參數可選擇，如圖 3-2-82 所示。在它右邊三個旋鈕可對當前所選擇濾波模式有作用，這三個旋鈕相互配合使用，分別是 ENV、CUT 與 RES，在這三個旋鈕右邊三個推桿依次分別是"L"（低通）、"B"（帶通）與"H"（高通），如圖 3-2-83 所示。

圖 3-2-82

圖 3-2-83

在右邊是 WS（波型形成器設置）區域，點擊左邊的"+"按鈕，視窗會直接切換到 WS，並對 envelope 產生影響，如圖 3-2-84 所示。AMP（放大器）旋鈕，用於放大波形的振幅水準，而且會產生失真效果，MIX 是混合音量，下面的 ENABLE 為啟動開關，只有當點亮它時，波型形成器裡的設置才會有作用。

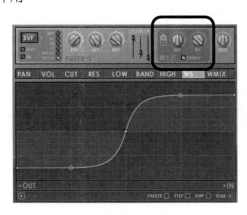

圖 3-2-84

　　FX 效果面板中，能做控制的只有兩個參數，一個是"PAN"（聲相），另一個是"VOL"（音量）。在效果器調節區域裏，最左邊的"PAN"旋鈕用於調節合唱效果的聲相，在"ORD"視窗用滑鼠按住並上下拖動，可改變當中的數字，這個視窗是用來調節 Flanger 效果的，旁邊那些推桿分別是"DP"（合唱深度）、"SP"（Flanger 速度）、"DL"（延時效果）、"SR"（伸展）、"CR"（合唱立體聲交叉）、"VL"（合唱力度）。

　　右邊是 SEND（效果發送），用滑鼠按住發送視窗，上下拖動可改變發送軌數字，一共可發送四個，"VOL"旋鈕為效果發送量，最右邊的區域為 DELAY（延時效果）與 Reverb（殘響效果）調節區域，在區域旁分別有"D1"、"D2"、"D3"、"R"四個面板切換標籤，其中"D1"、"D2"、"D3"為三個 DELAY（延時效果）調節面板，而"R"為 Reverb（殘響效果）調節面板。

　　在 DELAY（延時效果）調節面板內的四個推桿分別為"FB"（延時回饋）、"TM"（延時時間）、"SO"（延時立體聲偏移）、"VL"（延時音量），在這四個推桿左邊三個選項分別為"SERIAL"（連續處理）、"TEMPO"（延時速度節拍）、"ENABLE"（啟動），必須點亮「ENABLE」（啟動）選項才能使當前 DELAY（延時效果）面板內所調節的效果產生作用，在右邊三個選項用來控制延時效果的回饋模式，它們分別為"NORM"（常規延時）、"INV"（反向延時）、"P.PONG"（乒乓延時）。

　　在 Reverb（殘響效果）調節面板內，小視窗為殘響效果的「色彩選擇器」，用滑鼠按住中間的字母，上下拖動即可切換不同的殘響色彩，其中"B"代表"明亮的色彩"，而"B+"則是"更明亮的色彩"，"W"為"溫暖的色彩"，而"W+"為"更溫暖的色彩"，"F"是保持在這兩種色彩之間的值。在色彩選擇器下面的兩個選項分別為"TEMPO"（殘響速度節拍）、"ENABLE"（啟動），必須點亮「ENABLE」（啟動）選項才能使當前 Reverb（殘響效果）調節面板內所調節的效果產生作用。

　　在右邊那些推桿分別為"LC"（低通）、"HC"（高通）、"PD"（殘響延遲）、"RS"（房間大小）、"DF"（擴散傳播）、"DE"（衰減）、"HD"（高頻衰減）、"WL"（殘響濕度）。如圖 3-2-85 所示。

圖 3-2-85

　　最後在 Sytrus 面板右上角的名稱圖示下，有四個按鈕，第一個按鈕是向下的箭頭圖示，點擊它之後會出現一個下拉功能表，當中的"Effects"可以選擇預設好的各種效果。點擊第二個「？」按鈕，會出現 Sytrus 的版權資訊。點擊第三個按鈕，就會出現 Sytrus 內部各個模組之

間的連線，透過這個可以更加瞭解 Sytrus 的工作原理。點擊最後一個「鍵盤」按鈕，則會收攏或者展開 Sytrus 介面最下面的鍵盤，如圖 3-2-86 所示。

圖 3-2-86

<Wasp>

Wasp 也是一個合成器，在 FL Studio 為試用版，功能並沒有任何限制，只是不能儲存，如果需要使用正式版本還需單獨購買。其面板分為 FILTER（濾波器）、三個 OSC（震盪器）、兩個 LFO（低頻震盪器）、AMP ADSR（放大器 ADSR）與 FILTER ADSR（濾波器 ADSR）envelope、DIST（扭曲失真），如圖 3-2-87 所示。

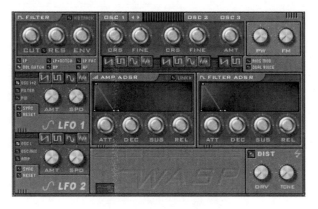

圖 3-2-87 Wasp 面板

在 FILTER（濾波器）內三個旋鈕依次是"CUT"（截止濾波頻率）、"RES"（調整濾波諧振）、"ENV"（用於調整截止濾波頻率以及濾波器 envelope 的發送量），而下面六個選項為濾波器樣式，如圖 3-2-88 所示。

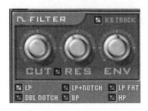

圖 3-2-88 濾波器

　　在 OSC（震盪器）內旋鈕分別為「CRS」（對音高的粗調，可以將當前音高調高或者調低正負三個八度）、「FINE」（對音高的細調，對當前音高只能調高或者調低正負一個半音），OSC 1 與 OSC 2 的調節旋鈕都一樣，OSC 3 則只有一個旋鈕「AMT」，這個旋鈕是調節前兩個震盪器之發送量，將兩個震盪器的聲音按比例需要用到最上面的滑塊，將滑塊拖動到最左邊，則只能聽見 OSC 1，拖到最右邊則只能聽到 OSC 2，拖動到最中間，則兩個震盪器為 1：1 混合，可以根據自己的需要來調節這個滑塊，最下面的波形選項分別為這幾個震盪器的震盪波形，依次為「鋸齒波」、「方波」、「正弦波」、「噪波」，右邊兩個選項分別為"RING MOD"簡稱"RM"（環調器）、"DVAL VOICE"（震盪器聲音，當打開它時，會將震盪器加倍），最右邊的兩個旋鈕分別為"PW"（脈衝寬度）與"FM"（頻率調製），如圖 3-2-89 所示。

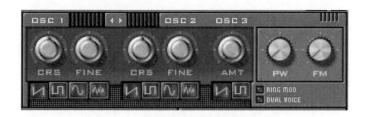

圖 3-2-89 震盪器

　　在 LFO 1（低頻震盪器）內，選擇低頻震盪波形也分別為「鋸齒波」、「方波」、「正弦波」、「噪波」四個，「AMT」旋鈕為"震盪數量"，"SPD"旋鈕為"震盪速度"，左邊三個選項分別為"OSC 1+2"（合成兩個震盪器）、"FILTER"（濾波截止頻率）、"PW"（脈衝寬度），下面兩個選項分別為"SYNC"（同步震盪頻率到當前節拍速度）、"RESET"（重定），如圖 3-2-90 所示。

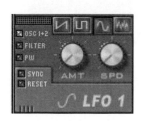 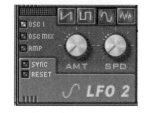

圖 3-2-90 低頻震盪器（LFO 1）　　圖 3-2-91 低頻震盪器（LFO 2）

　　在 LFO 2（低頻震盪器）內，只有三個選項與 LFO 1 內不一樣，分別為"OSC 1"（允許對 OSC 1 進行音高調製）、"OSC MIX"（將兩個震盪器合成）、"AMP"（音量放大器），如圖 3-2-91 所示。

141

在 DIST（扭曲失真）區域有兩個旋鈕，分別為「DRV」，用於調節失真度，「TONE」用於調整失真音色，可以將失真音色調節成更沉悶或者更明亮，前提是必須點亮"DIST"前面的小綠燈，否則將沒有作用，如圖 3-2-92 所示。

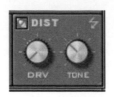

圖 3-2-92　扭曲失真

<WASP XT>

之所以稱做 WASP XT，是因為它在 WASP 上進行了一部分加工，除了面板新增了幾個區域功能以外，其他的內容簡直就是 WASP 的翻版，如圖 3-2-93 所示。

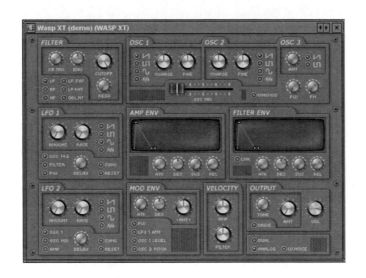

圖 3-2-93　WASP XT 面板

WASP XT 在 FL Studio 內也是試用版，如想使用正式版本需要另外單獨購買。與 WASP 相同的功能在此就不再贅述，在面板下方有一個 MOD ENV（envelope 調變）區域，其中「ATK」旋鈕為「起始」，「DEC」為「衰減」，「AMT」為「調變總量」，下面四個選項分別為"PW"（脈衝寬度）、"LFO 1 AMT"（LFO 1 總計）、"OSC 1 LEVEL"（OSC 1 音量）、"OSC 2 PITCH"（OSC 2 音調），如圖 3-2-94 所示。

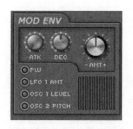

圖 3-2-94　MOD ENV

圖 3-2-95　VELOCITY

VELOCITY 區域內，分別為「AMP」（放大器）旋鈕，用於調節放大器 envelope 的音量，「FILTER」（濾波器）旋鈕，用於調節濾波器 envelope 的音量，如圖 3-2-95 所示。

在 OUTPUT 區域內，「TONE」旋鈕與 WASP 內「TONE」旋鈕的作用一樣，用於調節放大器失真的音色，「AMT」為失真量，要使這兩個旋鈕有作用，必須點亮"DRIVE"選項，在下面三個選項分別為"DVAL"（雙倍放大震盪器），"ANALOG"用於給震盪器添加一些隨機性，"W.NOISE"用於給震盪器隨機性的添加白噪，最後「VOL」旋鈕就是整個音量的調節旋鈕。如圖 3-2-96 所示。

圖 3-2-96　OUTPUT

＜PoiZone＞與＜Toxic III＞

為什麼會把這兩個全新的電子合成器放在一起來解說呢，原因有兩點，其一是，如果將以上內容學習完畢，將能對合成器有一些瞭解，而不管是什麼合成器，它的內部調節與功能版塊都是相同或者相似的。其二是，這兩個合成器在 FL Studio 內也是試用版，與以上說講的 WASP 與 WASP XT 不同的是，這兩個合成器外掛程式會產生間歇性的噪音，如果不購買正式版本，將會沒有耐心來使用這兩個外掛程式，間歇性的噪音會讓使用者心煩意亂，而且還會打亂使用者的創作思路，所以在本書只簡略的做一些介紹與概述。

這兩個合成器外掛程式都有一些預設音色，而且相當動聽。Poizone 面板如圖 3-2-97 所示。

圖 3-2-97 Poizone 面板

除了帶有震盪器與低頻震盪器、濾波器、envelope 等調製功能外，還有一個 "ARPEGGIATOR"功能，在這個區域進行調變，可以使當前音色由"單音"變成"樂句"模式，其中 TMP SYNC 視窗內可以選擇音符的節奏，"MODE"選項內可以選擇音符的播放方式，"OFF" 為關閉此功能，"UP"能讓樂句內的音符為向上的走向，"DOWN"則相反，"UP/DOWN"則是結合這兩個功能，音符的播放會有向上和向下的走向，"RANDOM"能讓音符的走向隨機變化，"RANGE"為音符的四種排列方式，如圖 3-2-98 所示。

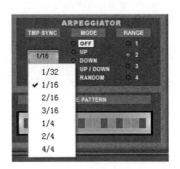

圖 3-2-98 ARPEGGIATOR 區域

在 TRANCE GATE 區域內，可以調節"GATE PATTERN"（門限樣式），"GATE PATTERN" 下的小方塊原理與 FL Stuido 漸進式音序器內的方塊一樣，以滑鼠點擊可以設定門限的節奏，然後透過 TMP SYNC 來選擇節拍，「WET」來選擇"濕度"，「SMOOTH」選擇柔和度，即可產生效果，如圖 3-2-99 所示。

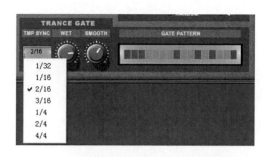

圖 3-2-99 TRANCE GATE 區域

除了這兩個很特殊的功能之外，Poizone 還附帶兩個效果器面板，DELAY（延時效果）與 CHORUS（合唱效果），要使用這兩個效果，請點亮它們區域最左邊的"ON"開關，如圖 3-2-100 所示。

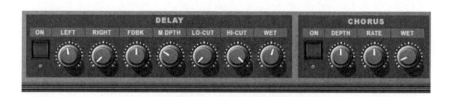

圖 3-2-100　效果器區域

Toxic III 面板如圖 3-2-101 所示。

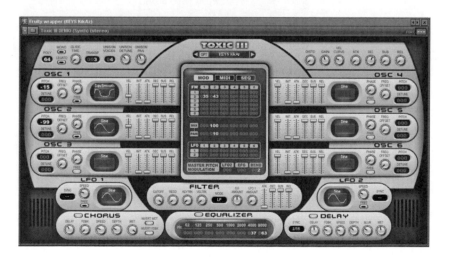

圖 3-2-101 Toxic III 面板

　　Toxic III 帶有六個 OSC（震盪器）、兩個 LFO（低頻震盪器）、一個 FILTER（濾波器），一個 CHORUS（合唱效果器）、一個 DELAY（延時）效果器、一個 EQUALIZER（等化器）。

　　在"EQUALIZER"（等化器）裏，上面一排數字是頻率範圍，如要升高或降低某個頻段，用滑鼠按住該頻段下方的數字上下拖動即可，如圖 3-2-102 所示。

<div align="center">圖 3-2-102　等化器</div>

　　在面板正中間有一個控制區域，可選擇最上面的標籤來切換成不同的三種控制區域，先來看看 MOD（調變）區域。在該區域上，FM（頻率調變）與 LFO 分別都是以橫縱座標的形式來表示的，FM 區域內橫縱座標分別對應著六個 OSC 震盪器，LFO 區域內橫座標為六個 OSC 震盪器，縱座標為兩個 LFO 低頻震盪器，只要用滑鼠按住座標內的對應數字上下拖動即可改變該座標值，這與之前講到過的 Sytrus 合成器內的座標作用類似，"MIX"為音量，"PAN"為聲相，如圖 3-2-103 所示。

<div align="center">圖 3-2-103 "MOD"（調變）區域</div>

　　接下來選擇 MIDI 控制區域，在左邊的功能表內選擇 MIDI 控制器號碼，在右邊對應的功能表內選擇該 MIDI 控制器所控制的內容。比如在左邊選擇了第 7 號音量控制器，在右邊選擇了失真效果，那麼音符的音量將與失真效果聯繫起來，在它們中間的"AMNT"值內用滑鼠按住數字上下拖動，即可改變音符的音量對失真效果的回應度，如圖 3-2-104 所示。

圖 3-2-104

接下來在該合成器音軌的琴鍵軸視窗內寫下音符，並調整音符力度，這時候就能聽到每個音符的失真度都會有所不同，如圖 3-2-105 所示。

將每個音符音量都調
成不一樣的再來試聽

圖 3-2-105

最後看看 SEQ 控制區域內的內容，在裡面可以用滑鼠上下拖動來選擇數字，在「STEPS」內選擇音符的跳躍節拍，必須點亮「PLAY」按鈕才能聽見該控制區域對音符的作用，最下面一排按鈕分別為"SWING"（搖擺節奏）、"PINGPONG"（乒乓節奏）、"RANDOM"（隨機節奏）、"DUAL"（雙倍），如圖 3-2-106 所示。

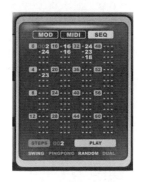

圖 3-2-106 SEQ 控制區域

<SimSynth>

　　在學習了上面所講的內容後，再來看看 SimSynth 這個合成器，會發現上手要簡單容易得多了。SimSynth 合成器內分別為三個 OSC（震盪器）、一個 LFO（低頻震盪器）、一個 AMP（放大器）envelope，一個 SVF（變數濾波）envelope，而且在右下角還有個 CHORUS（合唱效果）開關，如圖 3-2-107 所示。如果想讓某個震盪器或低頻震盪器有作用，必須點亮它們左邊的小黃燈才行。關於每個功能區域在此就不詳細講解了。

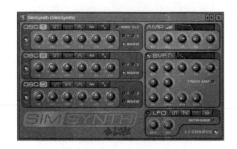

圖 3-2-107 SimSynth 面板

　　在這一小節裏基本上已經把 FL Studio 內建的合成器都講解完畢，FL Studio 其他內建功能將在後面的小節中講解。

3.2.4 Fruity Slicer 音訊切片機

　　Fruity Slicer 是一個音訊切片工具，但是跟最開始講到的 MIDI 音符切片是不同的，這個工具能對音訊作出切片效果，這樣可以使一段固定節拍的音訊，能夠在不改變調性的情況下與整體速度相吻合，並且還能將一段音訊內不同位置的波形進行拆散與組合，作出特別電子化的聲音出來。

　　在主選單的【CHANNELS】裡「Add one」匯出 Fruity Slicer，打開 Fruity Slicer 軌的 Channel settings 視窗，如圖 3-2-108 所示。

圖 3-2-108　Fruity Slicer 面板

　　點擊第一個按鈕，會跳出檔案路徑選擇視窗，在該視窗內選擇切片檔即可使用已經被切片處理過的檔案。點擊圖 3-2-109 中的第二個按鈕，選擇"Load Sample..."即可在跳出的檔案路徑選擇視窗內，選擇所需要進行切片處理的音訊進行匯入，如圖 3-2-109 所示。

圖 3-2-109

　　匯入完畢後，就可以在 Fruity Slicer 音訊切片顯示窗中，看到已經按照波形的發音點強度，分割成均勻切好的波形，而漸進式音序器中的這個音軌，也出現了琴鍵軸縮略視圖，如圖 3-2-110 所示。可以打開琴鍵軸窗看一看，會見到這段音訊的每個切片都被分別安排在不同的鍵位上，如圖 3-2-111 所示。

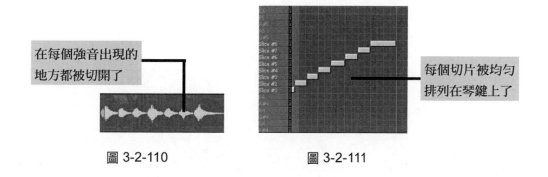

在每個強音出現的
地方都被切開了

每個切片被均勻
排列在琴鍵上了

圖 3-2-110　　　　　　　　　　圖 3-2-111

　　您可以利用編輯琴鍵軸中的音符來產生有趣的聲音，可以讓不同的音訊部分重複發音或者倒亂順序。在圖 3-2-112 那兩個按鍵，左邊是用來調節切片的大小和密度；而右邊則是一些預先設置好的切片順序參數。

圖 3-2-112

在 Fruity Slicer 介面上有四個推桿，分別是「PS」（音高調整）、「TS」（音長調整）、「ATT」（啟始）、「DEC」（衰減）。要使用「ATT」與「DEC」推桿，需要點亮它們右上方的"DECLIGH"，如圖 3-2-113 所示。

圖 3-2-113

圖 3-2-114

當在波形切片顯示視窗內選擇某個切片，點擊波形顯示視窗內的"REV"，就是讓這段音訊倒過來播放的"Reverse"功能。在波形顯示視窗的右上方，顯示的是當前被選擇的切片名稱與在琴鍵上的鍵位名稱，如圖 3-2-114 所示。

當用滑鼠點擊該切片的名稱，會出現 FL Studio 已經準備好的鼓名稱，因為切片主要運用在鼓節奏上，在這個功能表中顯示的全部是各種鼓的名稱，在其中選擇與當前切片相符合的名稱，即可馬上改變當前切片的名稱，如果在這個功能表內找不到適當的名稱，則可以選擇"Rename..."來自行修改名稱，如圖 3-2-115 所示。

Default	Bass Drum 1	Hi Mid Tom	Hi Bongo	Long Whistle	Bell Tree
Rename...	Side Stick	Crash Cymbal 1	Low Bongo	Short Guiro	Castanets
High Q	Acoustic Snare	High Tom	Mute Hi Conga	Long Guiro	Mute Surdo
Slap	Hand Clap	Ride Cymbal 1	Open Hi Conga	Claves	Open Surdo
Scratch Push	Electric Snare	Chinese Cymbal	Low Conga	Hi Wood Block	
Scratch Pull	Low Floor Tom	Ride Bell	High Timbale	Low Wood Block	
Sticks	Closed Hi-Hat	Tambourine	Low Timbale	Mute Cuica	
Square Click	High Floor Tom	Splash Cymbal	High Agogo	Open Cuica	
Metronome Click	Pedal Hi-Hat	Cowbell	Low Agogo	Mute Triangle	
Metronome Bell	Low Tom	Crash Cymbal 2	Cabasa	Open Triangle	
Acoustic Bass Drum	Open Hi-Hat	Vibra-slap	Maracas	Shaker	
	Low-Mid Tom	Ride Cymbal 2	Short Whistle	Jingle Bell	

圖 3-2-115 選擇預設名稱

當選擇"Rename..."後，會出現一個小視窗，用電腦鍵盤在裏面輸入名稱後，按 backspace 鍵即可更改。當用滑鼠點擊一下該切片的鍵位名稱，會出現很多鍵位名稱，而每個鍵位名稱後面，會寫著鼓組在標準格式下分配在該鍵位的名稱，您可以修改當前被選擇切片在琴鍵軸裡的琴鍵位置。

舉例來說，當在裡面選擇了「Last hit key」後，被選擇的切片將被挪動到所有切片的最高鍵位上，如下圖當前切片為"Slice #4"，在選擇了「Last hit key」之後，該切片就被挪動到了最高的鍵位上，如圖 3-2-116 所示。

圖 3-2-116

在匯入音訊檔案名稱的右邊分別是 BPM 值與 BEATS 值，目前自動根據當前音訊檔確認為 4/4 拍子，速度為 110，如圖 3-2-117 所示。

圖 3-2-117

將滑鼠放在 BPM 值或者 BEATS 值上面，按住並上下拖動即可改變裡面的數字，當這兩個值被改變後，Fruity Slicer 軌琴鍵軸縮略視圖也會發生改變，這時候播放會發現速度與節拍會跟 FL Studio 整體速度不一樣了，如圖 3-2-118 所示。

琴鍵軸裏切片的
速度與節拍跟著
改變埠

速度與節拍
已被改變

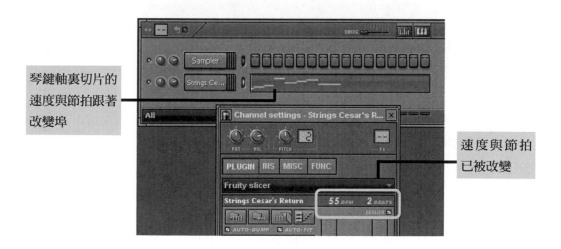

圖 3-2-118

在波形切片顯示視窗下方,當點亮「ANIMATE」後,播放時能夠看到當前切片進行的提示,如圖 3-2-119 所示。

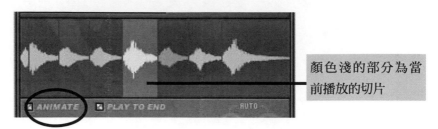

顏色淺的部分為當前播放的切片

圖 3-2-119

而當「PLAY TO END」被點亮後,用滑鼠點擊波形顯示視窗內所選擇的切片波形,會自動從選擇的切片開始播放,一直播放到該段音訊結束,如果「PLAY TO END」不被點亮,則只會播放當前所選擇的切片。

"AUTO"下有兩個旋鈕,"LOW"與"HIGH",旋轉它們可以同時對音訊的切片有作用,它們的功能是自動切片,能造成意料之外的切片效果,如圖 3-2-120 所示。

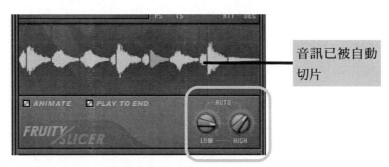

音訊已被自動切片

圖 3-2-120

在匯入檔按鈕下有兩個選項:當「AUTO-DUMP」被點亮時,被匯入的音訊才能自動被均勻切片,並測試出音訊的速度與切片長度;「AUTO-FIT」被點亮時,被匯入的音訊才能與當前專案的速度對齊,如圖 3-2-121 所示。

圖 3-2-121

3.3 取樣器

3.3.1 Directwave 取樣器

Directwave 是一款全新的取樣器，能夠支援多種格式的音色，這個取樣器自從 FL Studio 6 就有了，在 FL Studio 6 之前的版本裏，並不能直接支援取用 Giga 格式的音色，如果需要使用 Giga 格式的音色就必須使用 Gigastudio 或者別的取樣器外掛程式，現在有了 Directwave 後，FL Studio 可以不依靠別的外掛取樣器就能夠直接使用 Giga 音色了，這樣也可以讓很多在電腦上沒有安裝專業音效卡的人，能以 FL Studio 來使用 Giga 音色了。

取用音色：

首先從 FL Stuido 主功能表的【CHANNELS】中「Add one」匯入 Directwave 取樣器，在最上方的標題旁邊有一個 FILE 按鈕，點擊檔案夾圖示，在下拉功能表中選擇「Open Program/Bank」來載入您需要的音色。

您可以看到在跳出的音色路徑選擇視窗中，發現它能取用的音色格式非常多，不僅有 Directwave 的 dwp 格式與 dwb 格式，更有其他公司所開發的不同音色格式，其中不僅包括有創新公司開發的 sf2 格式、Akai 公司的 akp 格式、Amiga 的 mod 格式，甚至還有 Giga 格式的音色、Propellerheads（製作 Reason 軟體的公司）所開發的一系列 Reason 格式，Native Instruments 公司的 Battery 的鼓音色格式與 Kontakt 取樣器的音色格式，也就是說只要您的電腦硬碟裝有這些格式音色，只需要用 Directwave 便可載入！如圖 3-3-1 所示。

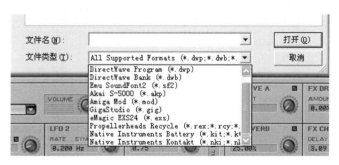

圖 3-3-1

選擇一個 Giga 音色，然後開啟，此時又跳出一個 Directwave Import 視窗，當中顯示多種音色，這代表之前選擇的那個 Giga 音色是個音色庫，而起具有多個音色，這時候選擇以滑鼠選擇某個所需要的音色，然後點擊 OK 即可完成載入，如圖 3-3-2 所示。

圖 3-3-2

　　您可以看到剛才選擇的這個音色，實際上只有一個取樣音色而已，它是把這個取樣的覆蓋區域拉寬以後，再覆蓋到鍵盤區域的多個琴鍵上，當您彈奏鍵盤時，那個單獨的取樣，會跟著琴鍵的高低來改變音高，鍵盤上紅色鍵就是這個取樣音色原來的音高。鍵盤音區越低的琴鍵所觸發的聲音越低而且越長，相反，鍵盤音區中越高的琴鍵，所觸發的聲音越高而且越短，若您曾處理過音訊，應該會比較容易了解意思。

　　這種只用一個取樣音色來覆蓋這麼廣的鍵盤面積的方法並不好，因為這樣會使聲音在離它本來的取樣音區越遠的琴鍵上越失真，所謂的「失真」並不是指效果器的失真，而是指音色音長方面的失真，當然這也要看是什麼樣的取樣了，有的取樣這麼做可以，有的取樣這麼做絕對不行，後續會教大家如何使用 Directwave 來製作自己的取樣音色庫，如圖 3-3-3 所示。

圖 3-3-3

　　取用各種格式的音色庫就是這麼簡單，接下來我們先在 Directwave 裏移除這個 Giga 音色，來做一個屬於我們自己的音色庫，在取樣名稱上點擊滑鼠右鍵，選擇「Delete Zone(s)...」，在跳出的詢問是否真的要刪除這個音色的對話方塊裡，選擇「是」，就可以刪除掉這個音色。

製作屬於自己的取樣音色庫：

點擊右邊側邊欄上的小箭頭，就能顯示 Browse 視窗，裡面是音色路徑表，點擊檔案路徑下的 BROWSE 按鈕，在跳出視窗中選擇好需要使用的音色檔案夾，然後點擊確定，這樣需要的音色檔案夾就會出現在右邊欄目了，如圖 3-3-4 所示。

圖 3-3-4

在 Browse 視窗內，如果要返回檔案夾上層目錄，點擊 BROWSE 按鈕左邊的「PARENT」按鈕即可。在左邊音色欄目裏點滑鼠右鍵，選擇 New Zone，就能夠新建一個空白音色，然後會看到所有的琴鍵全部被灰色區域所覆蓋上了，這就是那個空白音色檔所覆蓋的區域，如圖 3-3-5 所示。

灰色區域

圖 3-3-5

在灰色區域的左上角和右下角各有兩個小白方框，用滑鼠拖拖動區域的覆蓋面，例如您現在若有一些鼓的單音 WAV 取樣，而想做一套鼓的音色庫，單個鼓的音區不能覆蓋太多琴鍵，基本上一個鼓音色分配給一個琴鍵就夠了，如果區域覆蓋太廣，鼓就會變音了，如圖 3-3-6 所示。

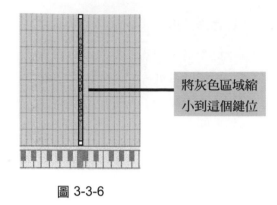

將灰色區域縮
小到這個鍵位

圖 3-3-6

在右邊的音色中，雙擊一個低音鼓的 WAV 取樣音色，就會發現鍵盤上那塊灰色區域變成
了黃色，如圖 3-3-7 所示。

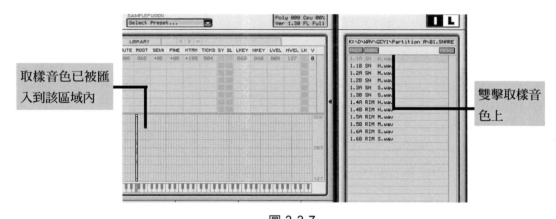

取樣音色已被匯
入到該區域內

雙擊取樣音
色上

圖 3-3-7

這時候彈奏鍵盤上的音符，就可以聽到之前所匯入的單音小軍鼓音色了，這裏需要注意的
是，只有在彈奏鍵盤上紅色的那個鍵，才是真正 WAV 取樣音色的聲音，如果取樣區域不在紅
色的琴鍵上，聽到的鼓聲會變調，想要把紅色琴鍵與黃色音色區域對應起來，只要在那個黃色
琴鍵上點擊滑鼠右鍵就可以了。

在左邊音色欄目裡點滑鼠右鍵，選擇「New Zone」再次新建一個空白音色，按照上面的
方法，將您需要的其他鼓音色全部分配給琴鍵，這樣就使這些單獨的 WAV 鼓取樣變成了一整
套鼓的音色庫了，如圖 3-3-8 所示。

圖 3-3-8　製作好的一套音色庫

　　請記得要把辛苦製作的音色庫儲存下來，點擊 Directwave 最上方的檔案夾按鈕，在下拉功能表中選擇「SAVE PROGRAM AS」，然後在跳出的視窗選擇要儲存的路徑檔案夾就可以了，儲存好音色庫之後，會有兩個檔，一個是音色庫引導檔，尾碼名為 DWP，另一個是與引導檔同名的音色檔案夾，裏面有音色庫的所有 WAV 音色，如圖 3-3-9 所示。

圖 3-3-9　儲存好之後的音色庫檔

　　在此簡單說一下關於音色在琴鍵上的覆蓋區域，橫向區域為鍵盤上的琴鍵覆蓋面，縱向區域則是由 000 到 127 的力度值，如果依照如圖 3-3-10 來做一個音色，那麼這個音色橫向覆蓋了從 B 到 E 的琴鍵，這個音色的力度觸發值則為 63 以下，意思就是說從 B 到 E 的這些琴鍵上演奏這個音色的力度，如果高於了 63 是沒有聲音的，只有力度低於了 63 才能夠發得出聲音。可以直接輸入並改變音色名稱後面的 HVEL 值，這個值與覆蓋面的縱向是同等的。

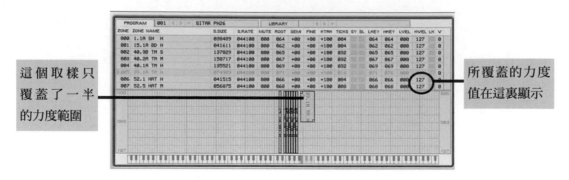

這個取樣只
覆蓋了一半
的力度範圍

所覆蓋的力度
值在這裏顯示

圖 3-3-10

對取樣音色的音訊處理：

在左邊側邊欄有三個視窗標題：SAMPLE、ZONE、PROGRAM，這幾個視窗主要就是用來對當前取樣音色進行音訊處理以及效果製作。

先選擇 SAMPLE 視窗來處理取樣音色的波形，在琴鍵上方選擇好想要處理的音訊，相應的波形也會出現在 SAMPLE 視窗，如圖 3-3-11 所示。

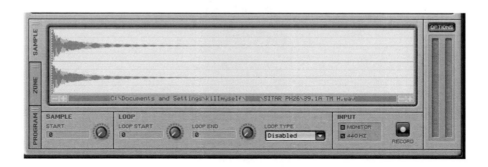

圖 3-3-11 取樣波形編輯視窗

用滑鼠畫出需要修改與處理的波形區域，然後在被選中的區域點擊滑鼠右鍵，所跳出的選項就是一些最基本的波形處理功能，其中包括漸入漸出、剪下、複製等功能，請您自己去試驗，這些都是很容易使用的工具，如圖 3-3-12 所示。

圖 3-3-12　　　　　　　　　　圖 3-3-13

　　旋轉 SAMPLE 欄的 START 旋鈕，在波形裏就會出現一個紅色直線，這個線的位置就代該取樣音色從波形的哪裡開始播放，在紅線左邊的音訊將不會被播放，可以以旋轉旋鈕來改變紅線的位置，如圖 3-3-13 所示。

　　旋轉 LOOP 中的 LOOP START 與 LOOP END 旋鈕，會發現並沒有什麼變化，那是因為當前是在預設的播放模式下，若要選擇播放模式就在 LOOP TYPE 中選擇，當選擇了 FORWARD 之後，就把它變成了 LOOP 模式，這時候按著鍵盤上的音符不鬆手，就能讓這個波形反覆不停地播放。

　　在 LOOP TYPE 中選擇 SUSTAINED 也是同樣的效果，而選擇 BOUNCE 也是 LOOP 模式，但它是正著播放完一次，然後接著反向再播放一次，重複這種播放順序。選擇 DISABLED 就是單音模式，但是在這個模式下，演奏鍵盤的手一鬆開（即放掉滑鼠），音符就會馬上停止，但是選擇了 ONE-SHOT 就不一樣了，ONE-SHOT 也是單音模式，但是只要彈奏一下鍵盤音符，就會一直播放到結尾，這樣就不需要一直以滑鼠按住琴鍵上，也能使這個音符從頭到尾演奏完。

　　接下來來看看 ZONE 面板，如圖 3-3-14 所示。

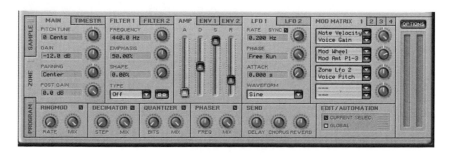

圖 3-3-14 ZONE 面板

在 ZONE 面板中有很多區域，MAIN 是主要的音色與音量區域，當中的 PITCH TUNE 能夠改變音色高低，GAIN 與 POST GAIN 是進出的增益，可以改變音量，PANNING 是聲相。

FILTER 區域的下面 TYPE 視窗，可以選擇一些過濾音訊的效果選項，FILTER 1 與 FILTER 2 的 TYPE 能夠作出切掉音色中的某些頻率，而右邊的串聯與並聯，可以在同一個選擇裡產生兩種不同的效果。在選擇一個效果之後，上面三個旋鈕才能有作用，調節上面三個旋鈕可以做出意想不到的音色。

AMP 則就是 ADSR 四個推桿，相信不用多說大家都知道，就是音頭，音尾等的時值起始點。LFO 就是低頻震盪器的意思，點亮上面 SYNC 右邊的小燈才能夠有作用，主要是用來調整音訊的低頻震盪頻率與幅度。

MOD MATRIX 有四頁，能夠透過這裡使用滑輪等等，比如 NOTE VELOCITY 與 VOICE GAIN 配合之後，就可以用旁邊的旋鈕控制音量大小；ZNE MOD LFO 2 與 VOIVE PITCH 配合，就能以旁邊的旋鈕來控制低頻震盪；NOTE KEY 與 VOICE PITCH 配合，能夠控制音色高低，旋鈕對著中間就不產生效果，配錯了就沒聲音。

在下面有四個效果，分別是 RINGMOD、DECIMATOR、QUANTIZER、PHASER。點亮它們名稱右邊的小燈就能發生效果，每個效果有兩個旋鈕，左邊的是效果產生量，右邊統一都叫 MIX，是效果發送量。

EDIT/AUTOMATION 是編輯自動化參數，其中 CURRENT 是指當前的參數，也就是說選中它之後，所有的自動化參數全部無效，但是選中了 GLOBAL 之後，所做過的自動化參數全部都有效了，關於如何在 DIRECTWAVE 使用自動化參數，因為涉及到其他技巧，將會在下一章裡講到。

SEND 有三個效果發送鈕，延遲、合唱與殘響，轉動它們沒有任何效果，只是用於發送效果量的旋鈕，而這三個效果器則在 PROGRAM 視窗，可以先在 PROGRAM 視窗中做好效果，然後轉到 ZONE 視窗的 SEND，以那三個發送旋鈕來控制效果器效果的發送量。

接著來看看 PROGRAM 面板，如圖 3-3-15 所示。

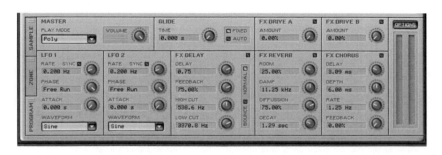

圖 3-3-15 PROGRAM 面板

　　在 MASTER 裡可以選擇播放模式，請您自己選擇一下就能夠聽出這些選項之間的差別，在 PLAY MODE 右邊就是整體音量調節了。GLIDE 能夠作出滑音，旋鈕用與控制滑音的時值，FIXED 點亮就是我們所調的 GLIDE，AUTO 則是在我們所調的 GLIDE 時值上自動隨機作出滑音，比較即興。

　　FX DRIVE A 與 FX DRIVE B 能夠調節兩種不同的超載效果。LFO 1 與 LFO 2 就是前面講過的低頻震盪器。FX DELAY 是延遲回聲效果，DELAY 旋鈕左旋轉為回聲速度，FEEDBACK 控制回音數量，HIGH CUT 與 LOW CUT 分別可以切斷回聲的高頻與低頻，右側的 NORMAL 就是調整好的效果，選擇 BOUNCE 時回聲是反向出來的。

　　FX REVERB 是殘響效果，ROOM 是指房間大小，就是殘響量，DAMP 能夠切掉音訊中的某些頻率，DIFFUSSION 產生類似於顫音的效果，DECAY 是殘響時間。FX CHORUS 是合唱效果，DELAY 能夠產生一前一後的合唱效果，DEPTH 能控制一前一後的時間長短，RATE 能改變合唱音色的比率速度，產生一種頻率上的小變化，FEEDBACK 則能產生類似於顫音或切片的效果，但並不是顫音或切片，它是合唱量的大小。

　　以上三個效果器能夠和 ZONE 視窗中的 SEND 旋鈕結合使用，但是千萬別忘了，只有點亮效果器名稱右邊的小燈才有作用。

　　點擊音量上面的 OPTIONS 會跳出設置視窗，VST Plugins Path 視窗用來選擇自己的 VSTi 外掛程式檔案夾，Content Library 視窗用來選擇該 VSTi 的音色庫。而其中 Current Instance 用來查詢 VSTi 的 DLL 檔，找到並選擇某個 VSTi 的 DLL 檔後，Selected Program 就會出現該 VSTi 音色表，如圖 3-3-16 所示。

圖 3-3-16

Current Instance 視窗後面的向上小箭頭用來打開 VSTi 的介面，如圖 3-3-17 所示。

圖 3-3-17

點 PROCESS 就開始掃描 VSTI 中的音色，並把當前選擇的音色自動匯入到 Directwave 的音色庫裡，形成一個 Directwave 音色庫，接著就可以在 Directwave 中自己修改音色了，打開 SAMPLE 就會發現，剛才的匯入過程，實際上就是把 VSTI 的音色轉換成 WAV 檔，這樣能減少耗用電腦資源，可以大大地節省 CPU 消耗。並不是所有的 VSTi 外掛程式的音色都能這樣直接匯入進去，如果是外掛 BFD 鼓程式，Selected Program 會顯示有幾個音色包，而不會出現音色列表，所以也不可能匯入 Directwave 的音色庫中，除非是一個個音色往 BFD 載入之後才能匯入。

匯完後會出現一個提示視窗，詢問是否要把剛匯入的 VSTi 外掛程式從 Directwave 移除，如圖 3-3-18 所示。點擊「是」就關閉這個對話方塊。

圖 3-3-18

這時上面的 LIBRARY 就會出現剛剛匯入的音色庫名稱，名稱後面有音色庫儲存的位置，可以看到音色庫已經被存為 dwp 格式了，如圖 3-3-19 所示。

圖 3-3-19

另開一軌 Directwave，雖然 PROGRAM 裡還沒載入任何音色庫，可是 LIBRARY 中卻有之前的音色庫，這時候可以雙擊音色庫名稱，使音色庫直接載入進 PROGRAM，這裡的音色庫都是之前用 VSTI 轉成或者自己製作完成的。

在 PROGRAM 標籤後面可以用電腦鍵盤修改音色庫號碼，這樣可以匯入多個音庫之後，在音色庫號名稱旁邊的向下小箭頭可用於切換音色庫，點擊一下就會出現所有被匯入的 PROGRAM 音色庫名稱，如圖 3-3-20 所示。

圖 3-3-20

最上面的 SAMPLEFUSION 可以載入更多音色庫，如圖 3-3-21 所示。

圖 3-3-21

只需要點擊 SAMPLEFUSION 旁邊的小箭頭，就會跳出一個音色表，可以直接選擇您需要的音色庫名稱，雙擊滑鼠後開始下載該音色庫，如圖 3-3-22 所示。

圖 3-3-22 下載音色

第四章　效果器與控制器

4.1 效果器

4.1.1 效果器與混音台

　　這一小節主要講述怎樣為音軌添加效果器，和運用混音台來控制音軌的各種參數。在此使用主功能表【FILE】的「New from template」選項中，預先設置好的　"Club basic"來做示範。開啟 Club basic 鼓組音色選擇完畢後，就得到了四個軌道的鼓組音色，如圖 4-1-1 所示。

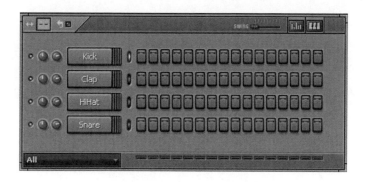

圖 4-1-1 Club basic 鼓組

　　用滑鼠左鍵點擊音軌名稱，就會跳出 "Channel settings" 通道設置視窗，這個視窗在之前的章節曾提過，在設置視窗右上角有個 FX 數字框，把這四個音軌的 "Channel settings"視窗裏的 "FX" 分別選為 "1"、"2"、"3"、"4"，選好之後，就可以關閉 "Channel settings" 視窗，如圖 4-1-2 所示。

圖 4-1-2

用滑鼠點擊五個快捷方式圖示的最後一個圖示，或者按下電腦鍵盤上的快速鍵 "F9"，
即可打開混音台介面，如圖 4-1-3 所示。

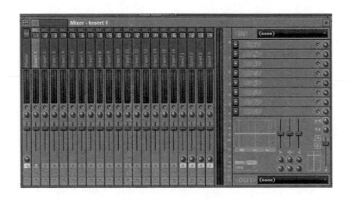

圖 4-1-3 混音台

混音台的第 1，2，3，4 個通道，可以控制剛才選好的四個音軌，這與在 "Channel settings"
視窗的 FX 設置數字是相對應的，此時可以一邊播放編輯完成的鼓組節奏，一邊拖動音量推桿
來聽一聽。

在左上方是一個滑動塊，利用這個滑動塊可以直接拖動混音台中的軌道範圍，最多 64 軌，
也就是說在這個混音台，最少可以控制 64 個音軌的參數（當然也可以控制更多，這點很簡單，
比如把兩個音軌的 "Channel settings" 欄的 FX 設置數字設成一樣，那麼在混音台中就可以由
一個通道來同時控制這兩個音軌了），後面還有四個 "SEND" 通道。如圖 4-1-4 所示。

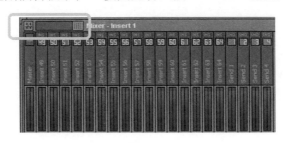

圖 4-1-4

在混音台裡有 8 個效果器添加欄，如圖 4-1-5 所示。

圖 4-1-5 8 個效果器添加欄

點擊左邊的「向下箭頭」然後選擇「Select」就可以看到 FL Studio 內建的各種效果器名稱，這些效果器的各種功能，會在以後章節提到。內建的效果器都是偏向電子音樂效果，大家可以逐一試聽效果，一定會給您帶來意想不到的驚喜。

【音樂教室】

　　如果自己在電腦內裝了很多 DX、VST 格式的效果器，想要在 FL Studio 中使用，就只需要選擇「Select」子功能表最上面的 ”More...”， 這時候會跳出已安裝的各種效果器列表，如果在裡面找不到曾安裝過的效果器，則可能因為您還沒有更新。更新方法就是點對話方塊右下角的「Refresh」，這時候會有兩個選項「Fast scan」與「Scan & verify」。「Fast scan」是快速更新沒有找到的外掛程式程式，「Scan & verify」則是重新把所有的外掛程式掃描一遍，速度會相對比較慢一些，更新完後您所安裝的所有效果器都會出現在這個對話方塊裡了！

　　注意：關於 FL Studio 會掃描硬碟內放置外掛程式的檔案夾，提醒您，如果您的 VST 外掛程式沒有裝到檔案夾中的話，是掃描不出來的哦！

您可以根據自己的習慣來調整混音台的外觀,也就是說混音台中的每個零組件都是可以移動位置的,可以根據自己的喜好來改變,選擇混音台左上角的兩個小推桿一樣的按鈕,就會跳出一些下拉功能表,而這些下拉功能表的 “View” 選項就是用來調整不同的混音台外觀的,如圖 4-1-6 所示。

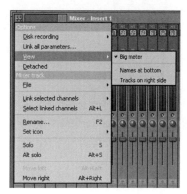

圖 4-1-6

在這個下拉功能表裡還有一些很實用的小功能，比如要把漸進式音序器（step sequencer）的幾個音軌同時發送到混音台的不同軌道中，則只需要點亮需要發送的那幾個音軌，然後選擇下拉功能表中「Link selected channels」的 "Starting from this track"，或者直接按電腦鍵盤上的快速鍵 "Shift+Ctrl+L"，那麼這幾個軌道就已經分別依照順序，連接到混音台相臨的幾個軌道，並且還自動把音軌名稱也寫在混音台內對應的軌道名稱上，如圖 4-1-7、圖 4-1-8 所示。

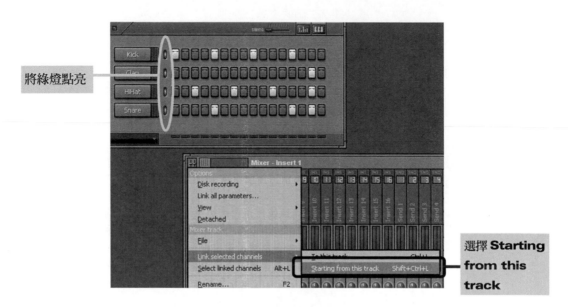

將綠燈點亮

選擇 **Starting from this track**

圖 4-1-7

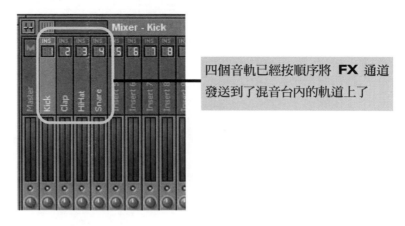

四個音軌已經按順序將 **FX** 通道發送到了混音台內的軌道上了

圖 4-1-8

　　如果同時點亮漸進式音序器中多個音軌之後，若一不小心選擇了 "To this track" 也沒關係，這個選項是用來把之前選擇的音軌同時發送到混音台中相同的一軌而已，解決辦法就是把除第一個音軌之外的其餘音軌之 FX 號碼，依次手動修改成不同的號碼，而實際上該功能是針對於分配單軌到混音台的。

　　在混音台還有一個很有意思但卻很實用的小功能，那就是小圖示功能。您可以透過這個功能，把不同的樂器圖示加到不同的軌道裡，這樣更加方便來分辨哪一軌是哪個音色。還是在上面提到的下拉選單（或者是直接在某一軌道上點擊滑鼠右鍵，也會出現下拉功能表），選擇「Set icon」就會跳出所有 Fl Studio 內建的小圖示，這時候就可以選定某個軌道來分別給它們添上不同的小圖示了，如圖 4-1-9。

圖 4-1-9　選擇圖示

　　下拉功能表內還有其他一些實用功能，比如「Solo」就是獨奏這一軌，在播放的時候其他軌道是不出聲音的，而「Move left」與「Move right」就是用來移動軌道的，使用這兩個功能可以把任意一個軌道往左移動或者是往右移動。另外功能表中還有 LINK 功能，關於 LINK 功能會在後面的章節中單獨講到。

　　在功能表裡有個「File」選項，其中有三個子功能表，先選擇第一個子功能表 "Open mixer track state..."。此功能可以用在任何一個音軌上，實際上從這裡能夠匯出 FL Studio 預先提供給使用者的各種效果器組合，包含各種風格的效果器組合，使用者能根據需求自己選定添加。在跳出的檔案路徑選擇視窗內選擇 FL Studio 預設的效果器組合。確定之後，在混音台內選擇的軌道中，就出現了該效果器組合，並已經開始對該軌道發生作用，如圖 4-1-10 所示。

圖 4-1-10　效果器組合已經添加完畢

選擇第二個子功能表 "Save mixer track state as..." 用來儲存自己組合好的各種效果器，儲存好檔案後方便下一次需要用的時候可以直接叫出來使用。

選擇第三個子功能表 "Browse states" 後，在螢幕左邊的 BROWSE 視窗會自動出現剛才那些預設的各種效果器組合的名稱，這時候只需要用滑鼠按住其中一個，直接拖動到想要放置這些效果器組合的軌道就可以了。

在混音台內還可以對每個音軌進行等化（EQ）等參數的調節，如圖 4-1-11 所示。

圖 4-1-11

在圖 4-1-11，中間三個推桿代表三段等化，從左到右分別用來調節當前被選中音軌的低頻、中頻與高頻，在每個推桿的下方分別有兩個旋鈕，合起來是六個旋鈕，在上面的旋鈕是用來調節頻段的，調節它們的同時等化曲線圖的直線也會跟著左右移動位置，下面的旋鈕則是用來調節曲線本身的形狀，透過它們可以使曲線變得圓滑或尖銳，對等化進行細微的調節，而在等化曲線圖裡也能用滑鼠直接對進行修改。

　　右邊的第二個旋鈕與軌道的聲相旋鈕是相連接的，調節它的時候，軌道的聲相旋鈕也會跟著一起旋轉，如圖 4-1-12 所示。

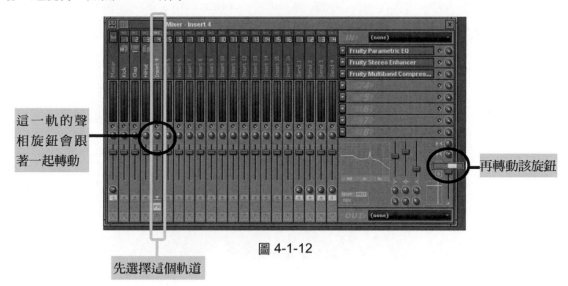

這一軌的聲相旋鈕會跟著一起轉動

再轉動該旋鈕

圖 4-1-12

先選擇這個軌道

　　而推桿也和軌道的音量推桿是相連接的，調節它的時候，軌道的音量推桿也會跟著一起移動。同時在推桿旁邊的座標視窗，直線表示聲相，橫線表示音量，在座標視窗裡可以直接用滑鼠來同時改變這兩個參數，如圖 4-1-13 所示。

圖 4-1-13　　　　　　圖 4-1-14　　　　　　圖 4-1-15

　　如果把左右方向箭頭圖示按鈕點亮，則會使聲相反過來，比如把聲相旋鈕調到右邊，這時候卻會從左邊發出聲音，而把上下方向箭頭圖示按鈕點亮，會使當前音訊上下顛倒相位，最上面的旋鈕為立體聲分離，如圖 4-1-14 所示。

　　最後一個為調節外掛程式的延遲補償時間，如果您的外掛程式有延遲現象，可以由此調整來進行補償。如圖 4-1-15 所示。

4.1.2 效果器自動化參數錄製

若您使用這個方法，可以做到當一段音樂在播放時，能產生出各種效果的變化，而不是一個效果從頭到尾無任何變化（比如音量由小到大，殘響由輕到重等效果）。這種方法被稱為「Automation」（自動控制）。

首先編好一段節奏，如圖 4-1-16 所示。然後按照前面提到的方法，把每一軌的 FX 參數分別調成 "1"、"2"、"3"、"4"，這樣就可以分別錄製每一軌不同的效果參數了。

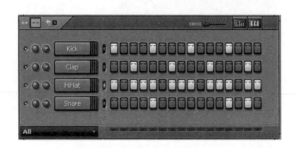

圖 4-1-16 編好一段節奏

在此僅做一個整體效果錄製；先選擇混音台中的第一個 "Master" 軌。在該軌匯入一個 FL Studio 內建的效果器「Fruity Free Filter」（自由濾波器），這個效果經常用於電子音樂中，透過改變上面的 "Freq"（頻率）旋鈕與 "Q"（多樣化）的值，就可以做出讓一段音樂由悶到尖的效果，如圖 4-1-17 所示。

圖 4-1-17 Fruity Free Filter 面板

"Type" 旋鈕能夠調整濾波類型，可供調節的參數分別為 "Low pass"（低通）、"Band pass"（帶通）、"High pass"（高通）等等；"Gain"（增益）旋鈕能調節該效果器的輸出音量，它的單位為 "dB"，每增加 3 dB 時音量會增加一倍。

打開 Playlist 視窗，把剛才編好的 PATTERN 節奏寫入 Playlist 內，讓它重複 8 遍，也就是 8 小節，如圖 4-1-18 所示。

圖 4-1-18 Playlist 視窗

　　這時可以選擇播放全曲來試聽，別忘了點亮 "SONG"，這時候播放出來的 8 小節效果是毫無變化的。然後用滑鼠點擊選擇 "Pattern 2"，或者是用 FL Studio 預設的 "Main automation" 來錄製效果器參數，如圖 4-1-19 所示。並把螢幕上面的 "3 2 1" 點亮，這樣在錄製之前，FL Studio 會先倒數幾拍讓您能準備好，如圖 4-1-20 所示。

圖 4-1-19

圖 4-1-20

　　接著按下錄音鍵和播放鍵，就可以開始一邊播放一邊錄製效果器參數了，在播放的同時用滑鼠來旋轉效果器中的 "Freq" 旋鈕，錄完後點停止鍵，在 "Main automation" 裡就會顯示錄製好的效果參數，如圖 4-1-21 所示。

自動化參數已
被寫入 **Main**

圖 4-1-21

接下來再播放聽聽看！您會聽到剛才對效果器參數進行的調節動作已經被錄下來，同時可以看到效果器的"Freq"旋鈕正按照您剛才的調節自己在旋轉！

另外還可以繼續選擇"Main automation"這個 Pattern 來錄製其他的效果器參數，或者錄製混音台裡的音量推桿、聲相旋鈕等，對之前錄的效果器參數並不會造成任何影響，也不用擔心前面的操作被覆蓋掉，換句話說，全曲所有的參數調節全部可以錄在"Main automation"內。

4.1.3 效果器自動化參數設置

在本節中會講到事先設置效果參數的方法。先選擇一個音色進行編輯，並把這個聲軌的 FX 參數調成"1"。先不使用效果器，只設置這個音軌的聲相與音量，在音軌名稱的左邊兩個旋鈕分別就是聲相與音量旋鈕，左邊的是聲相，右邊的是音量，如圖 4-1-22 所示。

聲相旋鈕

音量旋鈕

圖 4-1-22

先試著設置一個小節裡的聲相參數變化，在聲相旋鈕上點擊滑鼠右鍵，選擇"Edit events"，這時候會跳出一個編寫參數的視窗，目前顯示的是兩小節，可以拖動上面的滑動條來往後移動編輯參數，如圖 4-1-23 所示。

滑動條

小節數

圖 4-1-23

　　選擇左上角的刷子工具可畫出比較細膩的參數曲線，下圖編輯參數的意思是「在這個音軌所編輯出的音樂，它的第一小節聲相是從右往左，然後又到右，最後回到中間」。對於所有的音樂軟體而言，編輯波形也好，聲相參數也好，它們的方向都是統一的，都是上半部分是右聲道，下半部分是左聲道，如圖 4-1-24 所示。選擇左上角的鉛筆工具可畫出很整齊的參數，如圖 4-1-25 所示。

圖 4-1-24

圖 4-1-25

　　選擇左上角「禁止」工具，也就是橡皮擦的功能，可以將之前編寫的參數刪除，如圖 4-1-26 所示。

圖 4-1-26

現在播放一下，會發現聲相旋鈕會跟著剛才設置好的參數而左右搖晃，而聲音也在左右音箱中移動。接著在混音台的 FX 1 中叫出「Fruity Free Filter」效果器，試試用以上方法來設置效果器內各旋鈕的參數吧！

4.1.4 聲碼器 Vocoder 與發送 Send 效果的使用方法

在說明聲碼器之前，先講講 SEND 發送效果的用法，在 FL Studio 混音台裡有四個 SEND 軌，標號為 1、2、3、4，是用於發送效果用的，您能夠透過這四個效果發送通道，把效果器之效果發送到其他任何一軌或是多軌，比如同時有兩軌都需要用到同一個效果器的同一種效果，如果沒有 SEND 發送軌，就只能在每一軌加一個同樣的效果器，然後把每個效果器參數調成相同，這樣做浪費時間又消耗電腦 CPU 資源，但是有了 SEND 效果發送通道，一切都好辦了，您只需要在其中一個 SEND 軌裡添加好需要的效果，然後就可以發送到其他軌道了，這樣做能節省很多的電腦資源。

當選擇了其中一軌後，在 SEND 軌下方就會分別出現一個小旋鈕，這些旋鈕就能調節 SEND 軌的效果發送量，如圖 4-1-27 所示。

選擇任意一個軌道

出現旋鈕

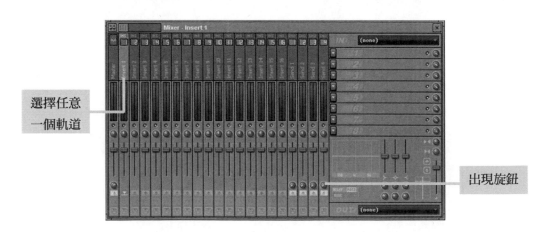

圖 4-1-27

　　但選擇了這四軌 SEND 軌中任何一軌之後，這四個 SEND 軌下面的小旋鈕不見了，那是什麼原因呢，這是因為 SEND 軌裡面的效果器是用來向其他樂器軌道發送效果的，而實際並不是樂器軌道，不用給自己發送效果，所以當然就沒有那些小旋鈕了，如圖 4-1-28 所示。

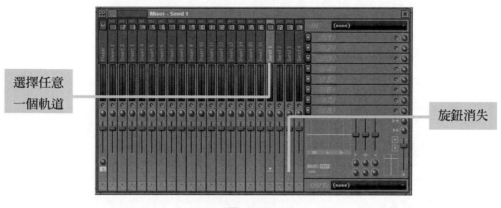

選擇任意
一個軌道

旋鈕消失

圖 4-1-28

　　接下來選擇一個樂器，打開該樂器軌的設置視窗，右上角的 FX 號改成 "1"，該樂器就已經和混音台的第一軌連接上了，用同樣方法再添加一個樂器，打開該樂器軌的設置視窗，右上角的 FX 號改成 "2"，該樂器就和混音台第二軌連接上了。然後在 FL Studio 混音台中選擇一個 Send 軌，在當中添加一個或者多個效果器，此時該 Send 軌下面的 "FX" 字樣就自動會被點亮，這表示該 Send 軌已經添加了效果器。

　　選擇混音台第一軌，在已經添加了效果器的 Send 軌下方轉動小旋鈕並播放，此時你能聽到該樂器已經被添加了 Send 軌中那個效果器的效果，旋鈕轉到最大，效果發送量也就最大，旋鈕轉到最小，就會變成無效果，如圖 4-1-29 所示。

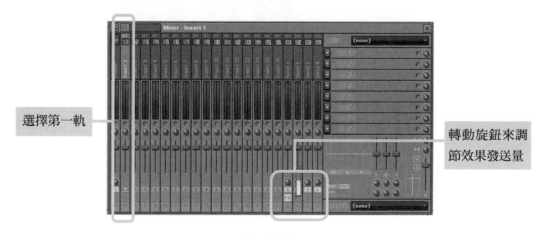

選擇第一軌

轉動旋鈕來調
節效果發送量

圖 4-1-29

用同樣方法把第二軌樂器也添加上同樣的效果就行，當然效果發送量可以自己選擇，這樣做可以使兩個樂器使用相同的效果器，但實際效果量會有差別。

您可以觀察到，在 FL Studio 混音台內每軌下面都有一個小箭頭，這些小箭頭就是關鍵所在，它能使除了 Send 軌以外的任何一個樂器軌中的效果器達到「共用」。

先選擇第一個樂器軌，給它加上一個或者多個效果器，該樂器軌下面的 "FX" 字樣就會點亮，這代表該樂器軌已經添加了效果器，如圖 4-1-30 所示。

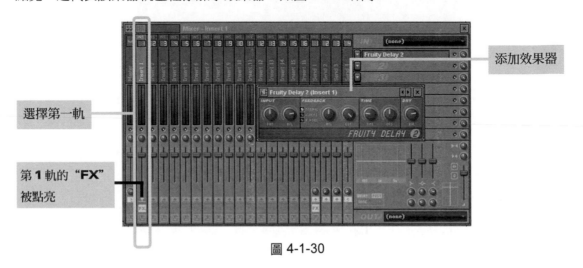

選擇第一軌

添加效果器

第 1 軌的 "FX" 被點亮

圖 4-1-30

如果您想把第二個樂器軌也加入與第一個樂器軌同樣的效果，就不需要在第二個樂器軌中再添加與第一個樂器軌同樣的效果器，只需選擇第二個樂器軌，然後在第一個樂器軌下面的小箭頭上點擊一下，就能多出一個小旋鈕來，如圖 4-1-31 所示。

先選擇第 2 軌

點擊箭頭按鈕便會出現旋鈕

圖 4-1-31

　　這樣第一個樂器軌的效果就直接發送到第二個樂器軌了，然後透過轉動小旋鈕來修改效果器的發送量就行了，這樣做就好比是又多了幾十個 SEND 軌一般。在之前的章節裡曾經提到幾個外掛程式裡內建了 Send 功能視窗，在其中選擇 Send 號碼，就能與混音台的 Send 軌連接起來。

　　下面要說明的聲碼器是與 Send 效果發送通道密切相關的。先匯入一個人聲，把該人聲軌的設置視窗右上角的 FX 號改成"1"，該人聲就已經和混音台裡的第一軌連接上。然後再使用一個合成器 SimSynth（當然也能用別的合成器），把該合成器軌中設置視窗右上角的 FX 號改成"2"，該合成器就和混音台的第二軌連接上了。

　　然後在兩個音軌的琴鍵軸寫上需要的音符，人聲軌只需要寫在"C5"上，合成器軌寫上需要的曲調，如圖 4-1-32 所示。打開混音台，把這兩個軌的聲相旋鈕分別旋轉到最左和最右，如圖 4-1-33 所示。

合成器軌裏的音符

人聲軌的聲相調到最左

圖 4-1-32　　　　　　　　圖 4-1-33

選中混音台內第三個空軌，需要用它來載入聲碼器。聲碼器面板如圖 4-1-34 所示。

圖 4-1-34 Fruity Vocoder（聲碼器）面板

179

再分別選中第一軌與第二軌，把第三軌的小旋鈕調出來並同時關掉 Master 軌的旋鈕，如圖 4-1-35 所示。注意當選中第三軌之後，不能關閉 Master 軌的旋鈕，如圖 4-1-36 所示。

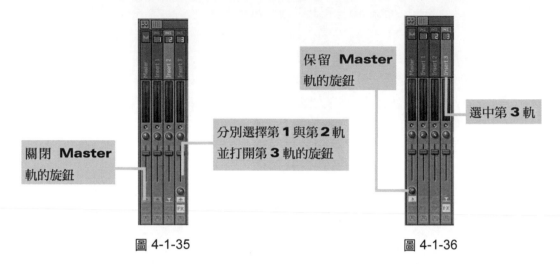

保留 **Master**
軌的旋鈕

選中第 **3** 軌

分別選擇第 **1** 與第 **2** 軌
並打開第 **3** 軌的旋鈕

關閉 **Master**
軌的旋鈕

圖 4-1-35 圖 4-1-36

　　點擊播放按鈕聽聽看效果！現在人聲與合成器合二為一了，這就是聲碼器的功能！關於聲碼器的內部調節方法請參考下一小節的內容。

4.1.5 FL 內建的常用效果器使用方法（33 個外掛程式）

在 FL Studio 內建了很多實用的效果器，這裡主要講解一些比較常用的效果器用法。

EQUO 等化效果器

EQUO 是一個高階圖形等化效果器，如圖 4-1-37 所示。

圖 4-1-37 EQUO 等化效果器面板

在圖形視窗內，下面用數字顯示著不同的頻率範圍，從左至右的範圍為 20 HZ 到 10.24 KHZ，當用滑鼠點擊某個頻段數字之後，該頻段會被切掉，如圖 4-1-38 所示。

用滑鼠點擊這個頻段就會使這個頻率的聲音被切掉

圖 4-1-38

用滑鼠可以任意在圖形視窗內改變等化圖形的形狀，從而改變音訊的等化，當選擇工具按鈕裏的「點」工具後，每個頻率點都是可以單獨用滑鼠來控制的，如圖 4-1-439 所示。

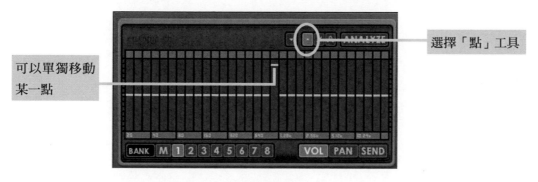

選擇「點」工具

可以單獨移動某一點

圖 4-1-39

當選擇工具按鈕的「斜線」工具後，可以在當中畫出筆直的線條，如圖 4-1-40 所示。

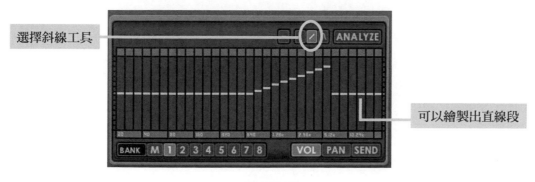

選擇斜線工具

可以繪製出直線段

圖 4-1-40

當選擇工具按鈕的「曲線」工具後，用滑鼠拖動某個頻率點的時候，它周圍的頻率點也會跟著一起帶動，如圖 4-1-41 所示。

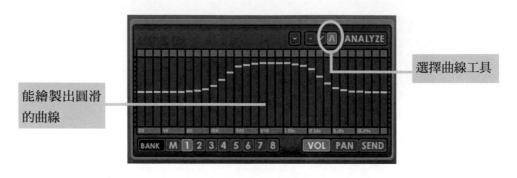

圖 4-1-41

"ANALYZE" 按鈕能迅速使所有的頻率點回到正中間的位置上，如圖 4-1-42 所示。

圖 4-1-42

點擊向下的小箭頭按鈕，會出現幾個選項，其中 "Random curve" 能隨機生成等化曲線，每選擇一次，等化曲線都會隨機有所變化，如圖 4-1-43 所示。

圖 4-1-43

　　而選擇 "Flat" 會使等化曲線變成直線。先在 "1" 頁面畫好等化曲線，然後選擇 "Interpolate 1 to 8"，會使這 8 個頁面，每個頁面的等化曲線會根據 "1" 頁面之等化曲線進行微調。

　　在每個頻率點上方都會有一個淺藍色的小方塊，當用滑鼠左鍵點擊任意一個小方塊之後，這個小方塊的顏色會變成背景色，而當前頻率上的頻率點也會消失，如圖 4-1-44 所示。

點擊這裏會取消這一頻段的調節點

圖 4-1-44

　　這時候再於改頻率點上方點擊小方塊的位置，會在該位置上出現一個「紅色鎖」的圖案，而當前頻率點也變成了紅色，在這種情況下，無論怎樣用滑鼠在等化圖形視窗內進行繪製等化曲線，該頻率點是不會變化的，因為已經被「鎖上」了，如圖 4-1-45 所示。要想恢復能夠調製該頻率點的狀態，只需要用滑鼠左鍵再點擊一次「鎖」圖案即可解除鎖定。

點擊這裏會取消這一頻段的調節點

圖 4-1-45

　　等化曲線中的每個頻率點的位置上其實有兩個點，一個顏色深一個顏色淺，一般情況下這兩個點是重疊在一起的，但是在曲線狀態下點亮頁面下的 "M" 按鈕時，會在中間出現一排綠

色的直線，這些綠色的頻率點實際上就是之前淺藍色的頻率點，在點亮 "M" 按鈕後，這些頻率點回到了正中間的位置，如圖 4-1-46 所示。

圖 4-1-46

此時當您繪製等化曲線的時候，只能繪製綠色的曲線，而後面的藍色曲線會跟著綠色曲線一起移動位置，如圖 4-1-47 所示。現在可以根據自己的需要來繪製 EQ 曲線了。

圖 4-1-47

旋轉 MORPH 區域的「SHIFT」（帶寬諧波）旋鈕，後面的等化曲線會隨著頻率曲線而產生左右運動的變化，如圖 4-1-48 所示。

圖 4-1-48

選擇「PAN」按鈕，可以使用等化器的圖形視窗來調節聲相，如圖 4-1-49 所示。

圖 4-1-49

當在 SETUP 區域設置好 SEND 軌號碼，並在混音台內載入上效果器，然後選擇 EQUO 的「SEND」按鈕，便可對發送效果進行繪製等化曲線了，如圖 4-1-50 所示。

圖 4-1-50 對發送效果進行繪製等化曲線

現在聽到的聲音是原聲疊加發送軌的效果，當點亮 SETUP 區域的「SEND ONLY」後，便只能聽到發送軌所發出的聲音，如圖 4-1-51 所示。而點亮「OVERSAMPLE」後會提高兩倍或者更高的取樣率，音質也會成倍提高。「ADD MODE」被點亮時，不回應帶寬的頻率變化，「BW」旋鈕用於調節帶寬。

圖 4-1-51

圖 4-1-52 MORPH 區域

在 MORPH 區域，主要具有作用的是「SHIFT」旋鈕，其他四個為它的輔助，其中「MIX」（帶寬音量）旋鈕能調整旋轉「SHIFT」旋鈕時等化曲線的上下移動範圍，進而改變頻率段的音量；「MORPH」旋鈕與「Interpolate 1 to 8」配合使用的時候，旋轉該旋鈕時，等化曲線會依次從第一個慢慢變化到第八個，當然也可以不與「Interpolate 1 to 8」搭配使用，只需要自己手動將 8 個頁面的等化曲線都畫好即可。「SMOOTH」旋鈕用於調節旋轉「SHIFT」旋鈕時等化曲線的運動平滑度與幅度，「VOL」就是音量調節了，如圖 4-1-52 所示。

除了隨機繪製等化曲線與手動繪製等化曲線以外，EQUO 還為使用者提供了幾種特殊效果的等化曲線預設值，只需要在 EQUO 介面右上角左右雙箭頭的地方點擊滑鼠右鍵即可選擇，如圖 4-1-53 所示。

圖 4-1-53

在製作音樂的時候，可以讓「SHIFT」旋鈕按照自己的想法來自動化，實際方法請參照前面所講的《效果器自動化參數設置》與《效果器自動化參數錄製》。還有另一種方法可以使「SHIFT」旋鈕不需要設置與錄製自動化參數，也能夠自己自動旋轉，方法請參照本章後面控制器的內容。

Fruity Balance 平衡效果器

Fruity Balance 是一個很簡單的小效果器，主要是用來調節當前音軌的音量與聲相，這樣就不需要直接調節音軌的音量推桿與聲相旋鈕了。

首先在混音台添加 Fruity Balance 效果器，出現該效果器介面以後，會發現該效果器內只有兩個旋鈕，第一個為「Balance」旋鈕，透過調節該旋鈕即可改變當前音軌的聲相，第二個為「Volume」旋鈕，透過調節該旋鈕即可改變當前音軌的音量，如圖 4-1-54 所示。

圖 4-1-54 Fruity Balance 面板

Fruity Bass Boost 低音推進效果器

Fruity Bass Boost 主要使音軌內的聲音聽起來低音更重。該效果器也只有兩個旋鈕，第一個為「Freq」（頻率）旋鈕，頻率是以 HZ 為計算單位的，調節該旋鈕的單位值，然後透過調節「Amount」旋鈕來增加該頻率段低音的濃度，如圖 4-1-55 所示。

圖 4-1-55 Fruity Bass Boost 面板

Fruity Big Clock 計時器

計時器的作用與 FL Studio 主介面上的計時器功能類似，只是 FL Studio 主介面上的計時器一次只能顯示一個計時方法，如果需要查看別的計時方法則需要手動來更換，而 Fruity Big Clock 計時器介面就有兩個計時視窗，上面的視窗顯示為節拍數，下面的視窗顯示為時間數，如圖 4-1-56 所示。

圖 4-1-56 Fruity Big Clock 面板

節拍視窗中 BAR 顯示為小節數，當 BEAT 開關打開時，顯示為節拍數，TICK 顯示為點數，如圖 4-1-57 所示。而當把 BEAT 開關切換為 STEP 後，中間的數值顯示為音符數，如果是一小節的內容，這裏顯示的數字便是從 01 到 16，每個數字代表一個十六分音符，如圖 4-1-58 所示。

圖 4-1-57　　　　　　　　　　　圖 4-1-58

Fruity Chorus 合唱效果器

透過這個效果器可以使聲音產生一種合唱效果，該效果器上有十二個調節旋鈕，其中有三個是 LFO（低頻震盪器）頻率旋鈕，分別為「LFO 1 Freq」、「LFO 2 Freq」、「LFO 3 Freq」，這三個旋鈕能分別調節三個低頻震盪器各自的震盪頻率；三個低頻震盪器波形旋鈕，分別為「LFO 1 Wave」、「LFO 2 Wave」、「LFO 3 Wave」，這三個旋鈕可分別調節三個低頻震盪器各自的波形，如圖 4-1-59 所示。

圖 4-1-59 Fruity Chorus 面板

「Delay」旋鈕用於調節延遲時間，以 ms（毫秒）為單位；「Depth」旋鈕用於調節合唱深度；「Stereo」為立體聲旋鈕；「Cross Type」為交叉類型，參數值為 HF 高頻與 LF 低頻；「Cross Cutoff」能對頻率進行截止處理，單位值為 HZ；「Wet only」為濕度開關。

Fruity Compressor 壓縮效果器

壓縮器的主要作用是讓聲音更加平均。壓縮器可以壓低一些音量大的部份，提升一些音量小的部分，使聲音聽起來更加均勻。

　　壓縮器也有不好的方面，它限制音訊的動態發揮，有太多的樂器的特色都是包含在撥弦與動態特性上，而壓縮卻剛好削弱了這種表現力。

　　Fruity Compressor 壓縮效果器面板六個旋鈕分別為「Threshold」（壓縮限制），單位為dB；「Ratio」（壓縮比率）；「Gain」（增益）；「Attack」（起始值）；「Release」（釋放值）；「Type」（壓縮類型）一共有 8 種，如圖 4-1-60 所示。

圖 4-1-60 Fruity Compressor 面板

　　其中「Hard」為強硬的，「Medium」為中等，「Vintage」為最好的，「Soft」為軟性的，「Hard/R」為強硬的短暫釋放，音量最大，「Medium/R」為中等短暫釋放，「Vintage/R」為典型的短暫釋放，「Soft/R」為軟性的短暫釋放。

　　Fruity Compressor 壓縮效果器本身就內建了不少預設的效果參數，在面板右上角用滑鼠右鍵點擊一下左右方向的小箭頭，在列出的效果器參數名稱中選擇自己所需要的即可。

Fruity Delay 2 延時效果器

　　用這個效果器可以做出很空曠的回聲感覺，在效果器介面上有四個區域：【INPUT】區域中，兩個旋鈕分別是輸入音訊的「PAN」（聲相）與輸入音訊的「VOL」（音量）。【FEEDBACK】區域裡三個參數用來選擇回饋效果類型，其中「NORMAL」為標準預設類型，「INVERT」為顛倒，「P.PONG」為乒乓類型，「VOL」旋鈕用來調節回饋音量，「CUT」用來對回饋效果的截止處理。【TIME】區域中「TIME」旋鈕為 Delay 時間，「OFS」旋鈕為立體聲偏移。【DRY】區域中「VOL」旋鈕為乾聲音量，如圖 4-1-61 所示。該效果器也同樣為使用者預設了一些效果器參數值。

圖 4-1-61　Fruity Delay 2 面板

Fruity Delay Bank 延時效果器

這個延時效果器比上面所提到的 Fruity Delay 2 延時效果器功能更加強大,如圖 4-1-62 所示。

圖 4-1-62 Fruity Delay Bank 面板

在【IN】區域裡,「ON」是效果開關,點亮後才會對當前音訊產生效果,「SOLO」為獨奏,在面板上方可以看到 8 個面板的號碼標籤,也就是能有 8 種 Delay 效果可供使用,可以結合幾個面板內的效果,進而產生出一種新的效果,而「SOLO」正是能讓使用者只聽見當前面板所產生的 Delay 效果,以便於單個面板的效果調節,「PAN」旋鈕為輸入音訊的聲相,「VOL」旋鈕為輸入音訊的音量,如圖 4-1-63 所示。

圖 4-1-63 IN 區域

圖 4-1-64 FILT 區域

【FILT】區域為濾波區域,將滑鼠放在小視窗內,待滑鼠變為上下雙箭頭後,可以上下拖動滑鼠來切換濾波種類,這些濾波種類分別為「OFF」(關閉濾波)、「LP」(低通)、「BP」(帶通)、「NOT」(中阻)、「HP」(高通)、「LS」(低阻)、「PK」(峰值)、「HS」(高阻);在視窗裏還分別有 "1"、"2"、"3" 數字標籤,它們用來切換三種不同的濾波模式,「GAIN」旋鈕為濾波輸入增益,「CUT」旋鈕為濾波頻率截止,「RES」旋鈕為濾波諧振帶寬,如圖 4-1-64 所示。

【FEEDBACK】區域中，四個選項除了「OFF」為關閉效果之外，其他三個與 Fruity Delay 2 延時效果器內的【FEEDBACK】區域的選項作用一樣，在這四個選項左邊有個回聲圖示，用滑鼠點擊該圖示，可以轉換不同的回聲模式。在下面有個 T 按鈕，當該按鈕被點亮時，所產生的 Delay 效果與 FL Studio 專案的主速度能夠達成一致，三個推桿分別為 "TIME"（Delay 效果時值）、 "OFS"（立體聲偏移）、 "SEP"（立體聲分離），而「PAN」旋鈕與「VOL」旋鈕用來調節 Delay 效果的聲相與音量，如圖 4-1-65 所示。

圖 4-1-65 FEEDBACK 區域

圖 4-1-66 FB FILT 區域

【FB FILT】區域為回饋濾波區域，能直接對【FEEDBACK】區域的參數產生作用，其濾波原理與設置與 FILT 區域是一樣的，如圖 4-1-66 所示。

【GRAIN】區域 "DIV" 推桿用來調節 Delay 效果的顆粒感分割， "SH" 推桿用來調節 Delay 效果的顆粒感形態，如圖 4-1-67 所示。

圖 4-1-67 GRAIN 區域

圖 4-1-68 OUT 區域

【OUT】輸出區域，「NEXT」旋鈕為輸出到下一個 Delay Bank，「PAN」旋鈕為輸出音訊的聲相，「VOL」旋鈕為輸出音訊的音量，如圖 4-1-68 所示。

當選擇第八個 Delay Bank 面板後，在 OUT 區域「NEXT」旋鈕會消失不見，因為第八個已經是最後一個了，沒有下一個 Delay Bank 面板了。

當點亮效果器介面上方的 "OVERSAMPLE" 後，會對當前音質有成倍的提高與改善，四個旋鈕分別為「DRY」乾音音量、「WET」濕音音量、「IN」輸入音量、「FB」回饋音量，如圖 4-1-69 所示。

圖 4-1-69 OVERSAMPLE

Fruity Fast Dist 失真效果器

Fruity Fast Dist 失真效果器能使當前音訊造成失真效果，四個旋鈕分別為「PRE」（放大器調節）、「THRES」為調節失真頻帶、「MIX」為調節乾聲與失真效果的混合度、「POST」為音量調節，中間的 A/B 為兩種失真類型的切換，在效果器最右邊有個圖形視窗，任何參數調節都能夠在這個視窗以線條的形式表現出來，如圖 4-1-70 所示。

圖 4-1-70 Fruity Fast Dist 面板

Fruity Fast LP 低通濾波器

這個效果器最好與之前所講到過的效果器參數錄製與設置來配合使用，這樣能使曲子達到一種由悶到亮或者由亮到悶的效果。只有兩個旋鈕可供調節，「Cutoff」為頻率截止，「Resonance」為共振，如圖 4-1-71 所示。

圖 4-1-71 Fruity Fast LP 面板

Fruity Blood Overdrive 失真效果器

這是另一個失真效果器，效果器面板上六個旋鈕分別為「PreBand」（前置帶寬），在效果前的帶寬濾波總量，用於擴展帶寬；「Color」（音色），轉動該旋鈕可以調節失真的音色；「PreAmp」（前置放大），越往右邊旋轉失真度就越大，同時音量也會變大；「X100」是對前置放大的增大調整，向右邊旋轉到 ON 值來打開效果，當旋轉到 OFF 時為關閉該功能；「PostFilter」濾波器，能通過對高頻與低頻的濾波來調節失真度；「PostGain」（增益），如圖 4-1-72 所示。

圖 4-1-72 Fruity Blood Overdrive 面板

Fruity Filter 濾波器

濾波器面板上六個旋鈕分別為「Cutoff Freq」（截止頻率）、「Resonance」（共振）、「Low pass」（低通）、「Band pass」（帶通）、「High pass」（高通）、「x2」為成倍加大開關，往右旋轉到 ON 時為開，往左旋轉到 OFF 時為關，如圖 4-1-73 所示。

圖 4-1-73 Fruity Filter 面板

Fruity Flanger 效果器

這個效果器所產生的效果就好像是火車從面前經過，聲音從一邊移到另一邊，但是卻不只是單純的聲相移動，而是複製原始音訊後用不定的延時混合，頻率在兩個取樣中作相應的補償，從而產生出一種奇怪的效果，一般電吉他經常使用這種效果。

效果器面板上分別為「delay」（延時時間），以 ms（毫秒）為單位；「depth」（深度），越往右邊旋轉效果越明顯，也是以 ms（毫秒）為單位；「rate」用來調節頻率的速率；「phase」（相位），用於調節立體聲分佈的效果；「damp」（高頻阻抗），對高頻產生過濾作用；「shape」

為調節不同的震盪波形；「feed」（回饋）；「invert feedback」（反饋）；「invert wet」（相反的效果量調節）；「dry」（乾聲比）；「wet」（濕聲比）；「Croos」（交叉）用於調節乾聲與濕聲的混合度；如圖 4-1-74 所示。

圖 4-1-74 Fruity Flanger 面板

Fruity Flangus 效果器

Fruity Flangus 效果器能夠模仿歌手與合唱的效果。效果器面板全部由推桿組成，這些推桿分別為 ORD，使聲音更有平滑性與立體感；DEPTH（深度）用於調整振幅寬度；SPD（速度）；DEL（延時）；SPRD（伸展）用於調節速率的平衡度；CROSS（立體聲交叉調節）；DRY（乾聲）；WET（濕聲），如圖 4-1-75 所示。

圖 4-1-75 Fruity Flangus 面板

Free Filter 濾波器

在前面的章節裏曾用過這個濾波器做過示範。裏面四個旋鈕分別為「Type」（濾波類型），一共有七種濾波類型可供選擇，「Low pass」（低通）、「Band pass」（帶通）、「High pass」（高通）、「Notch」（中阻）、「Low shelf」（提升或者降低低頻）、「Peaking」（峰值）、「High shelf」（提升或者降低高頻）。「Freq」（頻率）、「Q」（品質）、「Gain」（增益），如圖 4-1-76 所示。

圖 4-1-76 Free Filter 面板

Fruity Love Philter 效果器

這是一個使用 envelope 來控制各項參數的效果器，一共八個面板，而其中的 envelope 視窗與各個區域的功能請參照本書第三章《其他各種內建合成器與樂器詳解》中 Sytrus 合成器的用法，以及本小節內 Fruity Delay Bank 延時效果器的用法即可快速上手，如圖 4-1-77 所示。

圖 4-1-77 Fruity Love Philter 面板

Fruity Multiband Compressor 多頻帶壓縮效果器

這是另一個功能比較完善的三段式立體聲壓縮效果器，採用 Butterworth 濾波器與 LinearPhase FIR 濾波器兩種轉換方式，同時包含限幅與壓縮兩種特性，如圖 4-1-78 所示。

圖 4-1-78 Fruity Multiband Compressor 面板

在面板最左邊預設顯示的是輸入音量表，當用滑鼠左鍵點擊 "IN"，即可將 "IN" 變為 "OUT"，這時候顯示的為輸出音量表；IIR 與 FIR 切換開關為兩種濾波方式的轉換，IIR 比較渾厚，FIR 比較清淡；LIMITER 為限幅功能，GAIN 旋鈕為增益功能，如圖 4-1-79 所示。在當中有一個波形流動顯示視窗，SPEED 為顯示波形流動速度，如圖 4-1-80 所示。

圖 4-1-79　　　　　　　　　　　圖 4-1-80　波形流動顯示視窗

而當把 SPEED 調到最左邊的時候，顯示視窗內不再顯示波形的流動了，而是顯示出了三段濾波形態，而調節下方四個旋鈕即可單獨調整各個頻段，如圖 4-1-81 所示。

三段濾波形態

SPEED 調到最左邊

圖 4-1-81

效果器面板中有三個濾波頻段的單獨調整區域，分別為「LOW BAND」（低通）、「MID BAND」（中通）、「HIGH BAND」（高通），如圖 4-1-82 所示。

圖 4-1-82　三個濾波頻段的單獨調整區域

每個區域左上角都有三個開關按鈕，分別為 A（啟動）、M（靜音）、B（旁路）。旋鈕分別為「THRES」（壓限門），越轉動到左邊壓縮也越大，反之則越小；「RATIO」（壓縮比率），轉動到最左邊時，壓縮比率為 0.4 比 1，轉動到正中間時，壓縮比率為 1 比 1，轉動到最右邊時為無限大比 1；「KNEE」為軟硬彎點；「ATT」為起始值；「REL」為釋放值；「GAIN」為增益。

　　每個濾波頻段調節區域右邊都有兩個音量顯示，其中 "IN" 的作用及使用方法和以上講到的一樣，而 "C" 為 Compression Meter（壓縮顯示表），能顯示出壓縮率大小。

Fruity Mute 2 效果器

這個效果器很簡單，可以用它來使某個聲道靜音，面板如圖 4-1-83 所示。

圖 4-1-83 Fruity Mute 2 面板

　　當將 Mute 旋鈕往右邊旋轉至 "ON" 時，將不會產生任何效果，當將 Mute 旋鈕往左邊旋轉至 "OFF" 時，才能與 Channel 旋鈕配合使用，Channel 旋鈕預設狀態是 "L+R"（左右雙聲道），在 Mute 旋鈕旋轉至 "OFF"，Channel 旋鈕為 "L+R" 時，將聽不到當前音軌發出的任何聲音，這時候將 Channel 旋鈕旋轉至左邊 "L"（左），則當前音軌的聲音只會由右聲道傳出，左聲道被靜音了，如果將 Channel 旋鈕旋轉至右邊 "R"（右），則當前音軌的聲音只會由左聲道傳出，右聲道被靜音了。

Fruity NoteBook 筆記簿

　　筆記簿可以寫上 100 頁的文字，透過下方的進度條來轉換頁面，當按下右下角的「Edit」按鈕後，就可以在裡面輸入文字，當在主音軌 Master 內添加了 Fruity NoteBook 後，每次打開該專案檔的時候就會跳出來，所以可以在當中輸入一些版權資訊，或者對樂曲的說明等，如圖 4-1-84 所示。

圖 4-1-84 Fruity NoteBook 面板

Fruity PanOMatic 相位與音量調整

當中有一個座標視窗,透過用滑鼠拖動座標點移動座標點的位置,就可以同時轉動「PAN」(聲相)旋鈕與「VOL」(音量)旋鈕。

LFO 區域裡可以不同類型的低頻震盪來自動改變聲相與音量,只需要在旁邊點亮「VOL」,即可用低頻震盪來使音量產生自動化的變化,而點亮「OFF」是關閉此功能。「SPD」旋鈕用於調整低頻震盪的速率,越往左邊旋轉震盪速度越快,反之則越慢。「AMT」旋鈕是總量調整,如圖 4-1-85 所示。

圖 4-1-85 Fruity PanOMatic 面板

Fruity Parametric EQ 等化效果器

Fruity Parametric EQ 等化效果器是一個七段等化效果器,每段上方的小視窗,都能用滑鼠上下拖動而改變濾波類型與形狀,當調到"OFF"時會關閉推桿,推桿下方為該推桿對應的頻率值,透過改變頻率值下方的旋鈕則可以改變頻率值,同時最下面的 EQ 圖形化視窗中的直線也會跟著左右移動位置,也就是說直接用滑鼠在圖形視窗內也能進行調節,而在調節頻率值旋鈕下方,有一排小的旋鈕可以調節當前頻率的品質,在右下角的旋鈕為總音量旋鈕,如圖 4-1-86 所示。

圖 4-1-86 Fruity Parametric EQ 面板

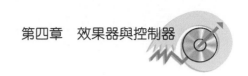

每一段等化調製都有七種濾波類型，分別為「High Shelf」（升高或者降低高頻）、「Low Shelf」（升高或者降低低頻）、「Peaking」（峰值）、「Band Pass」（帶通）、「Notch」（中阻）、「Low Pass」（低通）、「High Pass」（高通）。

Fruity Parametric EQ 2 等化效果器

這也是一個七段等化效果器，這個等化效果器比上面提到的 Fruity Parametric EQ 等化效果器更漂亮，可供調節的方式也更多，但是原理是一樣的，可以說是 Fruity Parametric EQ 等化效果器的升級版本，如圖 4-1-87 所示。

圖 4-1-87 Fruity Parametric EQ 2 面板　　　　圖 4-1-88

在推桿上方都能用滑鼠上下拖動而改變濾波類型與形狀，當調到「－」圖示的時候為關閉該推桿，而推桿下面的「FREQ」與「BW」分別用於調節每段的頻率與帶寬，最左邊的推桿用來整體移動等化曲線，如圖 4-1-88 所示。

在 EQ 圖形視窗中，用滑鼠可以直接拖動每個等化調節點的位置，這些調節點上都標明了對應的推桿號碼，並且在下方還標明了頻率值與帶寬度，拖動的同時，對應的推桿也會一起移動，在圖形視窗最下面一排數字顯示的是各個頻段的頻率值，而上方一排顯示各個頻段的名稱，如圖 4-1-89 所示。

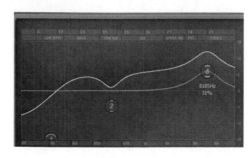

圖 4-1-89　　　　　　　　　　　　　圖 4-1-90

　　當把等化效果器面板最下面的「打勾」用滑鼠點擊去掉後，EQ 圖形視窗中的調節點上將不再顯示頻率值與帶寬度，也不會顯示對應的推桿號碼，如圖 4-1-90 所示。

　　當播放音訊時，EQ 圖形視窗裡會有對應的光譜出現，透過光譜，可以觀察當前音訊的等化情況並進行調節，光譜呈暖色的頻率範圍音色比較「暖」，而光譜呈冷色的頻率範圍音色則比較「冷」，如圖 4-1-91 所示。打開高精度監視功能，光譜顯示會更加精確，如圖 4-1-92 所示。

圖 4-1-91 光譜　　　　　　　　　　　　　圖 4-1-92

　　HQ 按鈕用於改善音訊的音質，在 15KHZ 的地方有所改變，打開 HQ 按鈕比關閉 HQ 按鈕更損耗 CPU 資源。MONITOR 區域三個按鈕是用來調整光譜顯示的，當點亮第一個「－」按鈕，會關閉光譜顯示，如圖 4-1-93 所示。COMPARE 區域有兩個按鈕，第一個按鈕可以將當前調節好的 EQ 進行儲存，如圖 4-1-94 所示。

圖 4-1-93 MONITOR 區域　　　　　　　圖 4-1-94

　　當儲存好後請改變當前 EQ，目前所顯示的 EQ 為主 EQ，接下來用滑鼠點擊 COMPARE 區域內上下箭頭按鈕，就可以切換之前儲存好的 EQ 與主 EQ 曲線了。

Fruity Phaser 相位效果器

在 Fruity Phaser 相位效果器內九個調製旋鈕分別為「sweepfreq」（頻率掃描）當調節該旋鈕到最左邊時，頻率動態為 0-10HZ，當調節該旋鈕到最右邊時，頻率動態為 0-2HZ。「min.depth」為最小值頻率掃描深度，「max.depth」為最大值頻率掃描深度，這兩個旋鈕可配合使用。

　　「freq.range」為頻率掃描的範圍，越往左邊旋轉掃描範圍越窄，反之掃描範圍越寬。

　　「stereo」為立體聲相位調節旋鈕；「nr.stages」為階度調節旋鈕；「feedback」為回饋度調節旋鈕；「dry-wet」為乾聲和濕聲比例，以百分比形式表現，越往右邊旋轉，濕聲比例越大，反之則比例越小；「out gain」為輸出增益，用來調節音量大小，如圖 4-1-95 所示。

圖 4-1-95 Fruity Phaser 面板

Fruity Reeverb 殘響效果器

共有十個旋鈕，分別為「LowCut」（低切）、「HighCut」（高切）、「Predelay」（延時時間）、「RoomSize」（房間大小）、「Diffusion」（漫射）、「Color」（殘響音色）、「Decay」（殘響衰減時間）、「HighDamping」（高頻衰減）、「Dry」（乾聲與濕聲比例）、「Reverb」（殘響效果輸出比例），如圖 4-1-96 所示。

圖 4-1-96 Fruity Reeverb 面板

Fruity Reeverb 2 殘響效果器

這個殘響效果器是以上所提到的殘響效果器之升級版，它的功能更強大，同時面板也更好看，如圖 4-1-97 所示。

圖 4-1-97 Fruity Reeverb 2 面板

在這個殘響效果器的最左邊，有一個殘響房間圖形類比顯示視窗，用滑鼠在裡面上下拖動即可改變房間大小，或用滑鼠轉動「SIZE」旋鈕也可達到同樣目的。調節「DIFF」旋鈕則可以改變房間形狀，也就是改變了漫射的密度。「H.CUT」為高頻截止；「L.CUT」為低頻截止；「DEL」為延時時間；「BASS」為低音溫暖度；「CROSS」為低音交叉；「DEC」為衰減；「DAMP」為高頻衰減。

效果器面板右邊有三個推桿，左邊為 DRY 乾聲音量推桿，右邊為 WET 濕聲音量推桿，中間為 ER 早期反射推桿。在這三個推桿下方有個 "SEP"（立體聲分離）旋鈕，將該旋鈕調到最左邊的時候，立體聲感覺最強，反之則最弱。

Fruity Send 發送效果器

它與先前章節所講的 Send 功能一樣，這個效果器只是單獨拿出來掛在音軌，請注意在主音軌 Master 加上這個效果器是無作用的。

在發送效果器最左邊的視窗用滑鼠上下拖動，即可改變當前音軌被發送到 Send 軌的號碼，「PAN」為發送聲相，當把該旋鈕轉動至最右邊，只能聽見右聲道出現 Send 軌中效果器的效果，左邊是沒有效果的。「VOL」為發送音量，當調到最左邊也就是最小值的時候，Send 軌的效果器將無法對該音軌產生任何作用。

DRY 的「VOL」旋鈕為乾聲音量旋鈕，當將該旋鈕調至最左邊的時候，將聽不到該音軌內音訊的乾聲效果，聽到的全是 Send 軌中效果器產生的聲音，如圖 4-1-98 所示。

圖 4-1-98 Fruity Send 面板

Fruity Scratcher DJ 刮盤機

這是一個模擬 DJ 刮唱片的外掛程式，只是 FL Studio 將其歸類在效果器，如圖 4-1-99。

播放進度線

圖 4-1-99 Fruity Scratcher 面板　　　　圖 4-1-100

　　點擊「檔案夾」按鈕，會跳出一個檔案路徑選擇視窗，在這個視窗內選擇需要匯入的音訊檔，該外掛程式所支援的檔類型有很多種，當匯入音訊檔後，在外掛程式最下面的波形顯示視窗會出現該段音訊的波形，用滑鼠按住黑膠唱片的時候，「HOLD」會被點亮，這時候只要上下拖動即可改變播放進度線的位置，形成刮唱片的效果，或者直接將滑鼠按住波形視窗，並左右拖動也能達到同樣的效果，如圖 4-1-100 所示。而點亮「MUTE」時，該外掛程式將會被靜音。

　　在黑膠唱片下面有向前播放與後退反向播放按鈕，以及一個暫停按鈕，在播放的時候調節右邊的「SPD」（速度）旋鈕即可改變播放的速度。

　　「ACC」旋鈕為加速度旋鈕，將該旋鈕往左邊旋轉，在播放之後再點擊暫停按鈕，播放進度條並不會馬上停止下來，而是會慢慢像有慣性一樣的停止，同時所發出的聲音也會變慢變低最後停止，反之，將該旋鈕越往右邊旋轉，停止的速度則會越快。「SEN」為轉盤對滑鼠的敏感度旋鈕，越往右邊旋轉，敏感度越強，反之越弱。

　　在外掛程式左上角有四個「SMOOTH」調節旋鈕，經過這四個旋鈕的配合調節，可以調節滑鼠在播放過程中對轉盤實施動作的平滑度。「PAN」旋鈕與「VOL」旋鈕分別為聲相與音量旋鈕。

　　在實際操作中，可以透過先前所講的效果器參數錄製與設置，來對 Fruity Scratcher 刮唱片機的動作進行自動化參數控制。

Fruity Soft Clipper 壓縮限制效果器

　　這個效果器能對當前音訊進行壓縮與限制的濾波處理，只有兩個旋鈕「THRES」（壓縮門限）與「POST」（壓縮後增益），在右邊有音量顯示表與圖形顯示視窗，當調節兩個旋鈕的時候，圖形顯示視窗會產生相對應的圖形變化，如圖 4-1-101 所示。

圖 4-1-101 Fruity Soft Clipper 面板

Fruity Spectroman 頻譜顯示器

使用 Fruity Spectroman 頻譜顯示器可以觀察音軌內音訊的頻譜，分為兩種觀察模式，一種就是光譜表現模式，如圖 4-1-102 所示。另一種為波形表現形式，如圖 4-1-103 所示。

圖 4-1-102 光譜顯示方式　　　　圖 4-1-103 波形表現形式

面板中三個選項為「STEREO」（立體聲頻譜顯示）、「SHOW PEAKS」（查看峰值）可以查看頻譜的最高峰值（在波形表現形式下的紅色線條）、「WINDOWING」用於改善頻譜顯示視窗的顯示精度。「AMP」旋鈕用來放大或者縮小頻譜顯示視窗內的頻譜振幅大小，有利於更仔細的頻譜觀察。「SCALE」旋鈕用於變化頻譜顯示視窗內的頻譜位置。

Fruity Squeeze 水果榨汁機

顧名思義，這個效果器能夠「壓榨」音訊，從而造成扭曲失真的效果。它的面板共分為三個區域與兩個推桿，如圖 4-1-104 所示。

圖 4-1-104 Fruity Squeeze 面板

在 SQUARIZE 區域中只有一個旋鈕「AMOUNT」（效果量）旋鈕，它可以調節效果產生量，越往右邊旋轉效果量越大。

在 PUNCHER 區域中有四個調節旋鈕，分別為「PRESERVE」（保持）、「IMPACT」（擠壓）、「RELATION」旋鈕用於調節保持與擠壓之間的平衡度，在旋轉它時，「IMPACT」（擠壓）旋鈕也會隨著一起旋轉，而旋轉的幅度與位置全取決於「PRESERVE」（保持）旋鈕的所在位置，「AMOUNT」旋鈕為調節 PUNCHER 區域內的效果量。

在 FILTER 濾波器區域裡，點亮 FILTER 旁邊的綠燈才會有作用，用滑鼠上下拖動下面的小視窗，即可改變幾種不同的濾波類型，而關於濾波類型，請參考本小節內 Fruity Parametric EQ 等化效果器的內容，這裡不再贅述，「FREQ」為頻率旋鈕，「RES」為諧波旋鈕。

「PRE」與「POST」選項分別為前置效果與後置效果。「MIX」推桿控制乾聲與濕聲的混合度，「GAIN」為增益推桿，也就是輸出音量。

Fruity Stereo Enhancer 立體聲增強效果器

使用這個效果器，能使當前音訊立體聲增強，如圖 4-1-105 所示。

圖 4-1-105 Fruity Stereo Enhancer 面板

在最左邊是「STEREO SEP」立體聲分離旋鈕。當「L-R」旋鈕在正中間的時候，聽不出任何立體聲變化，而將這個旋鈕朝"L"（左）方向旋轉，就能聽見當前音訊分成了兩個，而且是有時間先後的發出來，右聲道先發音，左聲道緊接著發音，這兩個聲音之間有一定的時間間隔，將這個旋鈕朝"R"（右）方向旋轉，就能聽到左聲道先發音，而右聲道緊接著發音。

在該旋鈕左邊的 PRE 與 POST 選項分別為前置效果與後置效果。INVERT 上的三個選項為「NONE」（無效果）、「LEFT」（顛倒左聲道）、「RIGHT」（顛倒右聲道）。「PAN」為聲相旋鈕，「VOL」為音量旋鈕。

這個立體聲增強器用在絃樂器上能達到非常好的效果，外掛程式預設效果參數中就有絃樂器這一效果參數，如圖 4-1-106 所示。

圖 4-1-106 選擇預設參數

Fruity Vocoder 聲碼器

在前面的章節中已經講解了聲碼器如何調出來使用，但是沒有詳細解釋聲碼器面板的調製方法，所以在這裡補充說明。

聲碼器面板中，調製區域共分為四個區域：FREQ（頻率調製區域）、ENV（envelope 調製區域）、MIX（混合調製區域）、BANDS（波段調製區域），如圖 4-1-107 所示。

圖 4-1-107 Fruity Vocoder

圖 4-1-108

FREQ（頻率調製區域）中，「MIN」（調節頻率的最小範圍）旋鈕與「MAX」（調節頻率的最大範圍）旋鈕需搭配使用；「SCALE」（階度）旋鈕值越大，可調節的頻率範圍也就越大；「INV」選項為反向頻率調節，「BW」為帶寬旋鈕。

在 ENV（envelpoe 調製區域）中，「ATT」（起始時間）與「DEC」（釋放時間）搭配起來能做出漸入漸出的效果。

在 MIX（混合調製區域）中，「MOD」（信號源）推桿代表左聲道，「CAR」（載波器）推桿代表右聲道。一般情況下，都把人聲調到左聲道，也就是說用「MOD」（信號源）推桿來控制，把合成器調到右聲道，用「CAR」（載波器）推桿控制，而「WET」推桿則是用來調節這兩個聲音之乾濕比。

在 BANDS（波段調製區域）中，在播放的時候用滑鼠按住「HOLD」按鈕不放，會使下面的波段圖示停止不動，而正播放的音訊也會保持在同一個效果繼續播放下去。

在 BANDS 旁有六個數字按鈕，可以改變波段視窗內的顯示，FILTER 則有三種濾波類型可供選擇與切換，如圖 4-1-109 所示。

Fruity WaveShaper 波形成形器

這個波形成形器能夠利用繪製 envelope 的方法，來改變當前波形的形狀，進而達到改變音色的作用，如圖 4-1-109 所示。

圖 4-1-109 Fruity WaveShaper 面板

圖 4-1-110

在 WAVESHAPER 標誌的旁邊有一個單極雙極切換開關，使用這兩個開關來改變 envelope 點。「PRE」旋鈕與「POST」旋鈕分別為前置放大與後置放大，中間的「MIX」旋鈕來混合它們的放大量。在 envelope 上點擊滑鼠右鍵，即可增加 envelope 點，如圖 4-1-110 所示。

當點亮「FREEZE」（凍結）後，就無法再編輯 envelope 線。若點亮「STEP」（漸進）後，在 envelope 上按住滑鼠左鍵，每移動一步就會自動增加一個 envelope 點，如圖 4-1-111 所示。

圖 4-1-111

圖 4-1-112

點亮「SNAP」（網格吸附）後，用滑鼠移動 envelope 節點的位置時，envelope 節點只能吸附在格線上，而不能隨意擺放位置。

用滑鼠上下拖動「OVERSAMPLE」旁的小視窗，可以加倍地提高取樣品質，「CENTER」選項為直流偏移，如圖 4-1-112 所示。

4.2 控制器

4.2.1 Fruity Peak Controller

Fruity Peak Controller 是一個效果控制器，您可以用它來自動控制 FL Studio 中的任何效果器，或是任何旋鈕與推桿，它會讓所控制的旋鈕與推桿，按照設定的參數搖擺與震盪。

先編輯一軌樂句，然後把這一軌的 FX 值設為 "1"，這樣就能以混音台的第一軌來控制這一軌音樂，如圖 4-2-1 所示。

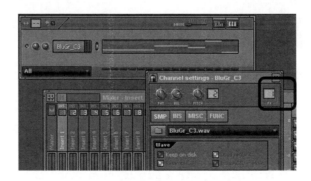

圖 4-2-1

在混音台的第一軌使用 Fruity Peak Controller。可看到 Fruity Peak Controller 分為兩大功能區域，PEAK（峰值）區域與 LFO（低頻震盪器）區域。這時候播放是聽不見聲音的，請注意看 Fruity Peak Controller 面板的右下角，有個 "MUTE" 點亮了，這表示當前音軌已經被靜音了，需要取消它才能聽到聲音，如圖 4-2-2 所示。

圖 4-2-2

在混音台第一軌裡呼叫出另外一個效果器，在這裏用 Fruity Parametric EQ 效果器來舉例子。在 EQ 效果器裡的任意一個旋鈕上點擊滑鼠右鍵，在跳出的選項中選擇「Link to controller...」，會出現一個控制視窗，如圖 4-2-3 所示。

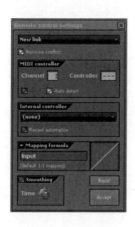

圖 4-2-3 控制視窗

在控制視窗的 Internal controller 有三個選項，是用來連接 Fruity Peak Controller，請先選擇中間的 "Peak" ，選擇好後點擊控制視窗右下角的「Accept」完成連接。意思就是說這個旋鈕已經與 Fruity Peak Controller 中的 "PEAK" 區連接到一起了，現在您就可以利用 Fruity Peak Controller "PEAK" 區的各項調節來控制這個旋鈕的變化。

轉動 "PEAK" 區的第一個旋鈕「BASE」，就會發現 EQ 效果器被選中的旋鈕也會跟著轉動，這表示「BASE」的作用是來控制 EQ 效果器中該旋鈕的位置，接下來播放音樂，會發現該旋鈕會自動地左右晃動。若一邊播放，一邊轉動「BASE」旋鈕，就會影響到 EQ 效果器中該旋鈕的晃動位置。

若一邊播放，一邊調節「VOL」旋鈕，就會發現它能夠控制 EQ 效果器內該旋鈕的晃動幅度，「VOL」鈕越往右轉動，該旋鈕晃動的幅度也就越大，「VOL」旋鈕越往左轉動到一定程度的時候，EQ 效果器裡的旋鈕之晃動幅度會越來越小，直到沒有任何幅度，也就是停止。

而綠色的小視窗與最後一個旋鈕「DEC」，它們的作用跟「VOL」幾乎一樣，都能調整 EQ 效果器該旋鈕晃動的幅度，如圖 4-2-4 所示。

圖 4-2-4 PEAK 區域

Fruity Peak Controller 的 LFO 區

在控制視窗的 Internal controller 三個選項分別是「連接到 PEAK 區」,「連接到 LFO 區」與「同時連接到 PEAK+LFO」,下面選擇連接到 LFO 區,此時旋鈕已經不受 "PEAK" 區的任何旋鈕所控制了,它現在受 "LFO" 區的低頻震盪控制,如圖 4-2-5 所示。

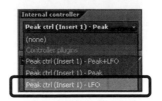

圖 4-2-5

在 LFO 區的旋鈕與綠色小視窗的功能都跟 PEAK 區的類似,而「SPD」旋鈕則是用來控制震盪速度的,在當前情況下,正好能配合 EQ 效果器那個旋鈕轉動的速度,越往右轉,EQ 效果器中那個旋鈕轉動的速度越慢,在 LFO 區裡調整好參數之後,即使不播放音樂,仍然可以看見那個 EQ 效果器的旋鈕不停地在轉動,如圖 4-2-6 所示。

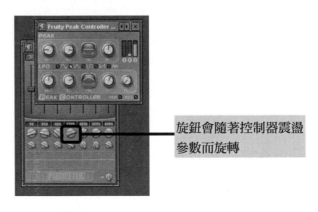

旋鈕會隨著控制器震盪
參數而旋轉

圖 4-2-6

在 Fruity Peak Controller 內,LFO 區的上面有五個類似於波形的選項,這幾個選項用在控制旋鈕上可能不容易看清楚,所以在這裡用推桿來示範,如圖 4-2-7 所示。

圖 4-2-7 LFO 區域

在 EQ 效果器中任意選擇一個推桿，把這個推桿連接到 Fruity Peak Controller 中的 LFO 區或者是 PEAK+LFO，然後在中間那五個類似於波形的選項中，選擇一個來試試看，推桿移動的變化幅度就會很明顯了。

4.2.2 Fruity X-Y Controller

Fruity X-Y Controller 是 FL STUDIO 另外一個效果控制器，它是用 X 座標與 Y 座標值來進行對其他參數的控制。編輯好一軌樂句，把 FX 值調成 "1"，這樣該軌音樂就由混音台的第一軌來控制。在混音台的 FX 1 軌下面使用 Fruity X-Y Controller，如圖 4-2-8 所示。

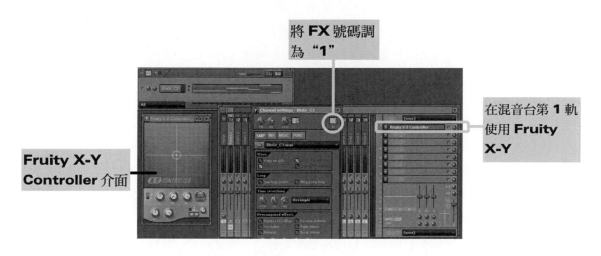

圖 4-2-8

在混音台使用第二個效果器，這裡採用 Fruity Free Filter 這個效果器來做示範，如圖 4-2-9 所示。

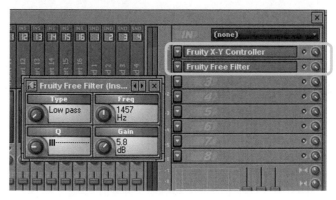

圖 4-2-9 Fruity Free Filter 面板

在此效果器上的「Type」旋鈕點擊滑鼠右鍵，選擇「Link to controller...」，這時候在跳出的控制視窗之 Internal controller 可以任選一個 X 或者是 Y，若選擇 X，意思就是說用 Fruity X-Y Controller 座標中的 X 值來控制這個旋鈕的變化；同理，給 Fruity Free Filter 效果器右邊上面的「Freq」旋鈕選擇控制器的 Y。選擇完畢後點擊控制器右下角的「Accept」來確定，如圖 4-2-10 所示。

圖 4-2-10

現在可以用滑鼠在 Fruity X-Y Controller 移動座標軸，可以看到 Fruity Free Filter 效果器的「Type」旋鈕與「Freq」旋鈕同時跟著座標的移動而轉動。

在 Fruity X-Y Controller 控制器面板下面有一些參數調節旋鈕，如圖 4-2-11 所示。當拖動座標時，「LVL」旋鈕就會有反應，它跟座標軸是連在一起的。

圖 4-2-11

圖 4-2-12

「MIN」與「MAX」旋鈕預設的是最左和最右，它們是用來控制效果器中受控制之旋鈕轉動的幅度大小，請您自己調節一下，再拖動座標就可以看出區別。「SPD」旋鈕是速度旋鈕，它能控制座標中心來跟隨滑鼠移動的速度，越往右轉，座標中心跟隨滑鼠移動的速度就會越快，反之則會越慢。而綠色的小視窗「TNS」，在播放的時候上下拖動中間的線條，就會發現它也能夠控制效果器裏被選中的旋鈕。

當中還有個遊戲手把樣式的圖示，當點亮之後會提示使用者，能選擇已經被安裝在電腦上的遊戲手把，如圖 4-2-12 所示。

當選擇最下面的 "Properties" 後，會跳出遊戲控制器安裝面板，如圖 4-2-13 所示。

圖 4-2-13 遊戲控制器安裝面板

選擇好遊戲手把之後，就可以用遊戲手把的上下左右方向鍵，或者是方向搖桿來直接控制 Fruity X-Y Controller 控制器的座標了。

現在當前這個 Fruity X-Y Controller 的 X 與 Y 都用來控制了兩個效果器的旋鈕，那如果想控制多個效果器怎麼辦呢？已經沒有可以分配的座標了呀？

不用著急，您可以在混音台中多用幾個 Fruity X-Y Controller，這樣就可以控制很多旋鈕與推桿了！如圖 4-2-14 所示。

圖 4-2-14 添加多個 Fruity X-Y Controller

4.2.3 Fruity Keyboard Controller

　　Fruity Keyboard Controller 是一個鍵盤控制器，可以透過外接 MIDI 鍵盤，或者電腦鍵盤來控制效果器參數。

　　在主選單的 CHANNELS 添加一個 Fruity Keyboard Controller。在 Fruity Keyboard Controller 的面板中，分別有上下兩個鍵盤，上面的鍵盤是用於選擇音區的，暫且先不管它。現在用滑鼠來點鍵盤上的音，會發現音軌裡有反應，但是沒有任何聲音，這是因為它只是一個控制器，本身根本就沒有聲音，而是用來控制其他音軌的聲音，如圖 4-2-15 所示。

圖 4-2-15 Fruity Keyboard Controller 面板　　　　　　　　圖 4-2-16

　　選擇一個音色來編輯樂句，然後把這個音軌的 FX 值調成 "1"，這樣就能在混音台用 FX 1 通道來控制這個音軌了，如圖 4-2-16 所示。

　　打開混音台，在此以 FX 1 的音量推桿做示範，在 FX 1 的音量推桿上點擊滑鼠右鍵，選擇「link to controller...」，在跳出來的控制視窗的 "Internal controller" 中選擇「Note」，這樣此音軌的音量推桿就受鍵盤上的琴鍵來控制了，琴鍵的音越高，音量就越大，反之就越小。您可以用滑鼠點擊 Fruity Keyboard Controller 面板的鍵盤來控制，也可以自己彈奏 MIDI 鍵盤來控制音量推桿。

　　除了即時控制之外，還可以在 Fruity Keyboard Controller 軌內編輯好音符，來讓音量推桿隨著編輯好的音符高低來移動位置，如圖 4-2-17 所示。

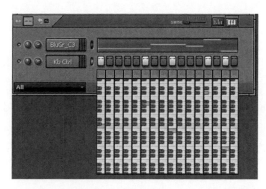

圖 4-2-17 在 Fruity Keyboard Controller 軌內編輯好音符

　　調節上面鍵盤上的黃色區域，可以調節音符有效覆蓋區域，只有在黃色覆蓋區域內的鍵位才能產生作用，如圖 4-2-18 所示。

調節覆蓋區域

圖 4-2-18

　　在鍵位名稱左邊的旋鈕用於調節控制強度，當用滑鼠右鍵點擊鍵盤上方的黃色區域內任意一個鍵位的時候，就會顯示出該鍵位的音符名稱，點亮 "RELEASE" 並調節這個旋鈕可以改變音符的釋放值；最右邊的旋鈕為圓滑度旋鈕，使用它可以讓被控制的推桿之移動更加圓滑或者更加生硬，如圖 4-2-19 所示。

圖 4-2-19

4.2.4 Dashboard

Dashboard 可以讓使用者自己在空白面板上任意添加各種旋鈕與推桿，進而製作一個屬於自己專屬的控制器或者樂器。

點擊左上角的倒三角箭頭，會出現一排選單。Clear panel 是清除主面板上的所有設備；Add control 是增加控制器，還可以選擇匯出或是匯入 TXT 檔（您所設置的所有參數都能儲存成 TXT 檔），還能匯出 ZIP 壓縮檔，在匯出的壓縮檔裡儲存了設置（INI）檔與面板的圖片檔。

首先增加一個 GM 格式的 MIDI 音色庫，選擇 Add control，然後在其子功能表中選擇 Patch selector，然後增加一個 GM 音色庫，如圖 4-2-20 所示。

圖 4-2-20 添加 GM 音色庫

增加後面板上就會出現一個小框，當中寫著 GM 音色庫的第一個音色名稱 Acoustic Grand Piano，方框四周分別有四個小箭頭，利用這四個小箭頭，可以微調它在面板中的位置。當然您也可以直接用滑鼠拖動它到某個位置。它的右下角有個斜方向鍵，拖動它就能夠改變該方框的大小尺寸，在右邊 Appearance 下的參數中，可以即時看到它長寬高的參數，會隨著滑鼠的拖移而發生變化，如圖 4-2-21 所示。

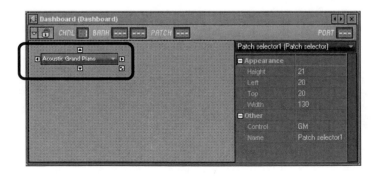

圖 4-2-21

此時必須把音效卡設置調整一下，將當前音效卡的 PORT 號改成 "0"，以保持與 MIDI 輸出的 PORT 號碼對應，這樣才能夠聽見 GM 音色庫的 MIDI 音色，如圖 4-2-22 所示。

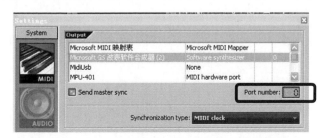

圖 4-2-22

有了一個 MIDI 軌後，接下來就是增加控制器來控制它，還是點擊面板左上角的倒三角箭頭，選擇「Add control」，然後在 Slider 任意選擇一個控制器，如選擇「PeaveySlider」，一個推桿就出現在面板上了，如圖 4-2-23 所示。

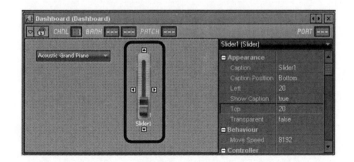

圖 4-2-23

接下來就把這個推桿與 MIDI 控制器連接上，在右邊的參數面板有 Controller 選項，然後在 Ctrl Type 中選擇 CC，也就是 MIDI 控制器，如圖 4-2-24 所示。

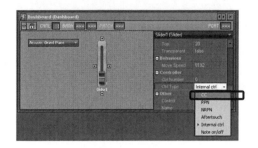

圖 4-2-24

然後在 Ctrl Number 裡選擇控制器號碼，在此選擇的是 7 號控制器（音量控制）。這時候在下面會出現兩個可選參數 Max 與 Min，它們代表著控制器的最大與最小控制範圍，一般情況下使用預設就行，用不著去刻意修改它。

現在還不能推動這個推桿，必須把面板左上角的"鎖"給關上，這樣右邊的參數欄就會消失，也能操作剛增加的兩個設備了，如圖 4-2-25 所示。

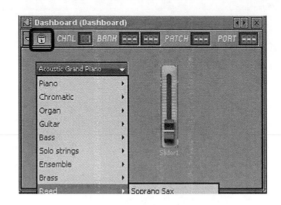

圖 4-2-25

您還可以增加按鈕等不同種類的控制器來控制該音色，在面板右上角的雙箭頭上點擊滑鼠右鍵，可以匯出內建的一些控制面板，如圖 4-2-26 所示。

圖 4-2-26 預設面板

透過這些控制器推桿和旋鈕，可以使用之前提到的 LINK 方法，將它們連接到其他效果器中，來作為其他效果器的控制器。

實際增加控制器與控制器的方法，請參照以下列表：

PANEL 主視窗

APPEARANCE	
LABEL COLOR	選擇字的顏色
LABEL FONT	選擇字體
GRID	
GRID COLOR	花紋顏色
GRID SIZE	花紋間隔大小
SNAP TO GRID	選 TRUE 或 FALSE 來顯示或隱藏花紋
OTHER	
INSTRUMENT	樂器
PANEL	板面風格
PAGES	
PAGE NAMES	頁面名稱
PAGE INDEX	寫好頁面名字後才會出現這一項，通過它來選擇不同的頁面

推桿主視窗

APPEARANCE	
CAPTION	標題名稱
HEIGHT LEFT TOP WIDTH	長寬高
SHOW CAPTION	可選擇 TRUE 或 FALSE 來顯示或隱藏該標題
PAGE	選擇它所在的頁面
BEHAVIOUR	
MOVE SPEED	移動速度參數
CONTROLLER	
CTRL NUMBER	控制號
CTRL TYPE	控制器選擇
MAX	控制範圍
MIN	控制範圍
OTHER	
CONTROL	同類型控制器的轉換
NAME	在頂上的大標題的名字修改

按鈕視窗

其他同上	
BEHAVIOUR	
FX ATTACK	寫上比較小的數字（比如1），會讓滑鼠在按鈕上點一下，按鈕只亮一下就滅掉，但是還是發生作用。
FX BLINK	選擇 ON PRESS 會讓按鈕不停的閃動
FX RELEASE	按鈕閃動速度
FX TYPE	按鈕閃動方式
FX WHEN	選擇 ON OVER 的時候，當用滑鼠關掉按鈕功能按鈕會閃一下
TOGGLE	選擇 TRUE 或 FALSE 來設定按鈕是按一下就一直保持按下去的狀態還是按一下之後滑鼠鬆開就回到沒按的狀態

4.2.5 Fruity Envelope Controller

Fruity Envelope Controller（ENV CTRL）簡稱 envelope 控制器，跟之前所提到的控制器不一樣，它是一個透過繪出 envelope 曲線的控制器，接下來講解這個控制器的基本操作方法與技巧。

打開該控制器後，為了能即時看到所產生的效果，可以另開一個音色外掛程式，並且把該音色外掛程式的音量（或是其他參數）連接上這個控制器，連接的時候顯示控制設備有四個，那是因為 Fruity Envelope Controller（ENV CTRL）左上角有四個數字，它們分別代表四個頁面，也就是說您可以用一個 Fruity Envelope Controller 來設置四種不同的 envelope，並且讓這四種不同的 envelope 同時分別來控制其他外掛程式的四種設備，在此先只選擇第一個就行了，因為接下來的操作將在第一個頁面中講解，至於怎麼連接上控制器的方法，在這裡就不重複。

在下面的 ATT、DEC、SUS、REL 四個小旋鈕，分別是起始時間與釋放時間等四個最基本的參數，幾乎所有的合成器裏都會出現這四個參數，相信大家不會陌生，透過這四個旋鈕，我們可以在上方的 envelope 線裏即時的看到參數的變化。而這四個小旋鈕的最左邊有一個小圓點，這是一個開關，關上它之後這個控制器將不再有任何作用，envelope 線視窗的顏色變化也能看出來這一點。而這四個小旋鈕的最右邊的 TEMPO 選項可以使 envelope 線對準小節線，也就是對準當前 FL Studio 的速度。

在下面的拖動條左下角有一個小三角箭頭，點擊它可以出現一排下拉功能表，選擇"Open state file..." 可以叫出 FL Studio 內建的一些 envelope 線參數，如圖 4-2-27。

圖 4-2-27

　　選擇「Save state file」可以儲存自己所調整好的 envelope 參數。選擇「Copy state」複製 envelope 參數；選擇「Paste state」貼上 envelope 參數。選擇「Flip vertically」可以使 envelope 產生 "倒影" 而顛倒過來。選擇「Analyze audio file」可以叫出一個音訊檔，它會根據所匯入的音訊檔，自動把 envelope 畫出來。

　　Fruity Envelope Controller 的鍵盤，以滑鼠點擊上面的琴鍵，就能觸發 envelope 對所控制設備的控制，同樣地，用 MIDI 鍵盤也是一樣，如圖 4-2-28 所示。

圖 4-2-28

　　在拖動條下方有四個按鈕選項，其中 FREEZE 的意思就是凍結 envelope，以避免操作失誤，不小心改變了好不容易設置好的 envelope。STEP 、SNAP 和 SLIDE 分別是畫 envelope 的幾種基本調製方式，實際方法在之前的 envelope 說明中詳細講到過，在此不再重複。

Fruity Envelope Controller 上方各種選項：

　　ENV 推桿：整體 envelope 參數視窗，效果主要就是由這裡的 envelope 所發出的。它上面的推桿能夠控制該 envelope 的發送量大小。

　　LVL 推桿：能夠控制被控制參數的位置高低，比如音量旋鈕，推動它可以改變音量旋鈕的位置，使音量旋鈕在該位置回應當前 envelope 的控制。

　　LFO 推桿：低頻震盪器，上方的推桿能改變該 LFO 視窗中灰線的位置形狀。

　　KEY：直接影響 ENV envelope 對所控制設備參數的發送量。

　　VEL：影響 ENV envelope 對所控制設備參數的大小，如圖 4-2-29 所示。

圖 4-2-29

圖 4-2-30

221

在頁面數字顯示下方，也就是左上角的 "1234" 按鈕下方還有一個 MODE 選項，它有兩種模式，分別為單極與雙極，如圖 4-2-30 所示。

4.2.6 外掛程式的自動化參數控制

FL Studio 內建的外掛程式，大部分都能夠對上面的旋鈕以及推桿直接進行自動化參數控制，並且能透過幾種方式來達到這一目的（在以前的章節已經講過）。但是某些外掛程式以及外部外掛程式（另外安裝的外掛程式）上的各種參數（旋鈕與推桿），並不能直接進行自動化參數控制，這時候就需要對它們進行一些設置才能達到目的。

首先打開一個外掛程式，叫出外掛程式面板，點擊左上角的 "插頭" ，選擇 "Browser parameters" ，如圖 4-2-31 所示。

外掛程式內的參數

圖 4-2-31 圖 4-2-32

在左邊的 Browser 視窗就會自動出現一排功能表，這個功能表也可以直接找到，路徑在 Browser 視窗是 Current project 下的 Generators，然後在 Generators 中找到當前的外掛程式名稱，外掛程式名稱下的那些功能表，就是當前外掛程式內所有旋鈕推桿之類的參數選項，透過這些選項，我們就能為當前外掛程式做自動化參數設置，如圖 4-2-32 所示。

以 DIRECTWAVE 這個外掛程式為例，首先在 01：Master 上點擊滑鼠右鍵，選擇「Edit events」，跳出一個 Events 視窗，熟悉琴鍵軸窗的讀者，應該一眼就能看出來這個 Events 視窗中，實際上也是按照琴鍵軸視窗的形式來顯示。您可以用鉛筆或者刷子工具來畫出想要的 Master envelope。在 DIRECTWAVE 中，Master 就是 PROGRAM 視窗之 Master 專案的 VOLUME 主音量旋鈕，關於 DIRECTWAVE 其他的旋鈕所對應著選單內哪個參數，在此就不詳細說明。

畫完之後播放一下，就能看見 PROGRAM 視窗 Master 專案的 VOLUME 主音量旋鈕，隨著剛才所畫的 envelope 轉動，如圖 4-2-33 所示。

刷子工具

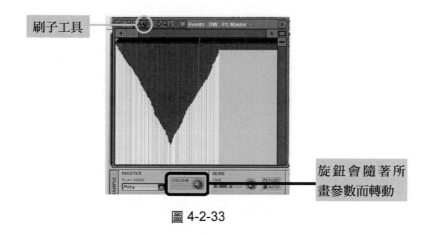

旋鈕會隨著所
畫參數而轉動

圖 4-2-33

在這裡會涉及剛才所提到的 DIRECTWAVE 中 ZONE 視窗內的 EDIT/AUTOMATION 了。點亮 CURRENT 後，您所畫的 envelope 都會失去作用，但是參數沒有被刪除，只是現在沒有作用，當點亮 GLOBAL 之後，所畫的參數 envelope 才會有作用。須要注意的是，如果 DIRECTWAVE 沒有匯入音色庫，EDIT/AUTOMATION 是無效的，如圖 4-2-34 所示。

圖 4-2-34

當按照上面的方法完成了 01：Master 的自動化參數設置之後，並沒有關閉那個 Events 視窗，這時候如果想參照 01：Master 的 Events 視窗來畫另一個參數的 envelope，也可以在另一個參數名稱上點擊滑鼠右鍵，然後選擇「Edit events in new window」，就能夠在 FL Studio 同時顯示兩個 Events 視窗了，依照同樣的做法，可以讓 FL Studio 同時顯示多個 Events 視窗，如圖 4-2-35 所示。

圖 4-2-35 顯示多個 Events 視窗

如果在另一個參數名稱上點擊滑鼠右鍵，然後仍選擇「Edit events」，這時候所顯示的那個 EVENTS 視窗，就會變成所選的另一個參數設置了，而先前的 01：Master 的 Events 視窗就不見了。

關於在 BROWSER 欄中，所顯示參數功能表做自動化參數設置還有別的方法：

1. 錄製參數：方法在此不再贅述。當錄製完參數之後打開該外掛程式的琴鍵軸窗，在下面的音量控制顯示窗，最左邊點擊一下滑鼠左鍵，可以看到剛錄製完的參數名稱已經存在裡面了，選擇它在下面的控制顯示，就變成了這個參數的控制顯示了，此時就能利用鉛筆或者刷子工具，在當中對照著琴鍵軸的音符來畫 envelope 了。

2. 用 envelope 來控制：實際方法將在後面的章節會講解。

3. 用 FL Studio 內建的控制器來控制外掛程式的各種參數：打開 FL Studio 混音台，在當前外掛程式所處的那一軌中使用控制器「Fruity X-Y Controller」（這樣是為了方便，其實您可以在任何一軌使用控制器）。

接著在外掛程式面板上的左上角找到"插頭"圖示，點擊滑鼠右鍵，選擇「Link all parameters...」會跳出一個 Control 設置視窗，如圖 4-2-36 所示。

圖 4-2-36 Control 設置視窗 圖 4-2-37

在 Control 設置視窗點擊最上面的小視窗，就會出現跟左邊 Browser 所顯示的那些外掛程式參數名稱一樣的表格，裡面的內容就是當前外掛程式的各種參數，您可以透過選擇表格內的名稱來修改外掛程式的各種參數，如圖 4-2-37 所示。

在當中選擇一個您想控制的參數名稱，這裡仍用 Master 舉例，在 Internal controller 選擇控制器「Fruity X-Y Controller」的 X 座標或者是 Y 座標，然後點擊 Control 設置視窗右下角的

Accept 按鈕，確定完成操作，這時候 Control 設置視窗並沒有關掉，在最上面小視窗顯示出第
二個參數名稱中，意即讓您繼續設置下一個，如圖 4-2-38 所示。

圖 4-2-38

　　在此先不設置，直接關掉 Control 設置視窗，然後用滑鼠來移動「Fruity X-Y Controller」
控制器的十字座標，就可以看見外掛程式面板中，MASTER 欄位下的 VOLUME 旋鈕跟著十
字座標在轉動了。

第五章
外掛樂器（**VSTi**、**DXi**）與 **ReWire** 技巧

5.1 **VSTi** 或 **DXi** 的使用方法

5.1.1 安裝方法

電腦音訊方面比較常用的外掛效果器包括兩大類：DirectX 和 VST。而比較通用的外掛樂器格式為 VSTi 和 DXi，它遵循了微軟公司的統一標準，相容性很好，幾乎所有的音訊軟體都可以支援。

【音樂教室】

*VST：是 Virtual Studio Technology 的縮寫，它是根據 Steinberg 公司的軟體效果器技術，以外掛程式的形式存在，可以在現今大部分的專業音樂軟體上運行，在支援 ASIO 驅動的硬體平台下，能夠以較低的延遲提供高品質的效果處理。要達到 VST 的最佳效果（也就是延遲很低的情況），您的音效卡要支援 ASIO。

*DX：是 DirectX 的縮寫，它是根據微軟的公司 DirectX 介面技術的軟體效果器技術，以外掛程式的形式存在，可以在當今 99% 的 PC 專業音樂軟體上運行（毫不誇張），在支援 WDM 驅動的硬體平台下，能夠以較低的延遲提供非常高品質的效果處理。DX 效果器幾乎涵蓋了所有音樂製作中用到的效果器，而且由於 DirectX 技術的開放性，很多廠商甚至是個人，都開發了數不清的 DX 效果器，有些是相當成功相當實用的效果器。

*VSTi：是 Virtual Studio Technology Instruments 的縮寫，和 VST 一樣，它是根據 Steinberg 的虛擬樂器技術，以外掛程式的形式存在，可以在當今大部分的專業音樂軟體上運行，在支援 ASIO 驅動的硬體平台下，能夠以較低的延遲提供非常高品質的效果處理。同樣要達到 VSTi 的最佳效果（也就是延遲很低的情況），音效卡要支援 ASIO。

VSTi 軟體合成器與 VST 效果器不同的是，它是用來控制 MIDI 軌的，每個 VSTi 外掛程式都提供了很多的音色，以及豐富的參數控制，讓您自己創造出獨一無二的音色。不同的 VSTi 有著不同的音色合成方法，無論是波表合成器，模擬合成器，FM 合成器，VSTi 都可以勝任。能夠使用這些 VSTi 外掛程式的音樂軟體，我們稱為 VSTi 宿主（Host），FL Studio 也是這一類的宿主軟體。

*DXi：是 DirectX Instrument 的縮寫，是 Cakewalk 公司根據 DirectX 規格獨立開發的軟合成器技術，基本上也以外掛程式形式存在。安裝 DX 與 DXi 格式的外掛程式不需要刻意指定安裝路徑，只要是有安裝，宿主軟體就能透過更新（refresh）而找到這一類程式，而 VST 與 VSTi 格式的外掛程式，則必須將主程式安裝在特定的檔案夾內，然後再於宿主軟體設置該檔案夾的路徑，透過更新便可找到並使用。

FL Studio 設定了一個專門用來安裝 VST 與 VSTi 外掛程式的檔案夾，路徑預設為：C:\Program Files\Image-Line\FL Studio\Plugins\VST。安裝這一類的外掛程式的時候，只需要在安裝過程中把安裝路徑自定義為以上路徑即可。

如果電腦中已經安裝了 CUBASE 或者 NUENDO 之類的軟體，安裝 VST 與 VSTi 格式外掛程式的時候，如果不以手動修改安裝路徑，則安裝路徑會被預設為 C:\steinberg\vstplugins。

如果外掛程式已經被安裝到了 C:\steinberg\vstplugins 檔案夾內，在 FL Studio 是更新不出來的，必須要在 FL Studio 的檔案設置裡修改 VST 與 VSTi 格式外掛程式路徑，方法如下：

在 FL Studio 的主功能表 OPTIONS 選擇「File settings」，會跳出檔設置視窗，在【VST plugins extra search folder】下用滑鼠點擊「檔案夾」圖示，在跳出的檔路徑選擇視窗內選擇 C:\steinberg\vstplugins 檔案夾路徑，如果安裝在其他光碟機內，則選擇其他光碟機內的 \steinberg\vstplugins 檔案夾路徑，下圖 VST 與 VSTi 外掛程式安裝的檔夾路徑為 L:\steinberg\vstplugins，如圖 5-1-1 所示。

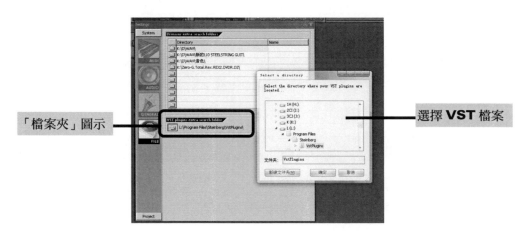

「檔案夾」圖示

選擇 VST 檔案

圖 5-1-1

選擇完畢並確定後，可以關閉檔案設置視窗。

接下來是更新外掛程式，在主功能表【CHANNELS】選擇「Add one」，並在子功能表選擇第一項「More...」，如圖 5-1-2 所示。

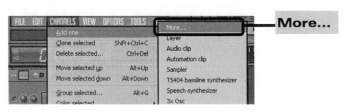

More...

圖 5-1-2

接著會跳出外掛樂器列表，如圖 5-1-3 所示。

圖 5-1-3 樂器外掛程式列表

點擊列表最下方的「Refresh」後會出現兩個更新選項，選擇「Fast scan（recommended）」為快速更新所安裝的新外掛程式，是 FL Studio 推薦的一種掃描方式。若選擇「Scan & verify（unsafe！）」，為完全更新那些外掛程式的安裝資訊，如果有一些外掛程式是試用版本，本來就沒有被註冊，在選擇這種更新方法的時候會逐一跳出用戶註冊的警訊，碰到不穩定的或者損壞了的外掛程式，更容易造成 FL Studio 自動關閉或者當機，所以這一種更新方法是不太安全的更新方法，如圖 5-1-4 所示。

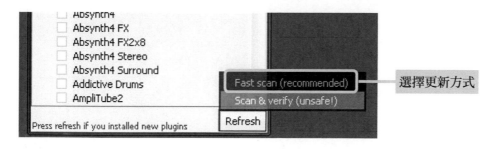

圖 5-1-4

透過這方法能夠更新 VSTi 外掛程式，而更新 VST 外掛效果器需要打開混音台，在混音台添加效果器的地方，選擇「Select」子功能表下的「More...」，如圖 5-1-5 所示。

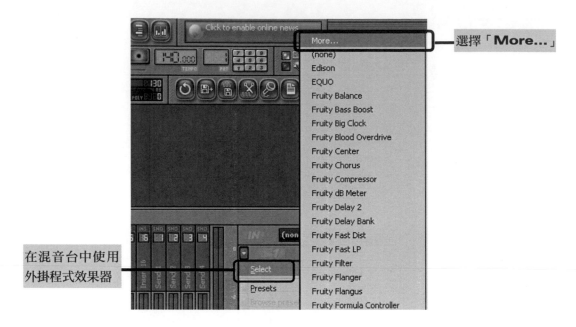

選擇「More...」

在混音台中使用
外掛程式效果器

圖 5-1-5

接著會跳出外掛效果器列表,如圖 5-1-6 所示。同樣點擊列表最下方的「Refresh」後會出現兩個更新選項,與更新外掛樂器的方法一樣,如圖 5-1-7 所示。更新出來新安裝的外掛程式名稱顯示為紅色。

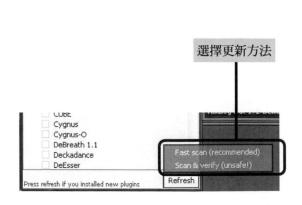

選擇更新方法

圖 5-1-6 外掛效果器清單 圖 5-1-7

5.1.2 多軌道的樂器分別把音色分配給不同的 **MIDI** 軌

　　如果您已經安裝了一些 VSTi 外掛程式樂器，有一些 VSTi 本身就附帶 16 個通道（channel），可以在 FL STUDIO 中與 MIDI OUT 軌進行連接，這樣在編輯很多聲軌時，就不用每一軌都匯入一次 VSTi，那樣會很耗電腦系統資源。在學習了這一節之後，若以後要做一個至少 16 個聲部的曲子，也只需要匯出一個 VSTi 就行了，這樣大幅度的節約了系統資源！

　　匯出一個 16 通道的 VSTi，從【CHANNELS】的「Add one」中選擇「More...」，跳出一個視窗，當中都是以之前安裝的外掛程式，在此選擇 SampleTank 取樣器外掛程式，該外掛程式有 16 個樂器通道，也就是說可以載入 16 個樂器取樣音色到取樣器中，但是在漸進式音序器裡，只出現了一個 SampleTank 軌而並非 16 軌，如圖 5-1-8 所示。

圖 5-1-8 SampleTank 取樣器面板

　　關於這個 VSTi 外掛程式的詳細用法在此不做講解。首先載入一些不同取樣樂器到不同的樂器通道裡，如圖 5-1-9 所示。

將選擇的音色
載入樂器通道

選擇音色

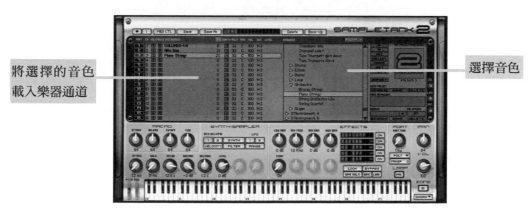

圖 5-1-9

如果在 SampleTank 軌寫入音符，播放的時候則只能聽到樂器通道中的第 1 通道所載入的樂器發出聲音，其他樂器通道內的樂器毫無回應，如圖 5-1-10 所示。

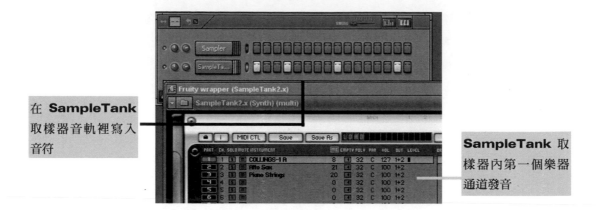

在 **SampleTank** 取樣器音軌裡寫入音符

SampleTank 取樣器內第一個樂器通道發音

圖 5-1-10

如果想要使用其他樂器通道內的取樣音色，就必須添加 MIDI 軌，並使 MIDI 軌與 SampleTank 外掛取樣器連接起來才行，如圖 5-1-11 所示。

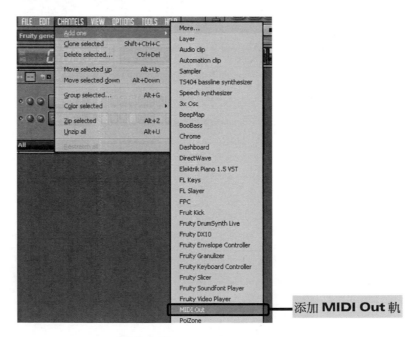

添加 **MIDI Out** 軌

圖 5-1-11

在所添加的 MIDI 軌的設置視窗內，可以看到 PORT 號為「0」，如圖 5-1-12 所示。

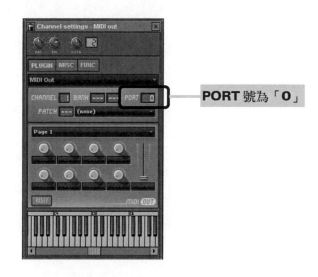

圖 5-1-12

在 SampleTank 外掛取樣器面板的右上角，也有取樣器自己的 PORT 號碼，只需要將這個 PORT 號碼改為「0」即可與所添加的 MIDI 軌連接起來，如圖 5-1-13 所示。

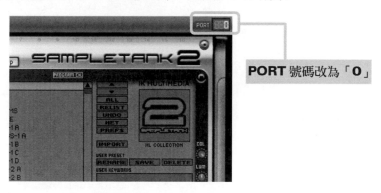

圖 5-1-13

接下來可以在 MIDI 軌的設置視窗內，選擇與 SampleTank 外掛取樣器對應的樂器通道，改變 CHANNEL 號碼即可改變樂器通道號碼，如果將 CHANNEL 號碼改為「2」，那麼這個 MIDI 軌所發出的聲音就是 SampleTank 取樣器中第 2 個樂器通道內的樂器音色，如圖 5-1-14 所示。然後就可以在這個 MIDI 軌中使用取樣器內的音色進行編輯樂曲了，如何使用 MIDI 軌的控制器等技巧請參考本書前面的章節。

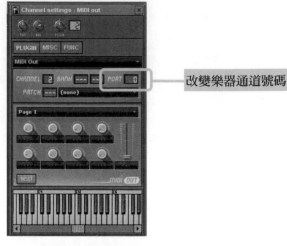

改變樂器通道號碼

圖 5-1-14

　　其他樂器通道的外掛樂器也都可使用這個方法來與 MIDI 軌建立連接。需要注意的是，如果樂器外掛程式的 PROT 號碼與 MIDI 軌的 PROT 號碼都為「0」，那麼在 MIDI 設置視窗內，最好不要將輸出音效卡的 PROT 號改為「0」，否則有些附帶 GM 格式 MIDI 音色庫的音效卡還是會在 MIDI 軌內發出聲音，如果是這種情形，您就會聽見同時發出外掛樂器的聲音與 GM 格式 MIDI 音色庫內的聲音，所以必須避免這種事情發生，如圖 5-1-15 所示。

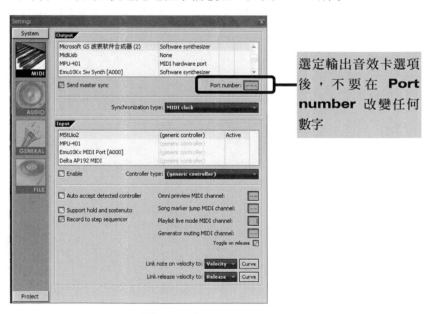

選定輸出音效卡選項後，不要在 **Port number** 改變任何數字

圖 5-1-15

5.1.3 控制外掛程式的參數

有人會發現，在 FL Studio 使用 VSTi 的時候，並不能隨意在 VSTi 修改一些參數，比如像音量，聲相之類的基本參數，就完全沒辦法直接修改。即使當時在播放的過程中修改了音量大小，可是當停止播放後，音量就會馬上回到預設值。很多人可能會為這個問題傷透了腦筋，在這一節裡將教您怎樣來修改 VSTi 中的各項參數值。

在 FL Studio 介面左邊的 Browser 視窗，有一個功能表名稱叫【Current project】，如圖 5-1-16 所示。

圖 5-1-16

點擊它就可以看到出現了四個子功能表，然後再選擇第三個子功能表「Generators」，就會看到又多出了兩項目錄（在沒有使用 VSTi 的時候，這個功能表下是空的），第一項就是 SampleTank 外掛取樣器，第二項就是剛才所使用與 VSTi 第二通道相連的 MIDI OUT 軌，如圖 5-1-17 所示。

圖 5-1-17

圖 5-1-18

先點擊 SampleTank 外掛取樣器功能表，它的下拉功能表會出現此 VSTi 中，所有必須使用這裡的設置才能調節參數值的調節列表，從 Channel 1 到 Channel 16，可以看到聲相與音量值只能在這裡進行調節。

那麼 SampleTank 外掛取樣器中其他的旋鈕參數，為何在這裏看不到呢？原因是那些旋鈕參數可以在 SampleTank 外掛取樣器的面板上直接進行調節，所以就不用這裡進行設置了。用滑鼠旋轉 SampleTank 取樣器面板中第二個樂器通道的音量旋鈕，在「Generators」就能看到當前選擇為「Channel 2 Volume」，如圖 5-1-18 所示。

在它上面點滑鼠右鍵，在跳出的功能表選擇第一項「Edit events」，就可以在跳出的 Events 視窗畫出想要的音量值了，還可以畫出漸強與漸弱，方法與工具的用法在以前的章節曾經講到過，如圖 5-1-19 所示。

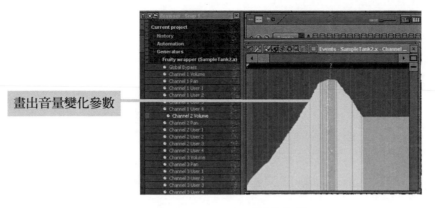

畫出音量變化參數

圖 5-1-19

「Channel 1 User 1」到「Channel 1 User 4」四個參數，分別可以控制 SampleTank 外掛取樣器面板上 MACRO 區域的四個旋鈕，如圖 5-1-20 所示。

MACRO 區域

圖 5-1-20

而不同的 VSTi 外掛程式能夠被控制的參數也不同，而且對於支援 MIDI 控制器資訊的外掛程式來說，還可以在「Generators」直接修改 MIDI 控制器資訊，如圖 5-1-21 所示。

圖 5-1-21

除了以上對外掛程式參數進行設置之外，還可以運用外掛程式參數錄製，方法請參考前面章節中，關於效果器參數錄製方法的內容。

5.1.4 給被分配的 MIDI 軌添加音訊效果器

前面學了如何給 VSTi 分配 MIDI Out 的軌道，然而分配完後很多人又開始頭疼起來，因為在 MIDI Out 的通道設置裡沒有「FX」設置，也就是說沒有辦法直接給 MIDI Out 中的音符添加效果器，而且也不能分軌匯出，後期處理極不方便。但是別以為在 FL Studio 就不能給 MIDI Out 加效果器，現在就來說明怎樣給 MIDI Out 加效果器，而且用這種方法也可以同時分軌匯出音訊。

使用一個多軌道的 VSTi，在這裡先以 HYPERSONIC 來做示範，如圖 5-1-22 所示。

圖 5-1-22 HYPERSONIC 介面

先把右上角的 PORT 號修改成「0」，如圖 5-1-23 所示。然後把它的【Channel settings】視窗裏的 FX 通道號改成「1」，如圖 5-1-24 所示。

圖 5-1-23

圖 5-1-24

再使用兩個 MIDI Out 軌，並使它們的 PORT 號碼都設為「0」，否則不能跟 VSTI 連接（這一點在以前的課程中曾講到過），並且給這兩個 MIDI Out 軌的 CHANNEL 號碼分別設成「1」和「2」，這樣就跟 VSTi 中的第一與第二通道的音色連接起來了。如圖 5-1-25、圖 5-1-26 所示。

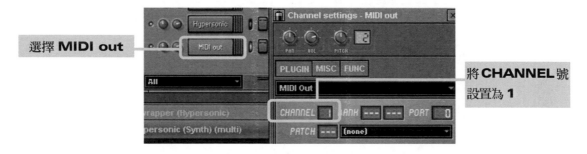

圖 5-1-25

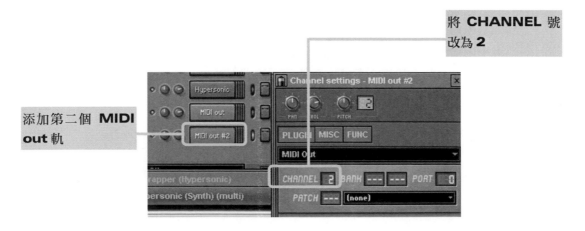

圖 5-1-26

在 VSTi 的第一與第二通道裡選擇好音色，並在兩個 MIDI Out 軌編輯好音符，如圖 5-1-27 所示。

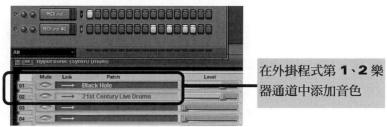

在外掛程式第 **1、2** 樂器通道中添加音色

圖 5-1-27

在 VSTi 面板的左上角有一個「倒三角形」按鈕，點擊它後在下拉功能表裡選擇第三個「Enable multiple Outputs」，如圖 5-1-28 所示。

「倒三角形」的按鈕

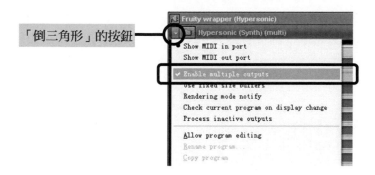

圖 5-1-28

在 VSTi 面板的最右邊有一排直立排列的選項，選擇「MIX」，就會出現這樣的介面，如圖 5-1-29 所示。

圖 5-1-29

在第二個選項「OUT」就是用來選擇 FX 通道輸出的，在上面點擊右鍵就可以看見幾個數字選項，只能選四個通道，在此給第二樂器通道選擇「2」，如圖 5-1-30 所示。

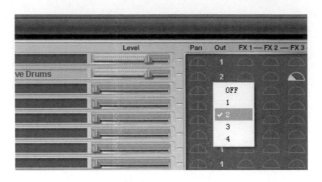

圖 5-1-30

現在就來播放一下！在混音台裡就可以很明顯的看到，混音台的 FX1 與 FX 2 通道分別控制了這兩個 MIDI Out 軌編輯的音符了，接下來就可以給這兩個 MIDI Out 軌來加入效果器和輸出音訊。如圖 5-1-31、圖 5-1-32 所示。每個不同的外掛樂器都有相對找到 OUTPUT 的方法，這裡無法逐一示範。

兩個 **MIDI** 軌已經分別與混音台不同軌道聯繫起來了

給第 **2** 個 **MIDI** 軌添加外掛音訊殘響器

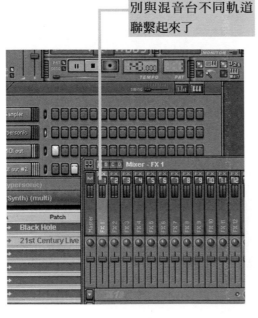

圖 5-1-31

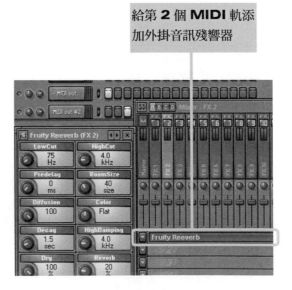

圖 5-1-32

5.2 Rewire—讓數種軟體聯合起來共同工作

5.2.1 在 FL studio 中 Rewire Reason

FL Studio 有個 Rewire 功能，就是以 FL Studio 為主，其他軟體為輔，在 FL Studio 匯入其他軟體或音色來共同製作音樂。或者相反以其他軟體為主，FL Studio 為輔，在其他軟體匯入 FL Studio 共同作曲，這裡先說明如何在 FL Studio 中 Rewire Reason。

在主功能表【CHANNELS】選擇「Add one」，當中就有 ReWired，點擊進入 ReWire 設置視窗，如圖 5-2-1 所示。

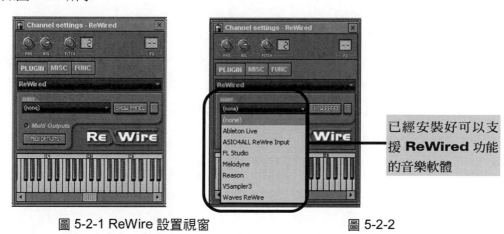

已經安裝好可以支援 **ReWired** 功能的音樂軟體

圖 5-2-1 ReWire 設置視窗　　　　　　　　　圖 5-2-2

在 ReWire 的設置視窗的 CLIENT 選項裡，點擊就會出現下拉功能表，當中顯示的全是在電腦中已經安裝好了，且可以支援 ReWired 功能的音樂軟體，如圖 5-2-2 所示。

選擇 Reason，這時候沒有任何反應，需要點擊一下「SHOW PANEL」才能看到 Reason 的面板，如圖 5-2-3、圖 5-2-4 所示。

圖 5-2-3　　　　　　　　　　圖 5-2-4 Reason 的介面

進入 Reason 介面，可以看到 AUDIO OUT 中 REWIRE 功能已經點亮，如圖 5-2-5 所示。

圖 5-2-5

回到 FL Studio 的 ReWire 設置視窗，點擊「MIDI OPTIONS」，會出現 MIDI Settings 視窗，在視窗的左邊「Channels」中有現在於 Reason 所有取樣器以及音色，請您在 Reason 裡先選擇好 16 個通道的音色，關於 Reason 的用法就不多說明。

「PORT」中選擇「0」（選其它的也可以，只要跟 MIDI OUT 的 PORT 統一就行），然後點擊「Add/Change」，左邊的 Mappings 就會出現 Input port 0 TO "Bus 6"的字樣，表示現在已經成功將 Reason 與 FL Studio 連接起來了，如圖 5-2-6 所示。

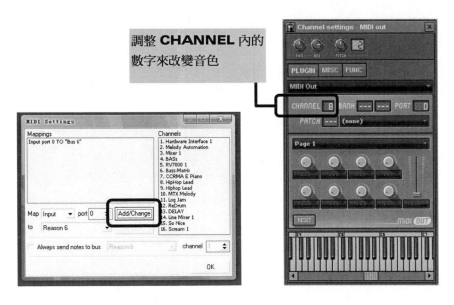

圖 5-2-6 MIDI Settings 窗口 圖 5-2-7

接下來添加一個 MIDI Out 軌。然後在 MIDI Out 的【Channel settings】中 PORT 號碼預設就是「0」，接著根據需要來調整「CHANNEL」中的數字，就能使用 Reason 中 16 個通道的音色了，如圖 5-2-7 所示。

5.2.2 在 Live 中 ReWire FL Studio

FL Studio 除了能夠做為宿主軟體來 ReWire 其他軟體，同樣地，其他軟體也能做為宿主軟體來 ReWire 它。在此以 Ableton 公司的 Live 做為示範。

在安裝 FL Studio 的時候，會有兩個 FL Studio VSTi 檔將被安裝到指定檔案夾內，只需要選擇該指定檔案夾的路徑，將其安裝到自己設定的外掛程式檔案夾內，然後在 Live 找到該檔案夾，並且更新 FL Studio VSTi，在 【Plug-In Devices】視窗內找到 FL Studio VSTi 檔就可以使用，如圖 5-2-8 所示。

圖 5-2-8

用滑鼠按住【Plug-In Devices】視窗內的 FL Studio VSTi 不鬆手，直接將其拖入一個空白 MIDI 軌，就會在 Live 中出現一個 FL Studio 的 ReWire 小視窗，如圖 5-2-9 所示。

圖 5-2-9 FL Studio 的 ReWire 小視窗

圖 5-2-10

同時在 Live 外掛樂器與效果器視窗內也會出現 FL Studio VSTi 的控制面板。點擊 FL Studio 的 ReWire 小視窗內「水果」圖案，就會出現 FL Studio 的介面，FL Studio 已經為使用者準備了一套 16 軌的音色，一般情況下，使用這 16 軌音色就可以完成一首曲子了，當然如果使用者不需要使用這 16 軌音色，可以自行在 FL Studio 內進行添加與刪除音軌的工作。

在 FL Studio 的介面中點擊關閉按鈕才能返回 Live 介面，但是此時並不是真正關閉 FL Studio，只是暫時關閉了 FL Studio 的顯示而已。點亮 Live 右邊的「I-O」按鈕，如圖 5-2-10 所示。

打開輸入輸出設置面板，這時候會發現載入 FL Studio 的 MIDI 軌中「MIDI to」已經變成了「Audio to」，而「MIDI From」沒有任何變化。點亮該 MIDI 軌的 MIDI 介面錄音按鈕，然後開始演奏 MIDI 鍵盤，或者播放已經編寫好的音符，就可以聽到 FL Studio 第一軌音色的聲音，如圖 5-2-11 所示。

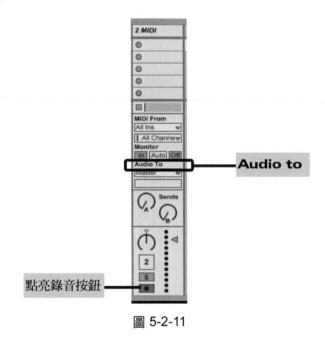

圖 5-2-11

在載入 FL Studio 的 MIDI 軌不要寫入或錄入任何音符，因為這一軌只是 FL Studio 的載體，而且只能使用 FL Studio 的第一軌音色，如果需要使用到 FL Studio 裡其他軌的音色，就需要新增加空白 MIDI 軌，在 MIDI 軌上方點擊滑鼠右鍵，選擇「Insert MIDI Track」，或者是直接使用電腦鍵盤的快捷鍵 Ctrl+Shift+T 來新增一個空白 MIDI 軌，如圖 5-2-12 所示。

圖 5-2-12

在新增加的空白 MIDI 軌內「MIDI to」 選擇載入 FL Studio 的那一軌，也就是 2-MIDI，如圖 5-2-13 所示。然後在下面就可以選擇當前 FL Studio 任何一軌已經被打開的音色了，如圖 5-2-14 所示。

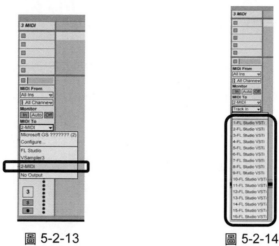

圖 5-2-13　　　　　　　　　　　　　圖 5-2-14

用以上所述的方法，可以添加更多的空白 MIDI 軌，並且把它們的「MIDI to」全部選擇為載入 FL Studio 的那一軌，也就是 2-MIDI，就能在下面選擇不同的 FL Studio 中所打開的音色。這樣做就可以用 Live 載入 FL Studio 裡的音色，或者外掛合成器來製作音樂，如圖 5-2-15 所示。

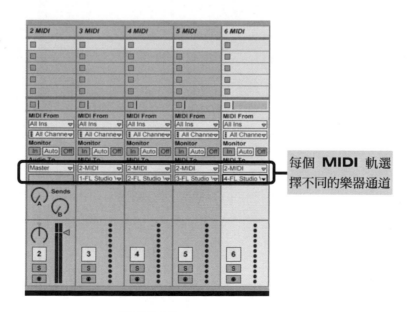

每個 **MIDI** 軌選擇不同的樂器通道

圖 5-2-15

在 Live 內使用 FL Studio VSTi 檔來打開 FL Studio，在編輯好音符進行播放的時候，會發現播放之後過幾小節會出現 FL Studio 中節拍器的聲音，好像兩個軟體並沒有達到速度同步，這時候只需要在 FL Studio 的 ReWire 小視窗內把 TIME OFFSET 值改為「0」，用滑鼠點住數值視窗內的數字，上下方向拖動來改變 TIME OFFSET 值，這樣就可以使這兩個軟體的播放達到同步了。

實際上嚴格來說，以上的連接方法並不是真正的 ReWire，而只是把 FL Studio 當成了一個外掛樂器在 Live 內使用。有另外一種真正的方法 ReWire 連接這兩種軟體。

首先打開 Live，接著單獨開啟 FL Studio，就會出現一個 FL Studio 的 ReWire 小視窗，FL Studio 介面也會隨之打開。接著回到 Live，在 MIDI 軌的 MIDI to 視窗內選擇 FL Studio，如圖 5-2-16 所示。在下面的視窗內就可以看到 FL Studio 裡所有的樂器音軌名稱了，如圖 5-2-17 所示。

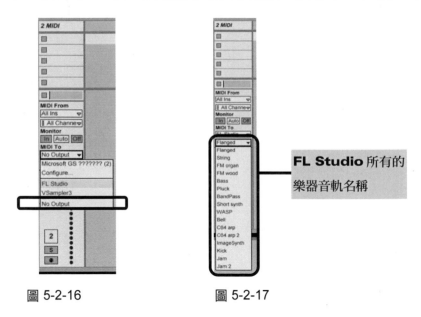

圖 5-2-16　　　　　　圖 5-2-17

雖然這兩個軟體已經順利連接上了，然而還聽不見 FL Studio 中音色的聲音，必須在 Live 的 Audio 軌的【Audio From】選項中選擇「FL Studio」，如圖 5-2-18 所示。然後在下面的通道中選擇一個 FL 的通道，一般來說先選擇 1/2：FL 1 Left.FL 1 Right，如果需要更多，則需多添加一些 Audio 軌分別選擇不同的通道，如圖 5-2-19 所示。

圖 5-2-18 圖 5-2-19

　　接著在這個 Audio 軌中把 Monitor 下的「In」點亮，在演奏 MIDI 鍵盤或者是播放音符的時候，就會出現 FL Studio 的音色了，如圖 5-2-20 所示。

圖 5-2-20

　　如果需要用到很多軌 FL Studio 的音色，則需要增加一個 MIDI 軌。在音軌上方點擊滑鼠右鍵，選擇「Inser MIDI Track」，或者按下電腦鍵盤上的快捷鍵 Ctrl+Shift+T 便可增加一個空白 MIDI 軌，然後在新增的空白 MIDI 軌的「MIDI To」繼續選擇 FL Studio，並在下面的音色選擇 FL Studio 其他軌道的音色即可，如圖 5-2-21 所示。

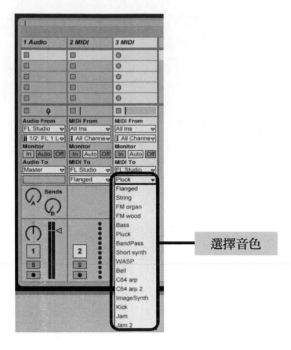

選擇音色

圖 5-2-21

　　關於 ReWire 功能的用法就介紹到此。對於其他不同的軟體來說，ReWire 方法都是大同小異的。

第六章

音訊製作

6.1 如何錄音

6.1.1 進行錄音

FL Studio 的錄音功能十分強大，對音訊的處理也很方便。在此使用 FL Studio 自備的示範曲做舉例，首先在 Browser 視窗的「Projects」目錄下找到所需要打開的示範曲，如圖 6-1-1 所示。

在 **Cool stuff** 下就是 **FL** 自備的示範曲

圖 6-1-1

在打開示範曲以後，如果要錄製曲子最開始的一段音訊，請點擊工具欄的「麥克風」圖示按鈕，如圖 6-1-2 所示。

圖 6-1-2

之後會自動打開混音台，並提醒選擇音訊輸入，如圖 6-1-3 所示。

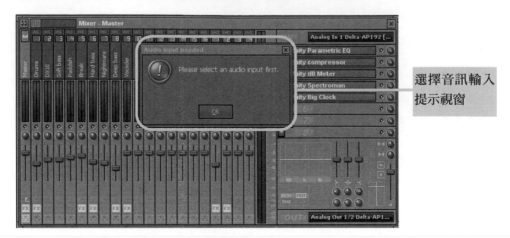

選擇音訊輸入
提示視窗

圖 6-1-3

確定後開始在混音台【IN】下拉功能表內選擇音訊輸入設備，如圖 6-1-4 所示。

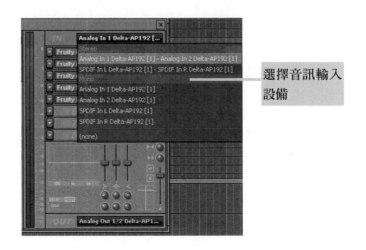

選擇音訊輸入
設備

圖 6-1-4

這時候可以關閉混音台，會發現 FL Studio 的錄音鍵被點亮，表示已經進入準備錄音的狀態。點擊播放鍵或者再點擊「麥克風」圖示按鈕，就開始錄製。錄音完畢按下停止鍵，在 Playlist 視窗下方就會出現剛才錄製進去的音訊波形了，如圖 6-1-5 所示。

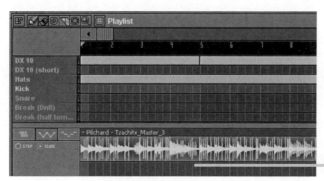

圖 6-1-5

<div style="text-align:right">錄製完成後的
音訊檔</div>

　　而且漸進式音序器內出現了一個分組，叫做「Audio clips」，當中只有一軌，這就是剛才所錄製的音訊軌，如圖 6-1-6 所示。

圖 6-1-6

　　打開這一軌的"Channel settings"視窗，最下方可以看到剛才所錄製的音訊波形，可以直接在裡面對音訊進行處理，而將 FX 號碼與混音台連接起來，就可以給這個音訊載入各種效果器，如圖 6-1-7 所示。

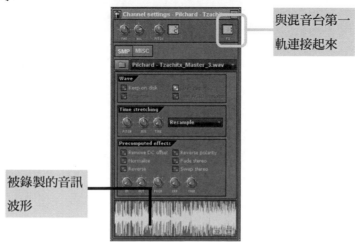

與混音台第一
軌連接起來

被錄製的音訊
波形

圖 6-1-7

　　透過以上方法，可以將每個 Pattern 都錄下來，然後在 Playlist 視窗中進行拼貼，對於那些佔用 CPU 與記憶體比較大的外掛樂器，可以直接先錄下所編寫好的樂句，然後把該外掛程式刪除，直接用音訊進行編輯，這樣就能節省電腦資源，播放起來也不會出現「爆音」。

6.1.2 Edison 對音訊的編輯

　　FL Studio 對音訊的剪輯與錄製可以使用「**Edison**」這個音訊工具，根據上一小節的內容來接著示範。

　　在錄製好的音訊軌【Channel settings】視窗左上角，有一個「電池」圖示按鈕，點擊該按鈕後選擇「Sample」，在「Sample」的子功能表中選擇「Edit」，或者直接按電腦鍵盤上的快速鍵「Ctrl+E」，如圖 6-1-8 所示。

圖 6-1-8

　　或者是點擊工具功能表的「剪刀」圖示按鈕，就會跳出 Edison 面板，而剛才錄製好的音訊波形也在編輯視窗內，如圖 6-1-9 所示。

圖 6-1-9 Edison 面板

在 Edison 中按下錄音鍵，然後再按下 FL Studio 的播放鍵也可以直接顯示錄音狀態，會看到波形編輯視窗內的波形會隨著錄音而出現，在 Edison 第二次按下錄音鍵即可停止錄音。按下 Edison 播放鍵即可開始播放被錄製的音訊檔，再次按下播放鍵即可停止播放，如圖 6-1-10 所示。

播放鍵

播放進度線

圖 6-1-10

Edison 播放鍵的左邊是循環播放鍵，用滑鼠在波形編輯視窗裡拉出一塊紅色區域，再按下該鍵即可使紅色區域的波形不停地重複播放，如圖 6-1-11 所示。

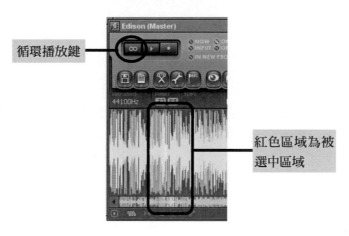

循環播放鍵

紅色區域為被選中區域

圖 6-1-11

當再次按下循環播放鍵時，播放鍵仍然保持被按下的狀態，播放也不會被停止，但是當播放進度線到達紅色區域的末尾之後，就會自動停止，而不會接著繼續往後播放下去。

在 Edison 面板中有一排工具按鈕，點擊第一個「磁片」圖示按鈕，在跳出的功能表中，可以重新匯入其他音訊進行編輯（Load sample...），快捷鍵為「Ctrl+O」，也可以將目前錄製好的音訊保存在硬碟內（Save sample as...），快捷鍵為「Ctrl+S」，而「Recent projects」可以替換最近使用過或者錄製過的音訊，「About」下為 Edison 的軟體資訊。

第二個工具「文件檔」圖示按鈕下，顯示當前音訊的 Bit 率，與單聲道（Mono）雙聲道（Stereo）訊息，如圖 6-1-12 所示。

圖 6-1-12

圖 6-1-13【Sample properties】視窗

當選擇第一項「Edit properties...」，或者直接按下電腦鍵盤上的快速鍵「F2」之後，會出現一個【Sample properties】視窗，如圖 6-1-13 所示。

在 Info 區域內可以在 Title 填寫當前錄製音訊的名稱，而 Comments 所顯示的是當前音訊被錄製的日期，也可以在裡面填寫其他想輸入的版權資訊，如圖 6-1-14 所示。

圖 6-1-14 Info 區域

在 Format 區域中，Samplerate（HZ）內為取樣率，一般來說，CD 音質的取樣率都為 44100HZ，點擊取樣率旁邊的「Set」按鈕，就可以改變當前音訊的取樣率，如圖 6-1-15。Format 內顯示的是 Bit 精度與是否立體聲，也可以直接點擊來改變參數，如圖 6-1-15。

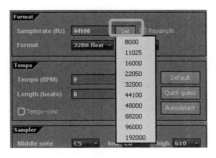

圖 6-1-15 Format 區域

圖 6-1-15 Format 區域

　　Tempo 區域可以改變音訊的速度值，在 Tempo（BPM）後有個「Limit」按鈕，點擊該按鈕之後，選擇該音訊的速度大概值，然後點擊「Quick guess」按鈕，就可以測出當前音訊的 BPM 值了，如圖 6-1-16 所示。

測出來的 **BPM** 值

圖 6-1-16

圖 6-1-17 Sampler 區域

　　Length（beats）為節拍長度。Autodetect 按鈕為自動探測速度與節拍值，點擊該按鈕可以自動測出 BPM 與 beats 數字。而點擊 Default 按鈕會回到與專案檔相同的預設值。

　　在 Sampler 區域中，Middle note 為該音訊檔在鍵盤上或琴鍵軸內的鍵位，而 low 與 high 為該音訊在鍵盤上或琴鍵軸內的覆蓋寬度，low 為鍵盤或琴鍵軸的最低琴鍵位置，high 為鍵盤或琴鍵軸的最高琴鍵位置，您可以手動來改變它們。Fine tune（cents）為微調音高，以 cents（微分音）為單位，如圖 6-1-17 所示。

　　當全部設置完畢，即可按下右下角的「Accept」按鈕確定。工具功能表中的「剪刀」圖示，是用來剪輯音訊檔的，其中 Undo select 為返回上一步的操作，而 Undo history 則記錄所有的歷史操作，可以利用它來返回之前的任何一步操作，而 Cut 等選項就是剪下、複製、貼上之類的功能。「扳手」圖示按鈕工具中有著很多音訊處理的功能，比如音訊上下反向（Reverse polarity）、音訊前後反向（Reverse）、漸入（Fade in）、漸出（Fade out）等等功能。

　　除了一些基本調節之外，該功能表內還有多種編輯工具，比如 EQ 調節，在功能表選擇【Equalize】，或者按下電腦鍵盤上的快速鍵「Ctrl+Q」，就會跳出一個調節 EQ 的視窗，在這個視窗內來繪製 EQ 的 envelope 曲線以達到調節等化的效果，如圖 6-1-18 所示。

圖 6-1-18　等化器介面

「標記」圖示按鈕下的功能表，可以在音訊的某個地方插入記號，以便幫助記憶以及快速切換到音訊的某處，選擇「Set loop」後會自動將所選擇的紅色區域設置成 LOOP 區域，會循環播放樂段，如圖 6-1-19 所示。

圖 6-1-19

而用滑鼠右鍵點擊 LOOP 標記會出現一些選項，可以進行刪除、改名、添加註釋、改變 LOOP 類型，以及改變波形顯示的視圖等等操作，如圖 6-1-20 所示。

圖 6-1-20

圖 6-1-21

「眼睛」圖示按鈕下的「Regions」內，可以選擇是否顯示 LOOP 等旗幟，「Time in samples」能改變時間顯示精度，「Scroller above」能隱藏或顯示音訊導航線，如圖 6-1-21。

當選擇 Spectrum 後，波形變成了頻譜，可以透過「Display settings」下的子功能表改變頻譜顯示精度，如圖 6-1-22 所示。

圖 6-1-22 顯示頻譜

選擇「切片」圖示按鈕後，被選擇的紅色音訊會被很多「標記」切開，可以手動來改變「標記」的位置，如圖 6-1-23 所示。而透過「磁鐵」下的選項，可以改變「旗幟」移動的吸附程度，如圖 6-1-24 所示。

圖 6-1-23

圖 6-1-24

使用「虛線方框」圖示按鈕，可以改變被選擇區域，被選擇的音訊區域為紅色：

Select before current selection	選項為選擇當前所選擇區域之前的所有區域
Select after current selection	為選擇當前所選擇區域之後的所有區域
Select zoomed part	為全部選擇
Select previous region	分別能夠用電腦鍵盤上的左右方向鍵來控制，透過這兩個選項
Select next region	可以將當前選擇區域向前或者向後移動

「放大鏡」圖示按鈕的作用是放大與縮小波形視圖，如圖 6-1-25 所示。

圖 6-1-25

要放大或縮小視圖還有另一種方法，就是直接用滑鼠來拖動導航條的覆蓋範圍即可，如圖 6-1-26 所示。「箭頭」圖示按鈕的作用是取消上一步的操作，但是只能返回一次，如果要返回多次，請使用「返回」圖示按鈕下的選項，如圖 6-1-27 所示。

導航條 — 　　

圖 6-1-26　　　　　　　　　圖 6-1-27

在取消功能按鈕旁兩個圖形按鈕，分別是「漸入」與「漸出」的快捷按鈕，當選擇一段波形後，點擊「漸入」按鈕，這段波形的前段音量就變成了慢慢變大的效果，如圖 6-1-28。如果選擇一段波形後點擊「漸出」按鈕，則會看到波形尾端音量慢慢減小，如圖 6-1-29。

被選中的音訊區域變成了漸入效果 — 　　 — 被選中的音訊區域變成了漸出效果

圖 6-1-28　　　　　　　　　圖 6-1-29

　　點擊「時間」圖示按鈕會跳出「Time stretcher/pitch shifter」視窗，在這個視窗內調節被選擇波形片段的時間延伸與音調的變化，如圖 6-1-30 所示。

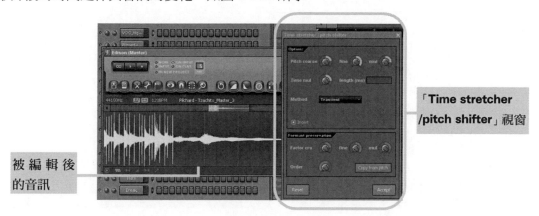

圖 6-1-30

　　在「RUN」按鈕下有各種對當前音訊的處理效果，如圖 6-1-31 所示。如果選擇「Amp」後，會出現一個音量調節視窗，通過調節「Volume」旋鈕即可調節當前被選擇的波形音量，如圖 6-1-32 所示。由於篇幅有限，其他的音訊處理效果選項就不逐一示範了。

圖 6-1-31　　　　　　　　　　　圖 6-1-32 音量調節視窗

　　點擊「RUN」按鈕右邊的按鈕，會出現一個殘響效果（reverb）視窗，在這個視窗內可以調節延時時間，乾聲（dry）濕聲（wet）比例，並可以在頻譜視窗中用 envelope 畫出各種參數（音量、聲相、分離度等）的控制，如圖 6-1-33 所示。在左下角，點擊「箭頭」按鈕，出現的功能表內容，跟前面所講的那些快捷按鈕的內容一樣，如圖 6-1-34 所示。

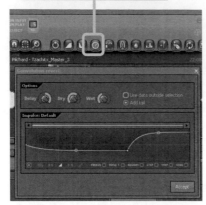

在這裏選擇需要 **envelope** 處理的參數

「箭頭」按鈕

圖 6-1-33 殘響效果視窗　　　　　　　　　　圖 6-1-34

　　點擊「水滴」圖示按鈕，會出來一個【Blur】視窗，在這個視窗使用 envelope 來調節當前被選擇音訊的「模糊度」，很像繪圖軟體的濾鏡，如圖 6-1-35 所示。它實際上是單獨把「扳手」圖示按鈕裡的【Blur】功能單獨提出來了，按電腦鍵盤上的「Ctrl+B」即可呼叫出【Blur】視窗。

Blur 視窗

圖 6-1-35

　　【Blur】右邊的按鈕是等化按鈕，實際上也是把「扳手」圖示按鈕中的 EQ 功能單獨提出來了。等化按鈕右邊的為插入「標記」，也是單獨把「標記」按鈕下的插入「標記」功能提出來。

　　按下「雙箭頭」按鈕，會自動開始不停的重複播放事先設置好的 LOOP 段，並且還會跳出調節視窗，用來對該 LOOP 段內音訊的調節，透過這些旋鈕可以調節 LOOP 中的音訊切片，使音訊播放起來感覺是「碎」的，如圖 6-1-36 所示。

圖 6-1-36

　　「雙箭頭」按鈕右邊為檔案儲存按鈕，點擊該按鈕之後，會跳出一個檔案路徑選擇視窗，選好檔案儲存的路徑，寫好名稱後，按下「儲存」即可。

　　在 Edison 面板右上角有幾個按鈕，用滑鼠按住第一個按鈕並拖動，即可隨時調整音訊的播放速度以及前後順序，甚至還能用它來模仿 DJ 刮唱盤的效果，如圖 6-1-37 所示。而第二個按鈕是用來切換波形與頻譜視圖的，如圖 6-1-38 所示。

圖 6-1-37

圖 6-1-38　頻譜視圖

　　第三個按鈕是音訊視圖跟隨播放進度條移動的開關，當打開開關時，播放進度條始終保持在顯示視窗正中間的位置，移動的只是波形，而關閉開關時，播放進度線會隨著播放而自己往後移動，此時波形是不會移動位置的。第四個按鈕為靜音按鈕。

　　在 Edison 面板左下角幾個圖示按鈕，分別是用來顯示波形與參數的 envelope，如下圖就是該音訊的音量 envelope，如圖 6-1-39 所示。

選擇音量

圖 6-1-39

音量 envelope 線

用滑鼠右鍵點擊 Edison 面板右上角的雙箭頭,可以在跳出的功能表內選擇錄音模式,選擇之後波形視窗變成空白,而且錄音鍵也被按下。

如果分不同時間段錄製進不同的音訊,每次錄音的時候在波形前就會出現一個「Song jump」的「標記」,用來提示使用者,下一次的錄音是從這裡開始的,如圖 6-1-40 所示。

Song jump

圖 6-1-40

以上只是簡單講解了一下 Edison 面板的部分功能用法,實際的運用還請您多多練習。

6.2 匯入音訊並編輯

6.2.1 匯入音訊與畫 envelope 的技巧

FL Studio 還可以匯入音訊檔,以這段音訊製作其他聲部來完成一首完整的作品,而且還能對任何參數進行 envelope 處理。

在主功能表【CHANNELS】選擇「Add one...」，添加一個 Audio clip 軌，在漸進式音序器中分組名稱增加了一個 Audio clip 組，在這個組中添加了一個名稱叫 Audio clip 的空白音軌，如圖 6-2-1 所示。

圖 6-2-1

打開 Audio clip 軌的【Channel settings】視窗，此時裡面沒有任何檔案，點擊「檔案夾」圖示按鈕，會跳出一個檔案路徑選擇視窗，在視窗內選擇好所需要匯入的音訊檔，而當在視窗內選中某個音訊檔的同時，FL Studio 會自動播放該音訊檔的前面幾秒鐘，以便使用者能夠試聽，以免匯入的不是自己想要的音訊檔。

將音訊匯入後，在 Audio clip 軌的【Channel settings】視窗下方，就能看到該音訊的波形了，如圖 6-2-2 所示。

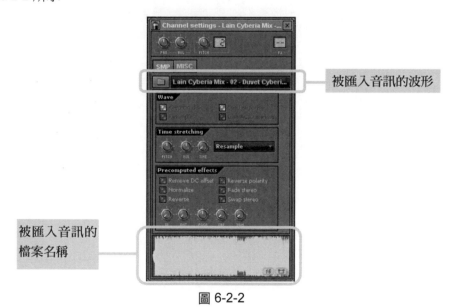

被匯入音訊的波形

被匯入音訊的
檔案名稱

圖 6-2-2

接下來開啟 Playlist 視窗，並在下面點擊一下滑鼠左鍵，該段被匯入的音訊就被載入了，如圖 6-2-3 所示。

圖 6-2-3

所謂 envelope，其實就是用直觀的線條來表示出音軌的參數控制，可以藉由調整 envelope 來調整音軌的各項參數。

在 Playlist 視窗中，滑鼠雙擊剛才匯入的音訊，就會跳出這個音訊的「Channel settings」視窗。假如需要畫音量的 envelope，就在【Channel settings】視窗的「VOL」旋鈕上點擊滑鼠右鍵，選擇「Create automation clip」，在音訊下方就會立即出現一條 envelope，這條 envelope 的名稱為「Channel volume envelope」，就是這段音訊的音量 envelope，如圖 6-2-4 所示。

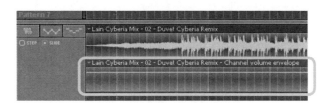

圖 6-2-4

接著就可以用這條 envelope 畫出音量曲線了：在線上點擊滑鼠右鍵增加 envelope 節點，然後用滑鼠左鍵來移動 envelope 節點即可，如圖 6-2-5 所示。

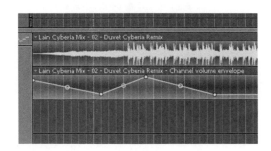

圖 6-2-5

這時候可以左右,上下移動 envelope 節點,如果「SNAP」設置是"Line"的話,envelope 節點左右移動只會在格子上,如果是"none"的話,envelope 節點則可以任意選擇位置移動,如圖 6-2-6、圖 6-2-7 所示。

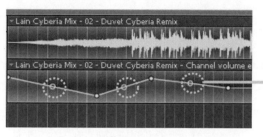

envelope 點並沒壓在節拍線網

圖 6-2-6 圖 6-2-7

如果用滑鼠左鍵點住中間這個小圓圈不放,一直往上拖動滑鼠,再上下移動後面那個 envelope 點,這時會發現:線段的前半部分移動幅度小,而線段後半部分移動幅度大,如圖 6-2-8 所示。

圖 6-2-8 圖 6-2-9 圖 6-2-10 選擇 Double curve

如果用滑鼠左鍵點住中間這個小圓圈不放,一直往下拖動滑鼠,再上下移動後面那個 envelope 點的時候就會發現:線段的前半部分移動幅度大,而線段後半部分移動幅度小,如圖 6-2-9 所示。

如果要刪除一個 envelope 節點,只需要在 envelope 節點上點擊滑鼠右鍵選擇「Delete」。在右鍵功能表中,「Single curve」為預設 envelope 狀態,而選擇「Double curve」後,該 envelope 節點與前一個節點之間的 envelope 的頭尾都會平滑過度到中間的位置,如圖 6-2-10 所示。

選擇「Hold」後,envelope 的高度將會一直保持前一個 envelope 點的高度,到了該 envelope 點的位置的時候,突然變成折線到達該 envelope 點的高度,如圖 6-2-11 所示。選擇「Stairs」後,envelope 會變成「Hold」功能的一半,如圖 6-2-12 所示。

圖 6-2-11 選擇 Hold

圖 6-2-12 選擇 Stairs

選擇「Smooth stairs」後，envelope 會在選擇「Stairs」之後的基礎上變得圓滑，如圖 6-2-13 所示。當選擇左上角的「SLIDE」，前後移動 enveloper 節點，這時候 envelope 所選擇的範圍也會跟著伸長或縮短，而不選擇它的時候，前後移動 envelope 節點時，envelope 所選擇的範圍是不會跟著 envelope 節點的移動而變化的，如圖 6-2-14 所示。

圖 6-2-13 選擇 Smooth stairs

圖 6-2-14

選擇左上角的「STEP」的時候，用滑鼠畫 envelope 曲線，每畫一次就會自動生成一個 envelope 節點，如圖 6-2-15 所示。

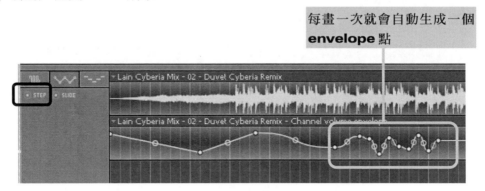

圖 6-2-15

現在已經做完了音量 envelope 曲線，在播放的時候音量會隨著 envelope 來變化，馬上選擇全曲播放再按下播放鍵聽聽看吧！如果要畫聲相（Pan）等其他類型的 envelope 曲線，都可以用前面所講到的方法來做。

除了給音軌的一般參數繪製 envelope 曲線來控制，還可以給效果器的參數繪製 envelope 曲線。將該音軌的【Channel settings】視窗內 FX 號碼改為「1」，這時候音訊軌就能夠被混音台內第一軌所控制了，如圖 6-2-16 所示。

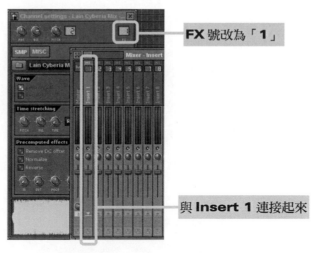

FX 號改為「1」

與 Insert 1 連接起來

圖 6-2-16

在混音台第一軌添加【Fruity Free Filter】效果器，在這個效果器的「Freq」旋鈕上點擊滑鼠右鍵，並選擇「Create automation clip」，如圖 6-2-17 所示。

圖 6-2-17

圖 6-2-18

在 Playlist 視窗裏就又會多出來一條 envelope，該 envelope 名稱為「Fruity Free Filter Freq envelope」，接著就可以來繪製 Freq envelope 了，如圖 6-2-18 所示。

用以上方法可以畫出所有效果器及其所有效果器上旋鈕的 envelope 曲線，還可以畫出混音台裏音量推桿及聲相（Pan）等等的 envelope 曲線。

用滑鼠上下拉動音訊與 envelope 視窗右上角的小方塊，可以縱向放大和縮小視圖，如圖 6-2-19 所示。用滑鼠上下拉動 Pattern 視窗右上角的小方塊，可以橫向放大和縮小視圖，如圖 6-2-20 所示。

<table>
<tr><td>用滑鼠上下
拖動該方框</td><td>用滑鼠上下拖
動該方框</td></tr>
</table>

圖 6-2-19　　　　　　　　　　　　圖 6-2-20

6.2.2　一次性分軌匯出音訊檔

對於習慣在其他音訊編輯軟體裡進行後期後製（mastering）的人來說，用 FL Studio 做好了一些音軌後，逐一將音軌匯出去實在太麻煩也浪費時間，這裡教您一個簡單又節省時間的方法，一次就能把各聲軌分軌匯出！

將一首曲子的不同音軌加上各自的「FX」通道，如下圖，只有四個聲部，給四個聲部的「FX」號碼分別設置為「1」、「2」、「3」、「4」，設置方法如之前所述。如圖 6-2-21。

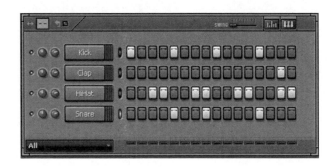

圖 6-2-21　四軌鼓音色所編輯出來的節奏型

打開混音台，在每一軌下面，都有一個儲存檔案的「磁碟片」儲存圖示按鈕，如圖 6-2-22 所示。點擊混音台內第一軌下面的儲存檔案圖示按鈕，會出現一個檔案路徑選擇視窗，在這個視窗內可以選擇這一軌音訊檔的存放路徑。用以上方法分別將四軌檔案儲存路徑選擇好，隨後這四軌下方的儲存檔案圖示按鈕會被點亮，如圖 6-2-23 所示。點亮錄音按鈕之後再點擊播放按鈕開始錄音。錄音完成後，去剛才所設置的檔案儲存路徑裏查看一下，會發現這四軌音訊已經分別單獨匯出來了。

「磁碟片」圖
示按鈕

「磁碟片」圖示
按鈕會被點亮

圖 6-2-22　　　　　　　　　　　　　圖 6-2-23

　　還有另一種更簡單的方法，只要分別把這些音軌的 FX 號設置成不同的數字，然後在主功能表【FILE】中選擇「Export」的子功能表『Wave file...』，或者直接按下電腦鍵盤上的快速鍵「Ctrl+R」。當選擇好檔案存放路徑之後，會出現匯出視窗，在 Options 區域有三個匯出選項，如圖 6-2-24 所示。

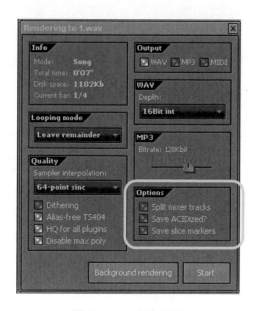

圖 6-2-24　匯出視窗

選擇「Save slice markers」就是匯出整段音訊，是合成而不是分軌的。選擇「Save ACIDized」則是匯出 ACID 軟體專屬類型的音訊，也就是 LOOP 音訊，這種音訊適合在 ACID 等類似的軟體中進行拼貼音樂，而用一般的音訊處理軟體，比如說 Adobe Audition， 則無法修改。

選擇「Split mixer track」就是分軌一次性匯出音訊，音訊匯出後會有幾個單軌聲部音訊和一個合成之後的音訊，接下來就可以匯入到其他聲音處理軟體內進行音訊後製（mastering）了，如圖 6-2-25 所示。

圖 6-2-25 被分軌匯出的音訊檔

6.2.3 匯入多軌音訊以及對音訊的測速

前面學過了匯入音訊，如果您不知道那段音訊的速度，就無法根據音訊來做其他的聲部了，這時候就需要測速。FL Studio 中有一個簡便測速的工具，但是這個工具只能測試出整數的大概速度，而無法測出精確的 BPM 值。

※測速

先匯入一段音訊，在播放全曲的過程中在速度視窗內點擊右鍵，並選擇「Tap...」，如圖 6-2-26 所示。這時候出現了一個「水龍頭」小視窗，這就是用來測速的工具，如圖 6-2-27 所示。

圖 6-2-26

圖 6-2-27 測速工具

播放全曲的過程中，用滑鼠按節拍來點擊這個水龍頭，會發出節拍器的計數聲，同時速度值出現在旁邊，如果您打的節拍是很準確，那麼速度值在一段時間內是不會改變的，這時候小節線的網格會自動根據您打出來的節奏來與音軌的節拍對齊，最後當您確定是這個速度的時候，就點擊「√」就完成了測速，這時候【TEMPO】速度欄就會出現剛才測試出來的速度。

測完後，播放指標的速度與小節線等都是跟音訊對齊的，現在就可以在這段音訊的基礎上添加別的聲部了，如圖 6-2-28 所示。

整體速度都變成了 **93**

圖 6-2-28

※速度的漸變

對於一首已經編輯好的音樂，可以中途改變它的速度，在此用一段編輯好了的打擊樂來做示範，這裡只有 Pattern 1，如果您要做速度的漸變，則千萬不要在 Pattern 1 內直接增加參數，要選擇 Pattern 2，或者是 FL Studio 已經設置好參數的那個「Main automation」，如圖 6-2-29 所示。

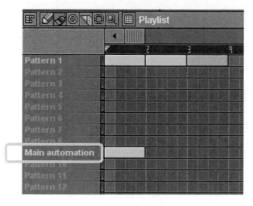

圖 6-2-29

在播放全曲的過程中，在【TEMPO】速度視窗點擊滑鼠右鍵，在選項中有一些預先設置好了的速度值，若點擊其中的某一個速度值，就會在播放的過程中，絲毫不差地完成這個速度的快速轉換，這個功能很適合用於做現場演出，而選擇這些選項中的「Twice slower」，會使音樂的速度成倍的放慢，如圖 6-2-30 所示。

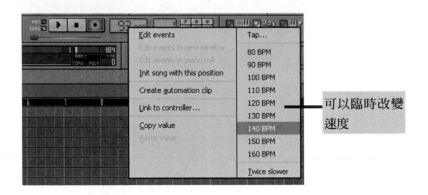

圖 6-2-30

現在選擇上圖裡的「Edit events」，就會出現一個視窗，而這個視窗的功能，在之前的章節中曾講到過。現在選擇「鉛筆」或者「筆刷」工具來編輯兩個小節的速度漸變，播放的時候，曲子就會在前兩個小節按照已編輯好的速度由慢變快，而【TEMPO】速度視窗中會有當前速度的相應顯示，如圖 6-2-31 所示。注意！如果速度值沒有調回的話，那麼整首曲子的速度就會停留在最後一個速度值上。

圖 6-2-31

※精確測速以及使音訊對齊節拍線

還有另一種比較精確的測試與調節速度的方法。在匯入的音訊左上角有個向下的箭頭按鈕，點擊該按鈕會出現一排下拉功能表，在當中選擇「Detect tempo」，接著會跳出一個測試速度的對話方塊，選擇該段音訊的大概速度，如圖 6-2-32 所示。

圖 6-2-32

選擇一個速度大概範圍值之後，FL Studio 開始自動測速，數秒鐘過後，會跳出一個測試完畢的對話方塊，裏面顯示著精確的 BPM 值，如圖 6-2-33 所示。

測試出來的 **BPM** 值

圖 6-2-33

點擊"YES"按鈕後，FL Studio 的速度視窗內顯示的速度，就變成了剛才測試出來的速度值了，如圖 6-2-34 所示。

整體速度自動變成
測試出來的速度

圖 6-2-34

圖 6-2-35

使用"Fit to tempo"這個功能，可以對音訊進行變速但不改變音調。直接點擊這個選項，FL Studio 就開始自動處理，處理完後音訊速度就自動變成了 FL Studio 速度視窗中事先設置好的速度值了，如果用滑鼠在"TEMPO"視窗改變一下速度值，就能發現音訊會隨著速度值的改變而自動伸縮來對應節拍線。選擇好速度值之後鬆開滑鼠，會出現一個對話方塊，問是不是要修改速度，選擇"YES"就好了，如圖 6-2-35 所示。

一段時間處理完後再播放，就會發現音訊的速度變成了修改後的 BPM 值了，但是音訊的音調卻沒有任何變化，這就是所謂的「變速不變調」。

※匯入多軌音訊檔

要匯入多軌音訊檔，只需要多添加幾個 Audio clips 軌即可，在 Playlist 視窗內不同的軌中點擊滑鼠左鍵，則會出現相同的音訊軌，如圖 6-2-36 所示。

圖 6-2-36

如果在漸進式音序器內選擇了另一個音訊軌，然後再到 Playlist 視窗內點擊空白處，那麼另外那個音訊就會出現在裡面，如圖 6-2-37 所示。

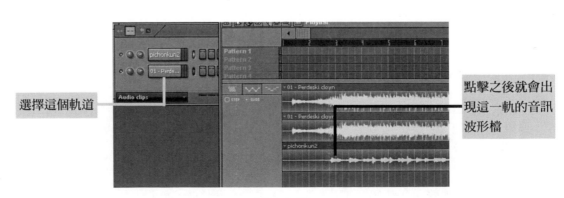

圖 6-2-37

選擇這個軌道

點擊之後就會出現這一軌的音訊波形檔

或者在匯入的音訊軌左上角點擊「箭頭」按鈕，在"Select source channel"的子功能表中可以選擇不同的音軌名稱，進而把重複的音軌替換成另一條音軌，如圖 6-2-38。

圖 6-2-38

"Automate"就是「自動化」，當中的選項有三個，"Panning"就是聲相 envelope，"Volume"就是音量 envelope，"Crossfade with"只有在同時匯入了多軌音訊取樣的時候才會有作用。在這裡匯入了兩軌音訊，在第一個音訊上選擇"Automate"中的"Crossfade with"，在裡面出現的就是第二個音軌的名稱，如果匯入了更多音軌，那麼音軌的名字都會出現在這裡。

選擇"Crossfade with"中的第二個音軌名稱，這時候會出現一個「第一音軌名稱 to 第二音軌名稱」的 envelope，並覆蓋在第一個音軌裡，如圖 6-2-39 所示。

圖 6-2-39

您可以暫時把這個 envelope 移動到別處，這樣不會擋住視線而且也更一目了然。這個 envelope 很有意思，它聯繫了這兩軌音訊，envelope 本身是控制第一軌音訊的音量，但是當第一軌音量大的時候，第二軌音量就會小，當第二軌音量小的時候，第一軌音量就會大，如圖 6-2-40 所示。

圖 6-2-40

6.2.4 對匯入的音訊進行切片處理

在"Select region"，只有一個選擇，就是"FULL"，在切片之前，"FULL"的前面總是打著小勾的，它的功能等在切片的時候將會提到，下面先說說切片。"Chop"就是切片功能，在下面有許多子功能表，如圖 6-2-41 所示。

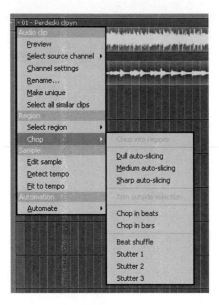

圖 6-2-41

"Dull auto-slicing"，按字面解釋類似是"遲鈍的切片"，用它切出來的片比較人性化，不那麼機械也不那麼密集，是很自然的一種切片方法，切出來的片有密有疏，每個切片都會寫上音軌的名稱，這樣便於觀看。如圖 6-2-42 所示。

圖 6-2-42 "Dull auto-slicing"

接著就來說明 "Select region"中 "FULL"的作用，先把一個切片拖到空音軌內，如圖 6-2-43 所示。

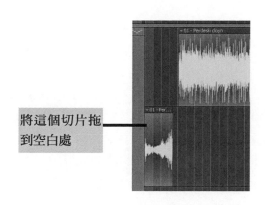

將這個切片拖
到空白處

圖 6-2-43

　　然後在這個切片選擇"Select region"，就會發現裡面的"FULL"並沒有打上勾，這是因為它只是個切片，而不是全部的音訊取樣，如果這時候把"FULL"打上勾的話，這個切片就會自動變成了這一軌全部的音訊取樣，如圖 6-2-44 所示。

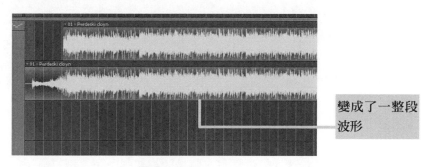

變成了一整段
波形

圖 6-2-44

　　"Medium auto-slicing"是按波形中強音的地方開始自動切片，把波形拉長了看，就是如圖 6-2-45 所示的效果。

圖 6-2-45　Medium auto-slicing

　　"Sharp auto-slicing"是比較"銳利"的切片，用它切出來的碎片比較細膩，如圖 6-2-46 所示。"Chop in　beats"是按節拍來切片，一拍一個切片，很整齊的排列著，如圖 6-2-47 所示。

圖 6-2-46 "Sharp auto-slicing"　　　　　　圖 6-2-47 "Chop in beats"

　　"Chop in bars"是按小節來切片，一小節作一個切片，如圖 6-2-48 所示。

圖 6-2-48 "Chop in　bars"

　　"Beat shuffle"雖然是按節拍來切片，可是切片的順序完全是打亂了的，而且對相同的音訊取樣，同樣用"Beat shuffle"來進行切片，得到的結果卻從不相同，它完全是隨機的，如圖 6-2-49 所示。

圖 6-2-49 "Beat shuffle"

最後那三個"Stutter 1"、"Stutter 2"、"Stutter 3"選項，分別是預設的切片方式，它們都是按照一定的節奏型來進行切片的，比如"Stutter 1"的節奏型是"X X XX xxxx"，"Stutter 2" 是"X XX xxxx xxxxxxxx"，"Stutter 3"是"xxxx XX X XX"，如圖 6-2-50、圖 6-2-51、圖 6-2-52 所示。

圖 6-2-50 "Stutter 1"　　　　圖 6-2-51 "Stutter 2"　　　　圖 6-2-52 "Stutter 3"

第七章
視訊

7.1 給視訊配樂

7.1.1 Fruity video player 視訊外掛程式

在 FL Studio 內有兩個跟視訊有關的外掛程式，首先說明 Fruity video player 視訊外掛程式的用法。

Fruity video player 視訊外掛程式是可以用來匯入視訊檔，但是並不能處理編輯視訊檔案，如要處理和編輯視訊檔案，需要選擇專門的視訊編輯軟體（例如 MAGIX 公司的 Movie Edit Pro 軟體）。FL Studio 是個音樂軟體，它結合視訊外掛程式最主要的目的，是為了方便使用者幫視訊配上音樂、旁白或是音效的。

首先由主功能表的【CHANNELS】下選擇「Fruity video player」，接著就可以看到這個外掛視訊程式了，它是一個小視訊播放器，它的功能很簡單，只有幾個地方可供調節。如圖 7-1-1。

點擊匯入視訊檔

圖 7-1-1 video player 面板

先點擊播放器右上角的「小檔案夾」圖示，就可以從跳出的視窗選擇要匯入的視訊檔，而視訊檔的格式限於 WMV、AVI、QT、MPG、MPEG、MLV、SWF 等格式。 選定好一個視訊檔，然後選擇「開啟」，這個視訊檔就匯入 video player 了，這時候 video player 這一軌的名稱也自動變成了這個視訊檔的名字。如果覺得播放器視窗太小不容易看清楚的話，可以直接把滑鼠放到播放器右下角，等滑鼠變成了雙箭頭後一直往右下方向拖動，整個視訊視窗就能夠變大了。如圖 7-1-2。

圖 7-1-2 拖大後的畫面

順帶一提，當您把音樂與音效都配好了之後，為了欣賞更完美的效果，可以選擇全螢幕播放，只需要用滑鼠點擊播放器右上角那個向下的小箭頭，這樣會跳出一個下拉功能表，選擇「FULL SCREEN」就可以把視訊變成全螢幕播放了。如圖 7-1-3。

圖 7-1-3 選擇 FULL SCREEN 變成全螢幕

在播放器下面有播放進度條,「START」顯示的是播放開始時間,「END」顯示的是播放結束時間,也就是說您可以自己選擇這段視訊檔內的某段內容,這兩個功能可以讓您一次進行視訊中某一小段的音樂與音效,重播起來也很方便。如圖 7-1-4。

開始時間　　　　　　　　　　　　　　　　　　　　　　　結束時間

圖 7-1-4

如果您匯入的視訊上下是有黑邊的情形,也就是說並不能把播放器螢幕佔滿(有很多視訊都是在上下留出黑邊),這時候若希望視訊能把播放器佔滿,只需要把下面的「ASPECT」按鈕關上,視訊就自動充滿了播放器螢幕。

選擇「LOOP」功能可以循環播放視訊,如果匯入的視訊本來就有聲音,只需要點亮下面的「MUTE」,就可以把視訊原本的聲音給「靜音」,也就是讓它不要發出聲音,而旁邊的「VOLUME」是音量,只有在不點亮「MUTE」按鈕的時候才會有作用。

在播放器右上角「向下小箭頭」裡,還有一個選項能夠讓您匯入的視訊檔與 Fruity video player 播放器分割開來,分別變成兩個視窗,當然這可以根據個人喜好來決定的。選擇「Detached」,就會看到 Fruity video player 與視訊視窗已經分開了。如圖 7-1-5。

圖 7-1-5　和視訊分開後的播放器

上面已經講了 Fruity video player 外掛視訊程式的基本使用功能,接下來您就可以編輯音樂,給視訊配上音樂與音效。

7.2 形象化視訊外掛程式

7.2.1 Chrome 視訊外掛程式

FL Studio 新增了一個形象化視訊外掛程式，它是透過在琴鍵軸裡所輸入的音符，或者自動控制等來操縱的，它能夠產生好幾種不同的 3D 動畫效果，而且還可以在面板中調整 3D 動畫的各種參數，來達到您想要的動畫效果。想一想，用來做現場演出的時候，能把它與舞台後面的大螢幕連接起來，隨著您的音樂與控制器形成炫麗耀眼的 3D 動畫，那種現場感覺是不是挺棒的？

有時當您剛裝完 FL Studio 後，發現打不開這個外掛程式，會提示出現錯誤，其實在使用這個軟體之前，最好先執行一下 FL Studio 附帶的一個顯示卡檢測工具，如果顯示卡等級不高的話，運行這個外掛程式會出現問題，或是打不開這個外掛程式。這個顯示卡檢測程式就在【開始】下「程式集」>「FL Studio」>「Advanced」>「Graphic Tester」。如圖 7-2-1。

圖 7-2-1

接下來會跳出一個對話方塊，表示這是一個系統檢測工具，這時候只需要選擇右下角的「Continue」就會開始自動檢測了。如圖 7-2-2。

圖 7-2-2

在接下來跳出的一些對話方塊內，只需要一直點擊「確定」直到結束。現在就可以開啟 FL Studio 了，在最上面的功能表中選擇【CHANNELS】，然後從下拉功能表裡選擇「Add One」的子功能表「Chrome」就能夠使用這個視訊外掛程式了。如圖 7-2-3。

圖 7-2-3 CHROME 外掛程式面板

【SCENE】區塊

SCENE 就是當前 3D 圖像視訊的名稱，可以透過向左、向右的兩個箭頭來變化 3D 圖像的視訊，接下來以「TUNNEL」這個圖像來講解。如圖 7-2-4。在 SCENE PARAMETERS 欄位中有六個小旋鈕，分別是「P1」到「P6」，這每個小旋鈕其實都是直接作用與當前 3D 圖像的。如圖 7-2-5。

圖 7-2-4 選擇 TUNNEL 圖像

圖 7-2-5 P1~P6 旋鈕

調整「P1」就能改變當前 3D 圖像的形狀，調整「P2」的大小則能改變圖像運動的速度，越往右旋轉值越大，同時圖像運動的速度也就會越快，反向旋轉速度則會變慢，在改變圖像的運動速度的時候，會有一種放大圖像的錯覺，那是因為速度放慢後，離眼睛視覺越近的東西就看得越清楚。

「P3」就像錄影機遙控器上的前後倒帶旋鈕，旋轉它能夠執行前後倒帶的效果。「P4」在「TUNNEL」3D 圖像中沒什麼效果，在「AMBIANCE」3D 圖像中就能夠很明顯看到它的效果，旋轉的值越大，圖像上的元素越豐富，同時亮度也會增加。

「P5」能夠產生一道光芒，根據旋轉值的大小可以把這道光芒停留在某一個地方，這時候圖像雖然在不停運動，可是這道光芒卻一直停留在同樣遠的位置。如圖 7-2-6。

圖 7-2-6 透過旋轉 P5 而改變的圖像

　　用滑鼠左鍵點擊一下「P6」旋鈕，會出現一個下拉功能表，在裡面可以直接選擇「TUNNEL」3D 圖像的「材質」，一共有六個選項，從「TEXTURE 0」到「TEXTURE 5」，或者直接旋轉「P6」旋鈕也能有相同作用。如圖 7-2-7。

圖 7-2-7 透過旋轉 P6 而改變的圖像

　　在 CHROME 面板中有一個攝影機的視窗，可以用滑鼠直接拖動攝影機的角度與方向來改變 3D 圖像的視角。如圖 7-2-8。「ROTATE」顯示的是攝影機平行方向的角度，想要改變角度，需要用滑鼠拖動中間那個「攝影機」的方向，「TILT」顯示的是攝影機的垂直角度，可以用滑鼠放在那兩個向上與向下的小箭頭拖動它，就可以改變攝影機垂直方向的角度。左邊「ZOOM」的刻度值，是用來調整攝影機的旋轉，用滑鼠點住上面的小箭頭上下拖動，就能改變旋轉方位與旋轉大小，往上拖動是向左旋轉，往下拖動則是向右旋轉。 若直接把滑鼠放在 3D 圖像並按住拖動，就可以改變攝影機的各種角度了。

圖 7-2-8 攝影機　　　　　　　　圖 7-2-9 QUALITY

　　QUALITY 是一個刻度表，如圖 7-2-9。它的作用在「TUNNEL」並不明顯，換成「METABALLS」是最明顯的，在 CHROME 音軌內任意寫入兩個音符，然後把 QUALITY 值調到最大，再播放就會看見隨著音符的演奏，畫面中出現了一個液狀物體正在伴隨著光芒不停的變化著。如圖 7-2-10。

圖 7-2-10

　　接下來把 QUALITY 值調到最小，然後播放就會發現畫面中只有光芒出現，而液狀物體不見了。如圖 7-2-11。

圖 7-2-11

把 QUALITY 的值調在中間，然後播放就會發現畫面中的液狀物體，會拖著一條尾巴出現不同的形狀，尾巴會隨著液狀物體的運動而漸漸消失。如圖 7-2-12。

QUALITY 值到 50

圖 7-2-12

【OBJECT PROPERTIES】區塊

圖 7-2-13 OBJECT PROPERTIES 視窗

當您把這個視窗最左邊的「ON」點亮時，就會在螢幕中間出現字，而那些字就是 TEXT 視窗內所寫的字，您可以在裡面輸入文字。

輸入文字

圖 7-2-13

在「ON」的左邊有個「Aa」按鈕，點擊它可以選擇字體與大小。在輸入文字視窗的左邊有兩個選項，預設情況下是選擇【TEXT】，也就是輸入文字，現在把「OBJECT」的數字調成「2」，用「+」、「-」兩個符號可以改變數字。選擇【3D OBJ】，會發現原先「Aa」按鈕的地方變成了一個立方體的圖示，而點擊這個立方體，就可以選擇 FL Studio 預設好的一些 3D 檔案。如果您會使用 3D 軟體的話，就可以自己先製作 3D 圖案，然後用這種方法匯入到 CHROME 中。

選定一個 3D 檔案確定完畢後，把最右邊的"ON"點亮，您所選擇的 3D 圖形就會出現了。如圖 7-2-14。

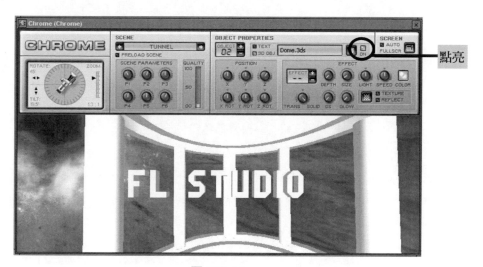

圖 7-2-14

當 3D 圖形出現後，需要用到【POSITION】視窗的那兩對「X」、「Y」、「Z」來調整這個 3D 圖形的大小、遠近、角度等參數。如圖 7-2-15。

圖 7-2-15 EFFECT 視窗

「EFFECT」能改變數字來選擇不同的運動效果，一共有 7 種效果，「BEPTH」是深度，「SIZE」是大小，「LIGHT」是明暗程度，「SPEED」是運動速度，「COLOR」是顏色。如

圖 7-2-16。「GLOW」旋鈕能讓 3D 物體發光，值越大光芒越大。「TRANS--SOLID」旋鈕則能改變 3D 物體的透明度，旋鈕越朝 TRANS 方向旋轉，3D 物體就越透明，反之則越不透明。

圖 7-2-16 改變顏色後的 3D 物體

使用「GLOW」旋鈕右邊黑白相間的小方塊，可以改變 3D 物體的「材質」，在跳出的視窗內可以選擇圖片，選擇後 3D 物體的「表面」就會變成您所選擇的圖片。同樣地，以上的方法也能運用在文字中。如圖 7-2-17。

圖 7-2-17 運用後的文字

選擇「GLOW」旋鈕右邊黑白相間的小方塊視窗裡的 TEXTURE，「材質」就會套用到當前文字或者是 3D 圖案，「材質」中只要是透明的地方，都會被您在 COLOR 中選擇的顏色所填充。

接下來點亮「REFLECT」，則會把選擇的「材質」的顏色，完全很平滑的與 COLOR 中所選擇的顏色，一起覆蓋在當前文字或者是 3D 圖案內。

【SCREEN】區塊：

圖 7-2-18 SCREEN 視窗

點擊一下黑色的「FULLSCR」小方塊，就能使圖像變成全螢幕，按電腦鍵盤上的 ESC 鍵可以恢復。如果把「AUTO」點亮，只要開始播放音樂的時候，圖像就會自動變成全螢幕，同樣還是可以按電腦鍵盤上的 ESC 鍵可以恢復。

所有的旋鈕與參數控制都可以用之前所講的「效果器參數設置」與「效果器參數設置」來控制，這樣就能夠作出屬於您自己的 3D 動畫出來！而且使用它，可以自己在 DJ 的同時，體驗當 VJ 的樂趣。

本章所提到的是兩種截然不同的視訊外掛程式，一個是用來給視訊配音的，一個是用來產生視訊的。相形之下第二個更加炫麗，用於做現場演出的時候，投射到大螢幕的效果會很棒。不過要使用它來做出獨一無二的酷炫視訊，您還需要會使用 3D 圖像製作軟體來建立模型。

試想一下，當你自己使用 3D 圖像製作軟體做出一個機器人，然後匯進外掛視訊程式中，讓它隨音樂來跳舞是一件多麼有意思的事情！

第八章

現場

8.1 FL STUDIO 的現場模式應用

8.1.1 Live Mode

FL Studio 不只是一個只能讓您坐在家裡做音樂的軟體，它的 LIVE 模式能夠讓您進行任何現場演出。以下就來介紹這個現場表演的功能。

按電腦鍵盤上的快速鍵「F10」，或者是選擇主功能表【OPTIONS】的「MIDI Settings」，將彈出來 MIDI 設置視窗，如圖 8-1-1 所示。

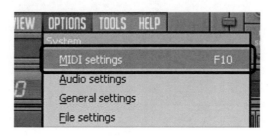

圖 8-1-1

把視窗中「Playlist live mode MIDI channel」號碼調成"1"，如圖 8-1-2 所示。

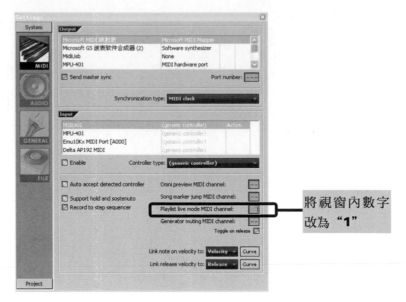

圖 8-1-2 MIDI 設置視窗

在 Playlist 視窗點擊左上角的按鈕，會出現一個下拉功能表，選擇「Live mode」，如圖 8-1-3 所示。當「Live mode」前面被打上勾以後，在 Playlist 視窗的最右邊，每個 PATTERN 號碼旁都會出現一個小箭頭，如圖 8-1-4 所示。

在「**Live mode**」前打上勾

小箭頭圖示

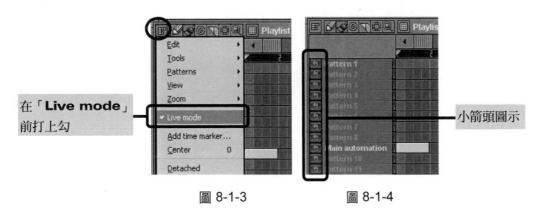

圖 8-1-3　　　　　圖 8-1-4

接著把「電腦鍵盤----MIDI 鍵盤」按鈕點亮，如圖 8-1-5 所示。

點亮該按鈕

圖 8-1-5

現在演奏一下電腦鍵盤試試，就會發現從"Z"鍵開始，每個字母鍵都分別控制著不同的 PATTERN 軌，使用演奏電腦鍵盤上的字母鍵，能夠直接點亮或者關閉 PATTERN 旁邊的小箭頭，如圖 8-1-6 所示。在小箭頭上點擊滑鼠左鍵也能點亮或者關閉小箭頭，點擊滑鼠右鍵則會使小箭頭變成數字"1"，如圖 8-1-7 所示。

圖 8-1-6　　　　　　　　　　　　　　圖 8-1-7

在 Playlist 視窗內將之前所寫好的樂句排列好，接著就可以點擊播放鍵開始播放，不過播放前別忘了把播放模式調成「SONG」全曲播放，如圖 8-1-8 所示。

圖 8-1-8

在播放的時候，如果不按電腦鍵盤是不會發聲的，您可以一邊播放，一邊按電腦鍵盤上的字母鍵，比如說按電腦鍵盤上的"Z"鍵，那麼在第一個 PATTERN 內事先編輯好的音符就開始發聲了，由於 PATTERN 1 旁邊的 LIVE MODE 是「1」，所以它只播放了一遍就不再繼續播放下去，雖然這時候播放線還在繼續往前運動。

當按電腦鍵盤上的字母「C」鍵的時候，PATTERN 3 就點亮了，由於它的 Live mode 是個小箭頭，也就是代表著 PATTERN 3 是循環播放，只要不再次按下字母「C」鍵讓 PATTERN 3 的小箭頭熄滅，它就會一直不停的永遠播放下去，如圖 8-1-9 所示。

Pattern 3
會一直循環
播放下去

圖 8-1-9　　　　　　　　　　　圖 8-1-10

當然在現場演出的時候可以隨意組合，讓表演更加順暢。在播放的過程中，用滑鼠點一下 PLAYLIST 中的小節數時，就會出現一個灰色的小箭頭，如圖 8-1-10 所示。當出現灰色的小箭頭後，播放箭頭會在播放完當前小節後，馬上跳到灰色小箭頭所指的地方繼續播放，如此就能毫無差錯地隨意調整播放進度了。

用以上所介紹的方式就可以做出即興的現場演出了，不僅如此，還可以直接在錄音模式下，錄製即興組合出來的音樂。但是要注意一點，在錄音狀態下，灰色的小箭頭只會讓播放線停止在灰色小箭頭所指的小節線處，而不會從該處不停頓地繼續播放。

本小節的重難點並不在於操作方法，而是如果需要用到做現場演出的時候，時間上並不允許您現場臨時做出音樂來，而是使用事先準備好的聲音與音樂素材在現場進行靈活的使用。雖然只是說明了 Live mode 的使用方法，但要做好一個真正的現場演出，在本書中其他的內容，特別是各種控制器的用法必須熟練掌握才可以。

8.2 Deckadance DJ 軟體

8.2.1 Deckadance 使用方法

Deckadance 是一款由 Image Line 公司開發的一款全新的 DJ 軟體，為 VSTi 格式的外掛程式（Plug-in），也可獨立運行，隨著 FL Studio 的安裝，會自動安裝 Deckadance 試用版。不過在使用時會間歇性出現人聲提示這是試用版本，使用後如果覺得不錯，請至 Image-Line 網站線上購買（http://www.flstudio.com），它會給你帶來更多更好的創作靈感。

Deckadance 的面板主要分為七大區塊，分別為「Track Window」（音軌視窗）、「Function switches and hint-window」（功能轉換與提示視窗）、「Transport Controls」（傳送控制）、「Faders」（音量控制器）、「Effects」（效果器視窗）、「Function Window」（功能視窗）、「Browser」（瀏覽器），如圖 8-2-1 所示。

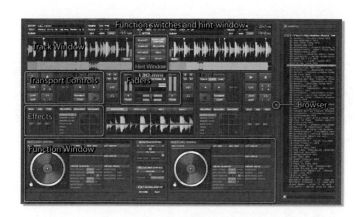

圖 8-2-1 Deckadance 的面板

先來看看主選單，如圖 8-2-2 所示。

圖 8-2-2　主選單

主功能表為第一個版塊內的內容，很簡單，只有四個：

➤File（檔案）選單：用來開啟與儲存檔案。

➤Options（選項設置）功能表：選擇「Audio & MIDI Setup」後會彈出 Audio 音訊與 MIDI 設備設置視窗，只需要在裡面分別選擇好自己的音效卡即可，如圖 8-2-3 所示。

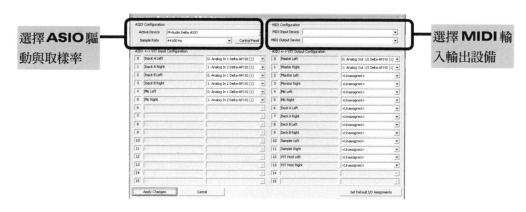

圖 8-2-3

➤Tools（工具）功能表：只顯示「Coming soon」，表示目前沒有任何工具，不過將來隨著升級會顯示。

➤Help（說明）功能表：可以找到 Deckadance 的使用說明手冊，或者按下電腦鍵盤上的快速鍵「F1」即可打開說明檔。

在圖 8-2-2 內的第二個版塊內為主速度（MASTER TEMPO）設置與主音量（MASTER VOLUME）設置，將滑鼠放在視窗內，當滑鼠箭頭變成一個上下方向的雙箭頭後，按住滑鼠左鍵上下拖動即可改變速度值與音量。

在圖 8-2-2 內第三個版塊為 CPU 與 MIDI 輸入輸出信號顯示視窗，在此可以及時看到 CPU 的使用率與 MIDI 信號的觸發顯示。

「Track Window」（音軌視窗）與「Transport Controls」（傳送控制）：共有左右兩個音軌視窗，也就是說能夠同時匯入兩段音訊並進行播放，而「Transport Controls」視窗內則可以執行對音軌的基本操作，如圖 8-2-4 所示。

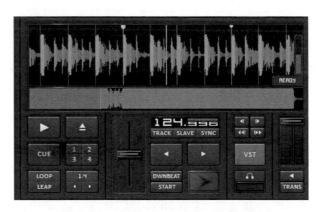

圖 8-2-4 音軌視窗與傳送控制視窗

在音軌視窗內，可以看到音訊檔的波形，而在波形上又有一些直線，在播放的時候，波形會從右至左移動，會有一條直線停留在波形的正中央，顯示當前播放的位置，而在波形中每隔 4 拍就會有一條白色的直線，這是顯示出來的小節線，方便辨認節奏與對位，如圖 8-2-5 所示。

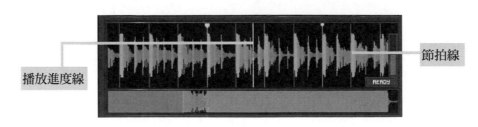

節拍線

播放進度線

圖 8-2-5

接下來看看【Transport Controls】視窗最左邊的按鈕有什麼作用，如圖 8-2-6 所示。右上角的按鈕為匯入音訊檔，它左邊的則是播放鍵，這兩個按鈕的圖示任何播放器內都能見到。

圖 8-2-6 傳送控制內的功能按鈕

「CUE」按鈕與它右邊四個小按鈕的作用：當音訊檔播放到某一位置，或者直接用滑鼠左右拖動波形，將想要標上「CUE 標記」的波形位置與中間的播放線對齊，這時候是停止狀態，按下「CUE」按鈕右邊四個號碼中任意一個，標有該號碼的「標記」就被插入到當前波形上了，如圖 8-2-7 所示。

圖 8-2-7

按照以上所講的方法，可以分別在音訊的不同位置插入四個「CUE 標記」，現在可以繼續播放音訊檔了，在播放的過程中，點擊那四個按鈕中任意一個，播放線馬上會回到與之相配的「標記」位置開始播放，也就是說這些「標記」就是事先做的記號，當想迅速從某個地方開始重播的時候，就可以利用「標記」的功能。

另一種播放方法是，不需要按下播放鍵，先選擇好「標記」號碼，然後用滑鼠左鍵按下「CUE」鍵不放，就會自動從該對應「標記」的地方開始播放，如圖 8-2-8 所示。

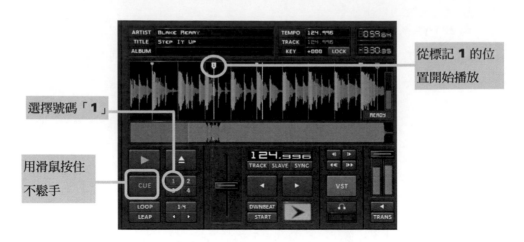

選擇號碼「1」

從標記 **1** 的位置開始播放

用滑鼠按住不鬆手

圖 8-2-8

「LOOP」（循環）與「LEAP」（跳躍）鍵：在它們右邊有軟體預設的「1：4」，意思是循環播放的時候會循環一個四分音符，也就是循環一拍，在「1：4」下面有左右兩個箭頭按鈕，通過這兩個按鈕可以切換循環播放的時值，比如切換成「1：2」就會循環播放一個二分音符，也就是循環兩拍，如圖 8-2-9 所示。

圖 8-2-9　循環播放按鈕

使用方法為：

1.先按播放鍵使音訊開始播放。

2.在播放的時候，按下「LOOP」鍵不放，在波形視窗就會出現循環首尾兩條紅色的線條，線條上標註「L」（左，開始）與「R」（右，結尾），只要滑鼠按住「LOOP」鍵不鬆開，在這兩條紅線中間的這段音訊就會一直不停的循環播放下去。

當然，現場演出的時候用滑鼠很不方便，沒關係，「LOOP」鍵的快速鍵為電腦鍵盤上的「S」鍵，在播放過程中只要按下電腦鍵盤上的「S」鍵也能觸發「LOOP」功能，但是注意，「S」鍵只能觸發左邊音訊的「LOOP」功能，如果正在播放右邊的音訊，則是「G」鍵來觸發該功能，對於左邊的音訊來說，「D」鍵可以觸發「LEAP」功能，對於右邊的音訊來說，「H」鍵可以觸發「LEAP」功能，如圖 8-2-10 所示。

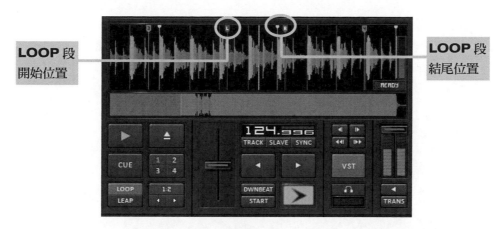

LOOP 段
開始位置

LOOP 段
結尾位置

圖 8-2-10

　　在【Transport Controls】視窗正中間有一個推桿，上下推動這個推桿就能改變當前音訊的速度值，但並不影響另外一邊音訊的速度，這個功能是用來方便將兩邊音訊的速度對齊，如圖 8-2-11 所示。

速度值

速度推桿

圖 8-2-11

　　將左右音訊速度對齊的方法：首先把兩邊音訊的速度值調整到一樣或者近似即可，如圖 8-2-12 所示。

圖 8-2-12　調節兩邊音訊的速度

在中間選擇「PEAKSCOPE」，就會看到左右兩段音訊各自的波形都出現在視窗內了，左邊的音訊在上面，右邊的音訊在下面，各顯示一半的波形，在每一拍的拍點上，都有一塊白色的標誌，如圖 8-2-13 所示。

右邊音訊的節拍點

左邊音訊的節拍點

圖 8-2-13

任意挑一邊的波形，點擊滑鼠右鍵，該音訊就開始播放，而另一邊的音訊則還是停止狀態，緊接著用滑鼠右鍵點擊另一邊的波形，則兩邊音訊都開始播放，由於使用滑鼠分別來點擊，中間會造成一點時間上的誤差，這時候兩邊的音訊播放一定是不同步的，沒關係，幾秒鐘就能讓它們同步播放。

只需要用滑鼠左鍵按住任意一邊的波形並左右拖拉，使這兩段波形節拍點上的白色標記對齊後，再鬆開滑鼠左鍵，這時候兩段音訊就是同節奏同步播放了，怎麼樣，這個過程用不了兩秒鐘吧？如圖 8-2-14 所示。

左右兩邊的音訊節拍
點已經被對齊

圖 8-2-14

當然還有另一種方法可以移動波形使之對齊，就是速度顯示下面兩個左右箭頭按鈕，按住它們可以讓音訊的快進與快退，當兩邊音訊播放沒達到同步的時候，也可以使用這兩個按鈕來移動某一邊的音訊，使它們的節拍點保持一致，如圖 8-2-15 所示。

圖 8-2-15

在圖 8-2-15 中，「DWNBEAT」按鈕的作用是更改節拍點，在播放的過程中按下
「DWNBEAT」按鈕，就會在當前播放線上確立節拍點，而整體節拍點都會根據它而發生整體
的移動，如圖 8-2-16 所示。

在當前播放線的
位置確立節拍點

圖 8-2-16

在「DWNBEAT」按鈕下方還有個「START」按鈕，只要把當前播放位置確定好，然後
按下該按鈕，就會在當前播放線上出現一條藍線，並在上面標有「S」的「標記」，表示這段
音訊的開始位置已經被確立在這條藍線的位置了，在這條藍線之前的音訊不會再被播放，即使
是拖動波形或者按後退按鈕，也不可能退回到藍線之前的位置，點擊「START」按鈕後，該
按鈕上「START」的字母也會變成藍色，當再次點擊「START」按鈕後，便會撤銷之前的開
始設置，藍色線條也會消失，如圖 8-2-17 所示。

確立開始位置

START 按鈕

圖 8-2-17

在「DWNBEAT」按鈕與「START」按鈕的右邊有一個按鈕，那個按鈕會隨著播放的節奏在節拍點上閃亮，是一個節拍指示器（或者說是節拍指示燈更像一些），如圖 8-2-18 所示。在【Transport Controls】之外的最右邊，還有一個功能區域，如圖 8-2-19 所示。

| 圖 8-2-18 | 圖 8-2-19 |

在圖 8-2-19，最上方分別有四個快進快退按鈕，它們的作用有所區別，最上面兩個快進快退按鈕在播放的時候每點擊一次，就會快進或快退一拍，完全壓著節拍線的節奏快進與快退。而下面帶有雙箭頭的快進快退按鈕在播放的時候每點擊一次，就會快進或快退一小節，而且不會壓住節拍來進行，比如當前播放到了第三小節的第三拍後半拍，點擊一下快退按鈕，當前播放線馬上回到第二小節第三拍後半拍開始播放，使這兩小節的切換做得天衣無縫，使用這兩個按鈕，無論連續點擊多少次快進與快退，節奏絕對不會出錯，連鼓的節奏都十分密合，讓人聽不出來有過跳躍性的快進與快退。

在下面有個「VST」按鈕，點擊該按鈕之後，面板的最下方會變成 VST 視窗，左邊可以匯入四個 VST 或 VSTi，右邊也是如此，如圖 8-2-20 所示。

圖 8-2-20 VST 外掛程式視窗

點擊「LOAD VSTi」，就會出現路徑選擇視窗，在裡面選擇已經安裝好的 VST 或者 VSTi 外掛程式的 DLL 檔打開即可。載入 VST 或 VSTi 外掛程式後，視窗內會顯示出該外掛程式的

名稱，點擊「LOAD VSTi」按鈕右邊的「E」按鈕，即可打開該外掛程式的面板，該外掛程式的效果已經作用於當前音訊上了，現在可以進行對外掛程式的調節，如圖 8-2-21 所示。

圖 8-2-21

點擊「E」按鈕右邊的「X」按鈕就可關閉該外掛程式。如果是開啟了某個 VSTi 外掛程式，在載入音色後，點擊「LOAD MIDI」按鈕，會出現一個路徑選擇視窗，當中全是內建的 MIDI 格式檔案，有各種舞曲風格的節奏與旋律檔，這樣就可以直接在音訊上做 REMIX 了，如圖 8-2-22 所示。

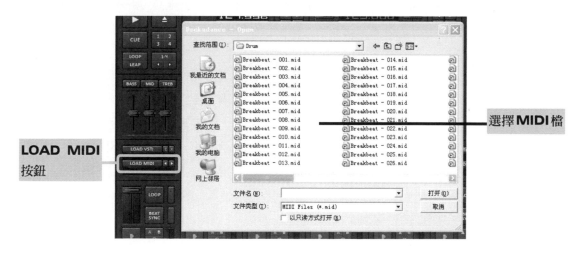

圖 8-2-22

當點亮耳機圖示按鈕後，播放音樂的同時該按鈕下會出現音量顯示，所播放的音訊就會傳到現場監聽耳機內，有利於 DJ 能掌握現場效果，如圖 8-2-23 所示。

耳機音量顯示

圖 8-2-23

【Effects】效果器視窗

在效果器視窗內，可以直接對當前播放的音訊使用效果處理，其中有等化、切片、以及各種濾波效果，如圖 8-2-24 所示。

圖 8-2-24　效果器視窗

最左邊的就是三段等化（EQ），分別為"BASS"（低頻）、"MID"（中頻）、"TREB"（高頻），在播放過程中推動它們下面的推桿，即可提升或降低各自頻段的等化，而在電腦鍵盤上，直接按下數字鍵「1」、「2」、「3」就可分別執行低切、中切與高切功能。比如按下了數字鍵「1」，"BASS"按鈕會被點亮，同時所播放的音訊中很明顯低音弱了很多，這就是所謂的低切。同理，中切與高切分別就是切掉中頻與高頻。注意，數字鍵「1」、「2」、「3」只對左邊音訊的等化有作用，而數字鍵「4」、「5」、「6」才是對右邊音訊的等化有作用。

「RELOOPER1」、「RELOOPER2」與「RELOOPER3」分別是三種不同的切片方法，就是對節奏的細化處理，能產生很多零碎的小節奏，在播放的過程中用滑鼠按下任意一個「RELOOPER」按鈕不放，即可對當前播放的音訊進行節奏上的碎片處理，很多電子音樂都會用到這種技巧，在這種狀態下聽到的音樂特別有意思。對於左邊的音訊來說，電腦鍵盤上的「Q」、「W」、「E」鍵分別能控制「RELOOPER1」、「RELOOPER2」與「RELOOPER3」，對於右邊的音訊來說，則是電腦鍵盤上的「R」、「T」、「Y」三個鍵。

在切片按鈕下面有內建的七種效果，分別是「LOWPASS FILTER」（低通濾波器）、「HIGHPASS FILTER」（高通濾波器）、「BANDPASS FILTER」（聯合濾波器）、「NOTCH FILTER」（切口濾波器）、「PHASER」（相位）、「ECHO」（回聲）、「LO-FI」（低逼真）。

　　在效果器名稱右邊有個 XY 軸十字調節視窗，當播放音訊時，選擇好所需要的效果器，透過用滑鼠左鍵按住這個 XY 軸的中心點開始移動，就可以使當前效果器的參數產生變化，越往上移動發出的效果就越「乾」（DRY），反之就越「濕」（WET），在這個視窗的四個角標示，分別是「DRY MIN」、「DRY MAX」、「WET MIN」、「WET MAX」。

【Faders】（音量控制器）視窗：

　　在這個視窗內可以調節左右兩個音訊的音量以及切換兩邊的音訊，如圖 8-2-25 所示。

圖 8-2-25　【Faders】（音量控制器）視窗

　　在左右兩邊分別有兩個推桿，就是用來改變兩邊音訊的音量，中間下面有一個橫向的推桿，是用來自然平滑過渡音訊的，當用滑鼠從左往右移動這個推桿的時候，左邊正在播放的音訊聲音會慢慢變小，而右邊正在播放的音訊聲音會慢慢變大，這樣就形成了一個漸入漸出的效果，使這兩段音訊的切換顯得更加平滑自然，當這個推桿被拖動到最右邊的時候，左邊的音訊聲音就會完全消失，只能聽見右邊音訊所播放出來的聲音，這時候如果想換一段音訊就好辦了，直接在左邊匯入另一段音訊檔，接著就又能與右邊的音訊進行切換與處理了，這樣做現場演出可以保證完全沒有冷場，幾個小時的現場演出一氣呵成，絲毫沒有停下來的時候。

　　在這個橫向推桿的左右，分別有兩個向左與向右的箭頭按鈕，只要點擊一下向左的按鈕，該按鈕就會被點亮，中間的推桿會自動的慢慢向左移動，反之，點擊一下向右的按鈕，中間的推桿也會自動慢慢向右邊移動，要想停止推桿的移動，只需要用滑鼠左鍵點擊一下推桿本身就可以停止了。

　　如果當橫向推桿已經被移動到了最左邊，只能聽到左邊音訊播放出來的聲音，這時候想要與右邊正在播放的音訊進行快速的同時發聲，這時候不需要手慌腳亂的拿滑鼠去移動推桿，只需要按下向右箭頭按鈕下的「TRANS」按鈕，推桿即使還沒回到中間，可是播放出的聲音就是推桿已經擺放到了中間時候的狀態（兩邊音訊聲音一樣大），當滑鼠鬆開「TRANS」按鈕時，又會恢復到只能聽到左邊音訊播放出聲音的狀態。這種方法在某一邊的音訊是一段很精彩

的 LOOP 時比較適合使用，這樣隨時可以把那段 LOOP 與另一邊的音訊合成並分解，如圖 8-2-26 所示。

圖 8-2-26

在【Faders】（音量控制器）視窗最上方顯示的速度值是主速度值（MASTER TEMPO），它下方兩條橫向的方塊，會隨著兩邊音訊播放的節奏的閃動，實際上也算是個可以提示當前拍數的節拍提示燈。

【Function switches and hint-window】（功能轉換與提示視窗）與【Function Window】（功能視窗）：

這兩個視窗是相互有關的，所以放在一起來講解。當在功能轉換與提示視窗內選擇了不同的功能表後，功能視窗所顯示的功能是不同的，一打開的時候預設狀態是功能轉換與提示視窗內為「VINYL/EXT CONTROL」，而功能視窗所顯示的為兩個仿真唱盤，如圖 8-2-27、圖 8-2-28 所示。

圖 8-2-27 圖 8-2-28 功能視窗

在功能視窗內中間最下面分別有「RECORD」（錄音）與「PLAY」（播放）兩個按鈕，播放樂曲時按住「RECORD」就開始錄音，鬆開滑鼠便停止錄音，然後按下「PLAY」按鈕就可以播放剛才所錄製的樂曲了，電腦鍵盤上的【O】鍵能控制錄音按鈕，【P】鍵控制播放按鈕。

在功能轉換與提示視窗內選擇「PLAYLIST」（播放清單），功能視窗所顯示的為當前所選檔案夾內的音訊檔案名稱列表，當點擊最左邊的「AUTOMIX」，軟體就開始自動載入音訊，如圖 8-2-29 所示。

圖 8-2-29 播放清單

點亮最下面的「DJ-STYLE」按鈕後，匯入的兩段音訊的速度值都自動對齊了主速度值（MASTER TEMPO），此時根本不需要手動來對齊速度值了，如圖 8-2-30、圖 8-2-31 所示。

點亮 **DJ-STYLE** 按鈕

圖 8-2-30 兩邊的速度值與主速度值統一為 125.000　　　　圖 8-2-31

左邊那些功能表按鈕分別為「BASS X-FADE」（低頻漸出），當播放音訊的時候點亮該按鈕，在效果器視窗內的「BASS」推桿會自動拉低，同時音訊裏的低頻會被衰減；「SHUFFLE MODE」（人性化模式）。之所以這麼翻譯，是因為點亮這個按鈕後能使節奏變得不那麼機械化，也就是更加人性化，在有些 VSTi 外掛程式就有這個模式，但是它對音訊似乎沒什麼作用，主要針對 MIDI。

ADD FILES	匯入檔案	點擊該按鈕後會出現一個路徑選擇視窗，選擇好自己所需要的音訊檔並添加到功能視窗內的檔案清單內
ADD DIR	匯入檔案夾	點擊該按鈕後也會出現一個路徑選擇視窗，不同的是不能選擇單獨的音訊檔，而是直接載入一個裝有音訊檔的檔案夾
REMOVE FILES	移除檔案	可以把當前選擇的檔從清單內移走
CLEAR PLAYLIST	清空播放清單	當檔案被添加的很亂了之後，或者是不需要使用清單內的檔案，可以選擇該按鈕把清單全部清理乾淨

LOAD PLAYLIST	載入播放清單檔案	可以載入 m3u 或 txt 檔，熟悉播放器的人應該知道，播放器的播放清單就是這種格式
SAVE PLAYLIST	儲存播放清單	將當前清單中的檔案，單獨儲存為一個播放清單，以方便下次使用

在功能轉換與提示視窗內選擇「SAMPLER」（取樣器），功能視窗所顯示的為八個載入取樣的音軌，左右兩邊的音軌各分四個，如圖 8-2-32 所示。

圖 8-2-32 取樣音軌

在音軌上點擊「LOAD WAV」，會出現一個路徑選擇視窗，裡面有內建各種不同的 LOOP 取樣音色，選擇其中一個並匯入後，在音軌中會有該取樣名稱顯示以及節拍長度，它旁邊的「SAVE WAV」就是儲存音訊檔，如圖 8-2-33 所示。

圖 8-2-33

310

　　當把音軌中的「BEAT SYNC」按鈕點亮後，開始播放音訊，會發現即使不播放這個 LOOP 取樣，在它的節拍顯示中，節拍提示燈也跟著樂曲的節奏在閃動，當用滑鼠按下音軌的播放鍵時，LOOP 取樣就能夠進行播放，如圖 8-2-34 所示。在節拍指示燈下方有向左向右兩個箭頭，直接點擊這兩個箭頭即可很快的切換當前 LOOP 取樣檔案夾內其他的 LOOP 取樣。

取樣檔案名稱　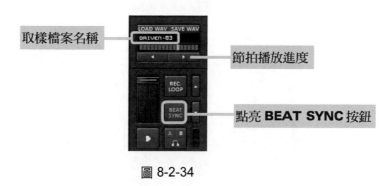　節拍播放進度

點亮 BEAT SYNC 按鈕

圖 8-2-34

　　如果匯入的 LOOP 取樣只有一拍，先播放樂曲，然後在點亮「BEAT SYNC」按鈕的狀態下用滑鼠按下 LOOP 播放鍵，在播放的過程中鬆開滑鼠，會發現節拍提示就會停在當前位置，當再次按下播放鍵的時候，會從上次停止的地方接著往後播放，如果不點亮「BEAT SYNC」按鈕，當鬆開播放鍵的時候，節拍提示就會回到 LOOP 取樣最開始的地方，再次播放的時候也不會接著上次停止的地方往後播放，如圖 8-2-35 所示。

在停止播放取樣之後，播放進度會停留在停止的地方，下次播放的時候會從這裏開始播放　

圖 8-2-35

　　不管是否在播放過程中，只要點擊「REC.LOOP」按鈕，就會從當前播放線開始錄製一拍音訊，這時候 LOOP 音軌中的 LOOP 就直接被替換成剛錄製好的音訊了，使用這種方法可以直接從樂曲裡擷取 LOOP 取樣來進行使用。

　　在 LOOP 音軌最下面是一個橫向的推桿，這個推桿的作用類似於濾波器，能對當前 LOOP 取樣進行濾波處理。在 LOOP 軌用滑鼠右鍵點擊播放鍵，即可使該音軌內的 LOOP 取樣連續播放。

在功能轉換與提示視窗內選擇「VST HOST」之後，功能視窗會出現 VST 外掛程式音軌，關於 VST 外掛程式音軌在前面已經講到過了，這裏不再贅述。

在功能轉換與提示視窗內選擇「RELOOPER」之後，功能視窗會顯示切片檔，可以手動來修改切片節奏，當中的「PATTERN 1」、「PATTERN 2」、「PATTERN 3」分別對應的是效果器窗口內的「RELOOPER1」、「RELOOPER2」、「RELOOPER3」，如圖 8-2-36 所示。

圖 8-2-36

在視窗內，每一拍都是一個小方格，每隔三拍之後的一個小方格顏色稍淺，是為了方便區分每小節，這一點與 FL Studio 是一樣的，在裡面已經寫上了一些代表節奏的方塊，在某個方塊上點擊滑鼠右鍵便可以切開它，使節奏變為一拍內發聲兩次，如果再點一次滑鼠右鍵則會把它切成 4 塊，表示節奏變為了一拍內發聲四次，依次類推，一直點滑鼠右鍵這些節奏種類就會從最開始一直循環，不可能永遠往細節奏切下去，而這些方塊的位置高低都有不同，這是因為它們各自都分配著不同的頻率，每個方塊只對它所在的頻率有作用。

在最下面有幾個按鈕，都是用來處理這些切片節奏檔的，分別是「CLEAR PATTERN」（清除 PATTERN 內的切片），點擊該按鈕之後，PATTERN 內的切片檔都變成了一拍一個節奏，別以為這是沒清除乾淨，恰恰相反，正因為一拍一個節奏，才使得播放樂曲的同時再使用該功能卻聽不到任何切片了，如圖 8-2-37 所示。

圖 8-2-37 切片功能表

　　第二個按鈕「RANDOMIZE」是隨機的意思，只要點擊該按鈕，切片視窗內的切片檔變隨機生成了。第三個按鈕「BEAT ALIGN」是節奏排列，預設是將該按鈕點亮。

　　第四個按鈕「MIXED MODE」混合模式，預設也是將它點亮，這樣播放樂曲時使用切片功能後，每到某個頻率切片的時候，樂曲中其他頻率依然在發出聲音，這就是混合模式，如果不將該按鈕點亮，在播放樂曲的時候同時使用切片功能，所發出的聲音只是當前切片的那個頻率，樂曲中其他的頻率就聽不見了。

　　在功能視窗中間有幾個效果按鈕，如圖 8-2-38 所示。

圖 8-2-38 效果按鈕與交換按鈕

　　它們分別是「WAH-WAH FILTER」（哇音濾波器）、「PANORAMIC LFO」（聲相低頻震盪器）、「RING-MODULATOR」（迴響調節器）、「TRACK-CODER」（音軌編碼器），在播放樂曲的時候，按下它們即可馬上對當前樂曲產生效果。

　　最下面的「SWAP」（交換）按鈕用來互換左右兩邊的切片檔，每點擊該按鈕一次，左右兩邊的切片檔便互相交換一次。

　　在功能轉換與提示視窗內選擇「SETUP」之後，功能視窗出現所有的設置。其中【folders】下分別是：

- 「Audio Files」（音訊檔路徑設置）
- 「Sample Files」（取樣檔路徑設置）
- 「Midi Files」（MIDI 檔路徑設置）
- 「Vst Plugins」（VST 格式外掛程式路徑設置）
- 「Winamp Plugins」（Winamp 播放器外掛程式路徑設置）。

在【files】下分別是：
- 「skin bitmap」（面板路徑）
- 「disk recorder file」（錄音存放路徑）

點擊路徑目錄最後面的「...」按鈕，就會跳出路徑選擇視窗，您可以手動改變各個檔案路徑的設置，如圖 8-2-39 所示。

圖 8-2-39 檔案路徑顯示

在【System】下只有一個「Audio Driver,Output & Midi Driver configuration...」按鈕，點擊它就會出現系統設置視窗，這個視窗在最開始就講到過，如圖 8-2-40 所示。

圖 8-2-40 驅動設置視窗

【Options】下有幾個功能選項，如需用到其中的功能，可以在最後面用滑鼠點擊一次便可打上"勾"，這些功能選項分別是：

- 「Tempo Detector Minimun Threshold」（測試速度的精度），後面有幾個參數可供選擇

- 「Use Multimedia Timer For Display Refresh（Smoother display but higher CPU, multicore recommended）」（使用多媒體計時器），會佔用過多的 CPU 資源

- 「Slow Decoder/Analysis Mode（Enable if you have sound glitches during track loading)」如果音訊在載入的時候發生故障，可以使用這個緩慢的解碼或分析模式

- 「Update Downbeat At Playback Launch」當開始重播的時候修正強拍

- 「Force Beattrack Analysis」使用節拍分析。

第八章 現場

而在下邊的視窗內可以選擇改變外接硬體 MIDI 控制器，以及改變面板，如圖 8-2-41 所示。

功能選擇

硬體選擇

圖 8-2-41　面板選擇

有黑白兩種面板，如圖 8-2-42 所示。

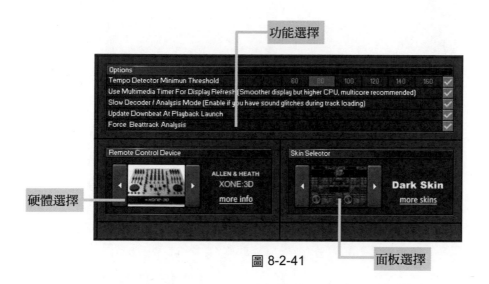

圖 8-2-42　換成白色面板

點擊最右邊的箭頭按鈕，如圖 8-2-43 所示。就會打開 Browser（瀏覽器）視窗，在瀏覽器視窗內將音訊檔列表顯示出來，在上方顯示著音訊檔的路徑，點擊它即可在跳出的路徑選擇視窗內選擇其他音訊檔的路徑，如圖 8-2-44 所示。

315

點擊此按鈕

圖 8-2-43

圖 8-2-44 瀏覽器視窗

在最下面有個「放大鏡」按鈕，在旁邊輸入需要尋找的檔案名，然後點擊該按鈕，就會出現尋找進度，如圖 8-2-45、圖 8-2-46 所示。

圖 8-2-45 尋找目錄中的檔案圖

8-2-46 尋找進度

當匯入了某個檔案夾內的音訊檔之後，可以點擊最上面的「FAVDRITES」旁邊的箭頭按鈕，選擇「Add Current Folder」就可儲存這個路徑的檔案夾了，這個路徑會出現在下拉功能表的下面，這樣方便轉換到不同的檔案夾內使用不同的音訊檔，如果不需要某個檔案夾，只需要選擇該檔案夾路徑後，再選擇「Remove Current Folder」就可移除該路徑，如圖 8-2-47 所示。

圖 8-2-47 添加檔案夾路徑

以上並沒有講解功能轉換與提示視窗內選擇「DMX」之後所出現在功能視窗內的內容，因為這是一個用音序器來控制舞臺燈光設備的功能，在此不做說明，如圖 8-2-48 所示。

圖 8-2-48 DMX 介面

　　這個 DJ 軟體就說明到此，只要學會以上所講的內容，相信您也能很快上手開始做現場演出了！

附錄一
安裝程式

首先請將安裝光碟取出放入電腦磁碟機內，接著會自動跳出以下的安裝視窗：

按下【INSTALL FL STUDIO 7】後，會出現以下視窗：

按下【Next】後會出現以下視窗：

這是 FL Studio 之授權同意書，請仔細閱讀。若同意就按下【I Agree】按鍵，接著會出現以下視窗：

　　請在「Name」輸入您的英文名稱；「Serial number」輸入您產品的序號　（就在英文說明書的黃色貼紙上面，格式為：五位數-五位數-五位數-五位數）；若您要僅限某位使用者才能使用，請點選「Current user only」，若您要讓本電腦所有使用者都能使用，請點選「All users」。設定完畢按下【Next】後會開啟以下視窗：

　　接著您可勾選要安裝的條件：Desktop icon（桌面圖示）、FL Studio as plugin（將 FL Studio 當作外掛程式）、Extra samples（贈送的音樂素材。您可視電腦硬碟容量是否足夠來決定是否

要安裝）、Asio4All（ASIO 驅動程式）、Decadance（新的 DJ 軟體）、Additional plugins（其他的外掛程式）、Clear setting（清除設定）。按下【Next】會出以下視窗：

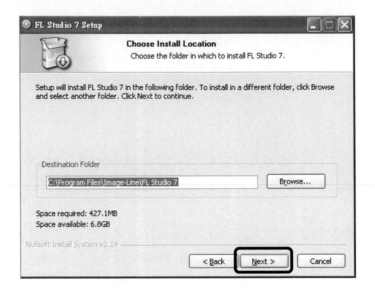

預設安裝路徑是 C:\Program Files\Image-Line\FL STUDIO 7，您也可以按下【Browse】更改安裝路徑。按下【Next】後會出現以下視窗：

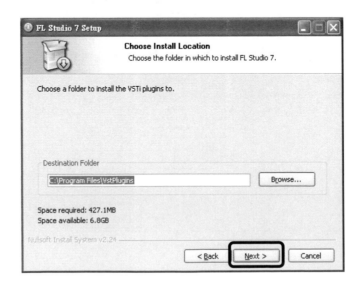

　　這是來設定 VSTi 外掛虛擬樂器程式的安裝位置，當然您也可以按下【Browse】更改安裝路徑。按下【Next】後會出現以下視窗：

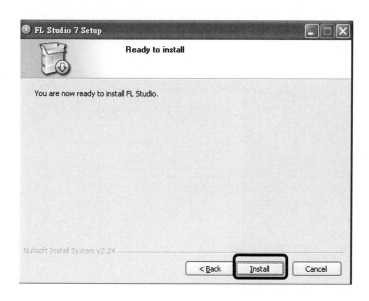

　　可以開始安裝程式了！按下【Install】開始安裝。如果您有勾選「Extra samples」，那麼在安裝中途的時候，會出現以下視窗：

您可以在此設定贈送的音樂素材檔案安裝的路徑，按下【Browse】可以更改安裝路徑。建議也把下方的選項打勾，這可以讓您以後在使用這些素材時，程式會自動去抓取，您以後就不必再逐一打開資料夾去找了。按下【Install】後就會開始進行安裝。

安裝完畢會自動回到主程式安裝步驟，如果您有勾選「Asio4All」，那麼在安裝中途的時候，會出現以下視窗：

按下【Next】繼續安裝，會出現以下視窗：

　　請仔細閱讀之說明使用條款，並請將　「I accept the terms in the License Agreement」選項打勾，再按下【Next】繼續：

　　選擇是否要安裝「ReWuschei」，這是讓以後在使用 FL Studio 時能使用 Rewire 功能，建議您將它選上，並按下【Next】繼續：

請選擇 ASIO4ALL 的安裝路徑，您可以按下【Browse】來更換路徑，並按下【Install】後會出現以下視窗：

按下【Finish】結束安裝。接著會出現以下視窗，繼續安裝新 DJ 軟體「Decadance」：

接著出現以下視窗，提醒您記得要進行產品註冊，凡註冊者都能：
-使用原廠官方的技術論壇
-免費線上更新版本一次

-免費下載原廠英文教學影片

-至 www.sample.com 網站免費下載音樂素材

-利用 Collab 軟體與全球 FL Studio 使用者進行即時討論

按下【Next】繼續：

安裝完畢會出現以下視窗：

若您想要安裝完畢馬上開啟 FL Studio，請在「Run FL Studio 7」前打勾。按下【Finish】結束安裝。此時您就可以在電腦桌面上看到 FL Studio 的圖示了！

附錄二
產品註冊

請先開啟您的數據機和網路連線系統，再將安裝光碟按入光碟機內，接著會自動跳出以下視窗：

請按下畫面中「REGISTER」後，會出現以下網頁視窗：

FL STUDIO REGISTRATION PAGE

Please register your software to join the **FL STUDIO**
community and get technical support.

**Please fill in all information needed as incomplete
registrations will automatically be rejected.**

Name	
Address	
Zip	
City	
Country	United States ▼
State	
Telephone	
Email	
Serial number	

If you bought the Fruityloops/FL Studio box version or
received a FL Studio program with an other product, the
serial number that came with the FL Studio version is
the proof of purchase we need from
you.

Always enter the serial number in the serial number
field when registering a version. The serial number is a
code of letters and numbers counting 20 digits split up
in 4 parts of 5 digits (e.g. **XXOXX-000XX-X000X-
000X0**)

請輸入您的相關資料，分別是：

1. Name:您的英文姓名（可千萬別輸入中文姓名喔，這會讓原廠的電腦系統無法辨認的！）

2. Address:您的英文聯絡住址。若您不知道英文住址如何撰寫，請至台灣郵政全球資訊網
 （http://www.post.gov.tw/post/index.jsp），找到「常用查詢」專欄，按下當中「中文地址英
 譯查詢」：

中文地址英譯查詢	3+2郵遞區號查詢	國內快捷資費查詢	國內函件資費查詢
國內包裹資費查詢	國內傳真郵件資費表	國際快捷資費查詢	國際函件資費查詢
國際包裹資費查詢	大陸函件資費查詢	郵遞便覽查詢	投遞郵局查詢
國內快捷郵件郵遞時效表	國內普通/限時郵件郵遞時效表	各型紙箱售價表	
信封書寫範例	臨時郵局一覽表	ATM非約定轉帳查詢	郵票寶藏 其他查詢

常用查詢

接著就請填入您的聯絡住址，填妥後按下「查詢」：

【中文地址英譯】

注意事項:若道路同時包含路、段、文字巷時(例如:台北縣板橋市三民路二段居仁巷)，請在「道路名稱」處輸入全名(即三民路二段居仁巷)，「路段」欄位處請選「無」。 其他無文字巷之地址，請務必於「路段」欄位處選擇正確之段別(本例為二段)。

馬上就會出現您英譯的聯絡地址了！共會出現兩種英譯方式，您可以選擇其中一種，以滑鼠選取後，按下滑鼠右鍵，選擇「複製」後，再回到產品註冊畫面，按下滑鼠右鍵「貼上」就可以了！

【中文地址英譯】

3. Zip:請填入您的郵遞區號。

4. City:請填入您所在的城市英文名稱。

5. Country:請用下拉式選單找到 Taiwan（台灣）。

6. State:請填入 Taiwan。

7. Telephone:請填入您的聯絡電話，您若要留室內電話，假設號碼是(09)123-4567，那國際電

話書寫方式為 +886 9 1234567；若您要留下行動電話，假設號碼是 0912-345-678，那書寫
方式就是 +886 91234567。

8. E-mail:請填入您的電子信箱住址。請注意，**在輸入前請先確定這個住址可以正常收到電子信件**，因為接下來原廠將透過此信箱來寄送您的使用帳號和密碼給您。目前已知道有些網路註冊的免費信箱時常會把信件當成是垃圾信件，或是根本就把信件遺失掉，所以請輸入這個住址前請先三思，確定沒問題後再輸入喔！

9. Serial number: 產品序號。請依照英文說明手冊上的黃色貼紙上的號碼來填寫。

最下方的空白欄是要填寫您購買本產品的地方，請輸入「Taiwan Distributor :E-CAPSULE」的字樣。最後按下「Register your product」按鍵後，會出現以下訊息視窗：

這表示您已完成註冊！您大約要等候一天的時間，就會收到原廠寄來的使用帳號和密碼信了。

附錄三

產品升級

　　這裡說明如何更新產品。盒裝版的購買者可以擁有一次免費更新產品的權利。這意味若您是購買 FL STUDIO 7 版本，您就可以將產品免費更新至 FL STUDIO 8！

　　請先開啟您的數據機和網路連線系統，再至您當初登記的電子信箱收信。您可以看到有一封由原廠寄來的信件，**請務必妥善保留這封信**，因為裡面有重要的訊息，若您不慎將這封信件刪除，是無法再向原廠要求再重寄的！所以務必要保存好！請將它開啟：

寄件者 △	日期 ▢	主旨 ▢		郵件大小
☐ The FL Team	6月23日 (五)	FL Studio Fruityloops BOX Edition v6 - Box Registr...	🖨	4.2 k

<div align="center">接著會看到信件內容：</div>

Thank you for being a user of the boxed version our FL Studio software.

Please know that one of the differences between the boxed version and the online downloadable version, is the option 'Lifetime Free Updates'. This option is *not* included in the Box version.
If you need more information, please read the 'Lifetime Free Updates' section further in this email.

This procedure will allow you to download & use
FL Studio Fruityloops edition v6.

1. Register by going to our website at :

 http://www.flstudio.com/register　　　　**下載新版本網址**

 Enter your personal USERNAME:　　　　**您的使用名稱**

 Enter your personal PASSWORD:　　　　**您的使用密碼**

2. And click 'Register...' icon

 (Please follow further instructions shown on this webpage)

3. Go to www.flstudio.com and check the
 'My FL Studio' section which should show
 your FL Studio download link.

4. Please keep both your Username & Password confidential!
 In case of abuse we will remove you from our database.

Note - In Case of Problems:
 Check the Step-by-step guide here...
 http://www.flstudio.com/p.asp?P=201

請按下新版本下載連結：http://www.flstudio.com/register，會開啟以下網頁：

接著按下網頁右邊「Lifetime Free updates」欄中的「FREE for LIFE」連結，會出現以下視窗：

請按下在「Users of the boxed version」欄中的「here」連結，會出現以下視窗：

請在「Not registered to website」欄中，輸入您由原廠提供的使用帳號（Username）和密碼（Password），並按下「Terms of Use」連結來閱讀使用條款，並勾選同意使用

條款（I agree with the Terms of Use），最後按下「Register & Generate regcode」按鍵
後會出現以下視窗：

請在「FL Studio Fruityloops Edition Box」欄（註：**欄位名稱端視您所購買的產品
為何而定，在此是以購買 fruityloops 5 盒裝版的用戶為範例**），按下「Download」連
結後會開啟以下視窗：

畫面上方是在描述有關下載最新版本（以 **FL Studio 6.0.8 為例**）的相關訊息，請
以右側的移動條將畫面向下移動，會出現一連串的國旗圖樣，如下圖所示：

　　您可選擇要從何地（國家）來下載新版本。在此是以選擇「USA」（美國）為例，按下美國國旗，並任選其中一個下載連結後，會跳出訊息對話：

　　按下「儲存」按鍵後，請選擇您要存檔的位置，應按下「確定」後就會開始下載檔案：

下載完畢請至您存檔的資料夾，找到檔案並按下安裝圖示：

接著會出現以下視窗：

按下【Next】後會出現以下視窗：

這是新版本的使用同意條款，閱讀同意後請按下【I Agree】後會出現以下視窗：

請輸入您的使用名稱，若您要僅限某位使用者才能使用，請點選「Current user only」，若您要讓本電腦所有使用這都能使用，請點選「All users」。設定完畢按下【Next】後會開啟以下視窗：

接著您可勾選要安裝的條件：Desktop icon（桌面圖示）、Dxi（將來可使用此種應用程式之虛擬樂器）、Rewire（將來可使用此種應用程式）、VSTi（將來可使用此種應用程式之虛擬樂器）、Collab 1.1（這是 FL Studio 全球使用者的互通聯絡程式）、

Clear settings（會刪除您舊版的所有設定）、Import old settings（匯入舊的設定）。按下【Next】會出以下視窗：

　　預設安裝路徑是 C:\Program Files\Image-Line\FL STUDIO 6，您也可以按下【Browse】更改安裝路徑。按下【Next】後出現以下視窗：

　　若您有 VSTi 外掛式虛擬樂器，同樣地您也可以在此設定程式的路徑，您可以按下【Browse】更改安裝路徑。按下【Next】後會出現以下視窗：

可以開始安裝程式了！按下【Install】開始安裝軟體。若您剛才有勾選要安裝 Collab 1.1 程式，則安裝在中途的時候，會出現以下視窗：

按下【Next】會出現以下視窗：

這是 Collab 的使用同意條款，閱讀同意後請按下【I Agree】後會出現以下視窗：

預設安裝路徑是 C:\Program Files\Image-Line\Collab，您也可以按下【Browse】更改安裝路徑。按下【Next】後會出現以下視窗：

可以開始安裝程式了！按下【Install】開始安裝，安裝後會出現以下視窗：

按下【Finish】結束 Collab 安裝步驟：

　　按下【Finish】來結束 FL Studio 6 的安裝步驟。您現在可以在電腦桌面上看到存在兩個 FL Studio 版本，請按下 **FL Studio 6** 小圖示：

　　開啟程式後會先出現提示視窗，由於剛才您下載的是試用版本，您須至原廠的網站下載正式使用碼才能使用全部功能。請按下右下角「V」繼續步驟，接著會開啟以下視窗：

　　請在畫面中間【Regcodes】欄中按下「here」的連結以取得註冊碼，會開啟以下對話框：

請按下「執行」（<u>注意不是「儲存」喔</u>）後會開啟下面訊息框：

按下【是】以繼續，並會開啟以下訊息框：

請按下【確定】來結束。

　　再請您先將程式關閉，重新開啟後，就可以發現新下載的程式已經是正常的版本了！盡情使用它吧！

附錄四

初次使用 **Collab**

Collab 是一個讓您能和全球的 FL Studio 玩家直接互相溝通的程式,您可以透過這個程式,和眾多的 FL Studio 玩家討論和分享使用的技巧。若您首次使用這個程式,需要先進行一些設定。以下就來說明。

請先在電腦桌面找到 Collab 程式的小圖示:

接著會開啟下面視窗:

按下【Next】會再開啟下面視窗:

345

請輸入您要使用的英文暱稱（字母全長不可超過 15 個字），按下【Next】會繼續開啟下面視窗：

請繼續輸入您的真實姓名（Real name）和 e-mail 電子信箱（Contact），輸入後按下【Next】會開啟下面視窗：

　　請確認您程式的安裝位置，若不正確請按下【Browse】更正。您可以勾選「Find automatically」，讓以後每次啟動都能自動找到這個路徑。按下【Next】會開啟以下視窗：

　　完成所有設定了！請按下【Finish】來結束，隨後會即刻開啟 Collab 主程式畫面：

現在您就能使用 Collab 這個程式了！祝您結交到志同道合的朋友！

附錄五

安裝光碟其他選項

※安裝「EZGENERATOR」：

「EZGENERATOR」是 Image Line 公司推出的網站製作軟體，您可以在此先安裝使用版本，體驗看看實際的功能：

接著只要依照指示來進行安裝即可。

※安裝「DECADANCE」：

若您在先前安裝主程式時，並未勾選安裝 DJ 軟體「Deckadance」，您就能在此安裝這個試用版軟體。

※觀看原廠附贈 30 分鐘教學影片：

在「FL STUDIO」盒裝版內，特別提供一部長達 30 分鐘的教學影片，看完後就能了解 FL Studio 基本的操作模式。

※觀看操作說明文件：

您可以參考原廠提供的英文操作說明書，裡面有詳細的操作說明。

英文說明書

安裝相關說明

※安裝指示：

所有安裝時的相關說明，都會在此顯示。

附錄六

FL Studio 鍵盤快捷鍵

File Operations　[檔案操作]		
Ctrl+O	Open File	開啟檔案
Ctrl+S	Save File	儲存檔案
Ctrl+N	Save New Version	另存為新版本
Ctrl+Shift+S	Save As...	另存為…
Ctrl+R	Export Wave File	匯出 Wave 檔案
Ctrl+Shift+R	Export MP3 File	匯出 MP3 檔案
Ctrl+Shift+M	Export MIDI File	匯出 MIDI 檔案
Alt+0,1..9	Open Recent Files 0..9	開啟最近的檔案
Ctrl+Shift+H	(Re)arrange windows	恢復預設視窗

Pattern Selector (Numpad)　[樂句選擇]		
1..9	Select Patterns 1..9	選擇樂句
+	Next Pattern	下一樂句
-	Previous Pattern	上一樂句
Right Arrow	Next Pattern	下一樂句
Left Arrow	Previous Pattern	上一樂句
F4	Next Empty Pattern	下一空白樂句

Channel Window & Step Sequencer [軌道視窗&音序器]		
1...9, 0	Mute/Umute First 10 Channels	靜音
Ctrl+1..9,0	Solo/UnSolo First 10 Channels	獨奏
Up Arrow	Select Previous Channel	選擇上一軌道
Down Arrow	Next Channel	選擇下一軌道
Ctrl+Del	Delete Selected Channel(s)	刪除選擇軌道
Alt+G	Group Selected Channels	選擇軌道群組
Alt+Z	Zip Selected Channel(s)	縮小選擇軌道顯示
Alt+U	Unzip Selected Channel(s)	放大選擇軌道顯示
Alt+Up Arrow	Move Selected Channel(s) Up	向上移動選擇軌道
Alt+Down Arrow	Move Selected Channel(s) Down	向下移動選擇軌道
Page Up	Next Channel Group	下一軌道分組
Page Down	Previous Channel Group	上一軌道分組
Ctrl+X	Cut Channel Steps/Score	剪下軌道音符序列
Ctrl+C	Copy Channel Steps/Score	複製軌道音符序列
Ctrl+V	Paste Channel Steps/Score	貼上軌道音符序列
Ctrl+Shift+C	Clone Channel(s)	重製軌道
Shift+Left Arrow	Shift Steps Left	向左移動音符序列
Shift+Right Arrow	Shift Steps Right	向右移動音符序列
Alt+R	Randomize	隨機化
Alt+P	Send to Piano Roll	發送到琴鍵軸
K	Show Keyboard Editor	顯示鍵盤編輯器
G	Show Graph Editor	顯示圖形編輯器
Alt+C	Color Selected Channel	幫已選擇之軌道用顏色標記
Ctrl+Alt+C	Gradient Color Selected Channels	幫已選擇之軌道用漸層顏色標記

Record / Playback / Transport　[錄音/播放/控制台]		
BackSpace	Toggle Line/None Snap	切換音符編輯下的 Line/None 模式
Space	Start/Stop Playback	開始／停止 播放
L	Switch Pattern/Song Mode	在電腦鍵盤代替 MIDI 鍵盤功能沒有開啟的狀態下切換 Pattern/Song 模式
R	Switch On/Off Recording (This also works during playback)	在電腦鍵盤代替 MIDI 鍵盤功能沒有開啟的狀態下打開或關閉錄音鍵
0 (NumPad)	Fast Forward	小鍵盤下的「0」，平滑快進
/ (NumPad)	Previous Bar (Song Mode)	小鍵盤下的「/」，倒退一小節（在播放全曲的模式下）
* (NumPad)	Next Bar (Song Mode)	小鍵盤下的「*」，快進一小節（在播放全曲的模式下）
Ctrl+E	Toggle Step Edit Mode	漸進編輯開關
Ctrl+H	Stop Sound (Panic)	快速停止聲音
Ctrl+T	Toggle Typing Keypad to Piano Keypad	開啟或關閉電腦鍵盤代替 MIDI 鍵盤的功能
Ctrl+B	Toggle Blend Notes	開啟或關閉混合錄音功能
Ctrl+Shift+M	Toggle Metronome	開啟或關閉提示計數器
Ctrl+P	Toggle Recording Metronome Precount	開啟或關閉錄音前的提示計數器
Ctrl+I	Toggle Wait for Input to Start Recording	開啟或關閉 WAIT 功能

Window Navigation　　[瀏覽視窗]		
Tab	Cycle Nested Windows	循環切換視窗
Enter	Toggle Max/Min Playlist	播放清單最大化／最小化
Esc	Closes a Window	關閉當前視窗
F1	This Help	說明
F5	Toggle Playlist	顯示／隱藏 播放清單
F6	Toggle Step Sequencer	顯示／隱藏 音序器
F7	Toggle Piano Roll	顯示／隱藏 琴鍵軸
F8	Shows/Hides Sample Browser	顯示／隱藏 素材瀏覽器
F9	Shows/Hides Mixer	顯示／隱藏 混音台
F10	Shows/Hides MIDI Settings	顯示／隱藏 MIDI 設置
F11	Shows/Hides Song Info Window	顯示／隱藏 樂曲資訊視窗
F12	Close All Windows	關閉所有視窗
Ctrl+Shift+H	Arrange Windows	重置窗口

Mixer　　[混音台]		
Alt+Left-Arrow Right-Arrow	Move selected Mixer Track Left/Right	向左／向右移動選擇的音軌
Alt+L	Select the Channels Linked to the Selected Mixer Track	選擇連接到混音台的軌道
Ctrl+L	Link Selected Channels to Selected Mixer Track	連接選擇的音軌到混音台
Shift+Ctrl+L	Link Selected Channels STARTING From Selected Mixer Track	從當前混音台軌道連接選中的音軌
F2	Rename Selected Mixer Track	當前軌道重新命名
S	Solo Current Track	當前軌道獨奏
Alt+S	Alt Solo - Activate Current Track and all Tracks Routed TO/FROM It	當前混音台的某一軌獨奏
Alt+R	Render Armed Tracks to WAV	選擇完儲存路徑後，用該快捷鍵可以直接匯出音訊檔案

Playlist　[播放清單]		
Shift+Ctrl+Ins	Insert Pattern (Before Selected Pattern)	插入選擇的樂句
Shift+Left-click	And Drag to Clone Selected Pattern/s	拖動 PATTERN 到複製軌道
Shift+Ctrl+Del	Delete Selected Pattern	刪除選擇的樂句
Shift+Ctrl+C	Clone Selected Pattern	重製選擇的樂句
Alt+Up Arrow	Move Selected Pattern Up	向上移動選擇的樂句
Alt+Down Arrow	Move Selected Pattern Down	向下移動選擇的樂句
Alt+G	Grid Color	清單背景顏色
Alt+C	Color Selected	用顏色標記軌道
Al+P	Edit Selected Pattern in Piano Roll	在琴鍵軸中編輯選擇樂句
Alt+Q	Quick Quantize	快速量化
Ctrl+A	Select All	全選
0 (zero)	Center Playback To Playing Position	使 PLAYLIST 視窗回到第一小節
PgUp / PgDown	Zoom in / Zoom out	橫向放大／橫向縮小
Alt+F	Clips Flat Display	FLAT 模式開關
Ctrl+Alt+F	Clips Glass Effect	GLASS 模式開關
Alt+/* and Ctrl+Alt+/*	Jump to Next/Previous Song Marker (If Present)	回到上一個「小旗幟」的地方開始播放

Piano Roll　[琴鍵軸]		
Shift+Left-click	And Drag to Clone Selected Note/s	拖動到選擇的音符
Alt+V	Switch Ghost Channels ON/OFF	GHOST 軌道開關
Ctrlt+Q	Quick Quantize	快速量化
Alt+Q	Quantize	量化
Alt+B	View Note Helpers	查看說明
Ctrl+M	Import MIDI File	匯入 MIDI 檔案
Ctrl+A	Select All	全選
Alt+C	Change Color of Selected Note/s	為選擇的音符改變顏色

後記

後記

　　本書是透過逐一詳細的步驟來進行示範，可以堪稱為「傻瓜教學」，讀者朋友們只需要跟著步驟去做，就可以完全學會本書的每項說明。經過本書的學習，是不是令您對 FL Studio 的使用達到了非常熟練的程度呢？筆者希望這本書能夠帶給電腦音樂愛好者一些方向，能夠使讀者朋友們在學習軟體的過程中不至於走太多冤枉路。

　　軟體只是一種工具，用電腦做音樂之前，重要的是需要先學會軟體的使用方法，就好比一個廚師的基本功必須是熟練使用刀一樣，但是當您學會了軟體的使用方法之後，能否順利地製作出一首令人滿意的音樂作品呢，這就需要平時對音樂基本功的培養了，相信大多數電腦音樂愛好者的專業並不是音樂，而且有相當多的人會迷失在如何使用軟體的路上，以為學會了軟體就能作出好聽的音樂，而忘記了音樂最本質的東西，所以筆者在這裡希望提醒讀者：在學習本書內容的同時，也加強一下自己在音樂方面的能力吧。

　　在此要特別感謝 FL Studio 的台灣總代理──「飛天膠囊數位科技有限公司」，是他們辛苦地對本書進行校對，以及對筆者的督促，才促成了本書的順利發行，這可以說大家一起努力工作的成果，再次感謝！

<div align="right">錢李明</div>

國家圖書館出版品預行編目

超級編曲軟體 FL Studio 完全解密 / 錢李明著.
-- 一版. -- 臺北市：飛天膠囊數位科技出版：
秀威資訊發行, 2008 .02
　　面； 　公分

ISBN 978-986-83731-2-9(平裝)

1.電腦音樂 2.編曲 3.電腦軟體

919.8029　　　　　　　　　　　　97000898

超級編曲軟體 FL Studio 完全解密

作　　者 / 錢李明
出 版 者 / 飛天膠囊數位科技有限公司
執行編輯 / 林世玲
圖文排版 / 郭雅雯
封面設計 / 莊芯媚
數位轉譯 / 徐真玉　沈裕閔
圖書銷售 / 林怡君
法律顧問 / 毛國樑　律師
編印發行 / 秀威資訊科技股份有限公司
　　　　　台北市內湖區瑞光路 583 巷 25 號 1 樓
　　　　　電話：02-2657-9211　　　　傳真：02-2657-9106
　　　　　E-mail：service@showwe.com.tw
經 銷 商 / 紅螞蟻圖書有限公司
　　　　　台北市內湖區舊宗路二段 121 巷 28、32 號 4 樓
　　　　　電話：02-2795-3656　　　　傳真：02-2795-4100
　　　　　http://www.e-redant.com

2008 年 2 月 BOD 一版
定價：500 元

讀 者 回 函 卡

感謝您購買本書,為提升服務品質,煩請填寫以下問卷,收到您的寶貴意見後,我們會仔細收藏記錄並回贈紀念品,謝謝!

1.您購買的書名:＿＿＿＿＿＿＿＿＿＿＿＿＿＿＿＿＿

2.您從何得知本書的消息?

　□網路書店　□部落格　□資料庫搜尋　□書訊　□電子報　□書店

　□平面媒體　□ 朋友推薦　□網站推薦 □其他＿＿＿＿＿

3.您對本書的評價:(請填代號　1.非常滿意 2.滿意 3.尚可 4.再改進)

　封面設計＿＿＿　版面編排＿＿＿　內容＿＿＿　文/譯筆＿＿＿　價格＿＿＿

4.讀完書後您覺得:

　□很有收獲　□有收獲　□收獲不多　□沒收獲

5.您會推薦本書給朋友嗎?

　□會　□不會,為什麼?＿＿＿＿＿＿＿＿＿＿＿＿＿＿＿＿＿

6.其他寶貴的意見:＿＿＿＿＿＿＿＿＿＿＿＿＿＿＿＿＿＿＿＿

＿＿＿＿＿＿＿＿＿＿＿＿＿＿＿＿＿＿＿＿＿＿＿＿＿＿＿＿＿

＿＿＿＿＿＿＿＿＿＿＿＿＿＿＿＿＿＿＿＿＿＿＿＿＿＿＿＿＿

＿＿＿＿＿＿＿＿＿＿＿＿＿＿＿＿＿＿＿＿＿＿＿＿＿＿＿＿＿

讀者基本資料

姓名:＿＿＿＿＿＿＿＿＿＿ 年齡:＿＿＿＿ 性別:□女 □男

聯絡電話:＿＿＿＿＿＿＿＿ E-mail:＿＿＿＿＿＿＿＿＿

地址:＿＿＿＿＿＿＿＿＿＿＿＿＿＿＿＿＿＿＿＿＿＿＿＿

學歷:□高中(含)以下　　□高中　　□專科學校　　□大學

　　　□研究所(含)以上 □其他＿＿＿＿＿＿＿

職業:□製造業 □金融業 □資訊業 □軍警 □傳播業 □自由業

　　　□服務業 □公務員 □教職　　□學生 □其他＿＿＿＿＿